미술의 역사

미술사학을 공부하는 사람을 위한 안내서

미술의 역사

미술사학을 공부하는 사람을 위한 안내서

마르샤 포인튼 지음 · **장승원** 옮김

Σ 시그마프레스

미술의 역사, 제5판

발행일 2020년 8월 3일 1쇄 발행

지은이 | 마르샤 포인튼
옮긴이 | 장승원
발행인 | 강학경
발행처 | (주)시그마프레스
디자인 | 이상화
편 집 | 김은실

등록번호 | 제10-2642호
주소 | 서울특별시 영등포구 양평로 22길 21 선유도코오롱디지털타워 A401~402호
전자우편 | sigma@spress.co.kr
홈페이지 | http://www.sigmapress.co.kr
전화 | (02)323-4845, (02)2062-5184~8
팩스 | (02)323-4197

ISBN | 979-11-6226-258-0

History of Art: *A Student's Handbook, 5th edition*

* 책값은 책 뒤표지에 있습니다.

이 도서의 국립중앙도서관 출판예정도서목록(CIP)은 서지정보유통지원시스템 홈페
이지(http://seoji.nl.go.kr)와 국가자료종합목록 구축시스템(http://kolis-net.nl.go.kr)
에서 이용하실 수 있습니다. (CIP제어번호 : CIP2020029872)

차 례

역자 서문

이 책의 원서인 *History of Art: A Students' Handbook*는 미술사학 분야에 대한 학습자용 소개서로서 1980년대부터 2015년까지다섯 번 개정되었을 만큼 그 논지가 정통하면서도 개성이 상당하다. 미술사 연구에서 중요한 기본 개념과 인식 구조뿐 아니라 구체적 접근법, 서술 방식, 더 나아가 실제 진로 사례까지 저자 마르샤 포인튼의 입체적이고 날카로운 시각과 필력으로 노련하게 엮어져 있기 때문이다. 그동안 미술사학을 소개하는 책자가 국내에서 번역된 경우는 영어권(Mark Roskill, 김기주 역, *What Is Art History*, 1990; Sylvan Barnet, 김리나 역, *A Short Guide to Writing about Art*, 1995; Anne D'Alleva, 박남희 역, *Look!*, 2012), 그리고 독일어권(Hermann Bauer, 홍진경 역, *Kunsthistorik*, 1998) 등 몇 차례 있었다. 이 책 역시 예전에 한 차례 번역(박범수 역, 2000)된 적이 있다. 그렇지만 이번 개정판에서처럼 실제 진로 사례까지 기고문을 통해 담은 경우는 찾아보기 어렵다.

이 책은 미술사와 그것에 대한 연구 및 직업 상황을 현실적으로 파악하는 데 도움이 된다. 이러한 특징은 미술사학의 대상 보기, 해

석하기, 배우기, 그것에 대해 쓰고 읽기, 자료 찾기, 작품과 함께 일하기 등으로 나누어진 심상치 않은 목차 구성에서도 잘 드러나 있다. 따라서 미술사의 초심자가 대학에서 미술사학을 전공으로 택하는 경우뿐 아니라, 시각 문화에 관심을 가지고 박물관이나 미술관을 방문하며 미술사 관련글을 이해하고 비평문을 써보는 데에도 실질적인 조언을 찾을 수 있다.

저자는 영국 미술사와 물질문화 연구의 전문가답게 오늘날의 다양하고 복합적인 시각 환경에서 작품과 미술사학, 전시와 시장, 미술사 전문가와 관련 직종, 미술사 애호가와 볼거리 등 여러 각도의 관계를 전제하여 서술하고 있다. 이처럼 제작자, 감상자, 연구자, 종사자 등의 입장을 관통하는 서술 관점은 이 책을 읽는이가 미술사 안팎에 대한 문제의식을 품고 '일반인'과 '미술사학 전문가' 사이의 거리를 넘어서보도록 유도한다. 예를 들면 읽기에 까다로운 미술사학 전문 연구가의 문장을 솔직히 '까다로운 문장'으로 인용하면서까지 말이다. 특히 저자는 거침없는 문체로 각 목차 내용의 문제의식을 쌉싸름한 위트와 함께 잡아낸다. 결국 이 책의 내용은 현학적이지 않지만 그렇다고 대중적이지도 않다. 그렇기에 읽는이는 저자의 서술 방향과 논점을 놓치지 않으려면 어느 정도 긴장감을 유지해야 한다.

한편 이 책에서 다룬 대학 교육이나 관련 진로는 영국과 유럽의 상황을 위주로 하고 있어, 서양미술사학 영역에 보다 친근한 편이다. 따라서 다른 지역과 전문 영역의 상황을 알고자 하는 사람의

경우 이 책 외에 다른 자료로 보충할 필요가 있다. 하지만 동서양 미술사를 구분하지 않고 미술사학의 초심자와 관련 종사자뿐 아니라 미술사에 흥미가 있는 사람이라면, 이 책을 통해 국제적으로 통용되는 비평적 자세를 갖추는 데 도움이 될 것이다. 내용을 읽다보면 어느새 여러분은 과거와 오늘날의 시각물과 시각 환경이 일상생활에서 필수불가결한 구성 요소임과 동시에 역사 문화적 자원임을 다시금 느끼게 될 것이다. 그리고 그러한 사실을 어느 정도까지 받아들이고 자신의 것으로 활용할 것인지 각자 고민하게 될 수도 있다.

이 책의 번역은 여러 해 전에 서울대학교 인문대학 고고미술사학과의 장진성 선생님이 권해주셨다. 이후 역자가 머뭇거리느라 번역을 마무리하기까지 많은 시간이 걸렸다. 그동안 기다려주신 ㈜시그마프레스의 강학경 사장님, 김은실 차장님, 초반에 도와주셨던 류미숙 과장님께 죄송함과 감사의 마음을 드린다.

인사의 말

이번 『미술의 역사』는 다섯 번째 개정판이다. 책의 많은 부분을 완전히 다시 쓰는 데 많은 사람들이 기여하였다. 익명의 독자 5명이 필자가 미숙한 조교수였을 당시 썼던 원고로 다시 돌아가도록 격려해주었고, 더 나아가 그것을 개선하고 갱신하는 데 훌륭한 아이디어들을 제공해주었다.

이밖에도 필자에게 기꺼이 조언해준 제임스 베네딕트 브라운, 매리 로버츠, 마크 드라 루엘, 그리고 코델리아 워에게 감사한다. 코톨드인스티튜트오브아트의 정기간행물 담당자 사서 닉 브라운의 조언이 없었다면 전자 자료에 대한 제5장의 많은 부분을 필자는 쓰지 못했을 것이며, 이 책은 상당히 불완전해졌을 것이다. 누락이나 실수가 있다면 전적으로 필자의 탓이다.

제6장은 진로를 다룬 완전히 새로운 부분이며, 필자의 요청에 따라준 참여자들이 없었다면 결코 쓸 수 없었다. 그들은 매우 바쁜 생활에도 불구하고, 각자 미술사학 전공으로 졸업한 이후 자신의 직업 생활에 대하여 간명하고 유익하며 재치 있는 이야기를 기꺼이 보내주었다. 필자는 그들의 아량에 깊이 감사하고 있다. 아마 그들의 사

례로부터 혜택을 보게 될 학생 세대들도 분명히 그러할 것이다.

캐롤라인 오스본은 미술사가협회의 학교단체 의장이자 중학교 단계에서 미술사 교사이다. 그녀는 필자의 수많은 질문에 이메일로 답변하면서 중등교육 공공시험 제도의 복잡한 사안과 정치 문제들을 알려주느라 저녁시간을 거의 포기해야 했다. 그녀의 학생들에게 부디 이번 개정판이 유용하기를 바란다.

마지막으로 필자와 함께 하느라 인내하였던 나탈리 포스터에게 감사하고 싶다. 그녀가 개정 작업을 두고 필자에게 연락했던 때는 사실 매우 오래전이었다. 하지만 여러 해 동안 다른 직업적 과제와 삶의 사안들 때문에 필자는 이 일에 착수하지 못하였다. 결국 개정 작업은 즐거운 과정이었다. 나탈리의 끈기에 대하여 대단히 고맙게 생각한다.

2013년 런던과 모트로네에서

저자 서문

필자가 이 책의 초판을 쓰던 1978~1979년 당시는, 학생들이 미술사를 공부하기 위해 영국의 대학에서 마주하게 될 법한 상황이 비교적 단순했다. 선택 가능한 과목이 상대적으로 적었고, 그 과목들은 강의계획안이 비슷한 경향을 보였다. 당시 디자인사는 특유한 학문분야로 등장하고 있었지만, 지금은 도처에 존재하는 '시각문화'나 '시각연구'가 용어상으로조차 알려져 있지 않았다. 미술사학은 과거 아트칼리지였다가 오늘날 대부분 전문학교로 된 곳에서 장차 미술 실기자가 되고자 하는 사람들에게 유사한 방식으로 가르쳐졌다. 그리고 미술 실기생이 아닌 종합대학 학생들은 대개 20세기 이전 유럽미술의 이름난 작품에 주력하였다. 필자가 네 번째 개정판을 작업하던 1997년이 되면서, 학위 수여권한을 목표로 하는 대부분의 고등교육 기관과 더불어 상황은 변모하였다. 이후 이 글을 쓰던 2013년 후반에는 더 많은 과거의 아트칼리지가 종합대학이 되었다.

등록금의 도입과 2012년도의 그 대폭 인상은 인문과학 분야 모든 학과목의 제공자들이 경쟁 상황을 좀 더 직면하도록 이끌었다.

그리고 그들이 제공하는 과목의 강점에 대해 보다 기꺼이 임하도록 만들었다. 여러 기관에서 현대 미술에 대한 연구는 보다 친숙하던 다른 시대의 미술 연구를 앞서 나갔다. 그리고 예비 학생에게도 이전에 비해 많은 정보가 제시되었다. 하지만 그와 동시에 A레벨 시험 구성의 변화는 미술사학으로 'A' 또는 'AS'단계 과목을 제공하는 공립학교가 매우 드물어졌음을 의미하였다.[1, 2] 심지어 이 글을 쓰는 지금도 A레벨 과정 및 대학 입학요건의 미래는 상당히 혼란스럽다. 하지만 긍정적인 발전도 있었다. 로쉬코트 교육신탁은 뉴아트센터에 기점을 두고 중고등학교, 아트칼리지, 종합대학, 특수 이해단체 등과 협력하여 3년 전 아티큘레이션ARTiculation 상을 만들었다. 그것은 미술에 대한 학생들의 공개 연설 대회이다. 미술사가협회 역시 학교 단체를 통해 교사를 지원하고, 소속 학교에서 AS레벨이 제공되지 않는 학생들의 구제 프로그램을 계획하고 있다.[3]

시각미술(미술가와 그들의 작업, 미술관과 박물관, 역사적 건물, 국가적 유적 등 프랑스인들이 유산이라고 부르는 것)이 국가와 정파의 우선순위에서 어디쯤 위치하는지는 불분명하다. 이러한 상황은 이 책의 초판이 출간되던 당시 예술부 장관이라고 불리던 직책의 혼란스럽고 끊

1. 이 글이 쓰일 당시 영국에서는 평가 및 자격협회AQA만이 A레벨에 미술사 과목을 포함시켰다. 그것의 2년제 대안인 캠임브리지 Pre-U는 미술사학을 포함했지만 실제로는 자립형의 극소수 학교에서 제공하였다. (옮긴이)
2. A레벨은 영국 대학의 전공 과정으로 입학하기 위한 2년제 준비과정이며, 외국 학생에게는 1년제로 가능하다. 학생은 전공의 기초가 될 일정 과목수를 이수하고 2학년도에 입학시험을 치르게 된다. 제2장에서 자세히 설명된다. (옮긴이)
3. http://www.aah.org.uk/schools (2014년 1월 28일자)

임없을 것 같던 개명 및 재편성으로 더욱 심화되었다. 그 직함은 2005년에 문화부 장관으로 바뀌었다가 다시 2007년에 문화, 창조 산업 및 관광부 장관으로 바뀌었다. 올림픽 개최 연도였던 2012년 에는 문화미디어체육부가 이목을 끌었는데, 미술이 그 문화적 올림 피아드라는 것으로부터 어떤 혜택을 받았는지는 의문스럽다. '영국 의 문화 교육'이라는 제목으로 2012년 출간된 '헨리 보고서'는 예상 대로 기술과 직업 훈련에 집중히였기에, 학교에서 가르치거나 가르 쳐질 수 있는 미술사에 대해선 사실 말할 거리가 거의 없다.[4] 하지 만 미술사학 전공의 학위를 목표로 공부하는 것이 모든 연령대의 학생들에게 인기 있는 선택지라는 사실, 그리고 보다 많은 성인들 이 미술관 방문뿐 아니라 미술과 미술가에 대한 단기 과정, 강연, 그리고 책을 찾는다는 사실은 너무나 명확하다. 아마도 사람들이 미술을 얼마나 중시하는지 알아차리게 된 것은, 바로 2008년 이래 만연한 긴축 재정과 경기 불황의 분위기라는 위협 때문인 듯하다.

영국에서 이른바 창조산업이 국민총생산의 주요 기여 요소라는 점은 이제 널리 인식되어 있다. 그것은 2006년에 570억 파운드의 가치였으며, 1997년으로부터는 258억이 증가하였다.[5] 예술위원회는 예술단체의 자금 지원을 위한 경제적 논증을 정부가 요구함에 따라, 2013년에 창조예술 부문에서 11만 6백 명의 정규직 근무자를

4. http://www.gov.uk/government/publications/cultural-education-in-england (2014 년 1월 28일자)
5. http://www.artsandbusinessni.org.uk (2014년 1월 28일자)

고용하였고 국민총생산의 0.4퍼센트를 구성하였다는 증거를 제시하였다.[6] 예술산업의 활력은 미술사학 전공자를 위한 구직 시장에 영향을 미쳤다. 이번의 다섯 번째 개정판은 이 분야의 졸업생들이 어떻게 지금의 직무로 나아갔는지 각자 진로 경력을 서술한 새로운 장을 담고 있다. 필자는 또한 이 책이 미술사에 단지 흥미를 느껴 공부해보고 싶은 사람에게도 자신감을 줄 수 있기를 희망한다. 만약 여러분이 3년을 대학에서 보낼 것이고 그렇게 하는 데 많은 돈을 쓸 예정이라면, 열정을 느끼는 무언가를 공부하는 편이 낫기 때문이다. 직업적 진로에 대한 제6장의 개요가 분명히 드러내고 있듯이 확실한 용기를 가지고 지적 호기심을 따르면 긍정적 결과를 얻게 될 것이다.

학과목으로서 미술사학의 확장 및 변화하는 성질은 시각미술 연구라는 보다 최근의 관련 영역과 더불어 지난 15년 동안 폭포처럼 쏟아져나온 책에서도 나타난다. 그것은 미술사학의 방법론, 미술사 연구자들의 비평적 용어, 시각문화 입문, 미술사 서술 방식에 대한 안내 등을 다루었다. 이러한 책의 다수는 이 책의 이전 판본에 쓰인 내용과 공공연하게 연관된다. 그러나 생각건대 그것들은 초심자에게는 좌절하게 만들거나 아니면 다소 어려울 것 같은 수준에 맞추어져 있다. 따라서 이 책 끝부분에는 수준과 난이도에서 다양하지만 학생들이 조사하기에 유용하다고 여길 만한 꽤 많

6. 『데일리 텔레그래프Daily Telegraph』지에 실린 『뮤지엄저널Museum's Journal』지의 보고 내용 (2013년 5월 7일자)

은 수의 책을 읽기 추천목록으로 언급하였다. 그리고 그동안 마침내 그러나 가장 긴요하게도, 필자가 여전히(일부러 고풍스러운 방식으로) 월드와이드웹이라고 부르고자 하는 것의 놀라운 확장이 있었다. 1978년은 말할 것도 없고 1997년에는 앞으로 가르치고 배우는 과정을 인터넷의 이용이 얼마나 급격하게 바꾸어놓을지 예측 가능했던 사람이 우리 가운데 드물었다. 이제는 이미지 뱅크로부터 자료 데이터베이스, 그리고 전자 도서관 목록부터 언제나 유용하지만 줄곧 문제가 있는 위키피디아 등이 존재한다. 이와 같은 변혁의 유입을 인식하면서, 필자는 제5장에서 미술사 학생들을 위한 전자 자료 부분을 다루었다. 그 내용은 믿을 만한 웹사이트의 추천뿐 아니라 실용적인 조언을 포함한다. 이번 개정 판본에서 이처럼 새로워진 부분은 모두 필자에 의해 직접 수행되었다(앞서 필자가 감사함을 표한 이들로부터의 귀중한 조언과 함께). 오늘날 매우 적은 수의 학교만이 제6학년 단계에서 가르치는 이 학과목에 대하여, 위협적이지 않고 체험적인 도움이 필요한 학생들의 계속되는 수요를 신경 쓰면서 말이다.

1 미술과 관계 맺기

서구식 사회에서 생활하는 사람은 일정한 시각적 소통의 세상을 살아간다. 크고 작은 화면에 눈의 초점을 맞추어 영화, 텔레비전, 광고, 교통신호, 시골과 도시의 각종 주의신호, 건물과 열차에 그려진 낙서, 승차권과 여권 위 사진, 신문 지면에 실린 이미지, 전시공간에 걸린 그림, 만화, 구입한 물건의 포장 등을 시각적으로 받아들인다. 우리가 보게 되는 이러한 것들의 일부는 수명이 짧지만(오늘은 여기 머물러 있어도 내일이면 사라져버리므로), 오래 지속되는 부분도 많다. 일시적이든 영원할 것처럼 보이든 간에 시각적 소통 형식 중 어떤 것도 역사의 흐름 바깥에 존재하는 경우는 없다. 그 형식은 우리가 살아가고 환경과 교류하는 방식에 따라 정해진다. 따라서 대규모 사업이나 정부(국가 또는 지방)가 사람들의 주목을 끌기에 가장 좋다고 정한 방식이나, 과거에 벌어졌던 상황 등에 우리는 따르게 된다. 한편 우리는 이처럼 자신이 보게 되는 대상에 대해 알아차림을 선택하거나, 아니면 그저 일상의 삶에 맞추어 살아갈 따름이라고 여길 수 있다. 하지만 그저 살아가고 있을 뿐이라고 생각하는 경

1

우라도, 각자 보게 되는 대상은 일정한 기억을 형성하고 기대를 이루어가면서 보는이에게 영향을 준다. 우리에게 보이고 우리가 바라보게 된 대상에 대한 모든 경험은 시각문화Visual Culture라는 용어로 요약 가능하다. '그렇다면 자연과 풍경의 경우는 어떠한가'라는 의문이 여러분에게 생겨나는 것은 당연하다. 시각문화에 대해 말할 때 우리는 주로 사람이 만든 세계를 생각하게 되기 때문이다. 하지만 대부분의 풍경 역시 사람이 관여한 시각적 흔적을 지닌다. 게다가 바로 사람의 그와 같은 개입 때문에 시선을 끄는 경우도 있다. 예를 들면 조경된 수목, 정원의 조각상, 너도밤나무가 심어진 진입로, 꽃밭 등은 보이는 대상을 비범한 것으로 만든다.

미술사학, 즉 문자 그대로 미술의 역사에 관한 학문은 시각문화의 연구와 영역이 겹쳐진다. 이 책은 미술이 무엇인가에 대해 정의하려는 것이 아니다. 미술의 정의는 시대와 사회에 따라 다양하다. 우리가 미술로서 공부하는 많은 것(예를 들면 중세의 필사본 도해)은 제작 당시 미술로 여겨지지 않았다. 미술사학은 결코 전시실에서 보게 되리라 기대되는 대문자 'A'로 시작하는 '순수' 미술품만을 배타적으로 다루는 분야가 아니다. 말하자면 아름답게 비기능적으로 만들어진 고급문화나 고급품만을 다루는 학문이 아니다. 런던의 월러스컬렉션에 소장된 티치아노(1485/90~1576)의 그림 〈페르세우스와 안드로메다〉(1550~62년경)는 차마 값을 매길 수 없는 시각적 매력을 지닌 기적적 사물처럼 보인다(그림 1.1). 하지만 미술사학의 소관 영역은 이러한 것을 훨씬 넘어선다. 과거와 오늘날의 선전 포스터,

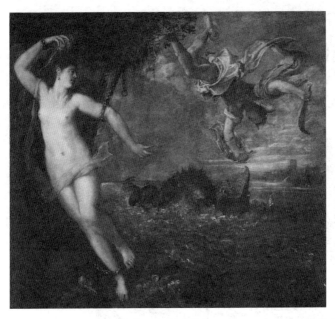

그림 1.1 터치아노 베첼리오, 〈페르세우스와 안드로메다〉, 캔버스에 유화, 런던 월러스컬렉션 소장. 이미지 출처 : Wallace Collection.

그리고 디지털 전쟁 게임의 회화적 디자인까지 망라하는 것이다.

미술사 연구자는 연구의 대상에 대해서뿐만 아니라 대상과 관련된 일련의 과정에도 관심을 갖는다.[1] 보다 쉽게 파악할 수 있는 역사적 틀에서 설명해보자면, 작품이 원래 겨냥하는 감상자 또는 소비자가 누구이건 간에 미술사 연구자는 작품 자체를 통한 시각적 소통에 관심이 있다. 따라서 16세기 독일에서 제작 당시 청어 한 접시보다도 값이 덜 나갔었을 법한 목판화라고 하더라도(그

1. 미술사학자나 미술사가 대신 미술사 연구자로 번역하였다. (옮긴이)

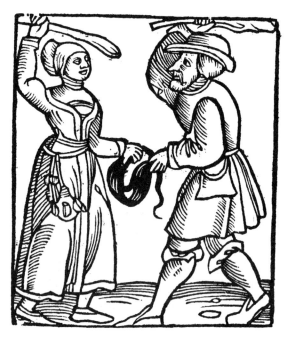

그림 1.2 작자 미상, 〈바지 싸움〉, 한스 작스(1494~1576)의 극본 『사악한 연기』에 대한 목판
권두화. 독일 뉘른베르크시 역사박물관 소장.

림 1.2), 현재 파리의 루브르 박물관 전시실 벽면에 전시되어 있는
〈모나리자〉(1503~6)와 동등하게 관심의 대상이 된다. 이보다 더한
사례는 헝가리인이 발명한 루빅스 큐브[2](그림 1.3)라는 플라스틱 장
난감이다. 이 사물은 1980년대 초 서양에서 큰 열풍을 일으켰으며,
결국 뉴욕 현대미술관에 전시되었다. 피트 몬드리안(1872~1944)의
작품, 그리고 1960년대 미국과 영국에서 팝아트 미술가가 활용하였

2. 에르뇌 루비크(1944~)가 1974년에 발명하였다. 각 면의 조각 퍼즐들을 빠른 시간 안에
같은 색으로 통일하는 것이 이 장난감의 놀이의 목표이다. (옮긴이)

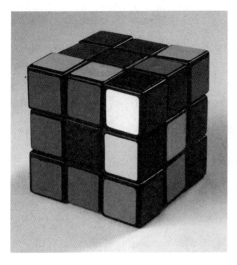

그림 1.3 루빅스 큐브(에르뇌 루비크가 디자인), 1985, 주형 플라스틱, 런던 빅토리아앤드앨버트 박물관. © Victoria and Albert Museum.

던 원색에 익숙하던 사람들에게 그 선명한 색깔과 정사각형 네모 조각들로써 마음을 흔들었던 것이다.

학문과 배움의 영역으로의 미술사는 다른 직종과 관계를 맺으며 존재한다. 동시대 또는 역사적 미술 작품의 전시 및 판매에 종사하는 직업, 그리고 매력적인 화보를 출간하여 발매하는 직업 등이 그것이다. 그렇기 때문에 미술사 연구자의 활동은 종종 왜곡되어 제시되거나 오해받기도 한다. 미술사는 어느 정도 작품의 역사, 그리고 그것이 어떻게 만들어졌는지에 대한 역사에 머문다. 따라서 미술가가 실제로 하는 일과 미술사 연구자를 사로잡고 있는 이러한 문제 사이에서 간극이 인식되며, 그것은 드물지 않게 흥미거리가 된다. 그렇지만 미술사학은 단지 미술가와 그들의 작업에 관

한 것만이 아니다. 그것은 더 나아가 일정한 제작자의 작품 활동이 다른 이의 작업과 달리 어떻게 그리고 왜 논의의 대상이 되는지, 또한 미술가와 작품이 왜 일정한 시대와 장소에서 중요하거나 의미가 있는지 이해해보는 일을 책임진다. 미술사학은 레오나르도 다 빈치(1452~1519)의 작품이 어떻게 만들어졌고 제작 당시 어떻게 받아들여졌는지의 문제뿐만 아니라, 우리가 어떤 이유로 그의 작품을 예술로 여기고 잡지에 실린 광고는 그렇지 않은 것으로 생각하는지 등의 문제까지 다루는 것이다.

'순수' 미술과 다른 종류의 이미지 사이의 경계 영역은 미국의 바바라 크루거(1945~) 같은 광고판 미술가, 그리고 유명세와 악명에도 불구하고 뱅크시(1974?~)라는 호칭으로 이름 나 있는 낙서 미술가 등에 의해 창조적이고 체제전복적인 방향으로 개발되어 왔다. 뱅크시는 모네(1840~1926)의 유명한 지베르니[3] 수련 연못 그림에 관한 '풍속화'를 제작하였는데,[4] 쇼핑카트 같은 도시의 폐기물로 수련을 대체하여 그려넣었다. 한편으로 보면 뱅크시는 자신에게 속하지 않는 작품의 가치를 시각적으로 훼손한 일종의 기물 파손자에 해당한다. 하지만 다른 관점에서 볼 때 그는 그림의 제작을 둘러싼 정치적 요소에 관여한 매우 창의적인 시각 예술가이다. 그의 작업은 성질상 수집 가능한 것이 아니어서(최근까지도 그러하였다), 심

3. 파리에서 서쪽으로 70여 km에 위치한 노르망디 주의 도시. 모네가 1883년부터 머물면서 작업했던 아름다운 정원 및 자택으로 유명하다. (옮긴이)
4. 모네의 원작(1899)에 대해 〈쇼핑카트가 있는 모네의 풍경〉(2005)으로 여러 점을 제작하였다. (옮긴이)

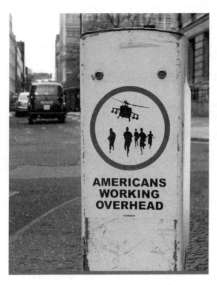

그림 1.4 뱅크시, 〈머리 위에서 작업 중인 미국인들〉, 원판 판화 스티커, 2004년경, 영국방제처의 허가로 재간행, © Banksy, 2005.

지어 데미언 허스트(1965~)같이 가장 대담한 인물로 여겨지는 현대 미술가와 대비될 정도였다. 그러다가 빅토리아앤드앨버트 박물관은 그의 스티커 작품 일부를 가까스로 수집할 수 있었다. 그중에는 머리 위에 헬리콥터가 맴도는 가운데 그 아래에서 달리고 있는 인물들을 그림자 윤곽으로 처리하여, 마치 위험 표식 같은 디자인의 〈머리 위에서 움직이는 미국인들〉(2004년경)이라는 작품이 있다(그림 1.4). 미술사 연구자는 이와 같은 작품들을 대상으로 '고급' 및 '저급' 미술을 구분하게 된 것의 기원과 상호 연관성, 그리고 현재 또는 먼 과거의 이미지가 일정한 역사적 시간대를 이해하는 데 기여하는 방식을 탐구한다.

한편 뉴욕으로부터 도쿄 또는 런던으로부터 헬싱키에 이르기까지 여전히 서점에서 우위를 차지하는 단행본 형식의 미술가 관련 책, 런던의 『이브닝 스탠다드』에 등장하는 미술 평론 등도 있다. 오히려 이러한 것들은 오늘날 미술사학이 무엇에 관한 것인지 제대로 반영하지 못한다고 볼 수 있다. 심지어 논의한 대상 작품보다 평론가에 대해 더욱 많은 것을 말해주는 신문 지면의 비평글, 그리고 의상 디자이너와 록 스타가수가 함께 등장한 사진에서 보이는 일부 현대 미술가의 유명인으로서의 지위는 미술사 연구라는 것이 무엇인지에 대해 오해 가능한 모습을 드러낸다. 하지만 견해가 학문을 대체할 수는 없다. 미술사학에서 '역사'는 사실 및 철저한 비교 연구의 존중을 필요로 하는 것이다.

미술사 학위과정에서 학생이 마주하게 되는 자료의 다양성은 대강 이처럼 윤곽이 그려진다. 하지만 실제로 종합대학과 전문학교의 학부 수준에서 가르치는 많은 내용은 조각 및 건축과 더불어 '평면 미술', 즉 회화, 판화, 사진 등 전통적 미술 범주에 집중하거나 기초하고 있다. 회화 애호가들은 그들이 경험하는 농후함과 즉흥성을 망치게 될까봐 작품 분석을 꺼리기도 한다. 사회학자나 예술사회학자의 작업, 또는 실무보다 이론에 관여하는 연구자의 분석은 미적 경험, 즉 예술적 창조성에 의한 바로 그 특수한 행위뿐만 아니라 작품 감상하기라는 근본적 즐거움을 무시하고 부인한다고 생각되는 탓이다. 이와 같은 태도는 마치 요리의 재료를 알고 조리법을 인지하며 조리기구를 보는 일이, 완성된 요리의 맛을 손상시

킨다고 여기는 것과 유사하다. 그러나 미술사학은 그러한 일 이상의 것을 한다. 비유하자면 미술사학은 왜 어떤 문화에서 일정한 음식이 선호되는지를 설명하려 든다. 일회용 종이 용기에 담긴 패스트푸드, 포트넘앤드메이슨[5]이 차린 피크닉용 바구니, 아니면 엘리자베스 데이비드(1913~1992)[6]의 요리법에 따라 르크루제[7] 사의 주물 냄비로 조리한 카술레[8] 사이에 문화적 의미의 차이는 무엇인지를 다루는 것이다.

애호하기의 중요성을 인정한다고 해서, 그러한 즐거움을 일으키는 대상에 대해 역사적 분석을 하지 못하는 것은 당연히 아니다. 바라보는 대상에 대해 보다 많이 알수록 더 즐거울 수도 있다. 더군다나 즐거움은 단순한 문제가 아니다. 감각의 환기, 그리고 그것을 인식하고 표현하는 것 자체도 살펴볼 여지가 있다. 숭고崇高, sublime 함을 다룬 18세기 저술가들이 인식하였듯 말이다. 신경과학자들은 이에 관련된 문제를 탐구하는 데 관심이 있다. 하지만 그들의 접근 방식은 전반적으로 미술사학과는 이질적이다. 문화와 역사보다 생물학에 초점을 두기 때문이다. 바라보기looking[9]의 즐거움은 역사적

5. 영국 런던에 위치한 유서 깊은 백화점. 앤 여왕(1665~1714)의 시종이었던 윌리엄 포트넘이 1707년에 고급 식료품 상점으로 설립하였다. 치즈, 연어, 샴페인 등으로 구성하여 판매하는 고급 피크닉용 바구니가 유명한 대표 상품이다. (옮긴이)
6. 20세기 중반 프랑스와 이탈리아의 지중해식 및 영국식 가정요리를 활성화시키는 데 기여한 것으로 평가되는 영국인 요리연구가. (옮긴이)
7. 1925년 프랑스 북부 도시에서 창립된 조리기구 제조사. 무쇠 주물로 제작하여 에나멜을 입힌 원색류의 냄비류가 대표 상품이다. (옮긴이)
8. 고기와 콩을 넣고 세지 않은 불에 뭉근히 끓인 프랑스 지방 스튜 요리. (옮긴이)
9. 문맥에 따라 대상을 '바라보기', '살펴보기', '보기', '감상하기' 등으로 번역하였다. (옮긴이)

으로 자리한다. 특정 시기에 일정 종류의 사물에 대해 특유한 형질을 좋아하는 이유는 단순히 우리의 유전자나 인격이 작용해서가 아니다. 우리가 구성하는 사회 안에서 증진된 가치들에 의해 그렇게 결정된 것이기도 하다. 미술품에 대한 감각적 및 본능적 반응의 중요성을 과소평가하려는 것은 아니다. 그렇지만 감각적인 것이 지성적인 것에 의해 약화된다는 관념은, 예술을 정신 사조에 대한 대안으로 홍보하고 감각을 이성적인 것으로부터 분리시켰던 과거로부터의 유산이다.

사실 우리는 알아채지 못하는 사이에 미술사 연구 활동과 다르지 않은 시각 분석 작업에 항상 관여하고 있다. 과거의 어떤 양식[예를 들면 윌리엄 모리스(1834~1896) 식의 직물, 1930년대 찻잔, 1950년대 넥타이 등]을 자발적이고 의식적으로 선택할 때마다, 기능뿐 아니라 미적 및 역사적 판단 기준을 적용한다. 우리는 실용적 요소들과 더불어 상징적 요소에 대한 인식으로 자극된다. 예를 들면 유명 상표로 장식된 운동가방, 소나무 대신 크롬 재질의 수건걸이, 흰색의 폭스바겐 골프 차종 대신 빨간색의 미니쿠퍼 로드스터를 선택하는 식이다.[10] 그림 앞에서 얼마의 시간 동안 서 있을 때마다, 그리고 흥미가 유발되고 자극받아 생각하고 질문하게 될 때마다 우리는 비평 활동에 참여한다. 또한 그림을 보고 나서 옆에 걸려 있는 다음 그림

10. 폭스바겐 골프는 독일 정부가 1937년 설립한 '국민차' 이미지, 그에 반하여 미니쿠퍼 로드스터는 지붕이 없고 두 개의 좌석이 있는 고전적 영국 오픈카 이미지를 지닌다고 여겨진다. (옮긴이)

으로 옮겨가며, 어떤 식으로 다르고 유사한지 깨닫게 될 때마다 구분하고 판별(오늘날의 경멸적인 연상 개념 없이 이 단어를 쓴다)하는 행위에 몰두한다. 이처럼 실제로 우리는 분석에 관여하고 있다. 미술 비평과 미술 감상은 서로 가까운 이웃 사이이다. 양쪽 모두 미술사학으로 접어드는 길인 것이다.

우리를 둘러싼 과거와 현재의 모든 인공적 산물을 비평적으로 바라보는 일에 소질과 기량을 갖추기란 결코 쉽지 않다. 하지만 의식적이고 자의식적으로 작품 보는 방법 익히기는 재미있는 일이다. 뉴욕의 사무 근로자들이 점심 샌드위치를 즐기는, 높이 솟은 고층 건물 사이 아주 조그마한 정원 한 곳에서 현대 조각 작품을 보는 일도 가능하다. 또는 '감성 있는' 시골 장소에 보전되어 있어, 주의를 끌기는 해도 이제 거의 쓸모 없는 영국식 붉은색 공중전화 박스, 아니면 원래 기능은 아프리카 부족의 의식에 속하는 것이었으나 옥스퍼드의 피트리버스 박물관같이 유리 진열장 안에 들어 있는 사물도 있다. 많은 사람들이 단호하고 진실하게 말할 수 있는 것은, 미술을 좋아하지만 무엇을 좋아하고 왜 좋아하는지 정확하게 말하기가 대단히 어렵다는 점이다. 우리는 박물관이나 미술관을 방문하려고 계획할 때조차 혼란을 느끼며, 보고나서도 본 것을 잘 짜맞추어내지 못한다. 분명히 확인할 수는 없지만 보기만 하면 애가 타는 어떤 유형이 존재함을 알 수는 있더라도 말이다. 무엇보다도 우리는 감상의 경험이 어떠하였는지 말로써 적절하게 표현하기가 불가능하다고 느끼게 된다.

앞에서 필자는 '보기'의 영역을 기술하는 용어로 '시각문화'라는 것을 언급하였다. 그것은 미술사와 관련이 있지만, 사실 그것만으로 미술사가 정의되지는 않는다. '물질문화Material Culture'에 대하여도 이에 상응하는 관계가 성립한다. '물질문화'는 인류학자(예를 들면 조사 대상 사회의 구두 증언과 함께 조리기구를 살피는 방식으로 연구하는 경우) 또는 고고학자(매우 오래된 과거 주거시설의 흔적과 더불어 동으로 된 의복 장식을 검토하는 방식으로 연구하는 경우)가 가장 흔히 사용하던 용어이다. 지난 20년 동안 '물질문화'는 미술사 연구자에 의해서도 쓰이기 시작하였다. 이 용어의 장점은 '미술'이 지니는 가치평가적 함축 의미를 피할 수 있다는 면이다. 루이 14세(1638~1715; 1643~1715 재위) 시대의 18세기 프랑스 궁정 문화를 연구하는 사람은 초상화와 더불어 보석, 도자기, 직물 등을 사료로서 고려할 수 있다. 회화가 과거의 '사용된' 다른 인공물보다 역사적으로 반드시 더 중요한 것으로 여겨지지는 않기 때문이다. 연구 대상이 무엇이건 간에 — 궁정이나 지방, 삼차원이나 이차원 등 — 보는 방법, 그리고 경우에 따라서는 만지는 방법의 훈련은 매우 중요하다.

어린 시절 우리는 쓰기에 앞서 그리기를 배운다. 하지만 곧이어 학교를 거치면서 읽고 쓰기 및 산술 능력이 성취의 기준이 된다. '물질문화'에 있어서도 마찬가지이다. 어린이 전용 치과의 실내에 이빨이 밝게 빛나는 악어와 견과류를 오물오물 씹고 있는 토끼 포스터로 뒤덮인 벽면, 기근에 시달리는 아프리카 지역의 굶주린 아이 사진 등을 맞닥뜨릴 때 우리는 그림 이미지가 말보다 더 강력함을

인정하게 된다. 그러므로 시각적 표현이 어떠한 매체와 모습으로 나타나건 간에, 미술사학은 그 모든 형식에 반응하는 능력을 어느 정도 되찾고 길러낼 것을 요구한다.

보고 알아차리는 일이 모든 사람이 타고난 능력이며 단순하고 쉬운 문제라고 생각된다면, 그림 한 점을 보고 한번 묘사해보라. 아니면 그림이나 건물 또는 기계로 제작되거나 손으로 공들여 만들어진 어떤 종류의 사물이라도 자세히 살펴본 다음, 다른 곳으로 이동하여 조금 전 당신 앞에 있었던 것이 정확하게 무엇이었는지, 그리고 그것을 바라보았을 때 당신에게 무엇을 의미했는지 떠올려보면 더욱 좋다. 제임스 서버(1894~1961)[11]의 재치 있는 만화는 일반인이 '전문가'에게 "나는 미술에 대해 아무것도 모르지만 무엇을 좋아하는지는 안다"며 맞서는 통상적 태도를 교묘하게 전도顚倒시켜 그려낸다(그림 1.5). 어떤 작품을 좋아하는 것이 그것에 관해 알아가는 데 결정적인 요인인 만큼, 제대로 좋아하기 위해서는 아는 것이 필수적이다. 사실 이루어내기 어려운 점은 아는 것과 좋아하는 것의 관계성, 그리고 그 사이에서 개발되고 함양되는 균형이다. 작가 제인 오스틴(1775~1817)의 『오만과 편견』(1813)에서 여주인공 엘리자베스 베네트는 역사적으로 중요한 영국 대저택을 방문한다. 그녀는 그곳의 방들이 '좋은' 그림으로 가득 차 있음을 알게 되지만, 개인적 차원에서 자신이 알아볼 수 있는 작품을 찾아 그것들을 지나쳐

11. 1927년부터 『뉴요커New Yorker』지에서 기고 및 편집 활동을 하였다. (옮긴이)

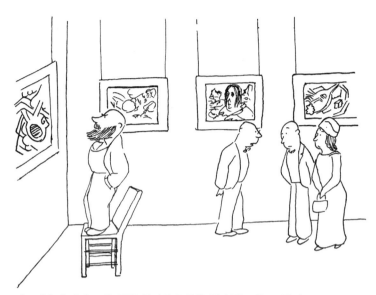

그는 미술에 대해 모든 것을 알지만 무엇을 좋아하는지는 모른다.

그림 1.5 제임스 서버의 만화, '그는 미술에 대해 모든 것을 알지만 무엇을 좋아하는지는 모른다' © Rosemary A. Thurber, 1939. 이미지 출처 : Rosemary A. Thurber and The Barbara Hogenson Agency.

걸어간다. '좋은'이나 '나쁜'이라는 용어는 미술사 연구자에게 문제가 된다. 미술자 연구자는 해당 작품이 일정하게 상정된 보편적 기준에 따라 평가 가능한지보다, 작품의 제작 목적을 충족하는지의 여부에 관심을 가지기 때문이다.

모든 사회는 그곳에서 유력한 권위자들이 '가장 좋은 것'에 대한 개념을 수립한다. 이것을 캐논canon이라고 부르는데, 마치 축구팀 구성하기와 같다. 구성원을 승격시키거나 강등시킬 수 있으며, 개별적이거나 집합적 장점이 있는 한편 국제적 재정 상황에 좌우되기

도 한다. 학자와 '전문가'(미술품 거래에서 매매 대상 작품을 인증하는 입장을 가리키는 데 선호되는 호칭)는 그 한 세대가 다른 세대의 결론을 취하하는 등 서로 의견이 일치하지 않는 경우가 흔하다. 가장 악명높은 사례는 렘브란트 연구 프로젝트이다.[12] 렘브란트(1606~1669)는 활동 당시 매우 인기 있던 화가로서 많은 모방자가 있었다. 1800년대 후반에 이르자 그의 작품으로 여겨지는 그림들이 1,000점을 넘어섰다. 1930년대에 그 숫자는 700여 점으로 떨어졌고, 1960년대에 렘브란트 연구 프로젝트의 설립 결과 다시 400여 점에 가까워졌다. '전작 목록(본체를 구성하는 작품군)'에 포함되지 않는다는 이유로 너무나 많은 박물관과 개인 소장가들이 '렘브란트의 작품'을 잃게 되었던 것이다. 의견의 불일치 사례는 여전히 다수 남아 있다.[13] 그렇다면 '렘브란트의 작품'이라고 여겨지다가 의문시되어 강등되고 난 다음의 작품은, 그때부터 회화로서 매력이 감소하게 되는 것인가. 사실 이것은 미술사학보다 심리학적인 문제에 가깝다. 미술사 연구자라면 이러한 문제에 대하여 사람들이 작품을 어떻게 평가하고 진품으로 인증하는지 ― 감정(또는 감식)이라고 부르는 것 ― 에 대한 역사적 사례라고 여길 테지만 말이다.

박물관과 미술관(많은 수가 19세기에 대중 교육을 목표로 설립되었다)은

12. 1968년에 시작되어, 2011년에 이사회 투표에 따라 종료 결정되었다. 이와 유사한 목표로 2009년에 네덜란드 정부가 운용하는 Rembrandt Database, 그리고 2011년에 대학 연구소 중심의 Rembrandt Documents Project도 시작된 적이 있다. www.rembrandtresearchproject.org 참조. (옮긴이)
13. 2011년 종료 당시 특히 80여 점이 문제시되고 있었다. (옮긴이)

전반적으로 호감을 주는 물리적 환경에서 작품에 접하는 기회를 제공한다. 하긴 점차 붐비게 되었지만(그리고 보통 더 이상 무료 입장이 아니지만) 말이다. 일부 박물관의 제도적 분위기는 위압적이기도 한데, 그렇다고 해서 유행을 따르는 '사용자 친화적' 접근 방식이 진지한 탐구에 반드시 더 도움이 되는 것도 아니다. 아이들이 초상화의 주인공처럼 입어볼 수 있도록 준비된 옷가지, 소장품의 조사를 유도하는 쌍방향 비디오 게임, 장난감 카트 등은 젊은 방문자를 독려한다. 이러한 것들은 그들의 당일 외출 계획을 돕기 위하여 학예직 담당자가 고안해낸 칭찬받을 만한 노력을 보여준다. 하지만 그것이 결과적으로 시각의 역사에 관한 흥미와 박물관에 대한 애정을 심어주게 되는지는 확언할 수 없다. 그러한 활동이 전시실의 특정 공간에 국한되지 않는다면, 관람 대상을 진지하고 조용하게 살펴보려는 사람에게는 산만하게 여겨질 수도 있는 것이다. 복합적 박물관 공간에서 카페나 서점의 표지판이 가장 두드러지는 경우, 또는 작품에 집중하려고 할 때 옆에서 다른 사람이 듣고 있는 전시 관람용 안내녹음이 쉽게 귀에 들어오는 경우 여러분은 진정 중요한 것은 무엇인지 그 우선순위에 대해 의아해지기 시작할 것이다. 또한 어떠한 대상을 선호하는 이유의 인식은 박물관 방문에서 도움이 될 수 있다. 그러나 권위자가 특정 전시 대상이 '중요'하다고 했다는 사실에 대한 지식은, 그러한 정보를 갖고 있지 않은 관람자가 소외되거나 스스로 부적합하다고 느끼고 불쾌해지도록 만들기도 한다.

따라서 시각문화를 전시하는 기관에 들어설 때 우리는 지금 바

라보는 대상이 자연적으로 선택된 것이 아니라 일련의 결정, 그리고 많은 경우 역사의 여러 사건에 따른 결과로 주의 깊게 조율되어 배치된 것임을 상기할 필요가 있다. 재정이나 장소 상황에 근거하였거나 지성적 고려를 거쳤을 여지가 있는 것이다. 왜 어떠한 사물은 그곳에 있고 다른 것은 그렇지 못한지, 왜 각 전시물에 일정한 방식으로 표식이 되어 있는지, 왜 어떠한 유물은 서로 나란히 배열되어 있는지 등은 우리가 염두에 두어야 할 질문들이다. 이 점을 의식하도록 훈련한다면 우리는 관람인원 수치의 고양에 기여하면서 단지 박물관 공간을 거쳐가는 사람이라기보다, 자신의 경험으로 무언가를 본다는 집합적 과정에 능동적인 참여자가 된다.

마을과 도시에 사는 사람에게 전시나 박물관 공간은 작품에 대한 경험을 얻는 데 여전히 최고이자 가장 편리한 장소이다. 그렇지만 미술관 방문자가 하나의 작품 앞에서 2~3분 이상의 시간을 보내지 않는다는 사실은, 많은 수의 사람이 미술품 자체에 정통하기를 바람에도 불구하고 결국엔 자신이 이미 익숙해져 있는 복제작과 원작 이미지 사이의 관계가 관심의 내용이 되어버렸음을 시사한다. 이러한 사실은 작품을 본다는 것이 자기 교육의 사안임도 보여준다. 런던과 관련 지역의 전시공간 그룹인 테이트는[14] 역사적으로 중요한 영국 미술 소장품들을 재단장하여 런던의 밀뱅크에 있

14. 런던, 리버풀, 그리고 콘웰 주에 걸쳐 총 4곳의 전시공간으로 구성되어 있다. 런던의 테이트 브리튼(1897년 개관하여 이후 1980년대까지 여러 차례 증축 추가됨)와 테이트 모던(2000년 개관), 리버풀의 테이트 리버풀(1988년 개관), 콘웰 주의 테이트 세인트아이브즈(1993년 개관)이다. www.tate.org.uk 참조. (옮긴이)

는 건물에[15] 다시 전시하기 위해 2012년까지 4,500만 파운드를 모금하였다. 그 공지 내용은 다음과 같다.

테이트 브리튼은 방문자가 과거 500년으로부터 오늘날에 이르는 영국 미술을 항상 볼 수 있는 미술관으로서, 영국 미술의 이야기를 반영구적 상설전시로 제시한다. 시간의 흐름에 따라 동시대 작품 중 좀 더 친숙한 것과 덜 친숙한 것을 나란히 배치한다. 이것은 두 단계 접근 방식으로 이루어진다. 첫 번째 단계는 방문자가 통과하는 경로에 열린 연대순으로 전시된 부분, 그리고 두 번째는 특정 작품이나 작가 또는 주제에 대하여 보다 깊이 있는 관점을 제시하는 집중 전시 부분이다.[16]

이처럼 주의 깊게 서술된 공지 내용은 대중에게 보여지는 미술이 어떻게 조직되어야 하는지에 대하여 심오한 쟁점을 드러낸다. 생존하는 영국 미술가들(물론 이들 역시 미술의 역사를 구성한다)은 자신의 작품이 테이트 브리튼보다, 템스 강 건너 뱅크사이드에 첨단 유행으로 개조된 화력발전소 건물 테이트 모던에 전시되기를 선호할 수도 있다. 익히 명성을 접해본 적 있는 당대 인기 미술가의 작품을 보고자 하는 방문자의 경우, 작품 판매 공간이나 기타 대여 공간에

15. 런던 중심부에서 템스 강 서북쪽의 강변 밀뱅크에 위치한 테이트 브리튼을 가리킨다. (옮긴이)
16. www.tate.org.uk/about/press-office/press-releases/tate-britain-reaches-ps45-million-funding-goal (2014년 1월 28일자)

전시된 것이 아니라 상설전시되어 있는 것에 의지할 수가 있겠는가. 더 나아가 작품은 일종의 자연적 진화 과정을 암시하면서 연대순 및 국가별로 전시되어야 하는가? 아니면 국적의 경계를 가로지르는 공통의 관심사로 여러 미술가를 한데 모아 전시하는 편이 더 나은 가? 예를 들어 소장품 중 동물을 다룬 작품을 전부 보여주는 식의 주제별 전시는 어떤가? 모든 전시 방식은 일종의 서술 또는 주장을 내세운다. 대상을 서로 옆에 둔다는 바로 그 사실만으로 비교가 유도되며, 암묵적 대화와 시각적 대화가 구축된다. 때로는 전통적인 연대순 전시가 놀라운 결과를 낳기도 한다. 프랑크푸르트의 슈테델 박물관은 2011년에 재건되었는데, 재건 준비기간 동안 완전히 폐관되는 것을 원하지 않았다. 그리하여 건축 작업에 영향받지 않는 소박한 공간에서, 그동안 여러 해 공개되지 않았던 유명 미술가와 작품을 포함하는 시대순 전시로 빽빽이 방을 채웠다. 그 효과는 놀라웠다. 예를 들면 20세기 미술가 단체인 다리파의 매우 현대적이고 추상적인 작품이, 19세기 초부터 관용적 방식으로 작업해온 아카데미 관학파의 같은 년도 그림 옆에 걸리게 되었던 것이다. 또한 연대표는 연도별 주요 사안의 일자를 제시하였다.

　박물관에서 영구 소장품의 전시, 보존, 기록 그리고 한시적 전시를 위한 선별과 조율은 일정한 문화적 형식에 우선권을 제공하는 과정이다. 이에 따라 우리는 판화, 소묘, 사진, 포스터 등과 같이 대량생산된 시각 자료보다 유화를 훨씬 더 많이 접하게 된다. 전시는 항상 내용물의(대여 작품이건 해당 기관의 영구 소장품이건 간에) 총

합 이상의 것이다. 전시를 조직하고 준비하는 사람들은 르누아르(1841~1919)나 샤갈(1887~1985)에 대한 대형 전시를 홍보하는 데 있어서 대중의 취향에 부응한다고 느끼곤 한다. 그렇지만 그러한 전시의 전체적 효과가 결국 작품에 쉽게 다가가도록 도와주는 것이 아니라 오히려 더 어렵게 만들어버리기도 한다. 기업이나 재계의 명망 높은 여러 후원자에게 지원받아 인기 있는 선호 작품 을 전시하고 도판으로 기록하면서, 해당 미술가를 소속 공동체와 시대로부터 분리시키게 되는 것이다. 전시 공간에는 주의 깊게 쓰인 라벨이 각 작품에 관하여 유일하게 정확한 해석으로 여겨지는 내용을 전달하며, 동선 화살표 역시 어디로부터 시작해서 어디에서 관람을 끝마쳐야 하는지 알려준다. 작품을 살펴보고 조사하는 과정은 다른 종류의 연구와 함께 이루어질 필요가 있는데, 그 내용은 이 책의 뒷부분에서 다루어질 예정이다.

특히 영국이나 다른 국가의 대규모 국립 컬렉션 등 박물관이나 미술관을 방문할 때에는 미리 그 방문에 대해 생각해두는 것이 도움이 된다. 방문 전에 전시실 도면을 찾아보고(보통 회화는 시대순 및 각 국가의 '화파' 별로 전시되어 있다) 무엇을 보려는지 스스로 골라보라. 실제로 도착 이후 마음이 변하여, 원래 보려고 계획하지 않았던 작품에 감명받아 모든 시간을 도리어 그것에 쏟게 될 수도 있다. 그리고 작품 전부를 보려고 하루 종일 진을 빼기보다는 여러 번 짧게 방문하는 편이 흔히 훨씬 더 유용하다(다만 이 방식은 입장료를 감안하면 불리하다). 여러분이 이미 알고 있는 작품 약간과 한 번도 들어

본 적 없는 작품을 섞어서 관람해보라. 그러면 이미 익숙한 것도 고무적으로 느껴지며, 만약 그동안 디지털 이미지나 복제품으로만 접해온 경우라면 계시적이기까지 할 것이다. 더 나아가 새로운 작품은 여러분이 결코 잊지 못할 지적 탐구 과정에 착수하도록 이끌 수도 있다. 기한이 정해져 있는 임시 전시의 경우에는 아침 일찍, 그리고 그 장소에서의 전시 일정상 초반에 가보도록 하라. 대규모 전시에 대한 언론의 논평이 확산되고 나면, 이러이러한 전시를 보는 일이 꼭 해야만 하는 매우 중요한 일이 되어버린다. 막상 그렇게 되면 대기줄뿐만 아니라 전시실 내부 환경도 작품에 집중하는 데 지장을 준다. 가끔─그나마 점차 드물게─여행자용 안내 지도에 실리지 않은 전시가 발견될 때도 있다. 그때는 방해받지 않고 관람하는 더없이 행복한 경험도 가능하다. 필자는 30년 전 폴란드 크라쿠프의 차르토리스키 박물관에서 레오나르도의 〈족제비를 든 여인〉(1489~90) 앞에 홀로 감상한 경험이 있다. 이제는 그러한 경험이 가능할 것 같지 않다(그래도 1월과 2월은 여전히 한해 중 최고의 방문 시기이다). 이 밖에 로마의 보르게제 미술관의 방문은 미리 예약이 필요하지만, 아름다운 도리아팜필리 궁의 소장품은 대체적으로 평화롭게 관람할 수 있을 것이다.

인터넷상의 디지털 이미지가 미술사 연구에 초래한 변혁은 아무리 과장해도 지나치지 않다. 이 점은 제5장에서 미술사학 학생을 위한 전자 자료를 논할 때 더 살필 예정이다. 그렇다고 하더라도 박물관과 미술관에서 미술과 관계 맺기를 이야기하는 동안 몇 가지 간단

히 요점은 말할 필요가 있다. 첫째, 원작을 보는 것을 대신할 수 있는 방법은 없다. 디지털 이미지와 책 속의 복제 이미지는 모든 것을 거의 표준화된 차원으로 축소시킨다. 따라서 베르메르(1632~75)의 아주 작은 그림과 틴토레토(1519~94)의 거대한 그림이 같은 크기로 제시되고 만다. 게다가 사진은 색조를 왜곡시키는 경우가 흔하다. 이 점은 유명한 회화 작품의 이미지를 검색 엔진으로 접속하여 비교해 보면 쉽게 드러난다. 둘째, 모든 유물(회화, 판화, 소묘, 도자와 같은 응용 미술, 보석류, 직물, 가구, 아프리카의 가면, 중국의 상아 조각 등)은 각각의 표면, 질감, 3차원성, 제작의 표식 등으로 구별된다. 이러한 요소들은 실제로 보았을 때에만 충분히 파악될 수 있다. 기계를 활용하여 제작된 작품의 경우에도 마찬가지이다. 셋째, 이미지가 화면에 나타날 때 여러분은 그렇게 사진 찍힌 각도에서 그것을 보게 된다. 트레이시 에민(1963~)의 악명높은 〈나의 침대〉(1998, Saatchi Gallery)는[17] 여러 위치에서 보아야 하는 작품이므로 가급적 주위를 걸어다니며 감상하는 방식이 좋은데 말이다. 그리고 인상주의 회화 작품은 가까이 다가가서 팔레트 나이프나 붓의 흔적을 살펴보는 것이 엄청난 차이를 가져온다. 건축과 조각 같은 3차원적 미술은 심지어 기술적으로 가장 혁신적인 가상 경험이라고 하더라도 직접 보기를 대신할 수 없다. 넷째, 우연한 발견이라는 마법 같은 법칙이 있다. 특정 작품을 찾아보기 위해 전시 공간에 갔다가, 전에 들어본 적도 없고 존

17. 자신의 침대를 실제 사용하던 흔적 그대로 보여주는 고백적 개념 미술의 설치 작품. (옮긴이)

재한다고 상상해본 적도 없는 대상을 보게 되는 경우 말이다. 중요한 것은 맥락이다. 보스턴의 이사벨라스튜어트가드너 박물관은 유럽 대가의 회화 가운데 극히 뛰어난 컬렉션을 보유하고 있다. 하지만 그러한 작품을 수집하고 자신의 이름을 따서 박물관을 설립한 그 자선가[18]는 필사본 조각, 장식용 소품, 르네상스시대 위조 필사본, 오래된 벨벳 직물 등 오늘날의 고급 골동품 가게에나 편안하게 어울릴 만한 것도 수집하였다. 그 수집품들은 유사 베네치아 궁전식 박물관 건물의 어둑한 구석에 배치되어, 컬렉션을 전체로서 파악하는 데 시대적 맥락을 구성하고 있다.

　미술사학은 본질적으로 대도시적 활동이라는 식, 그리고 도시의 중심에 살거나 외국 여행을 다니는 사람만이 이 글에서 지금까지 서술해온 일종의 박물관 시설이라는 것을 이용할 수 있다는 식으로 그동안 이야기되어 왔던 것으로 보인다. 그러나 사실은 전혀 그렇지 않다. 물론 아테네로부터 아크로폴리스를 옮겨오는 일, 또는 다른 곳에 거주하는 학생들을 위해 화이트홀에서 연회장을 옮겨내는 일이 가능하진 않다.[19] 말하자면 독일 표현주의 미술의 대규모 대여 전시를 보는 일은, 유럽 각국의 수도 중 그 전시를 주최하고 있는 바로 그곳을 방문하지 않고는 불가능하다. 그렇지만 사실상 영국의(교육과정 요강에 미술사가 포함되어 있는 다른 나라들도 마찬가지이다)

18. Isabella Stewart Gardner(1840~1924) (옮긴이)
19. 런던 웨스트민스터 구역에 위치. 13세기 설립 이래 왕궁이나 대주교궁으로 사용되었는데, 17세기 말 화재로 대부분 소실되었다. 현재 남아 있는 연회장은 1622년에 재건된 것이다. (옮긴이)

모든 지역이 미술사 연구자의 관심을 받을 만한 무언가를 제공하고 있다. 노르만 성, 노팅엄셔 마을의 제2차 세계대전 기념비, 오크니의 거석 유적, 대담하게 디자인된 새 집, 과거에 인도의 군인이었던 사람의 수집품을 물려받은 지역 도서관, 요크셔의 폐기된 철도역, 내셔널트러스트가[20] 운영하는 대저택 등이 그것이다. 오늘날에는 외딴 곳에 위치한 놀라운 조각 작품들도 있다. 비록 그곳에 가려면 버스 시간표를 세세히 살피거나 차편을 구해야 하겠지만 말이다. 노섬버랜드 주의 킬더워터와 포리스트 파크가 그러한 예로, 그곳에서 제임스 터렐(1943~)과 같은 현대 미술가의 조각을 볼 수 있다(그림 1.6). 멀리 떨어진 프로방스 지역의 산악지대에는 한 평론가가 단언한 대로 장화를 신고 돌아야 하는, 영국인 조각가 앤디 골즈워시(1956~)의 둘레길이 있다.[21]

자신이 속한 지역을 알아가는 것, 지역 소장품 가운데 예술작품을 발견하는 것, 지역 건축가나 디자이너의 작업을 알게 되는 것, 지방 수집가의 특이한 성격을 알아보는 것, 시각 커뮤니케이션이 중요한 곳이라면 어디에 관해서라도 탐구하는 것(운동 경기장이나 백화점 등). 이러한 일들은 대도시에 특별 전시를 보러 가기 위해 많은 시간과 비용을 들이는 것만큼이나 학생에게 있어서 가치 있다. 물론 막대한 노력을 들여서라도 우선 순위로 꼽히는 것을 보러 가야

20. 문화유산국민신탁(1895~)의 줄임말. 역사 및 자연적으로 보전가치 있는 문화유산을 민간 차원에서 관리하는 특수 법인이다. www.nationaltrust.org.uk 참조. (옮긴이)
21. Jane Ure-Smith, "High Art and Hiking Boots," www.ft.com/cms/s/2/64f7ab4c-e858-11e1-8ffc-00144feab49a.html#axzz2TReh8BEJ (2014년 1월 28일자)

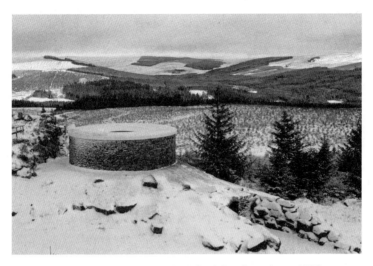

그림 1.6 제임스 터렐, 〈캣 캐른 : 킬더 하늘경치〉, 킬더 포레스트 파크, 노섬벌랜드, 2000. 이미지 출처 : Peter Sharpe.

하는 일정한 행사가 실재한다는 사실은 부인할 수 없다. 그렇지만 런던, 파리, 뮌헨, 밀라노 등지로 이동하여 일생에 단 한 번뿐인 회고전(해당 예술가의 모든 작품을 다루는)을 관람하는 일이 어느 정도까지 보람 있을 것이냐의 문제는, 그동안 인근에서 접할 수 있는 대상에 대해 살펴보고 분석하는 방법을 얼마만큼 익혀왔는지에 달려 있다. 예를 들어 와이트 섬은 미술 전시공간보다는 아름다운 자연으로 더 잘 알려져 있지만, 그곳에서 오늘날 잉글리시 헤리티지가 관리하는 빅토리아 여왕(1819~1901)의 그곳 여름 별장 오스본하우스는 대단히 흥미로운 물건들로 가득 차 있다. 더 나아가 길을 따라 내려가면 사진작가 줄리아 마가렛 카메론(1815~79)의 집이었다가 지금은 대여 작품 및 그녀의 작품을 전시하는 갤러리 딤볼라산장

이 있다. '갤러리'라는 용어는 수많은 상이한 공간을 망라한다(오로지 지역적 관심사에 그치는 공예품과 아마추어 미술가의 작업 등을 전시하는 곳도 포괄한다). 갤러리에 관한 www.undiscoveredscotland.co. uk/uslinks/galleries.html 같은 웹사이트는 영국의 외진 지역에 사는 사람에게 유용할 것이다. 그리고 지리적으로 접근 가능한 자료일수록 확실히 대부분 유럽의 것이다. 신대륙 발견 이전(16세기에 스페인의 황제로부터 지원받은 항해) 미술과 건축을 연구하려는 사람은 멕시코, 페루, 볼리비아 등 인근 국가에 언제고 가볼 필요가 있다. 그렇기는 해도 서구 유럽국가들은 제국 시기라는 과거로 인하여 이미 많은 도시에 아프리카, 아시아, 남아메리카 등지로부터 대단히 풍부한 유물을 소장하고 있다. 그것들은 유명한 대영박물관에 소장되어 있기도 하지만, 옥스퍼드와 케임브리지뿐만 아니라 버밍엄 및 리버풀 등 많은 수의 대학 박물관이나 미술관(이스트앵글리아, 맨체스터, 에든버러)에도 비非서구의 유물로 가득한 민족지적 소장품이 갖추어져 있다.

우리 대부분은 거주지로부터 걸어서 가볼 수 있는 거리에 시각 미술품이 풍부하게 존재하고 있음을 놀라울 정도로 잘 모르고 있다. 무엇을 살펴보고 무엇을 찾아보아야 하는지 알아가는 데에는 여러 방법이 있다. 미술사 연구자에게 공책과 연필은 늘 가지고 다녀야 하는 기본적 도구로 기능한다. 그것은 건축의 세부 사항에 대한 신속한 스케치, 거래나 공공 장소에서 메모, 신문이나 화보의 특정 레이아웃을 분석적으로 그려보는 등의 작업에 활용된다. 그러

한 작업은 시각 기억을 개발하며, 지역 도서관에서 집중 연구할 사항을 제공한다는 점에서 도움이 된다. 여러분이 바라보는 대상 사물에 관하여 알아차린 점을 적어두면 그것에 전념하는 일로 이어질 수 있다. 당장 답을 찾을 수는 없다고 하더라도, 질문해보는 습관을 기르는 데에도 아마 가장 효율적인 학습법이 될 것이다. 만약 디지털 카메라를 가지고 있다면, 찍은 사진을 다운로드하고 손쉽게 다시 찾아볼 수 있는 방식으로 저장해두어야 함을 반드시 기억하자.

문화사적 이유 및 공공 전시의 압박에 비추어볼 때 박물관이나 미술관이 작품 보기의 배움을 시작할 수 있는 유일한 곳이 아님은 이미 언급하였다. 그렇지만 많은 박물관과 미술관에는 '교육'이라고 할 한한 일을 책임 지는 담당자, 또는 여러 명으로 구성된 집단이 있다. 예를 들어 대규모 국립 박물관에는 초등학생의 수요로부터 전시 또는 영구소장품 관련 주제에 대한 학술 회의에 이르기까지 모든 것을 다루는 상당수의 인력이 갖추어져 있다. 박물관 교육 담당자의 책임은 보통 소속 지역의 학교나 기타 기관과의 연계 활동을 포함한다. 교육 부서가 제공하는 각종 행사는 박물관 환경에 대한 서로 다른 수준의 친근함과 전문 지식에 맞추어진다. 따라서 그것은 해당 박물관 자산의 여러 측면에 대해 익히고, 과거로부터의 사물과 자신의 역사를 논하는 서로 다른 방식에 익숙해지는 데 좋은 방편이 된다. 모든 사물은 각각 하나 이상의 역사에서 그 일부를 구성하기 때문이다.

어떠한 박물관이나 미술관도 소장품 전부를 한꺼번에 전시하지

는 않는다. 과거에는 박물관이나 미술관에 미리 연락을 취하면, 수장고에서 작품을 보는 일이 비교적 쉬웠다. 하지만 그동안 거의 모든 기관에서 채용 인원을 감축하고 문화단체가 사업체처럼 기능하도록 만드는 비용효율 개념을 철저히 부과하면서, 이러한 종류의 서비스 제공은 심각하게 줄어들었다. 따라서 지금은 런던의 대규모 박물관에 소장된 작품을 보기 위해 몇 달을 기다려야 할 수도 있다. 심지어 방문 시점에 미술관의 특정 전시실이 공개되어 있을 것을 기대할 수도 없다. 대영박물관이나 빅토리아앤드앨버트 박물관처럼 크고 '중요한' 곳들은 건물 안의 다른 장소에서 행해지는, 언론의 주목을 끄는 행사에 직원을 집중 배치하기 위하여 일정 공간을 폐쇄하기도 한다. 사실상 모든 문화기관이 사업 및 산업분야로부터 후원을 얻어야 한다는 행정적 부담 아래에 놓여 있다. 그렇지만 세금을 통하여 문화기관에 대한 주요 자금의 운용책임을 지고 있는 것은 바로 우리들이다. 따라서 그 내용물에 자유롭게 접근하는 것 또한 우리의 권리이다. 한편 큰 액수를 모금하게 되는 국립복권은 대부분 국가재정으로 유입된다. 복권은 너무나도 인기가 있어, 최소한 2012년 올림픽 때까지 예술을 포함하는 '선한 목적' 사업으로 이양된 금액만도 상당하였다. 정부의 문화미디어스포츠부는 예술협회에 그 일정 비율을 배정하여 2011년부터 2014년 사이 10억 파운드를 지급하였던 것으로 보인다. 그러나 2011년에는 예산이 전반적으로 삭감된 결과, 수백 곳의 예술 단체(특히 소규모의 보다 실험적

인 곳들)가 재정 지원을 잃고 문을 닫았다.[22] 복권의 자금 지원은 조건부여서, 예술에 대한 장기적 혜택 유무를 의심해볼 여지가 있다. 구체적으로 재정 지원의 신청 자격 (개인이 아니라) 대부분은 단체여야 한다.[23] 지원자는 총액 중 일부를 스스로 모금할 것이 요구된다. 실제로 자금의 많은 액수가 자본 투자에 할당되며, 전시실이 다수 확장되고 카페테리아 및 공연장 식당이 건설되고 있다. 새로운 예술을 후원하고 새로운 작품을 구입하기는커녕, 자산을 적절한 상태로 보존하고 직원에게 보수를 지급할 수 있을지가 관건인 것이다. 우리는 (자신의 컬렉션이 폭넓은 관객에게 무료로 보여지기를 기꺼이 희망하였던, 오래전에 사망한 누군가의 관용에 따라) 공공 박물관 및 미술관에 소장되기에 이른 보물들이 모든 사람에게 속하는 것임을 잊지 말아야 한다. 학예사나 관장의 책임에는 소장품을 보호하고 연구하며 향상시키는 일이 포함되지만, 그와 동시에 대중으로부터의 질문에 답하고 그들이 예술작품을 이해하도록 돕는 일도 해당되는 것이다.

한편 미스 반 데어 로에(1886~1969)가 디자인한 의자는 앉아보아야만 제대로 알 수 있다거나, 조각 작품은 만져보고 다루어보아야만 파악할 수 있다는 견해에 동조하는 입장이 점차 늘고 있다. 하지만 여기에는 분명히 문제가 있다. 만일 모든 사람이 소장품 가운

22. 「수백 곳의 예술 단체가 재정 지원을 잃다」 www.bbc.co.uk/news/entertainment-arts-12892473 (2014년 1월 28일자).
23. 적합하게 여겨지는 대상이 무엇인지 살펴보기 위하여 예술협회의 지원자용 안내문을 읽어볼 필요가 있다. 예술협회는 스스로 정부와는 독립적인 관계라고 주장한다. www.artscouncil.org.uk/funding/apply-for-funding/grants-for-the-arts

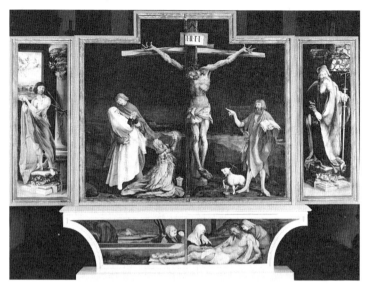

그림 1.7 하게나우의 니클라우스와 마티아스 그뤼네발트, 〈이젠하임 제단화〉, 1512~16, 콜마 운터린덴 박물관. 이미지 출처 : 케임브리지 피츠제럴드 박물관. ⓒ The Fitzwilliam Museum, Cambridge/Bridgeman Art Library.

데 부서지기 쉬운 작품의 물질적 특성을 직접 경험해보고자 한다면, 컬렉션 수호자로서의 박물관 기능이 교육 주체로서의 기능보다 우선되어야 하기 때문이다. 예를 들어 콜마르의 이젠하임 제단화는 여닫이 패널을 갖춘 3차원적 사물이다(그림 1.7). 그것은 중복되고 교차하는 의미와 더불어 여러 단계에서 감상 가능하다. 여닫이 패널이 드러내고 감추면서 복잡한 의미의 상호작용 속에 내부와 외부를 제시하는 것이다. 이 작품에 대하여 각종 도해, 견본, 그리고 거울을 사용한 전시 방식은 관람자가 제단화 패널의 여닫음을 단계별로 보지 못하는 점을 보완하는 데 도움이 된다. 사실 그 누구

도 그처럼 오래되고 물리적으로 약한 물건을 직접 다루어보겠다고 요청할 권리는 없을 것이다. 아이러니하게도 지난 30년 동안 제작된 가장 유명한 일부 현대 작품이야말로 만져보기에 가장 부적합한 것들이었다. 접근과 대중성에 관한 여러 생각이 미술 기획자 및 체제 지지자들에 의해 널리 공포되던 시기였는데 말이다. 예를 들어 데미언 허스트의 〈신의 사랑을 위하여〉(2007)는 다이아몬드로 덮인 인간의 두개골 작품인데, 전시에서 거의 공개되지 않는다. 가능한 한 가장 철저하게, 심지어 런던타워에 있는 왕관 보석보다도 더 철저히 관리된 환경에서만 전시된다. 그럼에도 불구하고 이 작품은 너무나 인기가 있으며, 냉장고 문에 붙이는 자석으로도 만들어졌다. 또한 티노 세흐갈(1976~)의 테이트 모던 전시는 2012년 유니레버 사의 재정 후원을 받은 참가자 수백 명의 훈련 과정을 거쳐, 터빈 홀을 방문하여 '관람하는' 대중과 상호작용하도록 준비되었다. 이처럼 한시적 행위의 전시는 소비문화와 물질문화, 그리고 그것들을 넘어서는 공동체와 개인의 관여를 다룬 것으로 보인다. 적어도 표면적으로는 그러하다. 하지만 행위 전시에 참가하는 자원봉사자를 훈련시킨 과정은 관련 구도의 정점에 예술가, 그리고 가장 아래에 방문자가 위치하는 위계의 상황을 만들어냈다고 볼 수 있다. 방문자에게는 자원봉사자 가운데 누군가가 말을 걸어오는 상황이나 그러한 상황에서의 대화 주제에 대해 아무런 선택의 여지가 주어지지 않았기 때문이다.

런던을 벗어난 지역에서 박물관과 미술관 소속 직원들은, 인근

에 존재하는 흥미로운 작품 및 건물의 유용한 정보를 충분히 갖추고 있는 편이다. 비밀유지라는 명백한 이유에서 그러한 정보를 늘 기꺼이 알려주지는 않지만 말이다. 그렇기는 해도 자세한 사항을 알기 위해 그들을 접촉해보는 일은 시도해볼 가치가 있다. 또 다른 주요 정보원으로는 지역사 도서관(보통 중앙 시립도서관 부서에 소속되어 있다) 및 자치주 기록보관소가 있다. 지역 미술관과 도서관 홈페이지는 유용하기는 하지만, 미술사 연구자에게 필요한 세부적 내용을 충분히 다루지 않는다. 잉글리시헤리티지,[24] 내셔널트러스트, 조지언그룹,[25] 빅토리안협회[26] 등은 웹에서 접근이 쉬운 자치주 기록보관소와 마찬가지로 여러분의 관심 지역에 있는 건축물 관련 정보를 제공한다. 만약 특별한 역사적 의미가 있는 유적이 근처에 있다면 해당 지역에서 시민단체 또는 보존운동 단체의 활동 대상일 것이다. 이러한 단체에 가입하여 직접 체험 가능한 미술사 사료에 접근하고 지역공동체에 유용한 일을 하면서 연구, 기록, 발표 등의 경력을 습득하는 방법도 가능하다. 중세 미술에 관하여 작업 중인 사람이라면 각 지역 고고학협회가 종종 유익한 정보원이 될 것이다.

연구 분야를 선택하였다면, 그것을 최대한 좁히는 것이 바람직하

24. 영국역사건축물및기념물위원회The Historic Buildings and Monuments Commission for England(1895~)의 줄임말. 잉글랜드에서 역사적인 보전 가치가 있는 건축물이나 기념물을 관리하는 공공기구. (옮긴이)

25. (1937~). 잉글랜드 및 웨일즈 지역에서 주로 조지 왕조 시대(1714~1830)의 건축물, 기념물, 공원, 정원 중 건축 및 역사적으로 보전 가치가 있는 것을 관리하는 자선단체. www.georgiangroup.org.uk 참조. (옮긴이)

26. (1957~). 빅토리아(1837~1901) 및 에드워드 왕조(1901~1910) 시대의 건축물 등을 관리하는 자선단체. (옮긴이)

다. 대개 해당 지역에서 노르만 양식의 교회나 특정 예술가의 작업에 대한 한 가지 면을 더 잘 알게 되는 편이, 네 곳의 교회나 한 사람의 작품 전부를 살펴보는 것보다 더욱 보람 있다. 마찬가지로 미술관에서 전시실 가득한 그림보다는 단 한 점을 연구하는 것이, 작품 보는 기술을 습득하는 데 최선의 방법이다. 많은 사람이 외국에서 휴일을 보내며 안내책자를 활용한다. 통상 그 안내책자 안에 흥미로운 주요 역사적 장소가 열거되어 있다. 일반적으로『러프가이드』와『론리플래닛』시리즈는 의지가 된다. 하지만 자세한 정보는 이러한 종류 중에서도 가장 전문화된 책에만 있다. 영국 외 국가의 미술관 등 관련 기관에서 무엇을 볼지 미리 계획하는 일은『국제 미술명부』를 찾아봄으로써 가능하다(제5장 참조). 이 책은 전 세계 수천 곳의 박물관과 미술관의 위치, 내용, 개장 시간 등 필요한 정보를 담고 있다. 여러분이 기꺼이 줄 서서 관람하리라고 작정하더라도, 방문에 앞서 온라인으로 예약해야 하는 유명 미술관도 다수 있다. 특히 성수기의 경우 피렌체의 우피치 미술관과 로마의 보르게세 미술관 등이 이에 해당된다.

만약 관람하기로 정한 작품이나 장소에 접근 방법이 없다면 다른 방식도 가능하다. 소비자를 경쟁 시장으로 끌어들이는 시각적 조율에 대한 분석, 그리고 그러한 상황에서 생산된 의미와 연상관계(예를 들면 특정 제조업체의 삶은 콩 통조림은 행복한 어린시절이라는 의미와 연상관계에 필적한다거나, 어떤 속옷 상표는 착용자를 진정한 남자로 만들어준다는 식)에 대한 평가가 그것이다. 그러려면 개장 연장시간까지 쇼핑센

터에 여러 차례 방문해야 할지도 모르지만 말이다. 이 밖에 집단별

(예를 들면 외국 축구팬, 애스코트 경마장 방문자,[27] 클럽의 10대) 옷 입는 양

식에 관한 연구는 해당 집단에 대하여 매우 명확한 개념 정의와 자

기표현의 지위 인식이 필요하다. 이러한 종류의 연구가 미술사보다

는 디자인사 및 시각문화연구에 속한다고 여기는 전통적 사고가

있다. 하지만 많은 현대미술 작업이 상업기술에 의지하는 상황에

서, 이처럼 비판적 고찰 습관을 함양하는 것은 나쁘지 않다.

이 밖에도 실질적 사안에 대한 고려는 중요하다. 방문장소에 여

러 번 가보고 관련 문헌을 읽으며, 연구방법론 및 접근법을 숙고하

는 등 작업 계획을 세우라. 그리고 실행에 착수하기 전에 개장시간

을 확인하고, 목적지가 교회나 시골 저택이거나(많은 수가 10월부터 3월

까지 문을 닫는다) 일반 대중에게는 통상 보여주지 않는 대상을 보고

자 한다면 교구 목사, 부지 관리인이나 학예사 등에 미리 연락해두

라. 먼 시골 교회에 도착한 다음에서야, 모든 곳이 닫혀 있고 열쇠를

가진 사람이 휴가 중이거나 다른 구역에 방문 중임을 알게 된다면

상황은 특히 힘들어지니까 말이다. 어떤 곳은 일 년 중 특정 시기

에만 공개된다. 예를 들면 스코틀랜드 국립미술관은 조지프 말로드

윌리엄 터너(1775~1851)의 수채화를 1월에만 보여준다. 그 시기가 햇

빛(수채화가 특히 취약한 요인)이 가장 약한 때에 해당하기 때문이다. 그

27. 왕립 에스코트 경마장. 런던으로부터 서쪽으로 약 40km 떨어진 버크셔 주에 위치한
다. 1711년 앤 여왕(1665~1714) 시대에 완공되어 오늘날까지 활발히 운영되고 있다. 여
성의 모자와 남성의 연미복 등 공간에 따라 상이한 복장 규정이 엄격한 것으로 유명하
다. (옮긴이)

러므로 휴가철 성수기는 가능한 한 피하고, 대신 맑고 밝은 날로 정하라. 교회의 색유리가 습하고 흐린 날에 충분히 빛나게 보이진 않을 것이다. 작품의 보전을 고려하여 요즈음은 많은 미술관이 완전히 인공조명으로 채광되어 있지만, 여전히 유리 천정으로 된 공간에 중요한 회화 컬렉션이 전시된 곳도 있다(예를 들면 덜위치 미술관이 그러하다). 자연 채광조건이 좋을수록 좋은 관람이 가능할 것이다.

선택한 대상—또는 그 복제작—을 예비적으로 살펴보는 절차는 여러분과 그 대상 작품의 시각적 관계를 형성하는 데 기여할 뿐 아니라 발제할 질문을 찾아내는 데에도 효과적이다. 작품과의 첫 만남 이후에는 다른 곳으로 가서, 설문지 또는 앞으로 작업할 일련의 표제를 준비해보라. 제2장 및 3장에서 다룰 이에 대한 논의는 연구를 진행하는 데 참고가 될 것이다. 당연히 여러분은 다른 사람들이 이미 말하고 써온 내용에 대한 여러 의문점과 씨름하고 싶기 마련이다. 그렇지만 먼저 스스로 쟁점을 정리해내는 일은 그와 같은 선행연구를 비평적으로 다루는 데 도움이 된다.

미술사 연구자는 활동에 준비가 필요하다. 무엇보다도 필요한 요소는 비판 능력이지만, '현장' 작업을 수행할 때는 보다 실질적인 수단 역시 유용하다. 지질학자는 망치를 가지고 다니며 곤충학자는 그물망이 있어야 한다. 한쪽 면에는 줄이 그어져 있고 다른 쪽 면에는 줄이 없는 '몰스킨'[28] 같은 식(또는 좀 더 저렴한 유사품)의 단단한

28. 이탈리아의 노트류 제조업체(1997~). 마치 두더지의 모피처럼 특유의 두꺼운 면직물로 제작된 표지가 특징이다. (옮긴이)

표지로 된 공책은 앞에서 언급한 기록용으로 매우 유용할 것이다. 17~18세기의 골동품 수집가는 중요한 의미에서 오늘날 미술사 연구자의 선례가 된다. 그들은 기록을 남기는 방식이자 조사 대상에서 중요한 점을 기재하거나 그것에 주목하는 방법으로 드로잉식 소묘에 의지하였다. 카메라는 그러한 방식은 아니지만, 카메라 렌즈를 통해 대상을 본 것에 불과하면서도 실제로 본 것처럼 느껴지게 만든다. 카메라는 상당히 성가시기도 하지만 훌륭한 자산이다. 작은 디지털 카메라라도 고해상도 이미지를 만들어낼 수 있다. 핸드폰이나 아이패드가 카메라를 완전히 대신할 수 없다. 핸드폰이나 아이패드로 생산된 이미지는 대강의 참고는 될 수 있지만, 그 외 적절한 개념 정의가 곤란하다. 한편 대상을 탐구하기보다 사진 찍는 일에 더욱 몰두하게 되는 것의 위험성은 인식할 필요가 있다. 많은 미술관이 방문자가 사진 찍는 것을 허용하지 않을 것이다. 한편 어느 정도 괜찮은 해상도의 디지털 이미지를 구입하는 것은 비용이 든다. 엽서는 미술관이나 박물관 기념품점에서 편리하게 살 수 있는데, 최고 인기 작품에 국한되는 등 다루는 범위가 제한적인 편이다. 미국에서는 '크리에이티브 커먼즈'로 알려진 시스템이 교육 또는 연구 목적으로 웹에서 이미지 내려받기를 허용하고 있다.[29] 이와 같은 성질의 자료 등에 관해서는 제5장에서 좀 더 다룰 것이다.

사진은 소묘나 글처럼 소통을 위한 매체이다. 제4장에서는 미술

29. 저작물의 조건부 이용이 허용된 각종 디지털 이미지를 2002년부터 웹상에서 제공하고 있는 비영리조직. creativecommons.org 참조. (옮긴이)

사 연구자가 사진을 미술의 형식으로 접근하고 서술한 사례가 등장
한다. 우리는 무언가를 기록할 때마다 아무리 '객관적'이 되는 것을
목표로 하여도 결국 그것을 해석하게 마련이다. 그리고 우리의 매
체(사진, 연필, 볼펜 등)가 그처럼 기록되는 내용을 중간에서 조정한다.
사진을 찍거나 스케치를 시작하기 위해 자리를 잡을 때 이 점에 대
해 생각해보라. 미술사 연구를 위한 다른 활동에서도 소통 방식에
대하여 보다 면밀히 생각해볼 수 있다. 과학적으로 정확하고 진실
하게 설명한다는 것 역시 해석 행위라는 점 말이다. 그렇지만 이 점
이 기록 필요성을 가로막는 것은 아니다. 물리적으로 존재하는 사
물을 미술사 연구자가 작업의 일환으로 조사하고 평가하는 한, 작
업 과정상 보고 알게 된 점을 다른 사람의 판단과 비교할 수 있도
록 기록해둘 필요가 있기 때문이다.

　박물관이건 도시의 거리이건 아니면 전원이건 간에 무언가를 찾
아보는 데에는 직접 발품을 팔아 방문하는 수고가 요구된다. 따라서
편안한 신발이 그날의 경험에 주요 영향을 미친다는 사실은 굳이
말할 필요도 없다. 만약 스투어헤드 정원을[30] 봄에 답사하거나(18세
기에 조경되었다), 앤소니 곰리(1950~)의 20미터 높이 작품 〈북쪽의 천
사〉(1998)를[31] 추운 겨울 날씨에 방문해 그 비범한 감흥을 평가하려

30. (1725~). 영국 남부 윌트셔 주의 1,000m² 대지에 위치. 헨리 호어 Ⅱ(1705~1785)가 설
계하여 '그림 같은' 풍경을 재현한 것으로 평가된다. 1750년대에 완성 당시 '살아 있는
예술작품'으로 불렸다. (옮긴이)
31. 날개를 넓게 펼친 천사의 모습을 형상화한 대형 금속 조각(구리, 철, 콘크리트; 20×
54m). 영국 동북부 타인웨어 주의 버틀리 언덕 위에 설치되어, 시간의 흐름에 따라 점
차 녹슬어가는 모습을 보여준다. (옮긴이)

면 방수 처리된 장화를 착용하는 것이 좋다. 또한 재봉용 줄자도 미술사 연구자에게 유용한 도구이다. 〈북쪽의 천사〉에는 도움이 안 된다고 하더라도 말이다. 막대자는 그림이나 소묘 작품의 크기를, 그리고 줄자는 기둥의 둘레를 측정하는 데 매우 편리하다. 소형 돋 보기와 쌍안경 역시 제법 유용하다. 요즈음은 저렴하게 살 수 있는 LED 전구 손전등이 상황을 한층 바꾸어놓아, 어두운 구석에 걸린 그림이나 건물 내부 높은 곳의 쇠시리 몰딩 세부도 볼 수 있다.

알다시피 쌍안경으로 색유리 창을 보는 방식은 원래 그렇게 의 도된 것이 아니다. 따라서 전반적 색조와 기술적 효과를 제대로 파 악하려면 근접하여 살펴보아야 한다. 미술사 연구자는 관찰 대상이 무엇인지와 더불어 어떻게 제작되었는지에 대해서도 알고자 한다. 그때 돋보기는 작품을 감정하거나 서명을 조사하기 위해서만이 아 니라, 작품의 구성 방식(회화의 경우 어떤 종류의 안료, 붓, 나이프 등이 사 용되었는지) 및 제작 방식을 파악하는 데에도 도움이 된다(예를 들어 잡지의 도판을 만드는 데 사용된 목판화의 수는 해당 업무에 종사해온 조판공의 수를 시사한다). 연구 내용을 확정적으로 집필하거나 보고서를 작성 중인 경우가 아니라면 이러한 과정이 불필요하게 보일지 모르겠다. 하지만 유물의 물질적 상태를 파악하는 일은, 그것을 3차원의 구체 적 존재로서 이해하는 단계를 수반해야 한다.

건축물에 대한 탐구는 그 자체만의 방법이 요구된다. 건축의 역 사는 건축물이 한 조각의 종이 위에 기재된 발상 단계에서 착수 된 이후 실물로 만들어져 간다는 점(규모가 크든지 아주 소박하든지 간

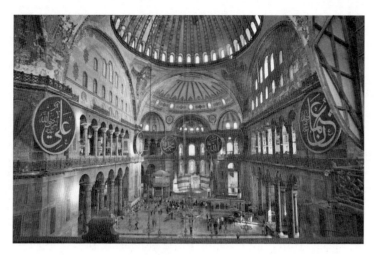

그림 1.8 하기아 소피아(또는 아야소피아). 터키 이스탄불 소재. 6세기에 교회로 설립되어, 1453년부터 모스크로 사용되다가 1935년 이후 박물관이 되었다. 이미지 출처 : Ken Welsh/Getty Images.

에)에 주목한다. 가차없는 태도로 악명 높았던 지안 로렌츠 베르니니 같은 건축가의 후원자와 동시대인 사이의 관계는 건축물에 관한 이해를 구성하는 요소가 된다. 시간의 흐름에 따라 다양한 용도가 덧붙여지기 때문이다. 용도가 변화하면 건축물의 의미와 그 문화 및 역사적 연관성도 변화한다. 이스탄불에 있는 하기아 소피아는 교회로 건립된 이후 모스크가 되었다가 지금은 박물관이며(그림 1.8), 스페인 코르도바의 13세기 대모스크는 도시를 대표하는 성당이 되었다. 이 밖에 건축사는 세워지지 않았거나 완공되지 못한 건물의 역사이기도 하다. 건축물을 살펴보는 법을 배우려는 학생은 계절, 날씨, 시점과 같은 사항을 염두에 두어야 한다. 해당 건축물이 지금 그것의 전형적인 환경 조건에서 보여지고 있는 것인가? 이

것은 중요한 문제이다. 건축물과 환경의 자연 및 인공적 관계는 여름과 겨울에 따라 다르게 보일 수 있다. 특히 공공건물은 하루 중 특정 시점에 다른 때보다 더욱 명확한 기능을 갖는다. 만약 여러분이 사무실 건물을 방문한다면, 그곳을 휴식 중의 장소보다 활동 중인 능동적 건물로서 탐구해보라. 그리고 그곳에서 근무하는 사람들이 도착하고 떠나는 아침 9시와 저녁 5시에 건물이 어떻게 느껴지는지 확인해보라.

현대 건축물의 다수는 사람의 움직임과 색조에 따라 상당히 다른 모습을 보인다. 런던 시내의 로이드 빌딩(리처드 로저스에 의해 설계되어 1972년에 완공되었다)은 낮 시간대가 지나 어두워진 다음에 그 이전과 매우 다른 모습을 나타낸다. 빛나는 건물 표면이 형형색색의 움직이는 형상들로 활기를 띠게 되는 것이다. 그리고 건축물을 연구할 때에는 사용인구의 수요와 특유한 이동 유형을 고려해야 한다. 예를 들면 도로나 보도를 만들 때, 건축가나 설계가가 사용자에게 불충분하거나 부적합하게 대비하는 경우가 있다. 그러한 경우 결국 사람들이 밟은 흔적으로 상처 난 잔디와 부러진 난간이 보행자의 자연스러운 노선을 증명하게 된다.

외부의 내부에 대한 관계는 건축물이 소속 환경에 대해 가지는 관계와 마찬가지로 건축물 연구에서 핵심적이다. 따라서 단지 밖에서 살펴보는 것 이상의 접근이 필수적이다. 건물에 입장을 요청하여 내부를 둘러보라. 안에서 일하는 사람에게 해당 건물의 경험은 무엇인지 알아보라. 건립 이후 어떠한 개조가 이루어졌는지, 그리

고 기능상 어떠한 변화가 있었는지 최선을 다해 조사해보라. 해당 건물 안에서의 생활이 수월한가 아니면 힘겨운가, 쾌적한가 아니면 불쾌한가? 승강기로 이동하는 사람이 물건을 적재구획으로 배달하는 것인가, 아니면 창 밖을 바라보고 있는가? 과거에는 어떠하였을까? 구조를 전체로서 여기고, 기본 뼈대뿐 아니라 가구 및 부품까지도 고려하라. 한편 전원주택을 살펴볼 때에는 방문 노선이 여러 박물관까지 포함하여 미리 정해져 있는 경우가 있다. 이러한 상황에서는 그것과 다른 노선과 관찰 위치를 상상해보는 시도가 한층 긴요하다. 오늘날의 학생에게는 어느 곳의 전원에서라도 옛 것과 새 것의 건축물을 연구할 수 있는 기회가 풍부하다. 옛 건축과 새 건축이 어우러져 있는 경우도 있다. 뉴캐슬에 있는 발트해 현대미술센터를 예로 들면, 하나의 기능으로 설계된 공간을 다른 기능을 위해 개조함에 있어서 상이한 건축 형태와 건축가의 독창성을 비교 평가하는 훌륭한 연구가 가능하다. 이처럼 해당 건물의 대안적 사용이 확인된 경우에는, 비록 발트해 현대미술센터(극장과 교회들이 오늘날 개인 주택으로부터 서점에 이르기까지 여러 다른 용도로 빈번하게 사용되고 있다)보다 규모가 덜 웅장하다고 하더라도 원래대로라면 어떠한 상태였을지에 대해 가능한 한 가장 정확한 정보가 중요하다. 가장 좋은 첫걸음은 먼저 소속 지역의 도서관으로 가서 알아보는 것이다. 지도 및 설계도와 더불어, 초기 역사와 해당 지역의 사진을 찾아낼 수 있기 때문이다. 현장 조사와 약간의 개인적 조사 내용을 모으면 흥미로운 복원이 가능할 것이다.

조각을 살펴보는 데 가장 중요한 고려사항 가운데 하나는 조각가가 그 작품을 두려고 의도하였던 장소이다. 예를 들면 고딕양식 성당의 기둥 형상 조각은 박물관으로 이전되면서(보전을 위하여), 그 원래의 전체 구조상 일부라는 기능과 역할이 사라져버렸다. 기원전 6세기에 조각된 에트루리아의 묘관은 오늘날 대개 박물관에 소장되어 있다. 또한 기념비적 조각은 그것이 원래 놓여 있던 상황에서 말하자면 약 100피트(약 30미터) 아래로부터 올려다보게 되는 대상으로, 낮에 멀리서 볼 수 있도록 고안되었다. 그러나 그러한 작품이 이제는 박물관의 비좁은 구석 자리에서 인공조명 아래에 놓여 있다. 특수한 종교적 목적으로 제작된 조상彫像 ─ 인도의 힌두교 조각이나 중국의 불교 의례용 소품 등 ─ 을 서구식 박물관의 유리 진열관 안에 놓인 상태로 충분히 이해하기란 어렵다. 그들의 아름다운 형태와 제작 기법이 아무리 감탄을 불러일으키더라도 말이다. 어떤 때는 기능(실용 또는 상징)의 상실이 대상의 심미화로 이어진다. 단지 보기에 아름다운 사물, 그리고 역사적 구체성은 배제된 채 고대 유물의 분위기를 띠는 것으로 격상되는 것이다. 이 밖에 미국에서 물질문화의 박물관 전시라는 유행은 가게 표지판이나 공업용 기계 일부가 원래의 맥락으로부터 격리되어 흰 회반죽 벽면에 진열되는 상황을 낳기도 한다.

조각과 건축을 살펴볼 때에는 바라보는 관점을 변화시켜보는 것이 필요하다. 주목하는 작품 주위를 돌면서 모든 각도에서 검토하라. 만져보고 느껴보며 위아래에서 조사하라. 만약 조각품이 야외

에 위치한다면, 반드시 여러 다른 날씨에 그것을 보도록 하라. 로댕 (1840~1917)의 청동 소조상 〈칼레의 시민〉(1884~95) 가운데 한 버전은 칼레 시내의 무명용사 광장에 세워져 있는데, 젖어 있거나 빛을 반사하는 경우 맑은 날 희미하게 빛나는 때와는 매우 다른 면모를 보인다.

응용미술품의 경우 각 대상을 그에 어울리는 환경에서 살펴보는 것이 특히 중요하다. 사실 이 점은 현실적으로 문제가 있다. 의자나 직물은 그것의 사용 상황과 주변 사물의 성질에 따라 보는 이에게 상이한 시각적 메시지를 주기 때문이다. 말하자면 비더마이어 양식의 의자는 그 자체로서 아름다운 물건이지만, 디자인의 특징적 요소나 시각적 작용 방식은 역사적 맥락에서 보아야만 제대로 감상될 수 있다. 불행하게도 그처럼 적합한 환경을 갖추는 것은 실제로 거의 가능하지 않다. 그렇지만 대상 사물이 주변 환경에 대해 가지는 관계성을 설정하는 방향으로 어느 정도 나아가볼 수는 있다. 예를 들면 에밀 갈레(1846~1904)의 화병을(그림 1.9) 현대식 공간에서 제대로 감상하지 못하겠다면, 그 화병이 속하였던 시대의 아르누보 양식 실내장식을 찾아서 그 옆에 나란히 두고 살펴보라. 그렇게 되지 않는 경우라면, 어느 정도 도움이 될 만한 아르누보 관련 사진과 서술된 묘사 등을 참고하라.

박물관의 전시 관람용 청각 자료인 오디오 가이드는 대규모 전시에서뿐만 아니라 주요 미술관의 영구 소장품에 있어서도 이제 흔한 것이 되었다. 미술사 연구 활동을 진지하게 열망하는 입장에서

그림 1.9 에밀 갈레(인물 표현은 빅토르 프루베). 〈오르페우스와 유리디체〉, 1888~9, 프랑스 낭시 소재. 오목 무늬와 도금된 분유리. 높이 26cm, 입구 지름 12cm. 파리 장식미술관 소장. 사진 출처 : Les Ars Décoratifs, Paris/Jean Tholance.

는, 무엇을 보고 싶은지 모르는 사람에게만 적합한 것이라고 멸시해왔지만 말이다. 오디오 가이드는 세련도와 질에 있어서 여전히 수준 차이가 매우 크다. 오늘날 일부 대형 전시공간은 멀티미디어 플랫폼을 개발하여 팟캐스트같이 무척 유용한 예비적 도구를 제공한다.[32] 해설 내용은 우수하지만 고답적이지 않으며, 다양한 언어로 제공된다. 무엇보다 관람자가 살펴보고 싶은 그림을 선택 가능하다는 점이 중요하다. 영국의 국립미술관 내셔널갤러리는 여러 종

32. 예를 들면 테이트의 사례가 있다. www.tate.org.uk (2014년 1월 28일자)

류의 '관람 코스trail', 영어 외에 다른 언어로도 들을 수 있는 60분 짜리 코스 등 일련의 오디오 투어www.nationalgallery.org.uk/audio-guides를 제공한다. 소장품 전체에 대한 오디오 가이드도 있어, 방문자가 해당 접속번호를 입력하면 작품별로 골라 들을 수 있다. 방문에 앞서 웹 사이트로부터 내려받는 출력용 관람 안내 자료도 있다.

일정한 종류의 현대 조각과 설치미술—현대 미술가의 가장 논쟁적인 작품들이 이 유형에 속한다—은 보는 이에게 독특한 문제를 제기한다. 사실 이런 종류의 미술이 지니는 핵심적 특징 자체가 작품 보기를 어렵게 만든다. 작품으로서 제시된 대상이 한시적일 수 있다는 점, 그리고 어디에 서서 어떻게 보는지에 대한 방문자의 전통적 생각이 기반부터 약화되고 도전받게 된다는 의미에서 그러하다. 사치 컬렉션에 있는 리처드 윌슨(1953~)의 〈20:50〉(1987)은 검은색 기름으로 채워져 표면이 반사되는 어깨 높이의 큰 통 두 개 사이에 강철 통로로 이루어져 있다. 이 작품은 말하자면 이탈리아 르네상스 조각가 도나텔로(1386~1466)의 조각상에 대해 필요로 하는 것과는 상당히 다른 일련의 판단을 관람자에게 요구한다고 볼 수 있다.

런던 켄싱턴가든에 있는 서펀타인갤러리는 매년 개인 건축가나 건축사무소에 디자인을 의뢰하여, 미술관 바로 바깥에 임시 구조물을 세워왔다.[33] 2012년에는 중국인 미술가 아이 웨이웨이(1957~)

33. 첫 작품이었던 자하 하디드(1950~2016)의 구조물(2000)을 비롯하여 많은 주목을 받아왔다. (옮긴이)

그림 1.10 허어초크 앤드 드뫼롱 및 아이 웨이웨이, 서펀타인 갤러리 파빌리온, 런던, 2012. 사진 출처 : Iwan Baan.

와 건축회사 헤어초크 앤드 드뫼롱(1978~)이 공동 작업해 매우 우아하고 아름다운 작은 파빌리온을 만들어내었다. 전체적으로 둥근 형태로 우묵하게 낮은 위치에 야외 공연장, 그 주위에 부드러운 코르크 목재를 깎아 만든 다양한 형태의 계단, 하늘을 반사하여 비추는 물이 더해진 지붕 등은 2012년 6월 1일부터 10월 14일까지 설치되어 있었던 것들이다. 그처럼 한시적 성질, 그리고 용이한 해체 가능성을 보장하는 재료들은 이 작품의 매력이었다(물론 해당 시기에 런던에 머물며 관람할 수 있었다는 전제에서 말이다). 그러나 확실하게 기억에 남은 (모든 사람에게 공개된) 것은 공중에서 내려다보며 찍혀

충격적일 정도로 멋진 균형을 보여준 사진들이었다(그림 1.10).[34] 이 작품은 견고하고 영구적으로 보이는 건축물 역시 임시의 것임을 상기시켜 주었다. 여러분이 건축을 연구한다면 한때 존재하였으나 지금은 기록으로만 알려진 작품과 더불어, 방문하여 들어가볼 수 있는 건물뿐 아니라 결국 지어지지 못한(때로는 지어지고자 하는 의도마저 없었던) 구조물의 설계도 만나게 될 것이다.

모든 예술 매체 중에서도 행위예술은 가장 한시적이다. 그것은 일회 또는 연속되는 사건을 포함하며, 거기에 사용된 물질적 구성요소의 해체가 필요한 것이 보통이다. 그러한 소도구의 예로, 마리아 아브라모비치(1946~)가 1974년에 수행한 〈리듬 5Rhythm 5〉(벨그라드)에는 나무와 대팻밥으로 만들어진 오각형 별 모양 구조물이 휘발유에 적셔진 상태로 등장한다. 아브라모비치는 구조물 주위를 돌다가 불이 그어진 성냥을 던져 불 붙게 한 다음, 자신의 긴 머리카락을 잘라 그 여러 묶음을 별의 각 꼭지점으로 던져 넣고 한가운데에 누웠다. 그렇지만 그처럼 작품의 핵심이 한시성이었던 행위예술이라고 하더라도 기억을 보전하려는 욕망은 저항하기 힘든 모양이다. 2005년 11월 뉴욕 구겐하임 박물관에 제시된 연작 〈일곱 개의 쉬운 작업들〉에서 그녀는 1960년대와 1970년대에 자신과 동료들이 작업하였던 행위예술을 재연하였다.

필자는 이와 같이 관계 맺기를 우리에게 강렬하게 유도하면서

34. www.serpentinegallery.org/2012/02/serpentine_gallery_pavillion_2012.html (2014년 1월 28일자)

도 항상 볼 수 있는 성질은 아닌 연구 대상들로 이 장을 마무리하고자 한다. 이 점에 대하여 사과할 생각은 없다. 미술사를 공부하는 학생이 일찌감치 이해해야 하는 사항 중 하나는, 여러분이 보고자 하는 것이 무엇인지 알아내기 위하여 열심히 노력해야 한다는 점이다. 물론 여러분은 웹에서 그림을 찾아볼 수 있다(나 역시 이 책의 독자를 돕기 위해 주석에 웹 주소를 일반적으로 포함시켰다). 하지만 곧 알게 되는 것은 모든 예술이 단명한다는 사실이다(예를 들면 바바라 헵워스의 거대한 청동 조각이 2011년 사우스런던 공원에서 하룻밤 사이에 사라졌던 충격적인 기억이 있다). 미술사 연구자로서 우리는 작품에 대한 접근 기회가 주어질 때 그것을 활용해야 한다. 만일 지체한다면 파손, 도난, 전쟁 또는 사고에 의해 파멸되어버릴 수 있기 때문이다. 미술사학의 증거 자료는 시간의 유린을 견뎌낸 것들로부터 모인 것이다. 다음 장에서는 연구 방식에 관하여 부분적으로 살펴보기로 한다.

2 미술사 연구자가 일하는 방식
그 훈련과 실제

미술사 연구자는 유물의 구조와 형식, 그리고 제작 당시 그것의 실질 및 담론적 기능을 탐구하고 분석하는 일에 종사한다.[1] 그렇다면 직업의 세계에서 실제로 하는 일은 무엇인가? 제6장은 미술사학 전공 졸업생이 직접 경험한 진로 관련 이야기와 더불어, 미술사학제 과정을 좋은 성적으로 졸업한 학생이 전통적으로 할 수 있는 취업 전망을 다룰 것이다. 취업 전망은 넓고 다양하다. 만약 미술과 유물에 관심이 있고 미술관이나 박물관 같은 전문적 직업 세계에 들어서고자 한다면 미술사 또는 다른 인문학 전공 학위가 여전히 중요한 전제 조건이 된다. 이 점은 과학, 기술, 의학 또는 전문적 보존 분야 등과 상반된다. 이번 장부터는 우리가 알고자 하는 것을 가장 쉽게 찾아내는 방법을 살필 것이다. 그리고 유물에 대한 고찰

1. 대학, 연구소, 박물관 등 기관에 소속되어 미술사학을 담당하는 경우뿐 아니라 독립적으로 수행하는 입장도 포괄한다. 이 글에서는 미술사학자, 미술사가, 미술사학 학생뿐 아니라 더 나아가 관련 직종 종사자까지 넓게 가리키는 것으로 볼 수 있다. (옮긴이)

을 체계화하는 방법, 그리고 그렇게 읽어낸 것을 최대한 구조화해 내는 방법을 검토할 것이다. 먼저 교육 제도가 제공하는 것부터 살펴보자. 미술에 대한 학위 과정을 택해야 할지 아니면 단독으로 또는 조직화된 단체에서 미술사학을 공부해야 할지 궁금한 입장에서는 이러한 주제 전부가 매우 혼란스럽기 때문이다. 우선 '순수미술'은 대개 과거에 회화, 음악, 연극, 조각 및 기타 예술 형식을 서술하는 일반적인 방식에서 자주 사용되던 용어이다. 이러한 의미에서 순수미술은 실용적이거나 기계로 작동되는 것과 일반적으로 구분된다. 한편 오늘날 영국의 교육 환경에서 순수미술은 보통 회화 작업을 의미한다. 어떤 대학은 동일한 학부 또는 학제(학교나 교수진) 안에서 미술 실기와 미술사 학위과정을 제공한다. 학생들은 그러한 기관에서 역사와 실무를 결합한 학위 과정을 택할 수도 있다. 하지만 그와 같은 방식은 비교적 흔하지 않다. 대부분의 학생은 기본적으로 역사학 이론 과정이나 기초 과정이 선행되는 미술 실기 과정을 택한다. 실기의 기초 과정을 거치고 난 다음에야 자신의 관심이 좀 더 미술의 역사 및 이론적 면에 있음을 깨닫게 되는 일은 드물지 않다. 이 사실은 주목할 필요가 있다. 제6장에서 다루게 될 실제 인물 중 여러 명은 자신이 바로 그러한 경우였다고 말한다. 어떤 학위 과정은 전통적 의미의 회화, 조각, 그리고 건축의 역사를 디자인사와 결합시킨다. 많은 수의 기관은 미술사 학위를 다른 학위과정(어학이 일반적이지만, 예를 들면 맨체스터대학에서는 고대에 관한 고고미술사학)과 결합하여 제공한다. 노섬브리아대학에서는 현대미술사를 현대

디자인사 및 영화사와 함께 제공한다. 오늘날 많은 대학이 이처럼 미술사학, '영상'학, 그리고 시각연구의 영역별로 상이한 요구사항을 인정하면서도 하나의 과정으로 묶어서 운영하고 있다. 유럽연합의 대부분 기관은 회원국 출신 학생들이라면 다른 회원국의 대학 과정을 택할 수 있는 방식의 대단히 성공적인 교환학생 제도에 참여 중이다.[2] 이에 따라 각 학부는 온라인 계획서에 어떤 나라에 어떤 기관과 파트너십 협약을 맺고 있는지 명시하게 된다. 그러므로 어떤 과정에 지원을 고려할 때는 전반적으로 제공되는 사항(도서관, 현장 실습, 미술관 수업)과 더불어 강의계획서를 면밀히 살펴보는 것이 매우 중요하다.

'시각문화'라는 용어는 넓은 범위의 연구 시기와 대상을 다루는 데 사용될 수 있다. 만약 여러분이 미술사 연구에 대부분의 시간을 들이려고 한다면, 지원 중인 학교가 그러한 목표를 달성하기에 충분한 과목을 배정하고 있는지 확인해보아야 한다. 소규모 학과는 미술사의 특정 영역이나 시기에 집중하여 학위 과정을 제공하며, 규모가 큰 학과는 상당히 넓은 시간적 범위에서 여러 종류의 학위를 제공한다. 괜찮은 미국 대학에는 아시아 또는 동아시아 전문가가 없는 경우가 흔치 않지만, 건축사 연구자는 없는 경우가 보통이다. 영국의 상황은 그와 반대이다. 따라서 만약 자신이 중국미술을

2. 영국이 2020년 1월 31일로 유럽연합에서 탈퇴함에 따라, 2020년 12월 31일까지 전환기를 거쳐 2021년부터는 Horizon Europe 및 Erasmust 프로그램으로 운영될 예정이다. (옮긴이)

공부하고 싶다는 것을 알게 되었다면, 다양한 교육기관의 안내서를 신중하게 살펴서 해당 전공으로 수업이 제공되는지 확인해야 한다. 주요 대학이 모두 미술사학을 가르치는 것은 아니기 때문이다. 이 점에 대해서는 온라인 검색을 통해 어떤 대학이 미술사학을 가르치는지 상당히 손쉽게 알아볼 수 있다.

교육자가 좋은 연구가 또는 뛰어난 학자라는 점이 반드시 학부생과의 사이에 좋은 소통 능력을 보장하는 것은 아니다. 미술사학과의 실력은 여느 학과와 마찬가지로 가르치는 사람의 창조성과 학식에 상응한다. 영국에서 대학 수준 연구에 대한 동료 간 평가 결과는 강의 평가와 마찬가지로 정부의 명령에 따라 약 6년마다 주제별로 시행되어 공개된다.[3] 각 교육기관은 뛰어난 학생을 뽑기 위해 치열히 경쟁하는데, 특히 지원 비용이 심각한 고려사항이 된다. 여러분은 학교에서 시험을 치를 때 자신이 시장 선택권이 있는 소비자처럼 느껴지지 않겠지만 실제로는 그러하다. 그러한 구매가 당신의 인생 전체에 영향을 줄 것이기에, 반드시 잘 알아보고 제대로 해야 하는 것이다.

미술사는 오늘날 A레벨의 주제이며[4] 아주 적은 수의 학교에서

3. 연구실적 평가체계는 고등교육기금위원회(www.ref.ac.uk)가 주관한다. 한편 강의 평가는 고등교육 품질보증기관(www.qaa.ac.uk)에서 담당한다.
4. A레벨 과목(A-level class, Advanced Level General Certificate of Education의 약자)이란 영국의 대학 입학시험 과목에 해당하는 것으로, 통상 1년에 3~5개를 선택하게 된다. 미국 대학과정의 선이수 시험제도AP와 거의 유사한 개념이다. AS단계는 A단계 첫 1년차의 입문 과정을, 그리고 A2레벨은 다음 2년차의 심화 과정을 가리킨다. 참고로 2016년 말 미술사는 A레벨 과목으로 재확정되었다. (옮긴이)

가르치고 있다(이 학교들은 거의 제3섹터에만 있다).[5] 2,000만 명 이상의 학생이 매년 AS레벨, 그리고 거의 그 절반이 A레벨을 택하고 있다고 미술사학자협회AAH가 추산하였음에도 불구하고 현실은 그러하다.[6] 재정지원 부문에 미술사가 해당되지 않는다는 점은 유감이다. 이는 매우 근시안적인 상황이다. 경제 영역에서 신장되어가고 있는 예술과 문화유산 부문은 미술사학 전공 졸업생을 필요로 하기 때문이다. 미술사가 그다지 지적 능력을 요구하는 교과가 아니라는 인식에 대해서는 쉽게 반론을 제기할 수 있다. 케임브리지대학을 미술사학 전공으로 졸업한 모델 릴리 코울이 미술 전공자의 취업 관련 논의에 공개적으로 참여해온 점,[7] 세인트앤드류스대학에서 미술사 전공 학사 학위를 받은 케임브리지 공작부인이 국립초상화미술관의 이사 직위를 수락하였다는 사실 등은 어떤 면에서 좋은 소식이다. 그렇지만 다른 면에서는 미술사학이 특권층 젊은 여성용의 전공인 듯한 잘못된 인상을 줄 수 있다. 입학 희망자를 위해 마련되는 대학 공개일에 참석해보면, 그리고 제6장에서 보게 될 전공자들의 증언을 읽어보면 전혀 그렇지 않다는 사실을 알게 될 것이다.

그리고 여러분의 A레벨 또는 IB[8] 시험과목이 미술사 이외의 것

5. 정부와 민간사업 부문과는 구분되는 독립적인 제3의 경제 부문. 주로 정부와 민간 사업자가 공동 관여하는 식으로 전개된다. (옮긴이)

6. AAH로부터 Russell Group에 발송한 편지(2013년 4월 27일자), 선임 미술사학자 37명이 서명함.

7. London Evening Standard (2013년 5월 13일자), p. 26.

8. 국제학력평가시험의 약자. 대학 입학 자격시험으로 최고 6과목까지 치를 수 있다. www.ibo.org 참조. (옮긴이)

이라고 하더라도, 미술사를 학위 전공으로 공부하지 못하는 것은 아니다. 시험과목으로 택하는 것이 유용하기는 하지만 전공으로 입학하는 데 필수 전제조건은 아니기 때문이다. 도심에서 쉽게 갈 수 있는 거리에는 다른 종류의 단체들이 제공하는 미술사학 과정도 있다. 미술사 관련 주제에 대한 과정을 운영하는 곳으로 노동자교육협회, 각종 평생교육센터, 미술관과 박물관의 교육부서, 국립장식 및순수미술협회 등이 있다. 그중에는 비용이 많이 드는 경우도 있다. 런던에 있는 건축협회, 크리스티와 소더비와 같은 경매회사 등은 대학원생 과정뿐 아니라 기타 단기 과정도 운영한다. 코톨드인스티튜트오브아트에는 단기 과정 및 여름학교가 있다. 버크벡대학 및 런던대학교는 저녁 수업을 제공하며, 특히 비전업제part-time 학생에 맞추어 학위 과정에 대한 이상적 준비 과정이 되는 일련의 단기 비학위 과정을 제공한다. 이 밖에 미술사학 분야에서 고등교육 과정을 택할 수 있는 시설도 있다.

이러한 단체들이 부과하는 비용은 각 과정의 수준만큼이나 크게 다르므로, 제공되는 내용이 여러분이 원하는 것인지 주의 깊게 확인해야 한다. 타 전공 학위자(또는 그에 상응하는 경력자)에게는 1년차 학부 과정보다 좀 더 심화된 단계에서 미술사학으로 안내해주는 대학원 학위 과정이 '전공 전환'의 길이 될 수도 있다.

미술사 연구자들은 종종 "그림도 잘 그리나요?" 같은 질문을 받는다. 미술을 잘하는 사람만이 과거의 미술에 대해 권위 있는 의견을 제시할 수 있다는 생각인 듯하다. 오히려 미술사 연구자들은 미

술사학이라는 전공 자체가 창조적 활동이며, 미술사 연구자이면서 미술가인 사람은 두 분야의 어느 쪽에도 제대로 전념할 수 없으리라고 보는 것이 일반적이다. 미술가가 미술 실기를 공부하고 선배 미술가들의 작품을 창조적으로 활용해왔다는 점(의식적이건 그렇지 않던 간에)은 분명한 사실이다. 그들이 그렇게 해온 방식은 모든 어린이가 라파엘(1483~1520)과 미켈란젤로(1475~1564) 같은 '대가'의 이름을 알아야 한다는 주장과 더불어 교육 및 국립 교과과정에 관한 논의에 반영되어 왔다. 이처럼 캐논적 지위에 해당하는 대가들은 길고 누적적인 과정을 통해 그처럼 규준이 형성되었다는 사실에 의거하여 다른 미술가에게 영향을 미쳐왔다. 여기에서 문제는 대가로 부를 수 있는 예술가가 중세에는 확인되지 않는다는 점이다. 세계의 7대 불가사의를 암송하던 빅토리아 왕조 시대의 어린이들처럼, 학생들에게 부르고뉴 지방의 대성당 이름을 나열해보도록 가르쳐보는 방식이라면 가능할지 모르겠지만 말이다.[9]

보다 중요한 점은 이러한 종류의 체계화가 역사를 대단히 단순화시킨다는 사실이다. 현상이 어떻게 발생하며 그렇게 되도록 하는 것은 무엇인가 같은 역사적 과정이나 행위주체 관계에 관한 질문이 묻고 답해져야 하는 상황에서, 단지 이름들로 그 답을 대신하게 되어버리는 것이다. 게다가 영향력을 행사해온 주체가 늘 규준적 미술가였던 것은 아니다. 19세기에 보들레르(1821~67)의 미술비평에

9. 프랑스 중북부 부르고뉴 주의 Auxerre, Dijon 등지에 중세 대성당 10여 곳이 위치한다. (옮긴이)

서 가장 두드러지게 부각되며 더없이 추앙되었던 예술가는 콩스탕 탱 기(1802~92)이지만, 오늘날 그의 작품은 거의 알려져 있지 않으며 활동 당시에도 보잘것없는 삽화가로 여겨졌다. 반면 고전에 대한 존 플랙스먼(1755~1826)의 삽화 작업 역시 당시에는 지극히 평범한 종류였으나, 지금은 특별한 관심의 대상이 되어 있다. 그의 작업에 고용된 판화가가 당시에는 거의 알려져 있지 않았던 공예가 윌리엄 블레이크(1757~1827)였고, 고대나 근대의 다른 어떤 작품보다도 바로 이와 같은 디자인들이 1800년대 유럽에 회화적 모티프를 확산시켰을 것으로 여겨지기 때문이다. 이 밖에도 보티첼리(1445~1510)의 작품은 오늘날 런던의 국립미술관에서 다양한 국적의 사람들로부터 추앙받고 있지만, 원래 과거 수세기 동안 '잊혀져 있었고' 19세기 후반에서야 '재발견'되었다. 이러한 사실들은 변하지 않는 본질과 영원한 가치라는 개념이 망상에 지나지 않음을 시사하는 것이다.

미술가와 그보다 앞서서 활동한 사람과의 관계는 미술의 실기와 역사 사이의 접점이다. 이것은 간단한 문제가 아니며, 양쪽의 과정에서 이해될 필요가 있다. 프랜시스 베이컨(1909~92)의 그림에 나타난 교황의 유명한 초상을 보는 일은, 제작자인 베이컨에 대해서뿐만 아니라 라파엘이 그린 교황 율리우스 2세의 초상에[10] 대해서도 작용한다. 이처럼 이전의 재료와 모티프를 활용한 작업은 문화, 즉 회화 제작 이후의 작용에 대한 심문이기도 한 것이다. 19세기의 프랑

10. 1511~12년작. (옮긴이)

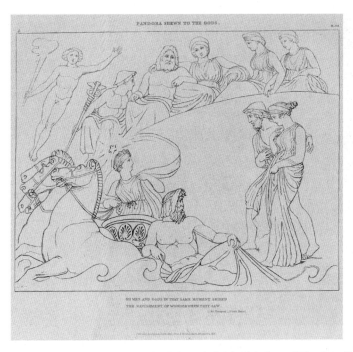

그림 2.1 〈신들에게 보여지는 판도라, 헤시오드의 날들과 신의 계보 구성중〉, 1816, 윌리엄 블레이크, 존 플랙스먼을 모사, 동판 선각의 점묘화, 런던 대영박물관 소장. ⓒ The Trustees of the British Museum.

스 화가 앵그르(1780~1867)는 〈라파엘과 포르나리나〉에서 이탈리아 르네상스 미술가 라파엘과 복잡한 대화관계를 설정하였다(그림 2.2). 라파엘의 정부 라 포르나리나는 앵그르의 그림 속 화폭 위에 그려져 있다.[11] 앵그르의 제작 방식은 형상에 명확함과 선명함을 부여한 점에서, 15세기 플랑드르 화가 반 아이크(1390?~1441)와 더 가깝게

11. 그녀의 이미지는 화폭뿐만 아니라 그림 속 라파엘의 팔 안, 그리고 오른쪽 배경 벽에 기대진 원형 그림 안에도 제시되어 있다. (옮긴이)

그림 2.2 장 오구스트 도미니크 앵그르. 〈라파엘과 포르나리나〉, 캔버스에 유화, 1814, 메사추세츠 주 케임브리지 포그미술관 소장. ⓒ The Fitzwilliam Museum, Cambridge/Bridgeman Art Library.

닮아 있다. 그림의 주제를 위와 같은 방식으로 다룸으로써 앵그르는 자신을 이전 대가들에게 대비시켰다고 볼 수 있다. 이 그림을 통하여 앵그르는 역사가의 입장을 미술가가 의식적으로 받아들였을 때 일어나는 패러디, 해설, 기념, 그리고 그 사이의 혼화를 공공연하고 명시적으로 복합시킨 것이다.

이러한 식의 논의가 일으키는 여러 쟁점은 오늘날 미술 실기계열 학생들과 분명히 관련된다. 논쟁의 핵심은 실기계열 학생이 과거의 미술에 대하여 '가르침을 받을' 수 있는 것인지 아니면 주변

의 도움 없이 스스로의 창조적 노력에 기여할 바를 발견해내어야 하는 것인지에 놓여 있다. 그러나 미술사를 미술 실기자에게 가르친다는 것은 옳건 그르건 간에 일정한 가정에 근거한다. 그것은 도움의 손길, 미술 작품과 조우하는 기회를 조직하는 교과과정, 학생 스스로는 마주할 수 없는 자료의 제공 등이 일반적으로 풍요로운 경험을 가능하게 한다는 가정이다. 그리고 그것이 도자 또는 그래픽 디자인 등 개인의 전공 영역에 구체적으로 맞추어질 수 있다고 상정하는 것이다.

미술사의 기원은 다양하게 파악된다. 어떤 사람은 19세기에 독일과 영국에서 국가 차원으로 미술 소장품을 구성하던 책임자들이 구입 작품의 역사를 목록화하고 서술한 것, 그리고 독일 철학자 헤겔(1770~1831)이 1820년 미학에 관한 강연을 시작한 것으로 파악한다. 훨씬 더 이른 르네상스 시대에 조르조 바자리(1511~74)의 『미술가 열전』, 또는 그보다 앞서 로마시대에 79년경 베수비오 화산의 분화로 사망하였던 플리니(?~79)가 고대 미술가에 관하여 남긴 서술로 보는 입장도 있다. 오늘날의 미술사학은 19세기 말과 20세기 초 독일과 오스트리아에서 유래하였다. 한편 중부 유럽으로부터 영국과 미국으로 망명자들이 이동한 결과 저명한 인물 및 장서들이 유입되었다. 영국으로 이주한 가장 유명한 학자 중에는 니콜라우스 페브스너(1902~83)가 있다. 그의 『영국의 건물』은 각 지역의 주 별로 구성되어 가장 다채로운 건축물 조사 연구서로 남아 있다. 이 밖에 블룸즈비리 시에 있는 워버그 도서관의 자료는 특히 고전 전통에

대한 도서와 이미지를 풍부히 갖추고 있는데, 그것은 함부르크로부터 망명 이주한 유태인 애비 워버그(1866~1929)가 유산으로 남긴 것이다.[12]

디자인의 역사에 대한 연구는 좀 더 근래에 기원한다. 디자인사역시 그 자체로 하나의 학과목을 구성하며, 전공 문헌과 『디자인사저널』 같은 학술지를 갖추고 있다. 물질문화 연구와 영역이 중첩되며(예를 들면 심미적이기만 한 대상보다는 심미적이면서도 실용적이고 기능적인 인공물에 대한 것을 다룬다) 사회 및 경제사, 인류학, 문화학, 미술사 등의 맥락에서 연구가 이루어진다. 『디자인사 저널』과 『물질문화 저널』의 내용을 온라인으로 찾아보면 디자인사 및 물질문화 연구의 영역에 대해 파악할 수 있다. 예를 들면 2005년 『물질문화 저널』에서 「관측된 쇠퇴 : 변이하는 사물로 이야기하기」라는 제목의 논문은 문화적 인공물의 감퇴를 다루었다. 『디자인사 저널』의 최근 특별호에서는 '반짝거림'(잘 닦아서 윤이 나거나 빛나는 사물에서와 같이)을 특집주제로 하였다. 미술사와 디자인사 사이에는 교차하는 부분이 많다. 디자인사는 대략 1900년 이후 후기 산업사회 및 그 산물에 중점을 두고, 미술사와는 다소 다른 범주의 사물을 다루는 경향이 있다. 양 영역은 수정궁에서 열렸던 1851년의 대박람회의 조직, 배치, 내용 등에 대한 사항을 공유할 수 있다. 그렇지만 디자인사는 소비문화를 훨씬 넓게 거론한다. 말하자면 제작된 사물의 모양과

12. 1933년에 영국으로 옮겨졌고, 1944년 이후 런던대학에 속하여 오늘에 이르고 있다. (옮긴이)

형태뿐만 아니라 대표 사물의 분배, 마케팅 심리학, 전파 등도 살펴보는 것이다. 디자인사의 학생은 어떻게 일정한 환경(1930년대의 부엌, 1950년대의 사무실 등)이 형성되고 의미 있는 방식으로 구성되었는지 고찰할 수 있다. 이에 견주어 미술사의 학생은 예를 들면 바티칸에 있는 시스틴 예배당의 제작, 장식, 형식적인 사용 등을 이해하는 기량이 필요할 것이다.

미술사를 공부하는 학생은 미술관이나 박물관에서 각자의 학습 일부를 지도받거나 자율적으로 수행하게 된다. 주로 (사전 요청에 따라) 회화 작품 앞에서 소규모 수업이 마련된다. 예를 들면 테이트나 국립미술관 등은 학생 단체가 앉아서 그림을 연구할 수 있도록 등받이 없는 의자를 제공하며, A레벨 과정이나 특정 전시에 관한 특별 행사일을 조직하기도 한다. 국립초상화미술관은 중등학교 교사의 미술사 수업 자료를 제공하는 일에 앞장서왔다.[13] 작품에 관한 현장학습에서는 인내와 관용이 필수적이다. 그림에 대한 열정적 감상자들로 인하여 미술관은 더욱더 복잡해지고, 미술사 연구자는 작품을 그처럼 대중화시키는 사람으로서 성공적인 성과를 쌓아왔기 때문이다. 따라서 단체나 대규모로 관람 시에는 미리 예약할 것이 요구된다. 만약 국립미술관에서 보티첼리의 〈화성과 금성〉 앞에 관람객의 줄이 늘어서버리거나, 조르주 피에르 쇠라(1859~1891)의 〈아스니에르에서의 물놀이〉에서 점묘법의 붓놀림을 감지하는 시도

13. www.npg.si.edu/education/exhibitresource.html.

가 불가능하다면 그 누구에게도 유익하지 않기 때문이다.

미술사학의 대학원 과정은 박물관 부서와의 특수 관계를 통하여 수립되기도 한다. 예를 들면 런던컨소시엄(건축협회, 런던대학의 버크벡대학, ICA, 과학박물관, 테이트로 구성됨)은 연합 석·박사 과정을 제공하기도 하였다.[14] 런던 이외의 지역에서는(글래스고·이스트앵글리아·맨체스터 대학 등) 학부 및 대학원 수준으로 학습 자료를 제공할 수 있는 미술관들이 있다. 그리고 박물관 관련 직종의 취업에 관심을 두고 매주 일정 시간 또는 여름방학 중 일정 기간 실무 경험을 쌓아보려는 학생을 위하여, 많은 수의 박물관과 미술관이 비록 제한적이지만 해볼 만한 자원봉사 기회를 운영하고 있다. (제6장에서 이 부분에 관한 서술을 참고하라.) 만약 여러분이 흥미가 있다면, 일해보고 싶은 부서의 책임 학예사를 연락해보는 것이 통상 첫 번째 단계에 해당한다. 미술사학자협회Association of Art Historians, AAH의 학생 단체는 때때로 박물관이나 미술관의 '인턴' 정보를 확보하고 있다. 그곳은 훌륭한 웹사이트를 갖추고 있으므로, 미술사 연구자가 되고자 하는 사람이라면 미술사학자협회 학생 단체를 잘 살펴보고 가입을 고려해볼 필요가 있다.[15]

미술사에 관한 글쓰기는 모든 미술사 연구자의 공통된 책무이다. 회화 및 다른 대상 작품에 관한 조사와 기록은 미술사 연구자

14. 1993년부터 2012년까지 런던대학의 인문학 및 문화학 전공으로 학제간 융합 석·박사 과정이 운영되었다. (옮긴이)

15. www.aah.org.uk. 런던에서 1974년 설립되었다. (옮긴이)

를 박물관, 미술관, 도서관, 기록보관소, 그리고 과거와 현재 사회에 관한 다수의 정보 수장고로 이끈다. 미술과 그 기능에 관한 개념, 전시, 혁신, 기법적 발견과 같은 사안, 그리고 관람자의 반응과 예술적 창조성에 대하여 조사하기 위하여도 마찬가지이다. 미술가의 작업실, 영화와 TV 스튜디오, 아니면 공장이나 상업적 공간을 방문해야 할 수도 있다. 특별전시품이건 영구소장품이건 간에 그 도판집 카탈로그의 제작은 미술사의 연구, 작문, 그리고 교육이 기초하는 토대를 제공한다고 보는 것이 통설이다. 그렇지만 이러한 통설은 오늘날 더 이상 합당하지 않다. 많은 현대 미술가와 여전히 잘 알려져 있지 않은 미술가들이 도판집 제작이라는 포상을 (아직) 받지 못하고 있으며, 이제 미술사 연구의 대상은 50년 전보다 훨씬 더 다양하기 때문이다. 어떤 미술사 연구자들은 이러한 기록문서화 작업보다 해석이나 인식의 문제에 중점을 두기도 한다. 그러나 대상을 확인하고 그것에 관하여 서술하는 일(비록 그러한 일의 목적이 사실의 기록이라고 하더라도)은 이미 해석의 영역에 들어 있다. 기반으로서의 실증적 연구, 그리고 상부구조로서의 이론 및 해석이라는 관념은 착오이다. 대상 유물과 그것이 발생시키는 의미 사이의 까다롭고 복잡한 관계를 인식하지 못하는 것이기 때문이다.

다른 전공 분야의 전문가, 어떤 직업이나 조직과는 관계없이 질문하고 답을 찾는 사람, 그리고 가장 중요하게도 현재 활동 중인 미술가 역시 미술사 연구 활동에 관여할 수 있다. 건축사학자는 여러 다른 재료의 특성에 관하여 공사 기술자 또는 벽돌기사나 용접기사로

부터 배울 필요가 있다. 사람이 만들어낸 환경을 단순히 관찰 대상으로서가 아니라 그것이 어디에 위치하는지, 누가 사용하였는지, 그리고 미래에 무엇이 기대되는지 고려하면서 전체로서 바라보고자 한다면 말이다. 마찬가지로 미술사 연구자는 고대의 작품이건 현대에 만들어진 것이건 간에 안료의 역사가 고려되어야 함을 유념하면서 색상과 재료에 대하여 의문을 가져야 한다. 오래된 그림의 안료 분석은 실험실 환경에서 수행되며, 상당한 화학 지식이 요구되는 매우 전문화된 활동이다. 그러나 이제 미술사 연구자들에게는 작품을 만드는 실제 과정을 무시하고 있을 여유가 없다. 이러한 종류의 작업 사례는 이 책의 제4장에 나와 있다.

이와 관련하여 가능한 유일한 방법은 재료를 실험해보는 것이다. 폴리스티렌으로 된 조각의 특징을 파악하려면 재료를 가지고 작업해보는 시도가 필요하다. 매체로서 수채화의 특성을 느끼는 데에는 실제로 그림을 그려보는 것보다 더 좋은 방법이 없다. 그렇지만 여기에서 미술사 연구자의 작업 목적은 미술가의 것과 다르다. 주된 관심사가 미술을 창조하는 것이 아니라 그러한 작품이 만들어진 재료의 작용을 관찰하는 것이기 때문이다.

미술가로부터 배운다는 원칙이 재료뿐만 아니라 어떤 경우에는 주제에도 적용된다. 회화에서 미술가가 경험하는 특정(시각적 또는 실질적) 문제는, 미술가의 입장이 되어볼 만큼 겸허히 준비된 연구자에 의해서 가장 잘 이해될 수 있다. 만약 미술사 연구자로서 논의 중인 주제가 아이들에 대한 렘브란트나 보나르(1867~1947)의 묘사라

면, 실제로 어린아이를 스케치해보는 시간을 가져보면 도움이 된다. 아이는 자고 있을 때를 제외하고 단 1분도 가만히 있지 않는 점, 그리고 머리와 비교하여 신체 비율이 어른의 비율과 상당히 다르다는 점을 실감할 수 있기 때문이다(얼마나 많은 화가가 아이들의 자는 모습을 그렸는지 살펴보라!). 우리는 그러한 사실을 책에서 읽어서 알고 있을 것이다. 그것을 실감하는 것은 아이를 실제로 그려봄으로써 가능하다.

만일 샤르댕(1699~1779)이나 마티스(1869~1954)의 정물화에 관심이 있다면 스스로 사물을 따로 분리하거나 모아보고 그 주변을 돌아다니면서 가까이 다가가 보는 등 그것을 바라보는 데 얼마나 많은 방식이 있는지, 그리고 관련 사물에 대한 지식을 어떻게 표현할 수 있을지 생각해볼만하다. 어린이는 여러 사물을 모아놓고 그려보라고 하면 각 사물을 따로 바라보고 독립적으로 그려낸다. 우리는 그러한 수준보다 더 해낼 수 있으리라고 생각할지 모르겠다. 그렇지만 이질적인 사물의 무리에서 기능, 형태, 크기, 색상, 재질 등의 관계를 파악하고 이해하기란 놀라울 정도로 어려운 일이다.

풍경화에 대하여 생각할 때에도, 자리를 잡고 직접 풍경을 소묘해보거나 채색으로 그려보는 것이 유용한 연습이 된다. 우리가 무엇을 하는지 궁금해하면서 지나가는 사람, 강한 호기심을 보이는 소, 날씨, 전원의 목가적 환경에 어울리지 않는 전봇대들로 야기된 어려움뿐만 아니라 일정한 구도 안으로 여러 요소를 집어넣는 것 등의 문제가 명확해진다. 이러한 연습이 가르쳐주는 것은 모든 형

식의 재현이 지니는 구조적이고 인공적인 성질, 그리고 특히 '사실주의적'이거나 '자연주의적'이라고 하는 성질들이다. 그러나 이제 풍경의 서구식 재현으로부터 시선을 돌려 수세기 동안 중국에서 제작된 위대한 풍경 묘사에 관해 생각해보자. 그러려면 상당히 다른 규칙, 문화적 요구, 그리고 소묘의 훈련을 고려해야 한다. 크레이그 클루나스(1954~)가 14세기 중국에서 제작된 긴 두루마리 그림에 관하여 언급하였듯이, 예술가는 우연히 마주치게 될 진기한 바위와 나무를 기록하기 위하여 늘 붓을 소지할 것이 권고되었다. 하지만 그것은 자연으로부터 직접 그려내는 방식을 옹호한 것[존 컨스터블 (1776~1837)의 작품에서 보이는 바]이 아니라 보다 일반적인 원칙이었다.

바위와 나무를 재현해내는 데 사용된 특수한 붓놀림은 중국어로 '췬cun'으로 불리며, 14세기 문인의 글에서 중요하게 다루어졌다. 그 유형적 기법을 묘사하는 데에는 광범위한 전문 용어가 쓰였다.[16] 그러한 방식을 발견한 것으로 추정되는 사람의 이름을 따르기도 하였는데, 예를 들면 가로로 뉘어 찍은 습윤한 먹의 점은 미불米芾, Mi Fu을 따라 '미점Mi dots'으로 불렸다.[17] 비록 일

16. 대개 산수화를 그리는 방법으로 준법皴法, cunfa을 가리킨다. 피마준披麻皴, 부벽준斧劈皴, 운두준雲頭皴 등 산, 바위, 나무, 풀, 언덕 등의 형태와 표면의 질감을 나타내는 데 쓰인 붓의 표현법에 해당한다. (옮긴이)

17. 미불(1051~1107)은 북송(960~1127)의 서화가이자 문장가로, 그의 미법산수는 아들 미우인(1086~1165) 등을 거치며 후대로 계승되었다. (옮긴이)

그림 2.3 화암(1682~1756), 〈미불 양식의 산수〉, 걸개그림, 종이 위 먹, 129.5×61.0cm, 청(1644~1911). 시드니 뉴사우스웨일즈 주립미술관. 이미지 출처 : AGNSW/ Christopher Snee.

찍이 7세기 분묘 벽화에서도 사용된 것으로 알려져 있지만 말이다(그림 2.3).[18]

미술사 연구자들에게 미리 정해진 연구법이 있는 것은 아니다.

18. Craig Clunas, *Art in China* (Oxford: Oxford University Press, 1997), pp. 150 – 151.

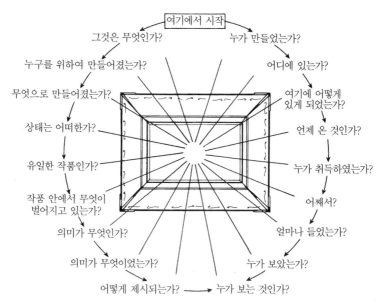

그림 2.4 예술작품을 탐구하는 법

다른 분야에서와 마찬가지로 미술사의 연구 방식은 다루는 자료의 성질, 그리고 도입된 방법과 더불어 제기된 문제에 따라 상당히 달라진다. 이번 장은 가장 보편적으로 사용되는 자료를 서술하고, 미술사라는 것을 많은 연구자가 그들의 방식대로 우리에게 전달하게 되는 연구 과정을 살펴본다. 도해(그림 2.4 및 관련 질문들)는 이러한 논의를 하는 데 도움이 될 것이다. 질문의 순서는 확정되지 않고 자유롭게 정해질 수 있어야 한다. 명확히 밝히자면 필자의 연구 대상은 회화이지만 조각, 동양의 화병이나 각종 사물, 스톤헨지나 자유의 여신상처럼 자연물과 인공물이 혼화된 경우 등에도 적용 가능하다. 아니면 국립박물관이나 지방정부 예술 정책의 수립처럼 일정

한 사안이 될 수도 있다. 논의 대상이나 사안의 종류에 따라 질문의 유형은 달라질 수 있다. 필자가 설정한 질문들은 중세 이후의 서양 회화를 다룬다는 가정에 기초한 것이다. 사실 이와 같은 연습의 도식성은 서로 다른 질문 사이에 복잡한 관계를 감추며, 왜 그러한 질문이 제기되는지를 드러내지 않는다. 그렇지만 하나의 질문이 다른 질문으로 어떻게 이어지는지 보여줄 수 있다.

물리적 대상으로서의 회화

미술사 연구자가 스스로에게 묻는 첫 번째 질문 중 하나는 '내가 보고 있는 것이 무엇인가'이다. 이 질문의 답은 명백한 듯 하지만 사실 우리는 웹사이트에 실린 선명한 그림, 컬러 복사물, 파워포인트 발표 이미지 등이 원작이 아니라는 점을 놀라울 정도로 쉽게 망각한다. 인도 세밀화나 반 고흐의 원작을 집으로 가지고 갈 수 없는 평소 상황에서, 현대의 이미지 재생 기술을 활용해야 함은 분명하다. 그렇지만 이러한 자료를 사용할 때에는 그것에 내재된 위험성 역시 인지해야 한다.

대부분의 미술사 연구자는 원작을 입수할 수 있는 경우에조차 일정 종류의 사진을 사용한다. 사진은 비교 작업에 필수적이다. 대상 그림을 동일한 화가의 다른 작품 또는 다른 화가의 유사작품과 비교하게 되는 경우, 대개 유일하게 가능한 방법은 사진을 들고 가서 그 그림 옆에 나란히 두고 보는 것이다. 해당 화가의 모든 작품, 그리고 나란히 걸린 다수의 비교작품을 볼 수 있는 대규모 전시에

다녀오지 않는 한 말이다(그러한 전시작품도 누군가가 해당 화가에 대한 자신의 견해를 예시하기 위하여 선별한 것임을 기억하라). 아니면 도서관에서 책에 실린 도판 옆에 사진을 놓고, 시각적 관련성을 찾기 위해 비교해볼 수도 있다. 때로 미술사 연구자들은 소실되거나 파괴된 작품의 모습에 대해 재구성을 시도하기도 한다. 이 경우 사진과 판화를 비롯한 기타 복제 이미지는 과제의 수행에 매우 특별하고 중요하다. 한편 아무리 해상도가 높고 디지털 기술이 정밀하다고 하더라도 복제의 질은 유념해야 한다. '라파엘의 시스틴 마돈나' 등 유명한 그림의 제목으로 '구글 검색'을 해보라. 그리고 그림 한 점의 복제 이미지에 엄청나게 다양한 색조가 적용되어 있음에 주목하라. 일부 이미지에서 가장자리 여백이 어떻게 잘려서 편집되어 있는지도 관찰하라. 화폭 아래쪽에서 생각에 잠긴 꼬마 천사 푸토들이 틀에 기대어 있는 모습, 그리고 커튼이 그림 위쪽에서 흘러 내려오고 있는 것이 아니라 끈으로 된 고리에 걸려 있음을 관찰해보라. 또한 인터넷에 등장하는 정보의 많은 부분은 부정확하다는 사실도 기억하라. 작품에 대하여 조사해야 할 경우 가능하면 박물관과 미술관의 공식 사이트에 의존하라. 기술을 강조하는 20세기에 작품이란 무엇이냐는 정의는 심상치 않게 복잡한 문제이다. 우리는 더 이상 '원작'과 '복제'의 문제를 간단한 용어로 이야기할 수 없다. 많은 예술가가 자신의 작업에 바로 복제 방법을 활용하고 있기 때문이다. 이러한 이유 등을 근거로 어떤 미술사 연구자는 '작품'이라는 용어의 사용을 피하기도 한다.

작품이 만들어진 재료는 '매체'라고 불린다. 그림의 매체가 무엇인지 정하는 문제는 단순하게 보일지 모른다. 그렇지만 기법의 문제는 매우 복잡하다. 보존과 복원 관계자는 재료 자체, 그리고 재료가 일정 환경 조건에서 어떻게 반응하는지에 대해 매우 세부적인 지식을 필요로 한다. 시간이 지남에 따라 습기나 열에 노출되면서 채색된 목재의 중세 제단화에 발생하는 상황, 그리고 복합 매체(예를 들면 플라스틱, 낡은 직물, 철사 그물, 아크릴 물감 등)로 제작된 현대 작품에 일어나는 현상은 보존관리 전문가의 담당 과제이다. 그렇지만 미술사의 학생, 교사, 연구자라면 작품의 매체를 각자 알아볼 수 있어야 한다. 회화의 경우에는 채색의 종류(예를 들면 유화 또는 수채물감, 구아슈, 아크릴 등)뿐 아니라 바탕의 재질도 포함된다. 보다 심화된 영역에 종사하는 전문 연구자는 관련 화학 관련 지식, 라틴어나 이탈리아어로 된 기술 전문적 논문을 읽을 수 있는 능력, 성능 좋은 현미경, 적외선 측정 사진기구에 대한 활용 기회 등이 필요한 경우도 있다.

미술사 연구자는 이처럼 작품의 매체를 고려하는 것과 동시에 작품의 상태 또한 검토하게 될 것이다. 회화 및 기타 다른 예술작품은 사고, 방치, 덧칠, 의도적이고 잔혹한 삭제 등 상당한 수준의 훼손을 자주 겪는다. 이러한 상황에서 어떤 작품이 처음 그려졌을 당시의 상태를 결정하는 일은 판단과 직감을 필요로 한다. 만약 미완성 그림이라면, 해당 작품에 근접한 동일 화가의 다른 작품을 검토하여 합리적 판단에 근거한 결론을 내려야 한다.

길버트 앤드 조지의 작업과 같이 거대한 화폭부터[19] 매우 작은 17세기 세밀화에 이르기까지, 사진은 모든 작품이 같은 크기로 느껴지게 만든다. 따라서 미술사 연구자는 작품의 크기를 반드시 검토해야 한다. 액자에 표구된 그림이라면 그 틀은 그림과 동시대의 것일 수 있는데, 그렇다면 해당 그림이나 미술가에 관련된 사항을 나타낼 가능성이 있다. 이처럼 액자는 무시되어서는 안 되기에, 기록된 작품의 치수가 액자를 포함하는 것인지 그렇지 않은지, 즉 그림 부분인지 아니면 화폭 전체인지 확인도 필요하다.

때로는 미술가가 그림의 표현을 반영하고 강화하기 위하여 액자를 디자인하거나 제작하기도 한다. 라파엘전파 미술가인 윌리엄 홀먼 헌트(1827~1910)는 감상자가 그림의 의미를 해석하는 데 유용한 문자 및 상징적 디자인을 담아 자신의 그림 다수를 위한 액자를 마련하였다. 그리고 액자에 끼워져 있지 않은 회화를 다루는 경우에도 [예를 들면 마크 로스코(1903~70)의 경우] 어느 부분에서 화면이 끝나는 것인지 알아내기 위해 경계 부분과 가장자리의 철저한 조사가 필수적이다. 사설 화랑이나 작품집에는 종종 '전칭傳稱' 또는 '파派'라는 단어가 제작자의 이름 앞뒤에 등장한다. 그와 같이 '이 그림을 그린 사람은 누구인가', '언제 그려졌는가' 등의 질문에 답하는 일은 아마도 미술사 연구자의 가장 오래되고 전통적인 직분일

19. 길버트 프레시(1943~)와 조지 패스모어(1942~)의 공동 작업. 런던 세인트마틴즈미술학교에 다니면서 1967년 의기투합한 이래 행위예술이나 비디오 같은 개념미술로부터 대형 소묘 및 사진작업 등을 이어오고 있다. (옮긴이)

것이다. 한때 미술사 연구자는 작품을 제작 주체에 귀속시키는 문제에서 철저히 양식에 근거하였다. 예를 들면 페테르 파울 루벤스 (1577~1640)의 작품으로 알려져 있는 다른 모든 작품 속 인물 모두가 발가락이 크다면 이 소묘는 루벤스의 것이라고 볼 수 없다거나, 다른 모든 작품에서 같은 방식으로 나무가 그려진 점에 비추어볼 때 저 그림은 틴토레토의 것이 틀림없다고 보는 식이었다.

오늘날 인문학의 모든 분과에서 기술의 문제를 보다 폭넓게 수용하고 미술사학을 중시하게 되면서, 순수한 양식 연구는 덜 두드러지는 편이다. 모든 사람이 보고 알아보는 법을 배울 수 있어야 하겠지만, 과거에는 보고 아는 능력을 신비로운 것으로 여기는 경향이 있었다. 하지만 내 친구 한 명은 작품의 감식가에 대해 비유하기를 전철 선로가 어떻게 작동하는지, 운전자나 승객이 누구인지, 기차가 어디에서 와서 어디로 가는 것인지 등을 알지 못하는 기차 마니아에 불과하다고 말하기도 하였다.

양식 분석이 오히려 감상자의 눈을 가리고, 회화에 대해 보다 폭넓게 이해하지 못하게 만들 가능성도 있다. 심지어 미술가의 작업 내부에서 표현과 의미의 다양성과 복잡성을 깨닫는 데 실패하도록 만들 수도 있다. 그럼에도 불구하고 우리는 여전히 감식가의 직관력을 기꺼이 인정할 수 있어야 한다. 그들은 많은 시간을 들여 특정 미술가와 다른 미술가의 작업 방식에 특징적이며 미묘한 차이를 잘 알 수 있게 되었으며, 단지 눈으로 봄으로써 작품을 제작자에게 귀속시키는 일이 가능하기 때문이다. 감식가의 이러한 기술이

시기적절하게 발휘됨으로써 제법 많은 수의 작품을 망각으로부터, 심지어 불태워지는 상황으로부터 구해왔던 것이다.

누가 그림을 그렸는지 우리가 말할 수 있게 되었다고 가정한다면, 다음 질문은 '언제'이다. 만약 담당 미술가의 작업실 또는 작업 일지가 남아 있거나 일생 동안 전시된 적이 있다면, 해당 작품이 그려진 시기를 상당히 확실하게 파악하는 일이 가능하다. 그렇지 않으면 전기, 편지, 인쇄되었거나 원고로 남아 있는 비평문 등 미술가의 삶에 관련된 그 어떤 작은 것에라도 의지해야 한다. 동일인의 것으로 알려져 있으며 날짜가 확인된 작품과 비교하는 방법(양식, 주제, 기법 등)도 검토 중인 그림의 제작 시기를 결정하는 데 도움이 될 수 있다.

해당 그림이 작가불명일 수도 있다. 아니면 단독 화가보다 집단과 관련되어 있을 가능성도 있다. 이러한 경우에는 '어디에서'라는 질문이 '언제'라는 질문만큼이나 중요하다. 어떤 그림이 특정 장소에서 특정 시기에 그려진 것으로 보이는데(예를 들면 '1790년 로마'라든지 '1930년 뮌헨'이라고 적혀 있는 경우), 반면 양식과 기법상 다른 증거는 다른 특정 장소에서 특정 시기에 작업한 어떤 대가를 가리키는 경우도 있다. 그때에는 작가 귀속 문제에 있어서 '전칭attributed to'이라는 표식을 사용해야 할 만큼 논쟁이 심해질 수 있다.

그림은 일종의 기록물로서 화가의 전반적인 발전에 대한 정보를 제공할 뿐 아니라, 그림이 그려진 시대에 대해서도 드러낸다. 그리고 작품에 대한 비평적 대응 역시 역사의 일부이다. 우리는 당시 그

림을 본 사람들에게 그것이 어떻게 받아들여졌고 이후에도 어떻게 받아들여져 왔는지 알기를 원한다. 후원자, 비평가, 다른 예술가들, 친구, 친척 등 더 넓은 범위의 견해를 참고할수록 좋다. 기록이 얼마 남아 있지 않은 시대에 그려진 그림이라고 하더라도, 제작 상황과 사회적 환경을 재구축함으로써 그것은 기록물로서 이루 헤아릴 수 없는 가치와 이익을 보유한 것이 된다. 그리고 보다 중요하게 우리는 신념과 태도가 그림에 단지 반영되는 것만이 아니라, 형상으로서 구성되고 전파되는 것임을 이해하게 된다.

텍스트로서의 그림과 그 소비

필자가 그림을 텍스트라고 부른 것은 그것이 역사적 자료, 즉 사료 史料와 같다고 생각하기 때문이라기보다, 의미를 묻고 탐구할 수 있는 대상임을 나타내기 위한 것이다. 이 경우 자명한 점도 있지만(집이나 말의 이미지 등), 여러 연관관계를 파악해야 하는 점도 있다[집이 움막보다는 성에 가깝기에 권력관계를 암시하기도 한다. 루벤스 자신의 웅장한 집이 나타나 있는 〈헤트스틴 성이 있는 풍경〉(1636)에서처럼 말이다](그림 2.5). 더 나아가 그림을 텍스트로 부르는 것은, 표면에 나타난 것을 참조함으로써 모든 점이 설명될 수 있는 것은 아님을 드러낸다. 여기에서 우리는 '그림'이라는 단어에 결부된 가정들을 피해보기로 한다. 색, 붓질, 유채 또는 아크릴, 특수 재질의 표면, 높은 가치의 것 등이 그것이다. 이와 같은 가정들과의 분리는 판단보다는 유용한 조치에 따른 것이다. 그림이 그려진 방법을 아는 것은 작품에 대한 인식의

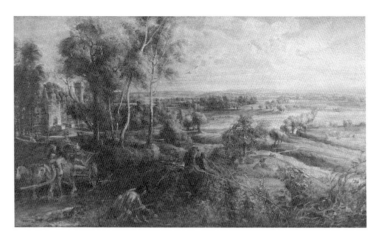

그림 2.5 피터 폴 루벤스, 〈헤트스틴 성이 있는 풍경〉, 이미지 출처 : The National Gallery, London.

일부이다. 하지만 중요한 점은 그것이 어디에서, 어떻게, 그리고 누구에 의하여 소비되었는지에 의하여 그림의 의미가 정해진 것임을 확인할 수 있게 된다는 것이다. '소비자'라는 단어 역시 그림보다는 음식이나 사치품과 관련이 있다. 그래서 화가보다는 그림을 보는 사람과 후원자에 집중하게 된다. 논의를 위하여 유럽연합의 농부 단체, 애리조나 주의 사막으로 이주해온 벨기에인, 역사에 흥미가 있는 환경론자, 그리고 원근법의 수학 전문가가 이 작품을 보았다고 가정해보자. 이들은 동일한 그림에서 서로 다른 의미 체계를 각자 인지하게 될 것이다. 그리고 오늘날과 같이 런던의 국립미술관에 전시되어 있는 것이 아니라 시카고의 게토, 리히텐슈타인의 백만장자 성, 또는 멕시코시티의 순회 공연에 진열되어 있다고 상상해보자. 전시실에 이 그림만 걸려 있거나, 루벤스의 풍경화에 연이어 전시되

어 있거나, 또는 예술가의 집에서 수집품 가운데 걸려 있는 상황도 생각해보자.

우리가 여기에서 다루는 것은 구상 이미지이다. 그것은 주변 세상에서 사람들이 알아볼 수 있는 대상을 재현한 것이다. 그렇기에 그것에 대한 분석은 그림의 다양한 부분이 형상을 통하여 전달하는 것에 집중하게 된다. 만약 그림이 비구상적이거나 추상적이면 모양이나 형태에 대해서, 그리고 그와 더불어 안료와 색채가 시각 및 감각을 환기시키는 성질에 대하여 논의하게 될 것이다. 이러한 성질들은 서로 연계되어 감상자를 위해 실질적이거나 무형적인 연관관계를 만들어낸다. 구상 이미지는 우리가 알아보거나 개념을 갖추고 있는 어떤 것에 대응하는 회화적 기호이다. 이것을 정의하는 데 '지표적'이라고 부르는 방법이 있다. 말하자면 '실제의 것'에 대응하는 재현이다. 한 무리의 이미지―예를 들면 집, 기둥, 아이, 개 등―는 나란히 또는 결합되어 배치될 때 원본적인 시각 언어를 구성한다. 그림에 대한 논의는 그것을 시각 영역으로서 다루어, 그림 바깥의 준거적 틀과 구별하는 것이 가능하다. 보이는 세상을 이미지가 반영하기보다 재현한 것이라는 사실에 주목하기 위하여, 묘사 대상은 이미지의 '관계항'인 것으로 일컫기도 한다. 이처럼 그림을 텍스트로서 논의하는 것은, 주고받은 생각을 보다 충분히 이해하기 위하여 기호를 분석하는 방법이다. 어떻게 그리고 왜 기호들이 그렇게 기능하는지 이해하는 일은 주어진 의미를 파악하는 것만큼이나 중요하다. 다시 말하면 회화를 텍스트로서 살피는 것은 개념이 부호

화된 방식을 고찰하는 하나의 단계이다. 더 나아가 이러한 부호들이 상이한 조건, 장소, 시간 등에서 이미지의 소비자에 의하여 어떻게 '읽히는'지를 고찰하는 것은 상호 연관된 또 다른 단계에 해당할 것이다.

17세기 네덜란드의 회화는 우리가 17세기라는 시대의 네덜란드 가정이라는 세계에 들어가볼 수 있게 하는 명백하게 분명하고 적확한 방식으로 오랫동안 감상되고 찬양되어 왔다. 이러한 종류의 회화는 '그려진 이야기'로 볼 수 있다. 편지를 읽고 있는 아름다운 옆모습의 소녀는 어떤 출신인가? 차분한 중년 여성은 뒤쪽 부엌에서 설거지 중이며, 문을 통해 시원한 실내 또는 넓은 중정으로 이어지는 포장 보도를 따라 마음을 끄는 경치가 보인다. 이렇게 우리는 그림 속 세계로 초대된다. 화가가 묘사하고 있는 세계를 지나치게 의식적으로 인지하지 않고서도 옷 주름, 도기의 거친 표면과 병치된 윤기 나는 타일의 반짝임, 화폭의 여러 다른 부분에 빨강과 금색의 다양한 색조를 사용한 방식 등을 바라보느라 푹 빠져버리게 된다. 이와 같은 여러 특질은 결코 회화의 '이야기'로부터 단절되어 있는 것이 아니다. 실제로 '이야기'는 그러한 것들을 통하여 말해지고 있다. 그러나 때로는 의미에 대한 의도적 참고 없이 이미지를 감상하는 것이 풍성한 경험이 되기도 한다. 주의를 집중하고 정신의 분산을 줄일 수 있는 것이다.

하지만 회화를 텍스트로 보는 데에는 중요한 또 다른 면이 있다. 그것은 제작 당시 감상자를 위해 생산된 의미에 관한 것이다. 이후

세대의 대중적 또는 박식한 이미지 해석이 오히려 차단하거나 모호하게 만들어왔을지도 모르는 바로 그 부분이다. 그럼에도 불구하고 우리는 텍스트나 그것을 이해하는 방식의 중요성에 관하여 누군가가 지적할 때까지 그러한 부분을 깨닫거나 인식하지조차 못할 수 있다.

앞서 든 예를 이어가자면, 우리가 참고해온 네덜란드 회화의 많은 작품은 오늘날 17세기 네덜란드의 일상생활을 반영한 거울이미지를 훨씬 넘어서는 것으로 인식되고 있다. 그것이 실제로 그려진 모습 그대로일 수도 있고 그렇지 않을 수도 있기 때문이다. 이 점에 대해 확신하려면 어느 정도 아주 엄밀한 비교가 이루어져야 한다. 17세기 네덜란드의 실내 공간이 실제로 어떻게 보이는지 사진 기록이나 믿을 만한 기록물이 많지 않기 때문이다. 어찌 되었든 그림의 이미지를 당대 문학 작품에 등장하는 사물의 모습과 비교해보면, 각 사물이 특수한 의미를 지니는 것이었음을 알 수 있다.

거울은 화가가 실제로 그것을 그 장소에서 보았기 때문에 그림 속 방 안에 묘사될 수 있었을 것이다. 그렇지만 제작자가 어떻게 그렸는지 정확한 설명을 남겼거나 또는 제작자를 잘 아는 누군가가 작업 과정을 보고 기록을 남기지 않는 한, 사실 우리는 이 점에 대해 확신할 수 없다. 방의 다른 쪽 끝에 무엇이 있었는지 우리에게 보여주기 위하여 거울을 방 안에 그려넣었을 수도 있다. 아니면 다른 각도에서 인물의 모습을 제시하고 싶었다거나, 방 안 물건들로 색조에 변화를 주고자 하였거나, 거꾸로 된 이미지를 그려내는 자

신만의 솜씨를 고도의 기교로써 과시하는 데 흥미가 있었을 수도 있다.

왜 화가가 화폭에 거울을 그려넣었을지에 대해서 이 밖에 또 다른 이유가 있을 수 있다. 17세기에는 거울이 허영, 즉 세속적 속성의 기호였다. 이러한 종류의 기호 언어에 대해 본격적으로 다룬 서적들이 출간되었기에, 우리는 거울이 일정한 의미를 지니는 것임을 알고 있다. 이러한 서적들은 정밀한 지시 내용을 제공하고, 일정한 이미지가 다른 이미지와의 관계에서 지니는 의미를 작가 및 예술가들에게 알려주었다. 따라서 방에서 거울의 존재는 해당 그림의 주제를 도덕적 차원으로 어떻게 해석해야 할지에 대하여 중요한 열쇠가 될 수 있다.

만약 우리가 다루는 그림이 비구상적인 작품, 말하자면 추상화라면 접근 방식은 약간 달라질 것이다. 우리는 여전히 그림의 서로 다른 부분이 독립적으로 그리고 전체로서 작동하는 방식에 관심을 둘 것이다. 그렇지만 그림 속 이야기나 명백한 교훈적 의미를 찾고자 하지는 않을 것이다. 추상화가 어떠한 개념을 전하지 않는다거나 교훈적이지 않다는 말이 아니다. 그 이미지가 묘사적이지 않다는 말이다. 대신 그것은 처절한 힘, 단호한 투지, 제멋대로의 고집스러움 또는 묵인 등의 성질을 표현할 수 있다. 그와 동시에 그러한 '의미심장함' 없이 순전히 형태, 선, 그리고 색상의 언어로써 감상자와의 관계에서 작동할 수도 있다. 낯익은 외부 세계의 알아볼 만한 요소가 작품 속에 부재함으로써 감상의 경험이 보다 강력해지는

경우는 드물지 않다.

삶은 결코 단순하지 않다. 그림은 많은 경우에 전적으로 재현적이거나 전적으로 추상적인 것이 아니라 양면이 결합된 것이다. 어찌되었든 가장 중요한 점은 이미지나 붓질의 모양, 또는 캔버스에 고정된 종이 등이 전체에 대하여 어떠한 점에서 기여하는지 기민하게 인식하는 자세이다. 평범하게 말하자면 우리는 그림이 어떻게 작용하는지 판단해야 한다. 그러기 위해서는 단순하게 '좋다'거나 '싫다'를 넘어서 우리가 반응하는 방식을 이해하기 위한 방법이 있어야 한다. 그 방법에 대해 생각하는 것이 방법론을 따지는 일, 즉 체계적이고 자기 인식적인 이해법의 채택이다.

소유물로서의 회화

별난 천재로서 다락방에 고립되어 살며 아무도 사지 않는 명작을 그리다가 굶주림이나 결핵으로 죽는 예술가라는 개념은 대부분 사실과 동떨어진 것이다. 예술가의 삶에 대한 서술에는 환상과 허구 같은 강력한 요소가 항상 존재해왔다. 마치 제한받지 않는 창조성이라는 개념에 각 사회가 투자하여, 사회의 중심부에서는 용납되지 않는 소외된 예술가를 비합리적인 것의 보물창고寶庫처럼 만드는 듯하다. 이러한 식의 구성은 소설 및 연극과 더불어 자서전과 영화를 통해 광범위하게 분석되어 왔다. 그것은 특히 여성 예술가에게 거의 또는 전혀 다른 여지를 남기지 않는 성별의 모델도 조성해왔다. 알다시피 많은 수의 여성 종사자가 과거에 있었고 현재에도 분명히

존재한다. 위와 같은 서술에서 예술가는 창작자이고 여성은 그의 모델이자 예술적 영감을 주는 뮤즈에 해당한다. 이것은 사람의 생애에 관한 '사실들'이 어떻게 미리 조정되고 해석되어 우리에게 다가오는지를 명백히 보여주는 사례이다.

특출한 창조력의 개념을 일축하려거나, 인정받지 못하고 고난 속에서 삶을 끝맺은 예술가가 그동안 많이 있어왔음을 부정하려는 것이 아니다. 예술가의 개성을 중심에 두는 신화적 이야기들을 알아차려야 할 필요성에 주의하려는 것이다. 사실 대부분의 예술가는 누군가를 위하여 그림을 그렸다. 어떤 사람은 일생 동안 매우 높은 작품 값을 받았다. 예를 들면 루벤스 같은 이는 정치적 음모, 대륙 여행, 그리고 궁정 사교의 중심에서 범상치 않게 흥미로운 삶을 영위하였다.

회화의 역사는 화폭의 상태(또는 재료)에 대한 것, 그리고 지금까지 이야기해온 여러 다른 사항에 대한 것만이 아니라 일종의 재산으로서 물질의 역사이기도 하다. 그것이 누구를 위하여 그려진 것인지 묻는 순간 우리는 후원, 재정, 교역 등의 문제에 관여하게 된다. 그리고 제작 이후의 모든 시간 동안 회화 작품이 어디에 있었는지까지도 알 필요가 있다. 그것이 우리가 맞다고 생각하는 작품인지 확인하기 위하여(특히 분실된 예술품을 진위 판단하는 경우에 그러하다), 또한 어느 정도는 미술사 연구자의 책임 중 하나가 취향과 소비의 역사를 기록하고 그 역사의 설명을 시도하는 것이기 때문이다.

미술품은 시각적 즐거움이나 향수어린 기록과 더불어 자본의

투자를 반영한다. 그것은 공급과 수요 법칙에 따라 시장에서 순환하며 전쟁, 침략, 가족 재산의 경제적 변화, 종교적 논란, 회계법, 집안 다툼 등 무수히 많은 이유로 야기된 변동의 결과물이다. 오늘날 미술가가 작품을 판매하는 통상적 방식은 독점판매권을 가진 대리인을 거치는 것이다. 이에 비해 데미언 허스트는 중개인을 거치지 않고 2008년 소더비 사에서 자신의 작품을 경매하여 1억 1,100만 파운드를 벌어들임으로써 영리한 사업가로 여겨지게 되었다. 하지만 이처럼 사업가적인 미술가라는 현상은 새로운 것이 아니다. 17세기에 반 다이크, 그리고 19세기에 에드윈 랜시어 경(1802~73)과 존 에버릿 밀레 경(1829~96)은 미술품 시장을 운영하는 데 빈틈이 없었다. 우리가 확신할 수 있는 점은 작품의 미적 성질(역사적으로 고정되지 않은 무언가)이 미술품이 구입되고 판매되는 이유 중 일부에 해당할 뿐이라는 사실이다. 회화 작품은 원래 의도된 목적과는 달리 구입되고(예를 들면 연금으로) 처분되어, 대륙을 건너 이동되고 사용되며(범죄자의 협상 카드로도), 분실되고 다시 찾아진다. 같은 장소에 머물며 여러 세대에 걸쳐 대물림된 사례들도 주목된다. 이처럼 원래의 소유자를 추적하는 일 대부분은 미술사 연구자의 입장에서 철저한 탐정 작업을 수반한다.(주문 제작되었거나 미술가의 작업실에서 선별되었을 수도 있다.)

미술사 연구자는 미술가의 회계 장부, 편지, 삶에 관련한 당대의 문헌 등 각종 원고를 찾아보아야 하기도 한다. 때로는 사실상의 소유자에게 의지하여 작품의 의뢰와 구입에 대해 기록되어온 내용을

발견함으로써 가설이 확정되기도 한다. 주의 기록사무소 또는 가족의 기록문서에 잔존하는 내용 등 말이다. 만약 캔버스가 새로 표구되지 않고 여전히 원래의 상태로 남아 있다면(말하자면 화폭이 잘려서 작아지지 않았다면) 그림의 뒷면을 살펴보는 것이 도움될 수 있다. 크리스티 사(1766~) 또는 애그뉴 갤러리(1817~)같이 오랫동안 확립되어 온 경매회사나 중개사의 홍보용 카탈로그는 여러 해에 걸친 해당 그림의 운명에 대하여 정보를 제공해줄 것이다. 매매 당시 누군가가 여백에 굳이 메모를 남기는 등 운이 좋다면 특히 그러하다. 과거 판매가는 특정 시점에 제작자나 작품에 대한 상대적 인기를 보여준다.

때로는 연구자가 미술품 중개상의 재고 대장을 조사하여 법적 소유주 및 구매자에 관하여 찾아보는 방법도 가능하다. 오래된 미술사 연구 논문과 더불어 옛 전시의 카탈로그, 유서 및 기타 법적 문서 등은 매우 유용한 정보를 담고 있을 가능성이 있다. 하지만 이러한 조사를 수행하는 데에는 상당한 주의가 필요하다. 하나의 작품이 백년의 기간 동안 예술가 여러 명의 것으로 여겨져 왔을 수도 있기 때문이다. 예를 들면 19세기 런던에는 '라파엘'이나 '만테냐'의 것으로 여겨지는 놀랄 만큼 많은 수의 작품이 존재하고 있었다.

시간의 흐름에 따라 변화하는 것은 회화의 제작자뿐 아니라 제목도 마찬가지이다. 사람들은 자신이 소유하는 그림에 대해 스스로 느끼는 것을 제목으로 붙이는 경향이 있다. 평론가나 작가는 이러한 식으로 제목을 붙이는 데 자주 조력하곤 한다. 예를 들면 컨스터블(1776~1837)이 그려서 〈풍경 : 한낮〉이라는 제목으로 전시하였

던 작품은 오늘날 모든 사람에게 〈건초마차〉로 알려져 있다. 이와 같은 제목의 변화는 작품을 추적하려는 경우 곤란하지만, 과거 사람들이 그것에 반응했던 방식을 가리키는 한 매우 유익할 수 있다. 컨스터블의 그림에서 화폭의 훨씬 넓은 부분을 차지하는 경치보다 전경에 연못을 건너는 건초마차 — 이 그림에서 서술적 부분에 해당한다 — 가 사람들의 이목을 끌었음이 분명해지기 때문이다.

화가가 그녀 또는 그 자신을 위하여 후원자와 무관하게 그림을 그렸을 수도 있다. 그러나 작품은 보통 어느 정도 제작자와 다른 사람 사이의 관계에 따른 결과물이다. 일반 대중, 특정한 사회적 또는 정치적 단체, 어떠한 경쟁적 사업의 심사위원이나 사적 관계의 개인 등을 위한 것일 수 있다. 모든 경우에 미술가와 그 예상되는 감상자 사이의 관계는 시대 자체와 작품에 대해 매우 중요하게 알려 주는 바가 있다. 물론 미술가가 작품의 감상자로서 생각한 대상이 누구였는지, 아니면 그 또는 그녀가 심지어 그러한 문제를 생각하기는 했었는지 알기란 매우 어렵다. 교회의 벽화를 그리는 중세의 미술가는 반응의 폭이 넓고 대부분 글을 읽지 못하는 다양한 사람과 소통하는 것이 자신의 과제라고 믿었을지 모른다. 작품의 감상자를 성직자나 신으로 여겼을 수도 있다. 당시에는 문맹 그 자체가 오늘날에는 알지 못하는 구두에 의한 소통의 가치를 지녔던 것일 수도 있다. 중세에 무언가를 본다는 조건 상황은 역사적 고찰에 의하여 설명되어야 할 뿐만 아니라 간파되어야 하는 연구 대상이다.

만약 미술가가 특정한 사회 및 정치 집단을 위하여 그림을 그린

다면 그 또는 그녀의 작업은 선전의 요소를 지니는 것일 수 있다. 우리는 자신이 보고 있는 것이 무엇인지 확실하게 이해해야 한다. 독일인 미술가 케테 콜비츠(1867~1945)가 수행한 그래픽 작업에 표출된 심오한 공포감은, 그녀가 1930년대 독일에서 일깨우고자 하였던 감상자와 관련해서만 제대로 이해 가능하다.

18세기와 19세기는 아카데미가 막대한 영향력과 권위를 누렸던 시기였다. 많은 미술가는 그들의 작품을 평가하고 사실상 당해의 유일한 공식 전시에 출품 여부를 결정하는 아카데미의 심사위원들에게 호의적으로 여겨지리라고 생각하는 방식으로 작업하였다. 18세기 프랑스의 드니 디드로(1713~1784)나 20세기 미국의 클레멘트 그린버그(1909~94) 같은 평론가는 각자의 세대가 시각적 형태로 관념을 표출하는 방식에 강력한 영향을 미쳤다고 볼 수 있다.

후원자가 사적 입장의 개인이라면, 재정 문제와 더불어 인간관계의 문제도 살펴볼 필요가 있다. 미술가가 제작한 것을 더 이상의 논의나 의문 없이 간단히 사들이며, 소중한 물질적 지원을 일관적으로 제공해온 보기 드문 후원자의 경우도 분명히 있었다. 프랑스인 화구상 탕기 아저씨[본명은 줄리앙 탕기(1825~94)]는 19세기 후반 인상주의 작품의 매우 많은 수를 물감 값 대신 받았다. 예를 들면 그는 거의 아사 직전의 카미유 피사로(1830~1903)와 그의 친구들을 몇 번이고 구해주면서 그러한 역할을 하였던 듯하다. 그러나 이와는 다른 쪽의 끝부분에는 자신이 원하는 것이 무엇인지 명확한 생각을 갖추고 그것을 얻을 때까지 계속 잔소리를 해대는, 끈질기고 부담스

러운 후원자 유형이 있었다. 후원은 확실히 미술가에게 있어서 제약과 이점을 모두 가져다준다. 미술사 연구자는 증거를 모아 그러한 상황에 대해 제대로 파악하려고 노력하는 것이다.

* * * *

미술사는 모든 연구자의 일하는 방식을 하나의 장에서 기술하기에 불가능할 만큼 시각 환경에 대해 엄청나게 방대한 범위로 서로 다른 여러 가지 면을 포괄한다. 우리는 연구자의 일부 작업 방식을 예시하기 위하여 가상의 작품에 관해 일련의 질문을 제기해보았다. 미술사는 많은 면에서 미술가와 생산된 사물 사이의 관계에 도전한다. 이 관계는 미술사 연구의 상당수 저술에서 상정되어 해설의 기초를 형성한다. 미술가의 의도가 어느 정도까지 이러한 역사적 탐구에 유의미한 것인가는 논의의 여지가 있는 문제이다. 어떤 경우 중요한 것은 소통의 내용이라기보다 소통의 방식이다. 그럼에도 불구하고 여기에 서술된 연구 절차는 여전히 흔히 맞닥뜨리게 마련이다. 그리고 가장 자극적이고 혁신적인 도전이 이 분야에 대한 기저를 이루고 있다.

대부분의 미술사가 하나의 연구 대상만을 가지고 수행되는 것이 아님을 상기하면 유용하다. 때로는 개별 작품의 사례 연구가 가치 있고 쓸모있지만 말이다. 예술은 진공 상태에서 창조되는 것이 아니며, 대부분의 가치 있는 미술사 연구는 크건 작건 비교를 통하여 이루어진다. 미술사 연구자가 어떠한 종류의 전개를 실증적으로 입증하기 위하여 서로 다른 시기의 대상 작품을 항상 비교한다는 뜻은

아니다. 거꾸로 나중의 것을 먼저 보고 나서 선례나 연관 관계를 고찰할 수도 있다. 이와 마찬가지로 역사적 동시 발생이나 연대기상 전개에 구애받지 않고 주제나 소재에 기반한 논의 역시 가치가 있을 수 있다. 어떤 연구자는 20세기 초 페르낭 레제(1881~1955)의 작품 발달에 관심 있을 수 있고, 다른 연구자는 그의 그림 가운데 〈카드놀이 하는 사람들〉(1890~1895)을 주제로 삼을 수도 있다. 이로써 카드놀이 하는 사람이 레제에게 무엇을 의미하였는지, 폴 세잔(1839~1906)에게는 무엇을 의미하였는지, 그리고 17세기 프랑스 미술가인 마티외 르 냉(1607~1677)에게는 무엇을 의미하였는지 숙고해볼 수 있는 것이다. 이와 유사하게 동료 연구자들의 작업은 서구 전통에서 대대로 검은 색조 그림의 의의에 관한 것인 한편, 어떤 연구자의 작업은 로버트 마더웰(1915~1991)의 기업을 다룰 수도 있을 것이다.

미술사 연구자는 미술 운동에 대하여 자주 이야기하곤 한다. 최악의 경우 미술사에서 '운동'이라는 용어는 단지 개별 미술가나 역사적 사건에 대해 진지한 고려를 회피하는 나태한 방편이 되기도 한다. 테오도르 제리코(1791~1824)가 '낭만주의 운동'에 참여하였다고 말하는 것은 개성과 본성에 근거하여 일종의 어렴풋한 예술철학에 일반적으로 동조하였다고 여겨지는 예술가, 작가, 음악가 등 불특정한 무리와 함께 그를 19세기로 위치시키는 셈이다. 이러한 식으로 미술사의 행복한 가족 게임Happy Families을[20] 하는 것은 그다

20. 가족 구성원의 얼굴이 그려진 카드로 하는 전통적 게임. 19세기 후반 Jaques of London이라는 가족기업에서 개발한 것으로 알려졌다. www.Jaqueslondon.co.uk/

지 유용한 태도가 아니다. 이와 달리 미술사 연구자는 왜 그리고 어떻게 개인, 집단, 사건, 예술품 등이 예술적이거나 정치적 또는 사회적으로 각각 아니면 전부에 따라 분류 가능한 반응을 야기하는 것인지 탐문해야 한다. 그렇게 해야 비로소 예술 '운동'을 탐구하는 것이 된다. 이 경우 입체파가 왜 특정한 순간에 전개되어야 하였는지의 문제는 연구자를 훈련시킨다. 단지 한 가지 또는 일련의 미술품이 아니라 국가적이거나 개인적인 많은 수의 사안, 유물, 도서, 시, 회화, 조각 등에 대해 고려할 필요가 있는 것이다.

입체파에 대하여 시각적 및 역사적 현상으로서 흥미가 있는 미술사 연구자는 이러한 운동이 발생한 시대의 연구에 몰두할 필요가 있다. 어떤 것이건 간에 전부 중요할 것이다. 피카소가 브라크를 만난 날과 시각, 그들이 구입하고 발견하고 만들어 사용한 재료, 그들의 친구와 지인들, 그들이 방문한 장소와 읽은 책 등 말이다. 모든 종류의 미술사에 있어서 적용 가능한 한 가지 방법을 규정하는 것을 불가능하다. 각 연구자는 그 또는 그녀 자신만의 질문을 구성해내어야 한다. 그리고 조사된 주제의 필요성에 따라 그러한 질문에 답하는 방법을 찾아야 한다. 두서너 개의 사례라면 요점을 보여주는 데 도움이 될 것이다.

16세기 힌두교 신상의 눈을 크게 뜬 두상 조각을 자세히 탐구하기로 한 연구자가 대상의 모양뿐 아니라 맥락까지 살피지 않는다면

indoor-games/happy-families.html 참조. (옮긴이)

작품의 특성 중 많은 부분을 놓치게 된다. 사원이나 가정의 사당에서 어디에 놓였는지, 화환과 보석으로 어떻게 장식되었고 행렬에서 어떻게 사용되었는지, 종교 의례에서 음식이 어떻게 올려지고 숭배되었는지 등을 알아야 한다. 우리는 그러한 남신 및 여신, 그리고 신앙용 조각상에 대해 시간상으로, 게다가 아마도 많은 사람들의 경우처럼 믿음이나 기능 면에서 동떨어져 있기 때문에 순전히 학문적인 질문을 쉽게 할 수 있다. 하지만 이와 같은 조상彫像이 신자에게는 살아 있는 존재와 같은 의미를 지닌다는 점은 인식할 필요가 있다. 이러한 인식을 바탕으로 우리는 왜 이러한 특성들이(인정되었건 아니건 간에) 오늘날의 연구자와 감상자에게 특별한 관심거리가 되는지 자문해보아야 한다.

예술에 관한 많은 수의 기본서는 '운동'(예를 들면 입체파 등)을 다룬다. 미술사를 공부하는 학생은 운동이라는 개념 자체에 대한 도전에 맞닥뜨릴 수 있다. 이론적 수준에서 대상을 확인하고 이름 붙이는 일은 탐구를 위한 자극이 될 것이다. 예를 들면 역사적 변화에 대한 해석에서 작용하는 강력한 동력은, 집단을 희생시켜 특정 개별 인물들을 중시하도록 유도해왔음이 주장되어 왔다. 더 나아가 인간적 주체로서의 우리가 인간의 생산성을 설명하는 데 정당성을 부여하기 위하여 아버지 같은 존재를 필요로 하는 것으로 주장되어 왔다. 또한 역사는 연속적인 것이 아니라 파편적이고 불연속적인 것으로 논해진다. 다양한 불확실성만이 존재하는 경우에도 모든 사람이 언어에 의존하여 끊임없이 확실성을 추구한다. 지난 30

년은 명확성과 전향적인 자신감에 대한 20세기 초의 분열, 질서의 해체, 그리고 명확성의 결렬에 굴복하였다. 변화에 대한 저항을 과제로 삼은 것으로 이해되는 구역들이 미술사학 내부에 여전히 남아 있기는 하다. 그렇지만 미술사 연구 활동의 보다 계몽된 측면은 세상을 바라보는 방식에 있어서 이와 같은 전 지구적 변화에 대응해 왔다.

미술사 연구의 전통적 방식들은 과거에 대하여 축적된 문화적 경험으로부터 나온 것이다. 그러나 그것은 좁게 규정된 서양 미술의 요소에 지나치게 영향을 받은 나머지 소묘보다 유화, 입체적 대상보다 평면, 그리고 물질 문화보다 순수미술에 특권을 부여한다. 이러한 방식들은 학생 대부분이 공부하는 과정에서 마주하게 되는 기초를 이룬다. 그것은 놀라울 만큼 끈질기고 적응력이 강하다. 하지만 미술사 연구자가 세계화를 채택하면서(비록 때로는 마지못하였지만) 연구의 대상이 바뀌었고 연구 방식도 그 상황을 수용하기 위하여 변용되었다. 예를 들면 반복적 무늬와 장식은 꾸미는 것이고 따라서 열등한 것으로 여겨졌다. 그렇지만 이슬람 미술의 아름다움, 그리고 상이한 단계에 걸쳐(무늬와 문자가 함께 작용하면서) 의미를 전달하는 특수 능력에 대한 인식, 또는 오스트레일리아 원주민의 나무껍질 회화(그림 2.6)에 대한 수용 등은 심오하고 전면적인 범위에서 우리가 공부하는 대상 및 공부하는 방법의 관념을 급진적으로 바꾸어놓았다. 이러한 점은 바람직하다. 건강한 학문 분야는 끊임없이 재검토되며 진화한다. 더욱이 자선 및 박애사업 단체들은 그동

그림 2.6 제작자 미상, 무제, 유칼립투스 나무 껍질에 자연 흙 안료, 1956년경. 오스트레일리아 캔버라의 국립미술관 소장. 이미지 출처 : The National Gallery of Australia.

안 무시되어 왔던 것으로 생각되는 영역에 점차 기부를 지향하고 있다. 게티 재단(미술사를 위한 세계은행과 같은 존재라고 내 친구는 묘사하기도 하였다)은 최근 '세계적 학문으로의 미술사'에 집중하여 라틴 아메리카 및 동남아시아 지역을 재정적으로 후원해왔다. 미술사 연구자는 다른 분야의 연구자와 마찬가지로 과거와 그 또는 그녀 자신의 정체성 및 연관성에 대해 스스로의 입지를 끊임없이 검토해야 한다. 왜 특정한 작업이 이처럼 특정한 방식의 연구를 위하여 선택되었는지 질문하고, 그것을 고찰하는 새로운 방법과 새로운 조합 방식을 생각해내어야 하는 것이다.

3 학과목으로서의 미술사

이번 장에서 필자는 미술사 연구방식과 접근법의 차이점과 복잡함을 감추지 않고 앞 장에서 서술한 요점들을 좀 더 진척시키고자 한다. 미술사 연구자들이 현재 수행 중인 서로 다른 연구방식과 접근법 일부를 보다 자세히 독자에게 소개함으로써 말이다. 이 책에서 '미술사'라는 단어가 가리키는 것은 미술과 유물의 역사를 탐구하는 학문이다. 미술의 역사History of Art가 연구되는 것이고 미술사학Art History은 그 연구 방식들의 모음이다. 관련 어휘를 정밀하게 사용하려는 사람들은 — 우리가 사용하는 단어와 구문이 중립적이지 않고, 대상에 대하여 상대적 중요성이나 가치를 시사함을 인정하여 — 미술의 역사가 아니라 미술의 역사들이라는 표현을 쓴다. 이렇게 상황은 복잡해진다. 영어 표현에서 대문자를 빼고 단수형을 복수형으로 대체하면, 역사를 구성하는 것이 무엇이냐는 문제에 있어서 일정한 태도로부터 거리를 두는 것이 글쓴이나 말하는 이에게 가능해진다. 자연선택의 과정 같은 것을 거쳐서 의심 없이 보편적으로 받아들여지는 유일한 견해가 존재한다는 사고의 태도로부터 말

이다. 미술사란 누구의 역사이며 그 미술은 누구의 정의에 따른 것인가? 이것은 에른스트 곰브리치(1909~2001)의 『미술의 역사』 같은 권위 있는 저술에 도전하기 위한 질문일 것이다. 곰브리치의 이 베스트셀러는 1950년에 첫 출간된 저서로, 저자의 이름과 제목이 마치 음각된 것처럼 보이는 석판을 모사한 표지로써 1995년 재발행되었다. 이 새 표지는 구약성서에 상응하는 효과를 내기 위한 것이었다. 이와 같은 마케팅 전략은 유일한 권위라는 개념을 바탕으로 작동한다. 다음의 여러 저서에서 도전하고 있는 점이다. 미술이 접근하기 쉬운 한 가지 이야기를 지닌다는 사고와 더불어 바로 그러한 개념이다. 휘트니 채드윅(1943~)의 『여성, 예술, 사회』(1990년 출간, 1996년 개정), 또는 데이비드 솔킨(1951~)의 『돈을 위한 회화: 18세기 영국의 시각미술과 공공 영역』(1993년 출간) 같은 제목의 책들이 그것이다.

미술사의 연구 대상은 특정 부류에 국한된 것이 아니다. 가구와 도자에서부터 건물과 회화에 이르기까지, 그리고 사진과 도서의 삽화에서부터 직물과 찻주전자에 이르기까지 '인간이 만든' 모든 구조물과 가공품이 미술사 연구자의 영역에 해당된다. 전통적으로 교육 기관에서의 미술사 연구는 레온 바티스타 알베르티(1404~1472)와 바자리 등 르네상스 시대의 저술가로 거슬러 올라가며 회화, 조각, 건축이라는 세 종류에 집중되어 왔다. 하지만 미술사는 단일하게 인식될 수 있는 것이 아니다. 연구자 각 개인 및 집단은 관심의 대상과 그러한 관심에서 야기되는 의문을 추구하기 위하여 연구 방

법을 개발한다. 그 방법은 흔히 서로 격렬하게 대립적이다. 시각 자료의 기록, 분석, 그리고 평가에 대한 접근은 음악, 문학, 정치, 농업 등 인간의 다른 생산 형식에 관한 것과 마찬가지로 서로 매우 이질적일 수 있기 때문이다.

예를 들면 회화를 비롯한 특정 연구 대상을 체제 안에서 일용품으로서 고찰하며 문화사 또는 커뮤니케이션의 관점을 기본 전제로 삼아 조사하는 방법이 있다. 여기에서 중요한 것은 그 체제 자체, 그리고 그것의 작동 방식을 이해하는 일이다. 단지 체제의 조직 방식이 아니라 그것이 발생시키는 상징적 가치 말이다. 이러한 분석은 본질적으로 권력, 통제, 그리고 경제와 관련된다. 미술품 경매를 예로 들자면 거래된 경매품 자체에 대해서보다 서구 사회에서 그 가치의 거래와 교환에 관한 내용이 연구될 수 있다. 경매에서 지출되는 것은 돈이지만 그로써 구입되는 것은 경제 가치와 화폐 가치를 넘어서는 정치적 경제 체제 안에서의 가치 및 상징적 의미를 지닌다. 왜 사람들은 오래된 물건을 사는가? 백만장자 뮤지컬 작곡가인 앤드류 로이드 웨버(1948~)는 조바니 안토니오 카날레토(1697~1798)의 18세기 수출용 회화 작품으로 런던을 '구원'해내었다.[1] 그때 그

1. 웨버의 이름으로 1992년에 설립된 재단은 같은 해 크리스티 사의 경매에서 카날레토의 회화 작품 〈구 기병대 건물Old Horse Guards〉(1749년경)을 1천여만 파운드에 구입하여 화제가 되었다. 이로써 그 작품이 외국으로 유출되지 않고 영국에 계속 남아 있게 되었기 때문이다. 카날레토는 이탈리아 베네치아 출신으로, 유럽 대여행의 여행자를 겨냥한 베네치아의 경치 그림으로 알려졌던 화가. 그는 1746년 런던으로 이주하여 약 9년간 머무는 동안 영국의 도시 공간, 건축, 일상생활 등을 큰 규모의 화폭에 총 20여 점의 연작으로 그렸다. 그 가운데 한 점이 웨버가 경매에서 구입한 작품이다. (옮긴이)

가 돈을 지불하고 얻은 것은 정확히 무엇이었으며 그 구매는 누구를 위한 것이었는가? 작품의 구입은 구매자에게 어떠한 지위를 부여하는가? 그것은 어떠한 규칙을 따라야 하는가? 어떠한 의례가 이루어지는가? 어떠한 사회 및 계층의 경계가 대상 물건의 취득을 통하여 교차되는가? 이러한 종류의 연구에서 미국 언론계 거물 말콤 포브스(1919~1990)의 파베르제[2] 알 공예 수집은, 20세기 초 상트페테스부르그의 유명한 금세공업자가 만든 사치품이 러시아의 세습 황제와 관련되어 있다는 사실로부터 의미를 축적해가는 것으로 이해 가능하다. 또 다른 예로 20세기 중반 파리 생드니 지역의 수도원장 쉬제(1081~1151)는 관할 수도원 성당에 아낌없이 치렀던 막대한 지출 내역에 대해 상세히 기록을 남겼다. 그러한 기록, 그리고 성 베르나르(1090~1153)가 성직자의 큰 씀씀이를 탐탁찮게 여기며 쉬제에게 보내었던 편지들은 봉건적 로마 가톨릭 사회에서 과시적 소비 및 금욕주의에 관한 담론으로 해석 가능하다.

한편 박물관 일이나 신문과 잡지에 비평문을 쓰는 일에 더 집중하며 전통적 관심 분야를 유지하는 미술사 연구자도 있다. 이들에게는 사물이나 유물이 가장 중요할 뿐 아니라 그것이 스스로 답을 제시한다. 이들은 작품이 감상자인 우리에게 직접 '말을 건다'는 가정, 그리고 작품에 대한 접근 방식이 그것을 바라보는 주체인 연구

2. 달걀 모양의 고급 에나멜 및 보석 장식품. 프랑스 금속세공업자 가문 출신의 Peter Carl Gustavovich Farbergé(1846~1920)가 제정러시아 황제 알렉산드르 3세의 주문으로 1885년부터 부활절 기념으로 만들기 시작하였다. (옮긴이)

자 자신의 역사 및 사회적 입지에 의하여 조정되지는 않는다는 가정에서 작업한다. 순수하게 시각적 성질(형태, 색, 구성, 붓질 등)에 반응함으로써 예술가의 본질적 천재성과 예술가, 유파, 또는 시대의 개략적 특성(성향)을 이해하는 일에 접근 가능하다고 보는 것이다. 이와 같은 접근법은 유사 종교quasi-religious에 가까운 능력을 갖추고 대중매체나 라디오에서 우리를 위하여 예술을 중재하는 전문가로 자칭하는 사람이라면 특히 선호하는 방식이다. 런던 코톨드갤러리의 '비커밍 피카소: 파리 1901년' 전시 평론에서 그림 두 점을 다룬 문단을 살펴보자.

〈카사헤마스의 장례식〉(1901)과[3] 그 천상의 매음굴로의 변환은 성스러운 예수와 성모의 승천이라는 르네상스의 원형적 공식을 흉내내어, 개탄스러울 정도로 투박하고 서툰 농담으로 여겨지기 쉽다. 여러 가지로 잘 맞지 않고 소묘는 거칠며 붓질은 날림이다. 유일하게 흥미로운 사실은 문상객을 위하여 여러 아이디어를 모아놓은 이 작품이 이후 청색시대 작업에서 나타나는 유형의 전조를 보여준다는 점이다. 한편 초상화[4]는 분위기, 두꺼운 윤곽선에 애정 가득하게 되살려진 비범한 옆모습, 추억을 유지하기 위해 노골적으로 생략된 관자놀이의 총상, 파란색과 흰

3. 피카소가 친구인 카를로스 카사헤마스(1880~1901)의 죽음을 애도하여 그린 여러 작품 중 하나. 카사헤마스는 스페인에 와 있던 미국 총영사의 아들로, 피카소와 함께 파리에 방문 중 자살하였다. (옮긴이)
4. 같은 해에 그려진 피카소의 〈카사헤마스의 죽음〉(1901) (옮긴이)

색의 가벼운 붓질 덩어리로 된 수의壽衣 등 압도적으로 감정이 고취되어 있다.[5]

이 문단에는 한 미술가의 서로 완전히 다른 종류의 두 작품이 나란히 다루어져 있다. 앞의 작품은 저자가 선례로 보는 것(르네상스 시대의 종교미술)에 미치지 못하다고 일축된다. 이 작품의 유일한 가치는 내부에 담겨 있는, 미술가의 이후 작업에서 식별 가능한 요소의 조짐 정도라는 것이다. 그런 다음 이러한 목적론적 비평은 다른 장르의 작품을 지지하는 데 활용되고 있다. 사실 이와 같은 서술은 의견이 아니라 진실로서 자신의 견해를 제시한 21세기 평론가의 것이다. 여기에는 논의된 문화적 대상 말고는 다른 어떠한 것도 참조되어 있지 않다. 단지 그 대상이 순환적 참조라는 거듭되는 사슬에서 그러한 해석을 인정하려는 저자의 감수성과 연계되어 있을 뿐이다. 이 밖에 미술사 연구가의 상이한 서술 방식에 대해서는 제4장에서 훨씬 더 자세하게 다룰 예정이다.

작품에 있어서 질적 수준의 문제(세잔의 '좋은' 작품인가 아니면 '덜 좋은' 작품인가 같은 문제)는 미술사학의 실무에서 막대한 중요성을 지닌다. 보편적이며 시기를 넘나드는 일종의 합의된 가치 척도가 존재한다는 가정에서 이 문제는 작용한다. 미적 경험(작품에 대한 개인의 감정적 반응)은 중요한 출발점이다. 대상 작품의 역사를 추적하고 진품

5. Brian Sewell, *London Evening Standard* (2013년 2월 21일자).

여부를 확립하는 일도 필요하다. 작품은 회화, 청동 조각상, 소묘 또는 다른 종류의 인공물일 수 있다. 이러한 종류의 조사는 본질적으로 작품에 기반한 것이다. 미술품 경매나 중개상 관련 요소는 그 분석에 수단이 된다. 사실 그와 같은 관련 요소가 현상 자체로서 흥미로운 것은 아니다. 그렇지만 미술사 연구자는 이러한 방식을 채택함으로써, 그동안 '분실되어' 여러 세대에 걸쳐 사람들의 시야로부터 사라졌던 작품을 경매나 중개상을 통하여 찾게 되곤 한다. 예를 들면 루벤스의 회화 작품이라고 할 때 마치 조각그림 맞추기에서 잃어버렸던 퍼즐 조각처럼 루벤스 평생의 작품 유형(전작全作이라는 것)에 포함시키게 될 수도 있다. 그리고 그처럼 간극을 채우는 일이 주변 그림의 보는 방식을 변화시키거나 이전에는 괜찮아 보였던 그림에 대하여 의문을 제기하게 만들 수도 있다. 작품을 해당 미술가의 작업 전체 맥락, 그리고 그것이 만들어진 세상의 맥락에서 작업 순서상 적절한 위치에 배치하는 일은 전형적으로 미술사 연구자의 첫 번째 일인 것으로 설명된다.[6]

작품에 기초한 미술사는 기능의 문제(실용적 용도이냐 상징적 목적이냐 등)를 굳이 고려에서 배제할 필요가 없음에도 불구하고 사실상 그 점을 제대로 살피지 못하고 있다. 게다가 1970년대 후반 인문과학 분야의 중대한 재고에 따라 전개된 '신 미술사학'이라고 불리기도 하였던 접근법과 대조되는 경향도 보인다. 객체로서의 작품에

6. Hal Foster, 'Preposterous Timing,' review article, *London Review of Books*, p. 12. (2012년 11월 8일자)

관련된 사실을 찾아내는 사람(보통 박물관에 기반한 사람)의 집단이 있고 그 작업에 의지하여 해석을 생산해내는 또 다른 집단이 있다는 관념은 지난 30년 동안 전격적으로 도전받아 왔다. '사실들'의 개념화, 그리고 작품에 대해 어떠한 질문을 해야 하는지의 결정도 결국 해석의 문제임이 주장되어 온 것이다. 많은 미술사 연구자가 학술적 객관성이라는 것에 의혹을 제기하였다. 회화를 읽어내는 일이라는 표현은 감상자가 해석에 일조하며 어떠한 재현 형식도 '읽어야' 할 자료로 볼 수 있음을 인정한다는 점에서 중요하다. 그와 같은 작품 '읽어내기'는 독해를 하는 개인의 체질과 환경에 의하여 결정되는 여러 복합적 의미를 수반하는 것이다. 따라서 이미지에 대한 해석은 광범위할 뿐만 아니라 '기억' 같이 수량화할 수 없는 개념들도 다루어낼 것을 요구한다. 그것은 주의 깊게 관찰된 실증 자료와 그러한 자료로 단순화시킬 수 없는 의미 사이에서 다리 놓기의 역할이다. 다른 말로 바꾸어 말하자면 재현은 결코 간단한 문제로 취급될 수 없다. 뿐만 아니라 미술가 자신의 개인사는 각종 모티프에 영향을 미친다. 이 점에 있어서 마르텐 반 헴스케르크(1498~1574)가 1553년에 그린 초상화의 복잡한 분석을 예로 살펴본다. 이 그림은 화면의 반을 차지하는 배경 공간에 콜로세움의 전망을 나타내 보이고 있다. 언뜻 보기에는 문제가 없는 16세기 관광객의 이미지이다.

반 헴스케르크의 작품 속 콜로세움은 엘리트 미술가로서의 모범적 근거에 해당한다. 이렇게 말해도 괜찮다면, 그것은 죽음

그림 3.1 마르텐 반 헴스케르크, 〈로마의 콜로세움과 함께 한 초상〉, 1553, 나무 위 유화. 케임브리지 피츠윌리엄박물관 소장. 이미지 출처 : ⓒ The Fitzwilliam Museum, Cambridge/Bridgeman Art Library.

과 불멸성이 불가분하게 결합되어 있는 구조물, 즉 그의 성묘聖墓, Holy Sepulcher이다.[7] 비록 그림 속 '현재' 미술가는 그 신성한 구조물로부터 분리되어 있지만(마치 그림 앞의 감상자인 듯), 기념물 앞에서 소묘 작업 중인 또 다른 자아는 기억과 재현을 통하여 시간과 공간상 동떨어진 자신에게 여전히 낯익은 것으로 머물고 있다. 이 점은 제작자의 이름, 나이 그리고 날짜가 기재된 예루살렘 순례 기념 초상화용 문구의 카르텔리노[8]로 강조된다. 반 헴스케르크의 그림에서 화가의 몸은 이 카르텔리노와 살

7. 그것을 다룬 동일 제작자 반 헴스케르크의 이전 작품을 참고로 언급한 것임.
8. 서양화에서 화면에 마치 실제로 붙어 있는 것처럼 그려지는 종이 조각.

짝 겹쳐져, 현재의 초상과 로마에 대한 기억이라는 두 종류의 시각적 경험 사이를 구분하는 것과 동시에 연결한다. 하지만 그 묘사된 문구는 핀으로 고정된 '기억'의 표층으로부터 앞으로 돌출된 듯 과거와 현재 사이의 간극을 넘어선다. 사실 거기에 기재된 나이와 날짜는 그의 1530년대 로마 방문이 아니라 1553년도 그림 제작을 언급하는 것이다. 그처럼 쓰인 단어들은 디세뇨, 즉 창작의 예로서 미술가의 펜 소묘와 병치되어 …그가 고향 네덜란드로 돌아온 지 거의 20년이 지난 시점에도 계속되는, 고대와 당대 로마의 진정한 존재감에 대한 인식을 보는 이에게 요구한다.[9]

미술사에 관련된 여러 실무는 서로 활동이 많이 중복되고 밀접하게 관계되어 있다. 지금까지 필자가 예로 든 것들은 단지 상이한 업무 유형을 제시한 것이다. 서로 다른 영역 사이에서 이루어지는 논의는 시각적 소통 방식을 정의하고 재정의하는 시도의 일부이다. 전통적 연구자의 질적 수준에 대한 관심, 즉 어떤 것이 다른 것보다 낫다는 믿음은 지속적으로 논의되는 주제이다. 잔 로렌초 베르니니(1598~1680)의 조각이 바비인형보다 더 다양한 범주의 감각과 흥미로써 관객을 즐겁게 할 수 있다고 주장할 사람은 많지 않을 듯하다. 하지만 그렇다고 해서 어린 시절과 여성다움 및 남성다움에

9. Joanna Woodall, Anthonis Mor: Art and Authority (Zwolle: Waanders, 2007), p. 98.

대한 미국적 개념을 형성하는 데 1960년대 바비인형의 역할이, 17세기 로마에서 베르니니와 바르베리니 가문의 관계보다 연구 가치가 덜하다는 뜻은 아니다. 보다 더 어려운 경우는 로버트 메이플소프(1946~1989)의 사진이 양질의 가치를 지닌 작품인지에 대한 논의이다. 그 계획된 명암 효과, 그리고 사회적 소비를 위한 인체의 표현 방식에 예기되는 관념에의 도전 등 말이다. 문제는 어떤 것의 좋고 나쁨을 누가 정하며 그러한 판단이 어떠한 기준에 근거하고 어떠한 효용을 위한 것인가이다.

작품의 진위 또는 원작성의 문제는 일반적으로 영문학같이 비교 가능한 학문 분야와 미술사학을 구분짓는 사안이다. 물론 어떤 시는 그 저작자가 알려져 있지 않다. 더 이른 시기의 경우는 특히 그러하다. 그러나 문학작품의 경우 대체로 누가 무엇을 작성하였는지 등 시각미술품에 대하여 말해질 수 있는 내용보다는 더 많은 것을 알 수 있다. 오늘날 우리가 알고 있는 미술이라는 개념이 존재하지 않던 특정 시기와 문화의 작품에 '미술'이라는 용어를 적용하면 시대착오적이다. 이러한 이유에서 중세 및 비서구 미술을 연구하는 일부 연구자는 '시각문화'나 '물질문화'라는 용어를 선호하기도 한다. 힌두교 신 칸도바의[10] 종교의례용 금속제 가면은 행렬과 순례에서 특정한 기능을 지닌다(그림 3.2). 기슬레베르투스(1100~1150 활동)는 12세기 프랑스 오텡대성당 입구에 제작된 놀라운 조각 아래 자

10. 인도 서북부 데칸 지역에서 시바신의 화신으로 숭배되어 왔다. (옮긴이)

그림 3.2 〈칸도바의 가면〉, 18세기. 매사추세츠 주 세일럼 시 피바디 에섹스 박물관 소장.

신의 이름을 남겼다. 그것은 미술사에서 일종의 전환점이 된 매우 드문 행위였다(그림 3.3). 미술가의 정체성은 서양 문화에서 커져가는 관심의 대상이 되었고, 서명은 거의 마법적 힘을 인정받았다. 미술가의 실체를 한 명의 인간으로서 보장하고, 그것이 시장 가치를 확립하는 결정적 표식으로 자리하게 된 것이다. 한편으로는 미술품을 모방하거나 심지어 속이려는 의도로 서명을 복제하여 위조하게 되기도 하였지만 말이다.

공방工房 활동(르네상스 시대로부터 19세기에까지 서양의 미술가는 대가 중심으로 단체를 이루어 작업하였다)의 결과로 누가 어떠한 작업을 책임지는지 구별하기는 종종 쉽지 않다. 미술가와 조각가의 지위가 좀 더

그림 3.3 〈오텅 성당〉, 프랑스 브루곤뉴 지방. 서쪽 입구의 팀파눔 부분. 예수의 발 아래에 '기슬레베르투스 이것을 만들다'라고 새겨져 있다. 사진 출처 : Conway Library, Courtauld Institute of Art/Getty Images.

상향되고, 장인이라기보다는 특수한 재능을 부여받으며 점점 사회에서 존경받는 구성원으로 여겨지게 된 근래에조차 많은 미술가는 자신의 작업에 서명을 남기지 않는 편을 선호하였다. 데이비드 호크니(1937~)는 먼저 팩스, 그다음엔 아이패드를 예술 창작의 수단으로 열렬히 받아들였다. 그럼으로써 고유한 사물로서의 미술품에 독창성과 원작성이 존재한다는 관념에 도전하였다. 그 이후 세대는 때로는 부정하고 때로는 적법한 이유로 미술품에 서명을 더해왔다. 결과적으로 연구자와 미술 거래상 모두가 그것으로 인해 현혹될 소

지가 커진 것이다. 착오로 귀속된 경우도 많았다. 예를 들면 17세기 이탈리아 여류 미술가 아르테미시아 젠틸레스키(1593~1653)의 일부 작품은 비교적 최근까지 그녀의 아버지에게 귀속되어 있었다.

영문학을 공부하는 학생이라면 일정 단계에서 서지학적 문제와 마주하기 마련이다. 인쇄 과정상 실수, 원고나 교정쇄에 나타나는 행의 변형, 오랜 세월에 걸친 편집자들의 교정, 불완전한 문서들의 접합 등이 그것이다. 셰익스피어의 극본 가운데 어떠한 것이 '원본'이냐는 것은 학자 사이에서 상당히 불확실한 문제이다. 그렇지만 이러한 문제를 해결하려고 노력하는 과정은 전문화되어 있다. 고등학교나 대학교 학부에서 영어를 가르치는 대부분의 경우 저명 저자에 관하여 읽고 감상하며 분석할 수 있는 불변의 문헌이라는 실체를 상정한다. 그렇지만 미술사 연구자에게는 원작성의 문제가 매우 중요하다. 그리고 문학 연구와는 거의 무관한 조사 방식을 필요로 한다. 심지어 중요하지 않은 작품인 것처럼 표현된 경우(예를 들면 뒤샹의 악명 높은 1917년도 전시품 〈샘〉)에 있어서도 원작성은 중요하다.

때때로 미술사 연구자가 작품의 해석 문제만큼 그 출처를 찾고 진품 여부를 확인하는 데 집착하는 것은 전통적으로 시각미술품의 특성 중 하나가 유일성이었기 때문이다. 조사 기술이 중요한 역할을 담당하는 것은 주로 회화와 조각에서이다. 적외선 사진을 통해 그림을 조사하는 방식, 나이테의 수로 나무판의 연대를 산출하는 연륜연대학年輪年代學, dendochronology 측정, 이 밖에 기술적 및 과학적 절차 등이 미술품을 확인하고 연대를 확정하는 일에 활용된다. 하

지만 호크니와 관련하여 지적하였듯이 현대미술은 종종 이에 대한 여러 가정에 도전한다. 시간, 부패, 그리고 자연(예술에 반대되는) 과정의 개념은 바로 독일 예술가 요제프 보이스(1921~1986)의 설치미술 작업에서 탐구되었다. 유리 용기 안에 밀봉된 동물 시체나 기타 자연물을 활용한 그의 작업은 물리적 변화의 내부 장착 가능성을 구체화하였다. 데미언 허스트의 (악명으로) 잘 알려진 〈누군가의 마음에서 죽음의 물리적 불가능성〉(1991)에서는 포르말린 용액 속에 떠 있는 상어가 철골과 유리판으로 된 케이스 안에 설치되기도 하였다.

많은 시각미술품이 지닌 독특함은 미술사학과 유사 학과목을 구분하는 요소로 여겨져왔다. 티치아노의 〈바커스와 아리아드네〉(1520~1523)에 감흥을 느낀 미술사 학생이 그의 다른 그림을 찾게 되는 것처럼, 영문학도는 베케트(1906~1989)의 희곡을 처음 읽고 설레는 흥분을 느껴 그의 다른 극본을 읽어나간다. 그 영문학도가 마침 알맞게도 그의 『고도를 기다리며』를 당장 연극으로 보게 되지는 않을 수도 있지만 말이다. 한편 베케트의 극본은 웬만한 서점을 통해 손쉽고 저렴하게 구할 수 있다. 하지만 미술사 연구자의 경우에는 화폭 위에 칠해진 물감에 흥미가 있다고 해도, 컴퓨터로 내려받거나 책에서 찾은 작품 이미지는 기껏해야 불충분한 대안에 불과하다. 티치아노의 작품은 세계 각지 소장처에 흩어져 있을 것이기 때문이다. 그리고 베케트의 『고도를 기다리며』는 사라지지 않는 반면 자연재해, 무력 분쟁, 이념적 혈기, 산업 개발의 결과에 대한 무관심

등은 미술품의 어떠한 복제도 잔존할 수 없는(때로는 기록이라고 할 만한 것조차 남아 있지 않은) 완전한 파멸 상태를 불러일으키기도 한다.

한 부 이상 존재하는 판화나 사진 등 인쇄물 형식도 미술사 연구에서는 원본으로 여겨질 수 있다. 비록 동일하게 인식 가능하더라도 그 이미지는 물리적으로 약간 다르겠지만 말이다. 바로 그와 같은 증식과 확산이라는 사실이 가장 큰 관심거리가 될 수 있는 일, 다시 말해서 미술의 재생산 형식을 다루는 일은 미술사 연구자에게 타당하고 가치 있는 과제이다. 미술 시장에서 베네딕트 타헨 (1961~)의 복제 작업은 어떻게 다루어지고 있는가? 누가 반 고흐의 〈해바라기〉 복제본을 구입하며 어떤 목적을 위해서인가? 왜 어떠한 이미지는 여러 차례 복제되는가? 이러한 질문의 역사적 중요성은 크다. 이 점은 박물관과 미술관에 세심하게 축적되어온, 일시적 용도로 단명하는 일정 유형의 자료에 반영되어 있다. 대영박물관은 18세기부터 사업용 명함을 수집한 독특한 컬렉션을, 그리고 빅토리아앤드앨버트 박물관은 1990년대 초 제작되어 논쟁을 일으켰던 베네통 사의 광고 포스터들을 소장한다. 서섹스대학원 도서관은 1968년 학생운동 기간 동안 마침 파리에 있던 누군가가 거리에서 모아들였던 자료의 컬렉션을 보유한다. 그 사람은 그처럼 즉흥적이고 일시적인 소통행위의 역사적 의미를 인식하였던 것이다. 그보다 앞선 시기로부터 전해지는 자료는 훨씬 적지만, 우리의 관심은 19세기의 위대한 기술 변화 이후 생산된 인쇄물에 국한되지 않는다.

오늘날과 과거에 미술가 및 대중은 '원작'보다 주로 모방작이나

복제품을 통하여 미술 작품을 접해왔다. 고대부터 줄곧 알려져 소크라테스의 '초상'으로 인식되어온 이미지는 원래 그의 죽음 이후 수백 년이 지나서 원본이 모방된 것이다. 이탈리아 르네상스 미술은 무엇보다도 판화를 통해 유럽 북부의 예술가와 장인에게 알려졌다. 사진 등 저렴한 인쇄 방법(이제는 3D 스캐닝)이 개발된 이후 사진의 복제 이미지에 매우 친숙해진 다음에서야 비로소 우리는 원본을 접하는 것이 관례가 되었다. 미술사 연구자에게는 대량 복제를 통한 이미지의 보급 자체가 그 변형과 변성이므로, 원작에 대하여 주의를 기울이는 것만큼이나 중요하기도 하다. 우피치미술관에 소장된 메디치 가의 비너스 조각, 그리고 18세기부터 오늘날까지 유럽과 북아메리카의 정원에서 볼 수 있는 수많은 복제작 가운데 과연 어떠한 것이 보다 '실제적'인가. 영화 및 비디오 매체의 연구는 관람이라는 경험을 필수불가결하게 수반한다. 그것은 세계 어느 곳이건 공공 장소나 사적 가정에서 복제되어 왔고 앞으로도 계속 그러할 것이다. 반면 유튜브에서 볼 수 있는 영상은 일반적으로 단편적이며, 질이 조악하여 공인본을 대체하지 못한다.[11] 학생들은 이러한 사실을 인지해야 한다. 줄거리narrative와 이미지imagery의 분석은 그 영화를 도쿄에서 보았는지 또는 툴루즈에서 보았는지에 따라 정해지는 것이 아니다. 물론 관람 행사나 관객 구성의 집단적 경험에 의하여 영향을 받겠지만 말이다.

11. 이 글이 쓰여진 시기는 지금으로부터 5년 여 전에 아직 유튜브가 요즘처럼 활성화되기 전임을 고려할 필요가 있다. (옮긴이)

미술품과 문화적 사물에 대하여 자료는 꾸준히 갱신되고 수정되며 재검토되고 있다. 하지만 가장 근래에 이루어진 귀속이 반드시 옳은 것은 아니다. 게다가 미술사 연구자로서 시작하는 사람에게 미술사학 전문지에서 '최근 밝혀진' 또는 '새롭게 귀속된' 모든 글을 충분히 인식하고 있기를 기대한다는 것은 지나치다. 초심자와 기성학자라면 그 누구라도 모든 학문적 저술이 누적적이라는 점, 그리고 사실이라고 불리는 요소(날짜, 매체와 후원자에 대한 정보, 주제와 기능의 정의, 장소 등)에 일정한 의미가 전제되어 있다는 점을 인지할 수 있다. 그러한 요소가 소통의 행위(책, 글, 강연 등)에 담겨 논의를 구성하게 되는 것이다. 논의가 어떻게 옮겨가고 변화하는지, 그리고 어떠한 관심과 투자가 그것을 뒷받침하는지 또한 본질적으로 미술사학적 탐구의 대상이다. 역사기술학, 즉 역사서술 연구(역사의 서술 방식에 대한 역사를 연구하는 것)는 미술과 건축관련 서술의 역사에 대한 연구자에게 중요하다. 우리가 이러한 연구사를 접근하는 방식도 지금의 시대에 우리가 어떻게 자리 잡혀 있는지에 의하여 결정되는 것이다.

미술을 연구하는 데 전일론적 방식이라고 불리며 여러 다른 매체의 유사한 표현을 파악하는 태도는 지난 30년 동안 형성되어왔다. 예를 들면 죽음과 매장 예술(추모용 조각, 장례 관련 공예품, 상복, 죽음과 임종 관련 예식 등)은 일련의 학문 분야에 이르는 많은 연구에서 초점이 되어 왔다. 죽음의 문화에 대한 미술품을 다루는 문헌 사례로는 로빈 코르맥(1938~)의 『영혼 그리기 : 아이콘, 데스마스크, 수의』(London : Reaktion, 1997), 엠마뉴엘 에랑이 2002년도 오르세미술관

전시 도록으로 편집하여 임종 초상과 사후 사진을 담은 『마지막 초상』 등이 있다. 다른 예로는 시각미술이나 문학에서[12] 신체를 역사적 및 비유적으로 개념화한 영역이 있다. 이러한 연구법은 성별상 항상 동일하게 고정된 생물학적 신체 개념에 도전한다. 과거와 현재에 상이한 개인과 집단이 각 신체 부분(내부와 외부)을 마음속에 그려온 방식, 그리고 서로 다른 조각으로 이루어져 있으나 일관되게 작용하며 '국가'나 '혁명' 같은 이념적 개념을 시각화하는 그 어떤 것으로 신체에 관한 사고를 구성해온 방식의 탐구에 착수한다. 이것은 구조주의라고 불리는 1960년대 지적 경향의 결과이기도 하다 (연구자가 다양한 시대로부터 보편적 요소와 모티프를 찾도록 이끌었던 경향이었다). 어느 정도는 문화적 결정요인으로서의 성역할에 대해 인문학 및 생물학 분야에서 관심이 커진 결과로 전개되었기도 하지만 말이다. 성sex은 생물학적인 것이지만 성적 차이를 이해하고 분명히 표현하는 방식은 성gender 구분의 문제이다. 이와 같은 학문적 관심의 변화에 보다 기여한 요소는 의심할 여지없이 포스트모더니즘이라고 알려진 현상이다. 그것은 20세기 후반 확립된 의미 유형의 상실을 인정하고, 인간의 주관성에서 중심이 되는 분열에 관여한다. 여기에서 핵심은 학술적이고 학문적인 연구 영역이 단순히 진화하는 것은 아니라는 점이다. 그것은 언제나 현재의 일정한 집합적 관심(비록

12. 예를 들면 Kampen, Natalie, ed., *Sexuality in Ancient Art*, Cambridge: Cambridge University Press, 1996; Warr, Tracey and Amelia Jones, *The Artist's Body*, London: Phaidon, 2012. 등 참조.

그렇게 의식되지 않는다고 하더라도)에 따른 결과인 것이다. 이 점에 대해서는 다음 장에서 좀 더 살필 것이다.

미술사 연구자는 각자의 접근방식이나 방법론이 무엇이든 간에 관련 자료가 제시되고 출간되는 방식에 대하여 비평적으로 대응한다. 자료는 그 가치가 시대에 뒤떨어진 것이라고 하더라도 역사 기술학적 면에서 여전히 흥미롭다. 이탈리아 르네상스에 대해 토머스 크로우(1948~)와 카발카젤(1819~1897)이 작업한 많은 양의 저서는 그 내용이 확정적인 것처럼 여겨질지 모르겠다. 그렇지만 미술 비평에서 이정표라고 찬양할 수 있는 저서라고 하더라도, 그것이 작품에 대한 물리적 상황과 기록의 내력 관련 정보가 불충분하였을 당시 쓰인 것임을 우리는 알아차릴 필요가 있다. 마찬가지로 우리는 로저 프라이(1866~1934)의 저술을 세잔의 소묘와 회화에 대한 그의 아름다운 서술과 경이로운 통찰력 때문에 읽을 수 있다. 그와 동시에 프라이의 책이 1927년에 쓰였다는 사실을 고려하여, 만약 그가 당시 알지 못했던 세잔의 어떤 회화와 소묘 작품에 대하여 알게 되었거나 세잔과 17세기 프랑스 미술가 니콜라 푸생(1594~1665) 사이의 관계에 대한 최근 논의 등을 접하였다면 이후 견해를 고치지 않았을지 자문해볼 필요도 있다. 미술에 대한 저자의 견해는 사람마다 그야말로 너무나 별나서 놀랍도록 흥미로울 때가 있다. 소설가 D. H. 로렌스(1885~1930)의 경우 사후 1932년 출간된 『에트루리아의 유적들』에서 성과 인간 형상에 대한 자신의 이상을 이탈리아 여행 당시 보았던 벽화에 투사한다. 그러면서 '박물관은 작품에 직접 접

촉하는 장소는 아니다. 그곳은 도해가 곁들여진 강연과 같다. 우리에게 필요한 것은 실제에 대한 필수적 접촉이다'라는 기억할 만한 발언을 남기기도 한다.[13]

이처럼 미술사 연구자는 크로우와 카발카셀, 그리고 프라이의 저술을 열심히 읽는 한편 또 다른 문맥에서 그들의 후계자들을 파악하고 감식가와 저자의 작업 방식에 대하여 좀 더 알아내기 위해 원고, 일기, 편지 등을 읽는다. 이 밖에 취향의 변화를 다루는 미술사의 분파, 그리고 과거에 대한 일련의 개념화 또는 연계된 견해와 해석으로 미술사가 구성되는 방식을 다루는 분파도 있다. 초기 미술사 연구자들이 어떻게 작업하였으며 어떠한 방법론을 전개하였고 어떠한 근거에서 판단하였는지는 우리에게 중대한 관심 사항이다. 사실 자체로서, 그리고 우리가 왜 어떤 종류의 미술에 대해 지금 수행하고 있는 방식으로 생각하는 것인지를 인식하기 위해서도 그러하다.

역사가는 특정 예술가들의 삶과 작업에 대해 알아내기 위해 문헌 사료를 읽는 것이 아니다. 작성자가 논지의 근거를 둔 역사와 이론의 전제를 확인하고 분석하기 위해서이다. 역사서술 연구는 역사학적 작업이자 당대 미술의 연장으로 미술가의 저술을 고려한다. 그것은 학과목에서 미술론으로 불리는 내용을 넘어선다. 관련 저술의 예로는 조슈아 레이놀즈(1723~1792) 경의 『미술 담론』이나 드

13. D. H. Lawrence, *Etruscan Places* (London: I.B. Tauris, 2011), p. 198 참조.

니 디드로(1713~1784)의 살롱 비평글 등이 있다. 미술론과 달리 역사 서술 연구는 그 분야의 구성에서 기저를 이루는 원리를 고찰한다. 따라서 결집된 논의의 유형에 대해 우리가 좀 더 분별력을 갖도록 돕는다. 어떠한 종류의 미술사가 쓰이고 있으며 왜 그러한지를 우리가 파악할 수 있도록 돕는 것이다. 오늘날 미술사의 해설이 근거하고 있는 많은 수의 가정은 18세기나 그보다 이른 시기에 쓰이고 출간된 저명 문헌들로부터 나왔다. 그것은 거의 예외 없이 그리스 및 로마에서 기원한 것으로 파악되는 서양 미술의 전통에 기반한다. 따라서 중국, 일본, 라틴 아메리카, 인도 아대륙, 오세아니아 또는 아프리카의 미술이 기반하는 매우 다른 종류의 전제들은 배제된다.[14]

이와 같은 문제에 대해 증가하는 관심은 개념으로 우세하던 유형을 다시 생각해보게 만든다. 그리고 사물이 문화적 경계를 건너면서 일정한 양식으로 보이도록 만드는 개념과 방식의 전수에 주목하게 한다. 서로 다른 문화가 부분적으로 융합한다는 문화적 혼종성의 개념은 미술사학자와 인류학자에게 연구의 틀을 제공하였다. 예를 들면 서양의 문화적 가공물이 아프리카 부족 사회에 영향을 미쳐 어떠한 미술 형식을 낳게 되는지가 연구된다. 그리고 어떻게 그러한 미술 형식이 가치가 저하된 것으로서 이해되는 한편, 코카콜라 같은 것은 다른 문화적 맥락에서 동화되고 재발명될 수

14. 주로 서양미술사 연구에서 그러하다는 의미로 해석된다. (옮긴이)

있는지 등도 논의된다. 식민지화되었던 지역의 미술에 대해 서양 국가의 비난받을 만한 파괴적 방치를 시정하려는 노력도 상당하다. 호주의 학문 중심지들과 국립미술관은 고대 및 현대의 광범위한 토착미술 컬렉션을 보유한다. 하지만 박물관과 미술관이 이처럼 포용주의 정책에 전념한다고 하더라도 연구자는 지리적 위치(오늘날 중국과 베트남이 영연방 관계에 대하여 그렇듯 호주는 태평양 인근 국가에 보다 가까운 경향을 보인다), 그리고 다민족 인구 개체군을 함께 배려할 책임이 있다.

인종은 고정된 생김새의 특징이나 지리적 요소보다는(비록 정치 및 사회적 논객은 이러한 점을 활용하곤 하지만) 문화 및 정치적으로 확정되는 인간 주체를 정의하는 개념이다. 아프리카계 미국인 미술가 캐러 워커(1969~)는 빅토리아 시대[15] 중산층의 여가 활동이었던 실루엣 커팅 기법을 활용하여 흑인의 역사에 대한 비판적 시각 서술을 재구성한다. 여기에서 중요한 것은 단순히 그녀가 잘라낸 형태의 시각적 특징이나 그녀가 말하는 이야기가 아니라, 그녀가 도입한 그 놀랍고도 부적합해 보이는 시대착오적 매체이다. 이처럼 말해지지 않은 의미를 구성하기 위한 방법으로서의 인종 문제는 미술사 연구자가 다루는 것 가운데 하나이다. 단지 비유럽 자료를 다룰 때로 국한되는 문제는 아닌 것이다.

영국의 버밍엄과 맨체스터 같이 다양한 민족 공동체를 갖춘 도

15. 빅토리아 여왕(1819~1901, 재위 1837~1901)의 60여 년에 걸친 긴 치세에 주로 상응한다. (옮긴이)

시는 예술적 유산의 모든 면을 시민에게 제시하는 것의 중요성을 유념하고 있다. 비록 그것의 매체와 장르가 아무리 다양하더라도 말이다. 세계미술사라는 새로운 야심은 사물과 건물의 역사뿐 아니라 그것이 누구의 전통을 구성하며 그것을 바라보고 있는 것은 누구인지까지도 고려하려고 한다. 현지 출신의 피고용인을 포함하는 '관리자'(식민 통치 시기에 동인도회사의 영국 및 스코틀랜드 고용인에게 붙여진 호칭)의 초상은 서로 다른 여러 전통의 일부이다. 재현된 인물이 누구이고, 그림이 어디에 걸려 있으며 현재 어디에서 누가 보느냐 등 말이다. 하위주체 또는 포스트식민주의적 연구 등 식민지 지배에 의해 형성된 문화를 살피는 영역에서 미술사 연구는 활발하다. 예를 들어 크리즈(1945~)는 『노예, 설탕, 그리고 정제의 문화: 1700~1840년대 영국 서인도제도 그리기』(New Haven and London: Yale University Press, 2008)에서 특정한 예절의 관념들이 이미지와 물건의 순환을 거치며 어떻게 구성되었는지 설명하고, 영국 사회와 카리브 해 사이의 관계를 시각적 표상으로써 탐구한다.

* * * * *

미술품의 발견과 확인은 전통적 미술사학에서 매우 중요한 역할을 수행한다. 미술사학 각 분파의 첫 저술가들은 당대의 미술이 이전 시대에 비하여 더 성공적이었음을 논증하고자 하였다. 그에 따라 미술가가 주제나 양식을 통하여 후대에 물려주게 되는 일정한 발전과 '진전'에 대해 미술사 연구자는 몰두하는 경향이 있었다. 미술가가 시간적으로 앞 사람의 성과에 힘입어 나아간다고 여겨졌던

것이다. 한편 과거의 미술에 대하여 A가 B로 이어지고 다시 B는 C로[치마부에(1240~1302)가 조토(1266~1337)로, 다시 조토는 마사치오(1401~1428)로] 이어지는 식의 거대한 사슬 관계로 보는 미술사관은 미술이 어떤 점에서 '나아짐'을 암시한다. 따라서 그와 같이 쉽게 인식 가능한 종류의 발전에 기여하지 않는 미술가는 고려에서 제외된다. 그 한 예로 산드로 보티첼리(1445~1510)는 르네상스미술사 연구자 바자리가 고안한 발달 원리에 들어맞지 않았다. 그 결과 당시 그의 작업은 무시당하였고, 앞에서 언급하였듯이 대대로 거의 알려지지 않다가 19세기에 와서야 '재발견'되었다.

미술사학은 위대하고 저명한 과거의 대가(주로 남성)에 집중해왔다. 혁신적이고 뛰어난 작품을 다수 제작한 미켈란젤로나 들라크루아(1798~1863) 같은 미술가에 대해 가능한 한 많이 아는 일은 분명히 필수적이다. 하지만 이러한 대가 중심의 접근법에서 불리한 점은 동료 미술가뿐 아니라 그 또는 그녀가 살아가며 작업하였던 사상, 믿음, 사건, 조건 등의 맥락으로부터 당사자를 고립시키게 된다는 사실이다. 어떤 경우에는 개인에 대한 논의로 집단의 정체성이 파악하기 곤란해지기도 한다. 시대에 비추어 미술가를 파악하는 종합적 고찰은 작품 관련 사항을 자세히 문서화하기 위하여 지불하게 되는 대가이다. 그러한 접근법은 인간으로서의 미술가와 우리가 보고 있는 작품 사이에 일종의 연결관계를 두는 것이기도 하다.

1970년대에는 언어, 인식 그리고 무의식과 의식의 역학 관계에서 어떠한 요소가 작동하는지에 대해 논의가 전개되었다. 한 인간 주

체와 다른 인간 주체의 상상적 행위로 촉발된 경험 사이에 존재하는, 단지 부분적으로만 파악되는 복잡한 관계 말이다. 이 논의는 언어학, 철학, 인류학, 영화와 문학 분야 등에서 이미 존재하던 담론들에 의지하였다. 이러한 종류의 문제를 다루는 데에는 '비평 이론'이나 '포스트모더니즘' 같은 일반적 표제가 붙는다. 비록 이 용어들에는 서로 다른 많은 논의가 포섭되지만 말이다. 이론은 시각 경험으로 인정된 형식, 그리고 역사적 설명의 집합적 유형에 대하여 그 이유와 방법을 설명하기 위한 것이다. 미술과 유물에 대한 진지한 역사 서술에서 이론은 그 본질에 해당한다. 미술사학이라는 것은 그다지 문제되지 않는 사실들의 모음에 불과하다고 여기는, 문화유산에 관련한 보수적 로비 방식은 이처럼 이론화된 미술사학을 여전히 비방하기도 한다. 쉬운 예로 아시시에[16] 있는 조토의 프레스코 벽화는 성 프란체스코의 생애에 기초한다. 이에 대한 역사학적 설명은 프란체스코 수도회의 권력과 설교단으로부터 듣게 되는 설교의 시각적 등가물을 문맹의 관중에게 전달할 필요성을 다룬다. 이에 비해 조토에 대한 미술사 연구자라면 그가 연작으로 구획 작업한 방식을 다룰 것이다. 구획된 부분을 살펴보면 그가 어떠한 주제를 고르고 어떠한 안료를 사용하였는지 보게 된다(그림 3.4). 그러나 이론에 관심 있는 미술사 연구자라면 서사성 자체에 관하여 확인할 것이다. 이야기의 전달에서 무엇이 일어나고, 개념을 전달하는

16. 이탈리아 중북부 움브리아 주에 위치한 지역으로, 13세기 프란체스코 수도회가 조직된 지역. (옮긴이)

그림 3.4 조토 디 본도네, 〈성프란체스코의 전설에서 궁전 장면의 꿈〉, 프레스코화, 1297~99. 이탈리아 아시시의 산프란체스코 교회 소장. 이미지 출처 : ⓒ The Fitzwilliam Museum, Cambridge/Bridgeman Art Library.

가운데 말해지지 않고 보여지는 것이 어떻게 해서 말처럼 강력할 수 있는지, 독자나 보는 이가 이야기를 구성하는 부분적 단서로부터 어떻게 전체를 이해하는지, 서양의 인간 주체는 서로 다른 시대에 이야기가 어떻게 전달되기를 바랐고 그 이유는 무엇인지, 이야기의 시작과 중간과 결말 사이에 어떠한 구조적 관계가 가능한지, 각양각색의 이야기에서 공통점은 무엇인지 등의 문제가 그것이다.

역사를 구성하는 것은 무엇인가에 대해서도 유사한 논의가 이루어졌다. 그것은 여러 인접 학문이 서로 반향하며 계발해온 논의들이다. 그러한 논의는 그동안 발생해온 일에 대해서뿐만 아니라 욕망과 포부의 흔적에도 주의를 기울였다. 1960년대에 마르크스주

의 역사관 방식의 분석은 미술사 연구의 실무가 변화하는 데 중대한 영향을 미쳤다. 마르크스를 읽어본 적이 없고 자신을 마르크스주의자라고 설명하지 않을 것임이 확실한 많은 수의 미술사 연구자라고 하더라도 르네상스 시대 또는 오늘날의 미술 생산에서 자본주의 사회의 계층, 노동, 그리고 경제 구조를 미술 생산에 결정 요인으로 고려하게 된 것이다. 알고 그러하든 모르고 그러하든 말이다. 예를 들면 뱅크시의 경우 무명의 외부인 입장으로부터 등장하여, 자신의 그래피티 작업이 어둠을 틈타 벽면에서 분리되어 수집가에게 경매되는 예술가로 출세하였다. 이러한 사례는 미술과 사회 사이의 관계가 얼마나 복잡한지 보여준다.[17] 런던 해링기 거리의 주민은 아동 노예의 노동을 비판하였던 뱅크시의 '도난된' 벽화가 부유한 수집가에게 판매되지 않도록 운동을 벌여왔다. 그들은 지역 명소를 그래피티 소유권의 문제나 미술의 경제적 환경에 관련된 것으로 보는 데 좀처럼 익숙해지지 않았던 듯하다. 미술사 연구자에게 흥미로운 것은 작품 자체뿐 아니라 이처럼 그것을 둘러싼 사건이기도 하다.

이윽고 대중적 전통, '하위' 미술 형식, 매스 커뮤니케이션 등은 미술사 연구자로부터 제한적이나마 진지한 관심을 얻고 있다. 보다 많은 관심이 주어진 연구는 작품 제작 당시의 수용에 관한 영역, 그리고 시각 이미지가 사회에서 일정한 의미 기반을 제공하는 방식이

17. "'도난된' 뱅크시의 벽화 판매, 마지막 순간에 취소,'" www.guardian.co.uk/artanddesign/ 2013/feb/23/banksy-missing-mural-auction-stopped.

다. 그 의미는 이미지에서 제시된 주제나 이야기와는 연관성이 있을 수도 없을 수도 있다. 미술의 사회사(종종 이렇게 불리곤 한다)에서 16세기 베네치아 화가나 18세기 프랑스 화가의 야외 연회 또는 우아한 소풍 장면은 상류층의 사랑과 유흥이라는 전원적 목가를 다룬 것이면서, 또한 어떤 수준에서는 그러한 이미지를 생산한 여성 및 남성 또는 상이한 사회 계층 사이의 권력 관계를 재현하고 강화한 것으로 이해 가능하다. 전원은 중립적인 곳이 아니라 그곳에 부재한 대응 공간인 도시와 궁정의 존재를 함축하고 있기 때문이다. 이러한 해석의 영감은 과거 위대한 사상가 중 한 명이었던 마르크스의 이론적 저술로부터 얻어진 것으로, 1990년대 초 동유럽국가에서의 불신에도 불구하고 평가 절하되지 않음은 말할 필요도 없다.

1980년대에 전개된 페미니스트 미술사는 그때까지 무시되거나 알려지지 않았던 여성 미술가를 밝혀내고, 우리의 시대에 있어서 여성의 미술 작업에 관한 논의를 촉발시켰다. 여성은 전시의 시공간에서 마땅한 몫을 할당받고 있는가? 평론가에게 진지하게 다루어지는가? 성별에 특유하고, 미술 생산 및 전시에 분리주의적 접근을 정당화하는 경험의 영역이 있는가? 꽃그림 같은 장르나 도자 및 자수 같은 매체는 전통적으로 여성의 영역이다. 이 영역은 미술 생산의 다른 형식과 관련하여 이제 보다 일관된 관심과 역사비평의 평가를 받고 있다. 매리 카사트(1844~1926)를 친구 에두아르 마네(1832~1883)에 대한 부속적 존재로 여기거나, 아르테미시아 젠틸레스키를 아버지 오라지오 젠틸레스키(1563~1639)의 오른팔로 여기는

것은 더 이상 가능하지 않다. 여성 미술가는 빈곤한 지위로 고립되지 않으며, 공공 영역에서 상당한 위치를 차지한다. 질리언 위어링 (1963~), 코넬리아 파커(1956~), 태시타 딘(1965~) 등 현대 여성 미술가는 자신을 그저 미술가로 여길 뿐이다. 레이첼 화이트리(1963~)와 자하 하디드(1950~2016)는 대규모 작업에 참여하는 조각가로 저명한 국제적 수상경력의 건축가이기도 하다.

남성과 여성의 이미지 분석은 1980년대 및 1990년대 페미니즘의 영향을 받은 젠더 접근 방식에 따라 변혁을 이루었다. 그것이 캐논에 해당하는 유서 깊고 익숙한 지물이 된 광고물이건 회화이건 간에 말이다. 특히 바라보는 행위에 대한 연구(화면 위 여성 스타의 정복이라는 서사에서 벗어나서, 여성의 보는 지위를 추구하는 영화학에 영향받기도 한다)는 관음증, 식민화된 시선, 흘낏 보기, 다른 관찰위치 사이 등을 구분하여 분석하였다. 여성 누드에 대한 서술을 다룬 미에케 발 (1946~)의 평론은 재현 작업(그러한 이미지를 매혹적으로 만드는 것)이 재현 대상 뒤로 사라지는 것이라고 묘사한다. 그녀는 다음과 같이 명료하게 덧붙인다. "보는 행위에서 자신의 참여에 대한 인식은, 보는 대상이 재현물이며 객관적 실제가 아니고 '실물'이 아님을 깨달음을 수반한다."[18]

미술사 연구에 대한 페미니즘의 주요한 기여(오늘날에는 종종 간과되거나 무시되는 점)는 미술사학이라는 체계 전체를 철저히 검토해보

18. Mieke Bal, *Reading Rembrandt: Beyond the Word-Image Opposition*, Cambridge, MA: Cambridge University Press, 1991, p. 142.

는 방향으로 길을 열었다는 점이다. 서구 가부장제 사회의 내부에 건설되어온 추정, 방법, 탐구 대상 등에 도전하게 된 것이다. 페미니스트 미술사가 여성 미술가 또는 여성의 이미지에 관한 것이기만 하다는 관념은 오해이다. 페미니스트 미술사는 여성학(학제 사이의 연계 학문으로서 다수의 인문학 분야가 융합한다) 연구에 의존하며, 문화의 형성 과정에서 그것을 조성하고 규정하는 범주로서 젠더를 고찰해 왔다. 예를 들면 건축사 연구자는 주택의 어떠한 부분이 젠더에 고유한 기능에 따라 여성 구역이나 남성 공간으로, 또는 계층의 위계에 따라 피고용인용의 계단 아래층과 고용인 가족용인 위층으로 배치되었는지 타진해볼 수 있다. 여기에서 젠더는 사회적 공간에서 그 조직화에 결정적인 요인으로 이해될 수 있다. 이에 대한 질문은 일정한 힘에 대한 고려를 수반한다. 미술품을 소비하는 사회에서 당연한 것으로 여겨지는 대상의 설정에 작용하는 것은 바로 그와 같은 다름의 범주이다. 그것은 다른 그룹을 의존 관계로 정의하면서 한 그룹에 권한을 부여한다. 그림, 조각, 건축 등의 문화 형식은 특정 문맥에서 가능한 연상 작용이나 이미지의 조합 방식을 통하여, 생물학적이 아니라 사회적으로 생산되고 재생산되는 다름이라는 차이를 만들어낼 수 있다. 예를 들면 르네상스 시대의 궤櫃,cassoni 또는 혼례용 장欌을 다루는 연구는 결혼의 사회 관계에 대한 르네상스의 법적 및 가정적 요건과 관련하여, 신부의 혼수품을 담는 가구의 장식에 나타난 폭력의 이미지를 살필 수 있다.

* * * *

건축사 연구자는 건물의 양식이 어떻게 변화하는지, 건물의 모양과 기능 사이의 관계가 무엇이며 조각이나 기타 장식의 장치가 어떠한 역할을 하는지, 최종 건물이 초기 설계로부터 어떻게 진전되었고 환경에 어떻게 관계하며, 누가 왜 그것을 짓고 경비를 제공하고 누가 사용하였는지, 3차원적 미술품으로서 어떻게 느껴지는지 등 많은 질문에 관심이 있다. 그들의 관심은 옥스퍼드 주 블레넘 궁 같은 장엄한 바로크 양식 궁전이나 성당으로부터 랭커셔 또는 요크셔 주 면직공이나 광부의 특징적 거주지에 이르기까지 대상 범위가 넓다. 대부분의 건축사 연구자는 미술사 연구자로 시작한다. 그렇지만 건축사라는 학과목은 디자인의 역사와 더불어 그 자체의 기술적 용어와 방법론을 갖추고 있어 매우 전문적이다. 건축사에 대한 접근법은 미술사와 마찬가지로 다양하다. 강한 인상을 불러일으킬 수 있는 건축물의 능력은 최근 영국의 사례에서도 충분히 드러났다. 왕위 계승자가 과거의 건축물과 오늘날의 용례 사이의 관계에 특별한 흥미를 나타낸 것이다.[19] 건축사와 미술사의 연계는 확고하며, 통상 생산적이다. 결국 건물은 우리의 환경에서 가장 보편적으로 경험되는 영역이다. 모든 도시와 지방에서 먼 과거로부터 근래에 이르기까지 훌륭한 건물들에 대한 파괴는, 우리의 무능력에 대한 암울한 증거이다. 주변에서 일어나는 일을 인식하거나 이

19. 여기에서 왕위 계승자는 영국의 찰스 왕세자(1948~)를 가리키는 것으로 보인다. 그는 영국의 주요 건축물에 대해 자주 견해를 밝혀왔고, 그러한 견해들은 주목이나 비판을 받았다. (옮긴이)

해하지 못하고, 때늦지 않게 개발자의 거침없는 '진전'을 중단시키지 못한 많은 건축가는 동시에 화가이고 조각가이기도 하였다. 예를 들어 미켈란젤로의 그림과 조각을 연구할 때 그가 건축가로서 활동한 내용을 생략하는 것은 현명하지 못하다. 더 나아가 건축 설계, 계획 및 환경 개발은 모든 종류의 역사학자에게 지대한 영향을 미칠 수 있는 권력, 정치, 정부, 후원, 생활방식 등의 고려를 요구한다. 저택이나 계획적으로 세워진 공공건물은 건축, 풍경, 장식미술(방에 거는 그림을 비롯) 등과 함께 흔히 단일한 철학, 정치, 그리고 미적 관점의 총체적 표현인 것으로 여겨져 왔다. 그 한 예로 런던의 치즈위크하우스는 건축사와 미술사 연구자의 마음을 사로잡았다. 집의 구조가 건축사 연구자의 관심을 끌거나 집 안의 회화, 조각, 그리고 내부 장식의 세부가 미술사 연구자의 개별 주제가 될 수 있는 것이다. 더 나아가 조경은 18세기 연구자에게 특별한 관심 영역이다. 치즈위크하우스의 구내는 그것 자체만으로도 시각미술품으로 볼 수 있다. 만약 우리가 저택 연구를 다소 과장된 시각으로 접근해본다면, 시인 알렉산더 포프(1688~1744)가 자신의 후원자이자 건축가이며 치즈위크하우스의 소유자인 벌링턴 백작(1694~1753)에게 '부의 활용에 관하여'라는 서한에서 표현하였듯 '부분이 부분에 감응하며…전체로 미끄러져 들어가는 것'을 확인해볼 수도 있을 것이다.

한편 집과 영지는 과거 여러 다른 시대에 상이한 소유자의 다양한 건축 및 수집 활동에 따른 결과물이라고 볼 수 있다. 따라서 무엇이 언제 만들어진 것인지를 알아내려 할 때 조금 다른 접근법이

요구된다. 하지만 집, 그리고 집과 관련된 것을 연구하는 일은 여전히 전체로서 의미가 있다. 영지의 복합적인 성장을 살펴볼 때 그것이 한 사람의 일생에 걸친 것이건 여러 세대에 이루어진 것이건 간에 우리는 후원의 문제를 고려하게 된다. 어떤 미술가, 건축가, 조경가 등이 선택되어 무엇을 만들었으며 보수는 얼마나 받았는지 등 말이다. 이와 같이 구할 수 있는 모든 정보를 종합하여 소비와 생산의 이론에 비추어 분석함으로써 '취향'이라는 이름으로 불리는 역사적인 것의 포착하기 어려운 면을 설명해낼 수 있다.

이와 동일한 원칙이 1960년대 신도시 개발이나 1950년대 전원도시의 연구에 적용 가능하다. 그리고 교회 건물의 연구에서 신학적 사고의 변화, 건축 기술의 발전, 정부와 정책의 변천 등에 따른 지속적 전환상에도 적용된다. 예를 들면 1584년부터 1601년 사이 르네상스 시대 궁전의 앞쪽에 세워진 나폴리의 제수누오보 교회는 프레스코 벽화와 교회 성물의 풍부한 보고로서 정치, 신학, 그리고 사회의 역사를 보유한다. 이 모든 것을 충분히 제대로 인식하기 위해서는 건물이 마치 살아 있는 유기체인 것처럼 연구해야 한다. 신도시의 경우 고용, 여가 유형, 사용, 마모, 소유권과 사회적 이동성 등이 모두 고려될 필요가 있을 것이다.

* * * *

미술사와 사회사의 연구자가 가장 빈번하게 상호작용하는 영역은 취향과 후원에 대한 연구이다. 미술사 연구자의 가장 어려운 과제 중 하나는 일정한 시기에 일정한 주제, 양식, 그리고 예술가의 인기

를 확인하고 설명하는 일이다. 이 일을 해내기 위해서는 신뢰할 만한 사실에 입각한 자료(종종 그 성질상 경제 관련)와 상상적 커뮤니케이션 행위를 해석할 수 있는 능력이 필요하다. 여기에서 역사 연구자와 미술사 연구자 사이의 구분이 실제로는 인위적인 것에 불과하다는 주장이 가능하다. 하지만 역사 연구자가 힘들고 단조로운 일만 지속해야 하는 것이 아닌 만큼, 미술사 연구자 역시 역사 연구자에 의존하여 미술사학을 학문적으로 존중받을 만한 것으로 만드는 탐미주의자는 아니어야 한다. 미술사 연구자는 미술사의 연구를 해야 한다. 이러한 두 학문 영역은 서로 상호 보완적이지만 상호 의존적이지는 않다. 역사 연구자는 이미지의 형성, 그리고 이미지와 유물이 어떠한 방식으로 정치와 사회에서 형성적 역할을 하는 매개체인지 알아나가야 한다. 실제로 그들은 과거를 이해하는 데 문헌 사료(국세 조사 보고, 의회 법안, 조약, 세례 기록 등)의 형식으로 된 전통적 증거와 더불어 문화 형식을 점점 중대한 증거로 인식하고 있다. 역사학에서 이처럼 새로운 존중은 '시각적 방향 전환' 또는 '물질적 방향 전환'이라고 서술된다. 미술사학 역시 역사를 미술에 대한 배경 이상의 것으로 다루고 있는 것이 사실이다.

우리가 논의해온 미술 작업(또는 미술품)는 역사 연구자에 의해 증거 자료로 활용될 수 있다. 이제 보게 되듯 그러한 방식에 문제가 있기는 하다. 하지만 미술사 연구자는 이번 장의 앞부분에서 다루었듯이 그저 미술 감상자일 수만은 없다. 동시대를 포함하는 역사의 맥락에서 미술품의 의미를 풀어내고 평가하는 위치에 있어야

하는 것이다. 예를 들어 마가렛 아이버슨(1949~)은[20] 워싱턴에 있는 마야 린(1959~)의 베트남전쟁 참전자 기념물에 대한 구체적 분석에서 강렬한 감정을 전달하는 공공조각의 주문과 수용 문제를 다루었다. 이처럼 역사 연구를 수행함으로써 미술사 연구자는 제작 상황을 지켜본 사람, 완성 상태를 바라본 사람, 작품을 주문한 후원자 등에게 미술품이 어떻게 보였을지 파악해볼 수 있다.

취향이나 유행을 연구하는 역사 연구자 역시 여러 매체를 다루어야 하는 문제에 마주친다. 과거에 위대한 사적 후원자들은 오늘날 국립미술관의 벽면에 걸려 있는(유럽에서의 전쟁, 혁명, 그리고 경제적 어려움 덕분) 수많은 그림을 주문하였다. 이들은 화가뿐 아니라 공예가, 음악가, 그리고 시인도 후원하였다. 개별 후원자를 논의하는 데에는 그러한 후원을 기정사실로 받아들이는 데 그치기보다 자선의 개념부터 따져보아야 한다. 공공 기관에 대한 대규모의 기부로 문화 유산을 강화하려는 초연한 수집가라는 개념은 서양의 신화적 사고에서 두드러진다. 한편 오늘날의 은행과 금융 기관은 자선 활동을 그들의 '브랜드' 이미지에 대한 투자로 간주한다. 그리고 2008년 이래 미술품의 보존 및 공동체 미술 프로젝트를 지원해온 뱅크오브아메리카 같은 기구에 의한 활동은 공공 지원사업의 상당 부분이 취소된 상황에서 의심할 여지없이 매우 소중하다. 그렇기는 하지만 보존하거나 지원해야 하는 대상의 최종 선택은 그 자선

20. 저서로, *Beyond Pleasure: Freud, Lacan, Barthes*(University Park, PA: Pennsylvania University Press, 2007), *Photography, Trace, and Trauma*(2017) 등이 있다.

사업가가 내리는 것임을 미술사 연구자는 명심해야 한다. 미술 수집가의 기부는 그들의 존재를 역사에 자리하게 한다. 로버트 리먼(1891~1969)은 뉴욕의 메트로폴리탄 미술관에 유럽 회화 및 장식미술의 주요 컬렉션을 남김으로써, 여간해서는 대체되리라고 상상하기 어려운 방식으로 영구히 기념되기에 이르렀다. 그 거대한 미술관의 한쪽 부분에 그의 집을 복제한 두 칸 이상의 전시실이 구성되어 리먼이라고 이름붙여진 것이다.

로버트 리먼은 학구적 지식, 날카로운 감식안, 그리고 미술 시장에 대한 능숙한 협상력으로 컬렉션을 이루어냈다. 그는 2,600점의 작품을 개인 컬렉션으로 사후 전시하는 것을 조건으로 그것을 메트로폴리탄 미술관에 유증하였다. '개인적으로 소유되었던 중요한 미술품은 소장가 자신의 향유를 넘어서야 하며, 일반 대중이 볼 수 있게 하는 방법이 주어져야 한다'는 그의 믿음을 반영하는 결정이었다. 새로운 곁채가 그 컬렉션을 전시하기 위하여 세워졌고, 1975년에 대중에게 공개되었다. 이러한 로버트리먼 윙은 리먼 가문의 주택을 재현한 방에 중앙 천장의 채광창 조명을 갖춘 전시 공간을 포함한다. 벨벳 벽지, 덮개, 가구, 양탄자 등은 사적인 실내의 분위기를 떠올리며 비범한 컬렉션을 위한 배경으로 기능하고 있다.[21]

21. http://www.metmuseum.org/about-the-met/curatorial-departments/the-robert-lehman-collection

로버트 리먼의 경우와 같은 기증은 실로 관대한 것으로, 미술품을 사거나 소유하지 않는 사람에게 과거의 시각문화에 대한 접근을 가능하게 한다. 그것은 질적 수준과 미를 소중히 하는 사람의 활동을 지지하는 것이기도 하다. 이와 더불어 전문적인 미술사 연구자라면 금융 투자, 즉 한 나라가 다른 나라의 문화 생산품을 소유하고 통제하려는 강력한 욕구의 영향력에 대해 알아야 한다. 더나아가 국가 및 문화의 경계를 넘어 동서(동양과 서양, 그리고 이전의 공산권과 서구 시장권) 또는 이른바 개발국과 미개발국 사이에서 미술품의 이동이 암시하는 바에 대해서도 의식할 필요가 있다.

우리는 취향의 역사가 합스부르그 가문이나 리먼같이 막대한 재산을 보유한 귀족적 후원자와 관련된 것처럼 다루어왔다. 그렇지만 이미 거론하였듯이 대중문화 역시 미술사 연구자에게는 적절한 연구영역이다. 값싼 복제 방식(석판 인쇄 등)의 발전이나 월드와이드웹의 영향력을 볼 때, 그리고 19세기에 정기적 전시가 개최되기 시작한 이래 미술품에 대한 일반 대중의 반응을 탐구하거나 1930년대 독일에서 미술가에게 그것이 매우 중요한 매체가 되었던 방식을 탐구할 때 이 점은 분명히 드러난다. 유행과 의복이 그 자체로 창조적 영역일 뿐만 아니라 이른바 고급미술 장르의 미술가에게 영감을 제공해온 방식을 볼 때에도 그러하다. 당대의 유행하는 의상에 대한 토머스 게인즈버러(1727~1788)의 관심이나 유행복에 대한 만 레이(1890~1976)의 집착을 이러한 예로 들 수 있다.

* * * *

미술사학이라고 단 하나의 계열로 이름 붙여 조사해볼 수 있는 대상은 사실 없다. 이 점은 더욱 분명해져야 한다. 우리가 '미술은 무엇인가'라는 기본적 질문을 사실상 회피해왔음을 독자로서 느끼는 것은 당연하다. 이 책의 저술 목적 가운데 일부는 그처럼 믿을 수 없이 단순한 문제에조차 단 하나의 답은 없음을 보여주려는 것이기 때문이다. 미술이 무엇인지의 문제에 몰두할 때 우리는 미술사 연구자라기보다 철학자가 된다. 철학, 특히 미학을 다루는 철학 분파는 미술사학이라는 학문에 공헌하였다. 그러나 미술사 연구자의 역할은 작품이 시간이라는 환경을 넘어서게 하거나 육신을 떠난 천재의 작업으로 정의하거나 '감상'하는 것이라기보다, 항상 사회사의 맥락에서 설명하는 것이었다. 과거에건 현재이건 간에 누군가가 미술로 여기는 것은 미술로 취급되어야 한다.

과연 타당한 조사 방식이 무엇이냐는 문제는 제1장에서 명시하였듯이 논쟁적이다. 만약 디자인의 역사를 다루는 연구자가 특징적인 모양과 포장으로 된 조리용 믹서나 맥주캔의 발전을 논의한다면, 미술사 연구자의 영역은 무엇이어야 하는가? 건축에 국한해야 한다면 수도원에서부터 '공중화장실'까지 포함시켜야 하는가? 이젤화, 조각, 프레스코화 태피스트리 직물과 도자 등 장식미술까지 모든 것을 포함시켜야 하는가? 아니면 광고, 영화, 잭 베트리아노(1951~)의[22] 작업, 대량 생산된 미술품, 그리고 옷과 같은 다른 종

22. 영국 스코틀랜드의 가난한 환경에서 자랐으며 독학으로 미술을 습득하였다. 그의 포스터와 판화 작업은 페티시를 드러내는 인물화로 미술의 속물성을 형상화하는 것으

류의 시각 커뮤니케이션 영역에 대한 전문 지식을 활용해야 할 것인가? 스포츠 행사나 우리 주변에서 매일 보는 도시 경관과 같이 일정 개인이나 단체가 관리하지 않아 지속기간이 짧은 시각 경험의 양상도 포함되는 것인가? 이번 장의 앞에서 설명하였듯이 답은 대상의 질적 수준이 핵심 문제인지 아닌지에 어느 정도 달려 있다. 그러나 비록 어떤 연구 대상이 정평 있는 프랑스 회화임에 우리가 동의한다고 하더라도(모든 방법을 동원해 이른바 세월의 시험을 견디어낸 것) 여전히 그러한 그림을 담론적인 것(무언가를 알리고 생각을 전하는 등)으로 여겨야 하느냐 아니면 감각적인 것(느낌을 표현하고 물질성을 전하는 등)으로 여겨야 하느냐에 대해서는 의견이 다를 것이다. 결국 미술사 연구자는 자신의 안건이 무엇이건 간에 내용과 대처 방법을 인식하고 소통할 준비가 필수적으로 되어 있어야 한다.

20세기 후반 미술사가 학문 분야로서 성장해나간 현상에는 미술사 연구자의 논의와 해석 자료에 계속 범위가 넓어진 점이 포함된다. 미술사학뿐만 아니라 사회학, 심리학, 역사, 인류학 등 다른 분야의 전공자가 미술사 관련 자료를 어떻게 활용해야 하는지에 대해서는 논의가 활발하다. 어떤 부족에서 사용하는 가면의 경우 과연 그 미적 효과가 벽면에 전시를 요구할 만큼 훌륭하게 세공된 것인가? 아니면 복합 문화의 일부로서 제의적 의례 및 신앙 체계의 증거를 제공하는 것인가? 인류학은 기본적으로 글을 읽고 쓰지 못

로 평가된다. (옮긴이)

하는 문화를 다루는 해당 분야의 성격 때문에 비언어적 형식의 소통을 존중한다. 그러나 다른 사회학 분야에서는 흔히 그 반대이다. 시각 자료는 기록 문서의 경우와 다르게 전반적 인상이나 비역사적 방식인 것으로 취급되곤 한다.

우리는 언스트 곰브리치와 리처드 월하임(1923~2003) 같은 심리학자 및 철학자 경향의 연구자들로부터 지각이라는 것의 형성 과정을 어떻게 이해해야 할지 좀 더 알게 되었다. 다시 말해서 사물을 보는 법, 그리고 회화적 이미지를 만들고 읽어내는 데 보기와 배우기와 알기가 어떠한 역할을 하는지 같은 사안 말이다. 심리학, 고고학, 화학 등의 도움으로 우리는 시각적 소통의 시도에서 색상이 대대로 의미해온 것에 대해 더 많이 알 수 있게 되었다. 2000년 즈음 소수의 연구자들은 창의성과 시각적 반응에 대하여 두뇌가 어떻게 작용하는지 답을 찾으려고 신경과학 분야로 관심을 돌리기도 하였다. 그렇지만 그러한 작업이 문화와 역사의 상대성과 일치하는 것인지는 아직 해결되지 않은 문제이다. 인구통계학을 다루는 역사학자(인구 증가, 기대 수명의 변화 유형, 나이와 성별에 따른 인구 분포 등을 연구하는 사람)는 중세 문화에 대한 지식을 보다 확고히 할 수 있었다. 예를 들어 자손에 대한 부모의 초기 태도를 이해하려면 인구 변동에 관하여 알 필요가 있는 것이다. 가문의 초상화 또는 아내와 아이의 이미지 같은 표현 형식을 이해하기 위해서도 그러하다. 그리고 법사학자는 순수미술 및 장식미술 영역에서 작용하는 재산(부동산, 제품, 또는 동산) 관련 정보의 출처를 미술사 연구자에게 제공할 수 있다.

이처럼 미술사가 다룰 수 있는 내용의 폭넓음과 더불어 다른 인문학 분야 사이와의 상호 의존성은 실증 가능하다.

프로이트의 학설과 프로이트 이후의 심리분석 기법은 작품의 의미와 '독해'를 보다 깊이 이해하려는 시도에서 미술사 연구자에 의하여 활용되어 왔다. 사망한 지 오래된 미술가가 심리분석가 진료실의 긴 의자에서 부활 가능하리라고 상상하는 것은 분명히 위험한 사고이다. 그렇지만 제작자에 대해 신뢰할 만한 약력으로 작품 자체를 뒷받침함으로써 그 분명한 의미와 더불어 잠재적 의미를 인식하는 것은 가능하다. 프로이트의 환자 사례를 활용하여 참수 장면(세례 요한의 참수터 등)을 거세의 이야기로 해석해볼 수 있는 것이다.

한편 프로이트의 언캐니(독일어 어원상 '편안하지 않다'는 의미) 이론은 특정 부류의 이미지가 가져오는 불편한 효과를 설명하는 데 널리 사용된다. 미국인 화가 에드워드 호퍼(1882~1967)의 작품에서처럼 세상에 대한 익숙한 참조 방식이 두절된 이미지 또는 특별한 관점에서 제시된 이미지가 바로 그 예이다.

살바도르 달리(1904~1989)와 같이 스스로 심리분석에 흥미가 있는 예술가의 경우 미술사 연구자는 그에 대해 더욱 생산적으로 프로이트의 글을 깊이 탐구하였다. 이처럼 심리분석 이론을 보다 널리 활용하는 것은 역사적 연구 태도가 아니라고 반대하는 비판도 가능하다. 19세기 후반 비엔나에서 창안된 이론을, 다른 시대와 지역에서 생산되고 제3의 시간과 공간에 속하는 학자의 해석 자료에 적용하기 때문이다. 또한 그 이론은 사회보다 개인을 다룬다. 이러

한 연구 방식의 지지자는 프로이트의 임상법보다 이론이 활용된다는 점, 그리고 그 이론이 문화적 경험을 여러 법칙(재현, 서사, 신화, 공상 등)에 따라 구성된 것으로 접근하는 가장 다채로운 방식 중 하나임을 주장한다. 그렇게 함으로써 단지 대상 자체에 대해 논평하고 있다는 생각을 넘어서고 더 나아가 앞서 밝힌 주장을 다시 강화한다. 말하자면 독수리의 이미지는 독수리와 같지 않다는 식이다. 이러한 태도는 문화에 있어서 모든 것이 확실하고 분명하며 명백하지 않은 의미는 없다고 보는 등 상식적 접근 방식의 테두리를 벗어남을 학자에게 허용한다. 정해진 이념을 이와 같이 부인하는 태도는 언어학이나 문학과는 대조적으로 미술사학에서 특히 끈질기게 지속되고 있다.

프로이트, 그리고 그를 재해석한 자크 라캉(1901~1981)은 여성 혐오적이라고 지적받으면서도 페미니스트 미술사 연구자에 의하여 광범위하게 활용되어 왔다. 그럼으로써 한편으로는 각 저자와 작업 개관하기, 다른 한편으로는 관련 주제로 이끌어지도록 활용하기 사이에 구별의 필요성이 부각되었다. 프로이트의 경우 성적 차이에 대한 고집은 가부장제 사회에서 시각 형식을 설명하려는 미술사 연구자에게 원동력이 되었다. 라캉의 경우 문화를 통틀어 젠더가 구분된 정체성의 구성에 대한 논의는, 그러한 구성에서 시각의 역할론과 더불어 특별한 영감을 주는 것으로 판명되었다.

이와 같이 심리학자는 글로 쓰거나 말로 하는 서술보다 즉각적이고 강한 반응을 불러일으키는 시각 이미지의 우월적 힘을 입증

하는 데 조력해왔다. 이 점은 왜 시각미술(특히 회화)이 줄곧 중요한 선전 가치를 지녀왔는지 설명하는 데에도 도움이 된다. 선동 선전 으로서의 예술은 미술사학만큼이나 사회사학의 영역이지만 이 두 학문 분야의 협동은 매우 생산적일 수 있다. 지배자의 초상은 일 종의 선전물로 의도되었을 수 있지만, 예술가의 입장에서는 여전히 상상적 행위의 결과물이다. 무엇보다도 역사적 사실을 무시하는 미 술사 연구자는 스스로 위험을 각오한 것임을 알아야 한다. 프란시 스코 데 고야(1746~1828)의 〈1808년 5월 3일의 일화〉(프라도 박물관 소 장)는 그림을 그리도록 도발한, 제목에 언급된 역사적 사건의 맥락 에서 해석할 필요가 있다. 고야가 직접 사건을 목격하였는지 아닌 지(가능성은 극히 낮다)의 문제는 덜 중요하다. 중요한 것은 그가 표현 한 것이 당시 일어났던 일 또는 일어났었을 수 있는 일의 보편적 인식에 대한 부응을 이루어낸 방식인 것이다.

* * * *

회화라는 기록물은 매우 매혹적이다. 우선 역사 연구자의 텍스트 를 활기차게 보이도록 하기에 용이하다. 그렇지만 일정한 시대의 그 림이 당시 생활 방식, 그리고 심지어 당대 사람이 무엇을 입었는지 등 세부 사항에 대한 정확한 기록을 제공할 수 있다고 추정하는 일 반적 태도는 얼마나 위험한 것인지! 예를 들어 우리는 18세기에 게 인스버러가 17세기의 '반 다이크'식 의상을 차려입은 모습으로 여 러 인물을 그렸음을 알고 있다. 그는 멋쟁이 모델이 입고 포즈를 취 할 수 있도록 아예 의상 모음을 화실에 갖추어 두었던 것으로 여겨

진다. 보통 모델은 자신의 옷을 선호하였겠지만 말이다. 또한 17세기 네덜란드의 초상화는 가문에 살아 있는 구성원뿐 아니라 사망한 가족도 때때로 포함하여 그려졌다. 장르화 역시 당대 사람이 어떻게 살았는지를 충실히 기록한 것으로 여겨진다. 하지만 얀 스틴(1625/6~1679)의 〈소년과 소녀를 위한 학교〉(1670년경, 스코틀랜드 국립미술관 소장)가 그림 곳곳에 인간의 서로 다른 선악을 표현한 우의적 작품임을 우리는 오늘날 알고 있다. 17세기 네덜란드의 교실 모습을 어느 정도 닮게 그려내었음직하지만, 화가의 의도는 관찰한 것

그림 3.5 〈뉴게이트Newgate 감옥에서의 스케치들 : 얼굴주형 컬렉션〉, 목판화. 「일러스트레이티드 런던 뉴스」(1873년 2월 15일자), p. 161.

의 거울 이미지가 아니라 삶에 대한 해석을 제공하려는 것이었다고 생각되기 때문이다. 우리는 이처럼 기록물이라고 여길 수 있는 것에서도 관행이 작용함을 보게 된다. 사진과 사실주의 미술에서 현실 효과는 주의 깊게 생산된 구성의 결과이다. 예를 들면 『일러스트레이티드 런던 뉴스』와 같은 언론지는 그 자체를 기록물로 제시하였다. 사실은 소장 이미지를 사용하고 재사용하여 폭동 군중, 가족, 왕가의 행진 등을 마치 당대의 상황인 것처럼 다양한 도시 배경에 두어 묘사한 것이지만 말이다(그림 3.5).

그림은 역사 연구자가 구하는 종류의 사실 정보를 제공할 수 있다. 예를 들면 영국 더비 지역의 화가 조지프 라이트(1734~1797)는

그림 3.6 더비의 조지프 라이트, 〈공기펌프 실험〉, 캔버스에 유화, 1768. 런던 국립미술관 소장. 이미지 출처 : The National Gallery, London.

〈공기펌프 실험〉(1768)이라는 그림에서 18세기식 공기펌프를 묘사하였다(그림 3.6). 그러나 이처럼 역사적 사실이 그림의 내용으로 활용되는 경우 우리는 상당히 조심하고 주의해야 한다. 그것 외에도 알려져 있는 모든 시각 및 언어적 서술을 확인하고, 묘사된 사안이 구성하는 역사와 사상 관련 상황뿐 아니라 해당 예술가가 작업하였던 지적 또는 창의적 분위기(여기에서 기술의 역사와 연관된다)를 가능한 한 널리 이해해야 하는 것이다.

작품에서 분명히 드러나는 이야기와 별개로 작품 속의 깊은 구조를 확인하고자 하는 미술사 연구자는 구조주의와 연계된 방법을 통하여 분석 가능하다. 이에 따르면 이미지의 구성요소는 기호로 여겨진다. 그리고 각 기호는 그림의 분명한 주제와는 상관없거나 심지어 대조적인 의미를 보유한다. 위의 특별한 작품에는 열 명의 인물 형상이 있는데 대부분 최소한 한쪽 눈이 어둠 속에 그려져 있다. 이러한 특징에 대한 논의는 아마도 손과 구 모양의 용기와 관련하여 시력 상실과 시야에 대한 담론으로 이어질 것이다. 의미론(기호의 학문)은 원래 주로 언어에 기초한 예술 형식으로부터 유래한다. 그렇지만 그것은 회화 연구의 이론 및 실제에서 이처럼 직간접적으로 영향을 미쳐왔다. 관련 사례는 영화와 미디어 연구에서도 널리 접할 수 있다.

미술의 역사와 문학의 역사 사이에도 밀접한 유대 관계가 다수 존재한다. 예술가, 작가, 그리고 음악가 사이[세잔과 졸라(1840~1902), 레이놀즈와 존슨(1709~1784), 티치아노와 아리오스토(1474~1533), 들라크루아와 쇼팽

(1810~1849) 등]에 존재한 것으로 알려져 있는 우정은 각 분야가 제공 가능한 내용에 대하여 미술사 연구자가 날카롭게 인지할 것을 요구한다. 윌리엄 블레이크(1757~1827)와 같이 시인이자 화가이며 또한 화가이자 시인인 경우도 있다. 이들의 작업은 총괄적으로 음미되어야 한다. 문학의 소재를 다루는 그림, 그리고 이와 관련된 책 삽화의 분야는 미술사 연구자에게 매우 보람 있는 연구 분야가 될 수 있다. 다양한 회화적 해석을 통해 텍스트를 파악함으로써 말이다. 예를 들면 이탈리아 르네상스 시대 아리오스토의 이야기에 근거한 서사의 순환이나 19세기 영국 맬러리(1405~1471)의 『아서왕의 죽음』 (1470)으로부터 파생한 회화 작품을 추적하는 작업은 흥미로울 것이다. 하지만 '문학에서 시간의 흐름을 거치며 표현된 이야기를 미술가는 물감이라는 정적인 매체로 어떻게 옮길 수 있는지'와 같은 의문을 고찰하려면 이론적 기반이 필요하다. 회화와 시의 상호 상대적인 힘은 고대 이래 논의되어 왔다. 『말과 이미지』, 『리프리젠테이션스』, 『파라고네』(이탈리아어로 비교를 뜻함) 등의 학술지는 이에 대한 지속적 관심을 보여주는 증거이다. 언어학, 선과 색 등 서로 다른 매체의 특징과 한계에 대한 명확한 이해, 그리고 회화와 문학의 기능에 대한 인식은 이러한 종류의 연구 작업에 필수적이다.

읽기는 보기와 같이 일정한 역사적 맥락에 놓여 있다. 미술사 연구자는 그림 안으로 들어온 말(중세의 필사본 도해, 브라크와 피카소의 콜라주 등에서와 같이), 그리고 글로 된 말에 대응하여 입으로 주고받는 말[그림 3.7의 독일 출생 쿠르트 슈비터스(1887~1948) 작품에서 활자 인쇄된 단명

그림 3.7 쿠르트 슈비터스, 〈마법〉, 종이에 인쇄된 종이, 1936~40. 런던의 테이트갤러리 소장. 이미지 출처 : Tate, London 2013/DACS.

자료 조각과 오려낸 부분이 배치되듯] 사이의 관계에 대해 질문한다. 글로 된 것과 입으로 주고받은 것, 쓰인 것과 이미지로 된 것 사이에 전이와 연관, 그리고 차이와 보충적 특질 등은 일정한 시간이라는 순간에 역사적 조건이라는 복합적 상태를 따른다. 이러한 관계를 발견해내는 일은 이미지의 의미에 대한 근본적 재평가로 이어질 수 있다.

이번 장에서 다룬 내용을 통하여 미술사 연구자에게 단일한 노선이나 목표가 있는 것은 아님이 분명해졌을 것이다. 필요한 방법은 여러 가지이며 그 지적 보상도 여러 가지이다. 다른 분야와 같이 미

술사학은 전념과 헌신, 그리고 보고 읽고 묻고 조사하는 수많은 수고가 필요하다. 그렇지만 일단 시작한 사람은 좀처럼 멈추고 싶지 않을 것이다. 이어지는 다음 장에서는 이 길에 착수한 사람을 돕고자 한다.

4 미술사학의 언어

미술의 소통 수단은 전통적으로 말로 되어 있지 않다. 로마제국의 부조 작품, 이언 해밀턴 핀리(1925~2006) 또는 리처드 롱(1945~) 등의 작업, 전통 조각, 채식 도해된 경전, 인쇄되고 삽화로 도해된 책, 현대의 개념 미술 등 많은 수의 미술품에는 언어적 설명 글이 그 필수 요소로 포함되기도 한다. 말과 이미지 사이의 관계는 매우 복잡하다. 부분적으로 이것은 문화적 이유 때문이다(우리는 단어로써 표상에 대해 소통한다). 또 달리 부분적으로는 엄밀하게 볼 때 아이콘이나 이미지에 해당하는 견인차량의 윤곽 형태가, '이 구역에서 주차 규제를 무시하면 당신의 차는 견인됨'을 알리는 일련의 단어를 대신하여 기능할 수 있기 때문이기도 하다(그림 4.1). 글자나 단어 역시 일종의 형상이며, 특정 개념이 부여된 기표일 뿐만 아니라 상이한 형태 조합의 일부로서도 기능할 수 있다. 예를 들면 이미지의 영역 안에서 'JUG'이라는 단어는 세 개의 다채롭고 서로 관련된 세로 곡선의 형태들이면서도, 의미를 읽을 수 있는 사람에게 '액체를 담는 용기'라는 개념을 불러일으킬 수 있다.

그림 4.1 '주차 금지' 표식, 이탈리아 루카 시, 2013. 이미지 출처 : 저자.

하지만 이번 장은 이처럼 의미론(의미에 대한 논의)의 문제를 탐구하려는 것이 아니다. 오히려 학부생이 마주하게 될 법한 미술사학의 서술 방식에 대하여 어느 정도 유용한 논의를 제공하려는 것이다. 여기에서 제시하는 여러 사례글은 임의적으로 선별된 것이 아니지만, 그렇다고 포괄적이지도 않다. 특별히 설득력 있다고 여겨졌기 때문도 아니다(일부는 그렇기도 하지만 말이다). 그것들은 진지한 연구자들이 고안해낸 언어 표현의 사용 방식을 전형적으로 보여주기에 선별되었다. 읽는 입장에서는 이 사례글들이 일정한 문맥으로부터 벗어나 발췌된 것임을 유념해야 한다. 그러니까 언어의 관용법을 분리시켜 취급하기 위해 고안된 (언어는 원래 의미로부터 분리 불가능하지만) 인

위적 방책이라는 사실 말이다. 장차 여러분은 책의 각 장이나 전체를 읽게 되는데, 글쓴이의 저술 방식에 이처럼 주의를 기울이는 법을 익혀두면 여러분의 전반적인 이해에 도움이 될 것이다.

현대의 서구 사회는 문자로 된 이야기를 존중한다. 그것은 말로 된 것과는 구별되는 일종의 법정 통화通貨와 같다. 무언가를 발견한 과학자라면 실험에 대한 타당성을 주장하기에 앞서 그것을 출간해야 한다. 학계의 출판 영역에서 전자 출판이 가속화되고 있는(그리고 인터넷에서 자가 출판이 용이해진) 오늘날에조차 인쇄판으로 출간하기 위해 책을 저술하는 일은 여전히 인문학계 학자로서의 경력에 정점으로 여겨진다. 비록 원고 단계로부터 인쇄에 이르기까지 3~4년이 걸린다고 하더라도 말이다. 이 점은 그 학자가 그동안 글을 써서 채택되기까지 지체 시간이 더 짧고 보다 넓은 독자에 닿을 수 있는 매체인 학술지나 잡지 또는 온라인으로 설득력 있게 입장을 표출해왔더라도 마찬가지다.

한편 오늘날 책의 미래에 대한 논쟁에도 불구하고, 학생은 스스로 위험을 부담한 채 인쇄 자료를 무시한다. 아마도 양질의 도판에 크게 의존하는 미술사학 같은 분야에서 특히 그러할 것이다. 학생이 위키피디아나 다른 인터넷 사이트에서 구할 수 있는 규제되지 않은 미확인 자료에 의존하게 되면, 사실에 대한 오류와 전반적으로 잘못된 설명의 위험을 무릅쓰는 셈이다. 이러한 자료는 마우스 클릭만으로 구할 수 있어 매우 솔깃하지만, 책이나 학술 논문을 대체할 수 없다. 만약 온라인으로 책을 읽는다면 어떤 판본을 보고

있는지, 그리고 때로는 일부 페이지가 빠져 있을 수 있으므로 전체가 다 실려 있는 것인지 등을 확인할 필요가 있다. 다음 장에서는 이러한 종류의 전자 자료를 좀 더 다룰 예정이다. 그동안 미술사 연구자는 다른 인문과학 분야의 연구자와 마찬가지로 글쓰기가 의미를 확정하는 방식을 더욱 의식해왔다. 그리고 이제는 글쓴이 목소리라는 문제(자신의 주제에 관한 정보 전달을 어떻게 하고자 하는지의 자세)를 고려하고 있다. 그렇지만 읽는이는 많은 경우 의미가 발생하는 공통적이고도 개인적인 언어의 층위에 대해 미처 생각하지 않은 채, '지식'을 얻기 위하여 글을 바로 접하고 만다.

미술사학은 다른 영역과 마찬가지로 그 분야 내부의 다른 사람과 의사소통하는 특수한 방식으로서 메타언어를 개발해왔다. 그와 같은 메타언어에서 어떠한 특정 의견은 주장될 수 없거나 매우 우회적이고 장황한 방식으로만 제시 가능하다. 특수화된 전문 용어는 그것을 단계적으로 습득하지 않은 독자에게 접근 불가능하다는 위험을 지닌다. 그러나 미술사의 서술에 불필요하게 정교하고 모호한 언어 용례가 있다고 하여, 어려워 보이는 특수용어로 된 글쓰기라고 첫 읽기에서 치부해버리는 태도는 너무 안일하다. 어제의 학술적 모호성은 내일의 상투적 표현이 되며, '전문 용어로 논쟁하기'에 기초한 비평은 지적 나태함이나 새로운 생각에 대한 저항으로부터 비롯하는 경우가 흔하기 때문이다. 예를 들면 이론이나 방법론에 관심을 둔 미술사 연구자들을 두고, 그들이 불필요하게 모호한 언어 방식을 개발하고 전달한다며 비난하는 입장이 있다. 하지만

그처럼 미술사 연구자를 비난하는 사람이야말로 40여 년 살아오면서 그야말로 스스로 정설이 되어버린 자신의 메타 언어를 단지 인식하지 못하는 것일 수도 있다. 사물에 대한 새로운 사고 방식은 그것을 다루는 새로운 서술 방식을 낳는다. 언어 형식이 식별 가능하게 명확한 것으로 자리잡고 사람들이 그 어휘에 익숙해지는 데는 종종 시간이 걸린다. 내용에 대한 접근성을 가장 먼저 고려하는 대중 영합적 글은 아무리 평판이 좋다고 하더라도, 진지한 미술사 연구의 영역에 자리하지 못한다. 지난 25년 동안 두드러진 변화가 있었다. 오늘날 미술사 수업을 수강신청하는 학생은 방법론 및 접근법, 연구사, 그리고 이론 수업(또는 이 세 과목의 혼합 과정)을 학부 과정에서 필수로 선택해서 들어야 한다. 이것은 마치 구식 차의 운전법을 배우게 되는 것과 같다. 무슨 페달이 어떠한 작용을 하며 어디에 시동을 거는 점화 장치가 있는지를 알아야 하는 것이다.

아래의 단락글은 '고전'에 속한다. 이것은 세잔에 대한 미술사학의 서술에서 정통하다고 여겨지는 작가가 썼으며, 해당 분야의 변화에도 불구하고 유지되어온 일종의 기준적 해설이다. 그러나 그 화가의 작업에서 변화로 인지되는 점을 확립해보려고 저자가 얼마나 많은 단어와 문구(여기에서 이탤릭체로 표시함)를 쉽게 사용하였는지 주목해보라. 미술사학의 언어 용례에 친숙하지 않은 읽는이에게는 많은 경우 설명이 요구되는 작성법이다.

*전경*의 지대에 있는 주택들의 *덩어리*는 여전히 앞선 시기의 울

타리로 둘러싸인 그림 유형, 그리고 특히 〈끊어진 철도〉(1870)를 상기시킨다. 그렇지만 색채의 부드러움은 *인상주의적*이지 않으며 세잔 특유의 *색채 처리*에 필수적인 특징을 이미 포함하고 있다. 이 점은 같은 시기의 나중 그림에서도 마찬가지이다. 마치 *덩어리* 같은 견고함이 포기되고 보다 느슨한 구성과 밝은 색감이 *인상주의적 효과*로 나아가는 분명한 모습을 보여주는 것이다. 윤곽, 조형, *명암* 등 같은 종류의 *인상주의적 붓질 및 색채 구조*가 작은 구성 부분에 기초하여 새로운 *견고성*을 획득한다. 세잔의 작업 전개 과정에서 본래의 옛 형태로 거듭 회귀하는 서로 다른 회화 방식의 병존은 특징적이다. 이러한 특징은 그의 작품을 연대기 순으로 배열하는 일을 매우 어렵게 한다. 그것은 특히 1874년 무렵으로부터 거의 1870년대 말까지 작품에서 특히 빈번히 나타난다. 르콩테 컬렉션에 있는 그의 유명한 과일접시 *정물* 그림은 1870년대 말의 것으로 추산 가능하다. 아마 세잔 자신의 궁극적 *회화* 형식을 달성한 첫 번째 경우에 해당할 듯하다. 자연히 그의 미술은 이후에도 많은 변화를 거치게 된다. 그럼에도 불구하고 우리는 일정한 *명확성*에 대하여 말할 수 있다. *재현과 형태*에 관한 주요 원리 대부분은 이때부터 변하지 않고 남아 있기 때문이다.[1]

1. Fritz Novotny, *Paul Cézanne*(Vienna: Phaidon Press, 1937), pp. 18 – 19.

세잔에 대한 위 노보트니의 글에서 우리는 미술사학에서 사용되는 메타언어를 보게 된다. 명암 같은 단어는 이탈리아어에서 차용되어 유럽의 미술사 저술에서 널리 활용되는 것으로, 문자 그대로 '밝음과 어두움'을 의미한다. 그것은 그림에서 어두운 것에서 밝은 것까지 색조의 변화를 묘사하는 데 쓰인다. 하지만 노보트니는 위의 글에서 이 단어를 미술사의 언어 용례로 제시하지 않았다. 충분히 메타언어로 흡수되었기 때문이다. 또한 정물'과 '인상주의적' 같은 용어는 원래 특정 회화 부류를 묘사하기 위하여 만들어진 시각미술 영역의 언어에 속한다. 이 용어들은 문학이나 음악을 기술하기 위하여 비유적으로도 쓰인다. 일반적으로 언어는 방대한 공동 영역이며, 엄격하게 기술적인 전문 용어를 제외하면 인문계에서 공유되고 있다. 그러한 예로 여러 판본이 나온 참고도서로부터 다음 두 가지 서술을 살펴보자.

베르디(1813~1901)는 3중주가 결합된 마치 폭풍 같은 음악, 즉 표현의 방법을 아낀 점조차 거장답게 찬연한 그 정취 있는 음악에서 무대 뒤 합창의 콧노래를 활용해 바람 소리를 천재적 솜씨로 재현해낸다. 그리고 그렇게 드뷔시를 반세기 앞선다. 플루트와 피콜라를 위한 생생한 소절은 번개를 표현한 것이다.[2]

2. Charles Osborne, *The Complete Operas of Verdi*(London: Gollanz, 1969), p. 257.

젊은 시인의 첫 작품들은 시인의 힘을 행사하기보다 시인의 의
도를 보다 빈번하게 표출한다. 그리고 그것들은 거의 필연적으
로 다른 것으로부터 파생된다. 키이츠(1795~1821)의 경우 스펜서
(1552~1599)의 영향이 만연한데, 편안하고 영국적이며 도덕적인
점이 아니라 *에나멜을 씌운 듯 음악적인 점에서 그러하다.*[3]

'생생한'은 사전적 용어로 파악할 때 '글에 있어서' '상세하게 기
술하는' 또는 '개략적으로 나타내는' 등을 의미한다. 두 가지 글 중
첫 글에서 글쓴이 오스본의 이러한 표현으로, 우리는 그가 다룬
음악을 듣는 경우 그것을 쉽게 이해하게 된다. 베르디의 오페라 리
골레토 최종 막에서 플루트와 피콜로의 음이 구별되는 그 선명함
의 성질상 차이 말이다. 두 번째 글에서 '음악적'은 형용사이며 그러
한 사용이 그리 놀랍지 않다. 시는 음악처럼 소리에 의존하는 매체
이기 때문이다. 하지만 '에나멜을 씌운 듯'은 문제가 다르다. 여기에
서 글쓴이는 사전적 정의가 추정하듯 '금속 표면에 유리질을 입혀
열을 가한' 것을 떠올리고 있지 않다. 아마도 그는 장식적인 대상을
우리에게 전하고자 한 것 같다. 중세 후반 기능적인 냄비의 제작 기
술을 사치스러운 미술품을 만드는 데 활용하였던 리모주 지방 에
나멜 장인의 방식처럼 말이다. 저자 월시는 이처럼 역사적 타당성
과 비교 가능성에 대한 이해를 드러낸다. 그는 단어들을 설명하기

3. William Walsh, 'John Keats', in *From Blake to Byron*, Pelican Guide to English
Literature, vol. 5, ed. Boris Ford (Harmondsworth: Penguin, 1957), p. 224.

그림 4.2 한스 홀바인 2세, 〈장 드 댕빌과 조르주 드 셀브(대사들)〉. 이미지 출처 : The National Gallery, London.

위하여 '에나멜을 씌운 듯'이라는 표현을 시각적인 감각으로 사용하고 있다. 그러한 감각은 16세기의 스펜서에 의해 이해되었을 법한 것이다.

좀 더 요즈음의 글을 살펴보자. 이 글쓴이들은 서양미술사에서 매우 저명한 또 다른(정통) 작품과 씨름한다. 이 작품은 세잔의 풍경화처럼 화폭 위에서 각종 표시에 의하여 의미가 전달되는 방식을 파악하고 해석하는 데 연구자들을 고무시켜 왔다. 한스 홀바인 2세(1497~1543년경)의 〈대사들〉에서 전경에 무엇이 벌어지고 있는지를 설명하려는 시도는 많이 있었다(그림 4.2). 그 가운데 하나는 다

음과 같다.

그림의 공간, 더 정확하게 말하자면 공간 위의 구상적 공간을 비스듬하게 가로질러, 홀바인은 상세하지만 해독하기 어려운 자국을 그려넣었다. 그림 오른편에서 벽을 등지고 서서 보면 그 자국은 인간 두개골의 일그러진 재현으로 판독 가능하다. 이 장치는 죽음의 상징이고, 그림이 보여주는 모든 것의 우연성, 특히 두 사람의 유한성을 상기시킨다. 이 작품을 그림으로서 대면할 때, 그러한 두개골은 그림의 주된 환영적 방식과 존재론적으로 양립할 수 없다. 그 모방적 형식은 그림 자체가 제대로 보여질 수 없을 때에만 인지되기 때문이다. 하지만 그와 같은 상징물은 그림의 환영적 표면을 가로지르거나 표면 위에 새겨지기에, 일단 인지되고 나면 그림에서 묘사된 주요 대상의 중요도보다 그 중요도가 우선하거나 그것을 상쇄한다. 문장을 전하는 데 인용 기호를 동작이나 구두로 표시하는 방식과 마찬가지이다. 능숙함과 기량의 증묘로 여겨질 수 있는 것들을 포함하여 표면이 담아내는 모든 것의 진리값을 바꾸어버리는 것이다. 다른 모든 것이 새겨진 저 동일한 문자 그대로의 표면이 지니는 기능이 그러하듯 말이다. 얼마나 기묘한 것을 고안해내었는가. 그림이 돌이킬 수 없을 만큼 변형되어야만 인지 가능하다니 말이다. 그것은 주의 깊게 달성된 즉시성의 환영이며, 우연성을 재현함으로써 회복 불가능하게 손상된 '현존성'이다. 이와 같은 손상이 미

적으로 *파탄*인지 아닌지의 문제가 여기에서 적합한 것일까? 요점은 미적 완전체의 붕괴가 *변형된 미학*의 가능성으로 나아간다는 것에 있을 듯하다. 이처럼 두개골이 재현해낸 변형은 결국 이 그림에 있어 불가결한 요소일 따름이다. 그림의 지위, 그리고 작품 전체로서 회화적 재현의 지위가 심오한 의혹에 놓이게 되는 *관점*에서 볼 때 그러한 것이다.[4]

좀 더 위에서 다루었던 글쓴이 노보트니처럼 윗글의 글쓴이 해리슨은 보는 이에게 공간 경험을 전달하는 이미지 바라보기의 경험을 열어 보인다. 해리슨은 화폭을 바라보는 특정한 지위에서 불특정 단수의 보는 이를 상정하고 있다. 이어서 이 감상자는 바로 글쓴이 자신임이 드러난다. 비록 '우리'라는 용어의 사용이 주도적 통역가라는 느낌을 주는 동시에, 일반적이고 보편적이라기보다 사적이고 개별적인 경험임을 부인하는 느낌이지만 말이다. 해리슨의 흥미를 *끄는* 것은 어떤 하나가 다른 하나를 무효화시키는 방식이다. 이 그림이 두 가지로 서로 다르게 보는 법을 요구하는 방식 말이다. 그것은 잘 알려진 일종의 게임이다. 이처럼 일그러진 형상의 그림(이미지를 특정 각도에서 보는 것으로서만 수정될 수 있는, 기괴한 효과를 낳는 시각적 왜곡을 내포하는 그림)이 전시될 경우 그 감상법, 의자 등이 더불어 제공되기도 한다.

4. Charles Harrison, *Art and Language* (Oxford: Blackwell, 1990), pp. 197–198.

해리슨이 '모방적'과 '진리값' 같은 단어를 사용한 것은 비평글의 메타언어에 해당된다. 그러나 그의 분석이 노보트니의 것과 구분되는 점은 모든 복합적 요소에서 단지 환각주의 형식의 시각적 특징을 확인하거나, 그러한 특징들을 해당 예술가의 경력에서 특정한 순간으로 추적해내거나, 또는 시각적 영리함이나 허세라는 특정 시대형식을 나타내는 것으로 여기지는 않는다는 사실이다. 오히려 그는 그와 같은 특색(관습적 투시도법의 구성에 변성 작용을 도입한 것)이 미적 특질의 전반에 미친 효과를 알아차릴 것을 보는 이에게 요구하고 있다.

다른 말로 하면 해리슨은 일그러져 보이는 두개골과 그 묘사된 이미지 사이의 관계 영역을 의문스럽고 역학적인 것으로서 제시한다. 이러한 관계성은 전체 이미지로 전달된 의미라는 단계에서 발생한다. 그에 따라 우리는 삶과 죽음에 대하여, 그리고 그와 동시에 채색된 평면의 표면에서 실제의 삶을 보고 있는 것이라는 설득 방식의 창조와 파괴에 대하여 일종의 변증법적 논증 체계를 마주하게 된다. 홀바인이 감상자의 즐거움을 위하여 광학적 장치를 교묘하게 끼워넣은 대사 두 명의 초상 대신에 말이다. 궁극적으로 해리슨의 관심은 홀바인이나 투시법이나 채색(노보트니가 세잔에 관하여 그리하였듯)이 아니라 가능성, 법칙, 그리고 관행을 한 묶음으로 하는 재현인 것이다.

〈대사들〉은 런던 국립미술관의 관람객에게 이미 친숙해져, 많이 사랑받는 그림이다. 힐러리 맨틀(1952~)의 소설 수상작 여러 편뿐 아니라 튜더(1485~1603) 왕가에 대한 텔레비전 프로그램 및 일상사

는 이 시기의 초상에서 제시된 사람들을 우리가 마치 알고 있는 듯 느끼게 만든다. 이제는 이처럼 심지어 식별 가능하고 즉각적으로 '알아볼 수 있는' 것이 사실 극도로 복합적임을 예시하고자 한다. 그러기 위하여 〈대사들〉을 분석한 또 다른 두 개의 짧은 대목을 아래에 소개한다.

그 양탄자는 색, 질감, 주름 부분에서 빛의 작용 처리, 그리고 직물 마모 흔적의 묘사가 복잡하게 보임에도 사실 매우 단순한 부분 그림이다. 홀바인은 양탄자 전체에 매우 어두운 회색 *바탕칠*을 하고 그 위에 빨강, 노랑, 파랑, 하양, 그리고 회색으로 색칠된 작은 네모판의 느슨한 조직을 더함으로써 마지막 이미지 단계에서 *광학적 효과*를 내었다. 거의 디자인 전체가 이러한 방식으로 구성되어 있다. 밝게 강조된 *하이라이트*의 사용은 윗 선반을 덮어 가린 양탄자 부분, 가장자리에 골을 낸 무늬, 수선되었음을 나타내는 봉합 부분, 왼쪽에 늘어뜨린 무늬 없는 덮개 등에 국한된다. *표면의 도료*는 매듭을 나타내기 위해 *주홍, 암적, 남동, 황토, 하양, 그리고 검정*이 활용되었다.[5]

여기에서 명시된 내용의 일부는 매우 전문화된 지식(화학에 기초한)과 장비에 의존한다. 안료를 일컫는 용어는 당연히 전문적이다.

5. Martin Wyld, 'The Restoration of Holbein's Ambassadors,' *National Gallery Technical Bulletin* 19 (1998), p. 5.

하지만 무엇보다 이러한 작품 해독의 작업이 우리가 결코 관찰해 내지 못하였을 법한 세부(양탄자에 보이는 마모 흔적 등)에 어떻게 주목 하게 만드는지는 흥미롭다. 그리고 그러한 인상이 만들어지게 되는 시각적으로 복잡한 대상과 실제 소재 사이의 부조화에 대해 복원 연구자 본인이 어떻게 주목하고 있는지 역시 그러하다.

정체성의 형성이라고 이름한 것에 관심이 있는 이 밖에 다른 두 명의 연구자가 흥미를 느낀 것은 〈대사들〉에 존재하는 비인간적 요소들이다. 이들은 그림의 제목이 근대에 발명된 것임을 지적하면 서, 묘사 대상의 본질적 차이(인류학 및 근본적으로 식물학으로부터 차용 한 '혼종성'이라는 용어를 사용한다)에 집중한다. 대상 인물이 입은 옷에 대하여 이야기한 것을 아래에서 예로 들어 본다.

그러나 프랑스와 관련된 것은 오직 인물의 의복뿐이다. 그림의 왼편에 장 드 댕빌(1504~1555)은 평신도 귀족이며 그에 따라 짧은 옷을 입고 있다. 이에 비하여 조르주 드 셀브(1508~1541)는 주교 로서 성직자와 변호사용 긴 옷을 입고 있다. 더 나아가 댕빌은 목 주변에 왕의 훈위로도 알려진 성 미카엘의 훈장을 두르고 있는데, 그것은 1469년 루이 14세에 의해 제도화된 것이다. 옷 을 제외한 물건들은 방문 대사의 세계가 아니라 런던에 있는 홀 바인의 영국-독일계 영국 사회에 속한다.[6]

6. Ann Rosalind Jones and Peter Stallybrass, *Renaissance Clothing and the Materials of Memory* (Cambridge: Cambridge University Press, 2000), p. 47.

우리는 시각미술을 언어화하는 일이 무의미하다고 언명함으로써 이러한 식의 논의 전체를 일축하고 싶어질 수도 있다. 그렇다면 우리는 개별적 존재로서의 창조적 삶에 언어가 핵심적인 것임을 상기할 필요가 있다. 예술적 표현은 물감 대신 산문이나 운문으로 이루어지는 것이 최선이라고 미술가들이 믿었다면 그러한 매체를 선택하였을 터인데 그러지 않았다는 논리, 그리고 작품으로 말하고자 하는 것과 그것을 설명하는 단어가 서로 무관함이 예술의 구체적인 성질임에서 그러하다. 언어는 우리가 서로 의사소통하는 것을 가능하게 한다. 언어가 사고에 앞서며, 언어 없이 사물의 개념화는 불가능하다고 주장되어온 것이 사실이다. 더 나아가 어떤 수준이건 어떤 상황이건 간에 언어는 학술 및 문화적 토론의 보편적 매체이기도 하다. 언어는 런던의 상업적 갤러리의 특별 초대전에 참석한 사람 사이에서와 마찬가지로, 축구 대전 후 관람객 무리에서 경기에 대한 경험을 서로 나누고 비교하는 데도 사용된다. 게다가 어떤 주제에 대한 진지한 글쓰기는 그 자체로서 창조적 행위이며, 의식적이며 의도적으로 습득된 기량과 인식이 필요하다.

책과 잡지, 그리고 인터넷에서 사진술에 의한 복제가 출현하기 이전 시대에는 예술 및 건축 작품의 모습을 묘사하는 일에 대해 평론가와 미술사학자에게 가장 큰 책임이 있었다. 실제로 초기의 미술사 연구자는 라틴어로 에크프라시스라고 불리는 특정한 수사법을 취하여 시각적인 것을 언어적인 것으로 예찬하였다. 신문이 보다 널리 보급되기 시작한 19세기에는 대중 언론의 여러 지면에, 전

시를 관람하지 못하는 사람을 위해 회화 작품을 말로 환기시키는 내용이 채워져 있었다. 이러한 묘사가 그 자체로서 예술 작품으로 여겨질 만한 문학성을 지녔던 경우도 있었다. 예를 들면 프랑스 평론가 디드로는 샤르댕(1699~1779)과 동시대인으로서 그의 정물화 중 한 점에 대해 서술하였다. 디드로의 이 묘사는 일반 대중을 위한 것이라기보다 교양 있는 귀족의 국제 사회에 원고 형식으로 간행하기 위한 것이었다.

계단을 올라가면서 당신이 보게 되는 작품은 특별히 주목할 가치가 있다. 이 미술가는 탁자 위에 오래된 중국 도자기 화병, 비스킷 두 개, 올리브가 담긴 단지, 과일 바구니, 포도주가 반쯤 담긴 유리잔 두 개, 세비유 산지의 오렌지, 그리고 고기 파이를 배치하였다.

다른 사람들의 그림을 볼 때 나는 새로운 눈을 갖출 필요를 느낀다. 그러나 샤르댕의 작품을 보는 데는 자연이 내게 준 눈을 잘 활용하는 것이 필요할 뿐이다.

만일 자식이 화가가 되기를 원한다면 구입해야 하는 것은 바로 이 그림이다.

'이것을 모방하라' 그리고 '다시 모방하라'고 나는 이야기할 것이다. 아마도 자연 자체를 모방하기가 이보다 더 어렵지는 않을 것이다.

저 도자기 화병은 그야말로 도자기이고, 저 올리브는 그것이

떠 있는 물로부터 분리되어 보인다. 그리고 당신은 저 비스킷을 집어 먹을 수 있고 오렌지를 잘라 즙을 낼 수 있고 포도주 한 잔을 마실 수 있으며, 과일을 껍질 벗기고 파이를 자를 수 있을 정도이다.

여기에 색과 반사의 조화를 진정으로 이해하는 사람이 있다. 오, 샤르댕이여! 팔레트 위에 섞어놓은 것은 하양, 빨강, 또는 검은색 안료가 아니라 바로 사물의 본질이다. 당신의 붓과 화폭 위에 둔 것은 공기와 빛 자체인 것이다.[7]

여기에 묘사된 그림을 접하지 않는 한 우리는 위의 글을 기술한 디드로가 보았던 것이 정확하게 무엇인지 알 수 없다. 그럼에도 불구하고 심지어 이처럼 프랑스어 원문으로부터 영어로 번역된 글을 읽으면서도, 우리는 보이는 것을 해석하는 일뿐 아니라 묘사하는 언어의 힘에 대해 18세기의 디드로나 19세기의 윌리엄 헤즐리트(1778~1830)와 같은 저자로부터 많은 것을 배울 수 있다. 그들은 사진의 도움 없이도 대상의 모습을 그들 자신과 읽는이에게 상기시키는 언어적 기술을 습득하였다. 원문은 프랑스어로 쓰였지만, 번역문에서도 원래의 열정과 개성이 상당 부분 유지되었다. 우리는 디드로의 웅변식 어조를 계발하고 싶지 않을 수도 있다. 언어가 제공해야 하는 절묘함을 미술에 대한 글쓰기(또는 문학이나 생물학에 관한 글

7. Denis Diderot, 'Salon of 1763,' trans. and repr. in *Sources and Documents in the History of Art: Neoclassicism and Romanticism* (Englewood Cliffs, NJ: Prentice-Hall, 1970).

쓰기)에 모두 활용하거나 읽는이에게 깨우침과 기쁨을 주어야만 하는 이유는 없다. 그러한 경우가 비교적 드문 이유는 예술작품에 대해 서술하는 일이 매우 까다롭기 때문이다.

작품을 말로 표현하는 에크프레시스, 그리고 명백히 주관적인 글은 특히 현대 미술에 대한 글쓰기의 특징이다. 여기에 이탈리아인 미술가 엔조 쿠치Enzo Cucchi(1949~)에 대한 올리바(1939~)의 글을 예로 들어본다.

> 벽면을 어루만지는 듯한 쿠치의 종이 위 그림과 소묘에서, 그의 모든 목소리는 이미지의 한계점에서 멈춰서기에 대한 가능성을 암시하는 기호들 속으로 희미해져갔다. 형태의 장소, 따라서 아름다움의 장소 말이다.
>
> 예술가 쿠치는 파편과 예상 밖의 번득임, 그리고 모두에게 속하는 것 같은 장소에서 멀어지고 침전할 뿐 아니라 끊임없이 회귀하는 일련의 이미지와 태양의 형태를 통하여 펼쳐지는, 다수의 영역을 관통하는 예술 꿈꾸기를 선택하였다. 예술가의 이러한 마법적 영역은 스스로의 빛으로 달아오르는 내부의 응시에 의하여 비추어지며, 바라보고 또한 돌이켜보는 이중의 능력을 지닌 눈으로써 강화된다.[8]

8. Achille Bonito Oliva, in Cucchi, ed. *Doriana Comerlati* (Milan: Skira, 2008), p. 119.

여기에서 글쓴이는 자신이 보고 있는 대상의 시각적 특징을 열거하거나 묘사하지 않는다. 이러한 것이 나타나 있는 호화롭게 제작된 이중 언어 출판물은 고화질의 도판 다수를 갖추고 있다. 우리는 이 서술에서 진행되고 있는 것이 이미지에 대한 시적 등가물로서 비유적 표현의 생산임을 알 수 있다. 그것은 보는 이가 문지방을 넘어 발을 들여놓을 수 있는 일종의 마법적 공간으로 조성되어 있다. 소묘가 말 그대로 '벽면을 어루만질' 수는 없으며, '목소리'를 가지는 것도 아니다. 그것은 쿠치의 작품이 그 자체로서 생명을 지니는 것임을 시사하기 위하여 글쓴이가 사용한 비유이다. 꿈이라는 개념은 언어의 특정한 부조리를 허락한다(영역이라는 것이 과연 '펼쳐질' 수 있는 것인가?). 작품이 '모두에게 속하는 것 같다'고 함으로써 아마도 그것의 근접성을 주장하는 한편 주관적 인상을 전달하기 위해서 말이다. 발췌 부분의 마지막 문장에서 올리바는, 예술가가 그의 생물학적 눈이 아니라 인지 기관에 해당하는 특별한 '눈'을 가지고 있다는 식의 익숙한 비유에 의지한다. 물론 우리는 특정 방식으로 대상을 보는 예술가의 능력이 그 작업에 특수한 표현 양식과 개성을 부여하게 됨을 인정한다. 하지만 예술가의 존재를 단지 '눈'으로 축소시키는 것은 주관성, 예술가의 시선에 대한 대상 등 훨씬 많은 복잡한 문제를 회피하는 방법에 불과하다.

미술사학의 서술에서 묘사적 글쓰기의 범주는 추정되는 읽는이에게 그것이 다루는 대상이 얼마만큼 익숙한 것이냐에 따른다. 서양 독자를 상대로 비서양 미술에 대해 쓰는 사람이라면, 아마 인상

주의 회화에 대해 서술하는 사람보다 좀 더 구체적으로 들어가야 할 필요가 있을 것이다. 서양에서 미술로 이해하고 있는 것과 그 연구 대상인 비서양 미술 사이에 어떠한 차이가 있는지 설명해야 할 가능성이 높다. 미술 관련 글을 쓰는 인류학자 하워드 모피(1947~)는 미술에 대한 서구식 개념에 보다 익숙한 읽는이에게 오스트레일리아 원주민의 언어 사용이 유형 만들기와 신화 사이의 관계를 이해하는 데 어떻게 도움이 되는지 다음과 같이 설명한다.

> 자연적 문양과 문화적 도안 사이의 구별은 지나치게 융통성 없이 이루어지면 안 된다. 민치라고 불리는 것들이 의미 있는 행위의 결과물로 여겨지듯 말이다. 민치는 의미를 지니는 디자인이다…그 거북이 등껍질의 디자인은, 인체에 그려진 디자인이 특정 씨족에 속하며 그 씨족을 대표하는 것으로 여겨지는 것과 같이 그렇게 파악되어야 한다. 예를 들면 신화는 거북등 위 무늬의 기원에 대하여 그것이 어떻게 거기에 나타났으며 왜 그러한 형상을 지니는지 등을 설명한다.[9]

서양 미술의 고전으로 꼽히는 작품을 다루는 미술사학에서, 우리는 종종 일정한 글쓰기 전통을 마주하게 된다. 그것은 대상을 묘

9. Howard Morphy, 'From Dull to Brilliant: The Aesthetics of Spiritual Power among the Yolngu', in Howard Morphy and Morgan Perkins, eds, *The Anthropology of Art: A Reader* (Oxford: Blackwell, 2006), p. 304.

사하는 서술 행위가 아마도 중립적 확인 과정인 것으로, 그리고 모든 분석 형식에 필수적인 예비 단계인 것으로 단정짓는다. 빅토르 카르파치오(1455~1525)의 〈대사들의 영국 귀환〉(1495, 베니스 아카데미아 소장)에 대한 아래 구문은, 그림에서 보게 되는 대상에 대해 객관적이며 또한 사적인 것이 개입되지 않은 듯한 평가를 제시한다.

대사들은 영국으로 귀환하여, 성 우르술라의 메시지를 군주에게 전한다. 그 왕자는 그녀에게 매혹되어 그녀의 조건을 받아들이는 데 동의한다. 배경의 큰 건물은 왕궁을 나타내는 듯하며 중앙에 아치형 개선문, 지붕 위 단독으로 서 있는 형상, 벽면에 대리석 부조 상감 등 다양한 양상은 카르파치오가 구체적으로 이교적인 건축물 유형을 창출하려고 하였음을 시사한다. 오른편의 부조는 베니스 출신 조각가 비토레 카멜리오(1455~1537)의 동판으로부터 개작한 것이다. 그 여러 버전은 현재 베니스의 황금저택과 런던의 빅토리아앤드앨버트 박물관에 소장되어 있다. 부조는 큐피드의 생애에서 두 장면을 나타낸다. 왼편에서 그는 전쟁의 신Mars이 지켜보는 가운데 머큐리로부터 교육받고 있으며, 오른편에서는 불과 대장간의 신 불칸이 대장간 모루 위에서 날개 한 쌍을 만드는 가운데 어머니인 비너스에 의해 들어 올려지고 있다. 아마도 카르파치오는 성 우르술라를 향한 영국 왕자의 사랑에 대해 언급하기 위해 큐피드라는 주제를 다루고자 했던 것 같다. 궁전 오른편에는 카르파치오의 베니스에서도 제법

공통적으로 나타나는 유형인 울타리 친 정원이 있다.[10]

여기에서 글쓴이 모르피는 그림이 근거한 성 우르술라의 전설을 간략하게 다루면서, 건물의 구체적 특징과 울타리가 둘려진 정원 등 작품 속에 재현된 세부 목록을 끼워넣는다. 이러한 식의 서술로써 그는 예술가가 품었음직한 의도를 잠정적으로 추론해낸다. 특정한 가치(기독교 성인에 관한 그림임에도 불구하고 비기독교적인 가치)에 관련된 환경을 창작하려는 의도가 그것이다. 이러한 분석 작업은 글쓴이가 작품 속의 건물에 나타나 있는 것으로 확인한, 상호 작용하는 의미의 여러 겹을 드러낸다. 이처럼 하나의 이야기를 묘사한 그림 안에서, 그는 또 달리 그려진 이야기(큐피드의 생애로부터)를 우리에게 전한다. 그것은 마치 그림을 겹겹이 발라내는 것과 같다. 이전의 잘 알려진 자료에 기초하여 그림의 내용을 우리가 볼 수 있도록 밝혀내는 것이다. 하지만 우리는 이와 같은 기재 영역에서 선택이 이루어졌다는 점, 그리고 글쓴이가 언급하지 않기로 했거나 심지어는 눈치채지 못했을 다른 요소가 있을 수 있음(비록 그는 이 점에 있어서 매우 철저히 작업하고 있지만)을 기억해야 한다.

중세 미술 관련 저술의 많은 수는 미술사학의 창시자 중 한 명인 어원 에르빈 파노프스키(1892~1968)에 영향받은 것인데, 이 글은 바로 이러한 범주에 들어간다. 그것은 하나의 이미지에서 포착되는

10. Peter Humfrey, *Carpaccio* (London: Chaucer Press, 2005), p. 60

특징을 나열한 다음 그것을 확인하는 작업으로 이어지는 식이다. 그러고 나서 글쓴이는 각 특색이나 모티브의 문화적 의미를 분석하는 단계로 나아간다. 이러한 작업은 도상해석학의 어휘를 요구하는데, 특히 중세 미술에 관한 글쓰기에서 그러하다(그러나 그러한 어휘가 결코 독점적이지는 않다).

도상해석학은 도해의 기술을 다룬다. 도상연구학은 시각 이미지에 대한 연구이다. 아이콘은 원래 주로 인물상을 의미하였다. 그러나 오늘날에는 '도상해석학'이라는 용어가 특정적이고 확인 가능한 문학적 의미를 지니는 보다 폭넓은 시각 이미지 집단에 적용된다.[11] 도상해석학에 따른 분석은 광범위한 언어학 및 문화적 참조가 통상적이다. 서로 다른 시대와 국가에 걸쳐 이미지의 의미와 형식에서 수정과 변화를 추적하는 것이다. 사실 이러한 글쓰기 유형의 언어는 모호해질 수 있어, 그것을 접해본 경험이 있는 읽는이에게도 상당히 어렵다. 글쓴이들은 꽤 불합리하게도 읽는이들이 여러 외국어 지식뿐 아니라 매우 폭넓은 문화적 배경을 갖추었을 것으로 상정하곤 한다. 다음 글(일부 밑줄로 강조한)은 파노프스키의 저서에서 인용한 것이다(1955년 첫 출간된 이후 여러 차례 재간행됨). 이것은 인용문이 출판본에서 겨우 한 면의 4분의 1만을 차지한다는 점에서 전형적인 도상학적 미술사 글쓰기이다. 나머지 4분의 3은 본문에서의

11. Iconography는 도상학, Iconology가 도상해석학으로 변역되기도 한다. 전자가 도상의 내용을 파악하는 것이라면, 후자는 더 나아가 그 의미 구조를 심화하여 탐구하는 것으로 볼 수 있다. (옮긴이)

주장을 지원하는 길고 자세한 각주로 채워져 있는 것이다.

뒤러는 〈오르페우스의 죽음〉과 같이 〈에우로페의 유괴〉에서 이
중 우회의 표현이라고 불릴 만한 것을 다시 본떠 그리며 고대에
접근하였다. 두 가지 경우 모두에 해당하는 듯한 이탈리아 시인
폴리차아노(1454~1494)는 당대의 언어적 및 감상적 방언으로 오
비디우스(기원전 43~기원후 1세기경)의 묘사를 번역해냈다. 그리고
한 이탈리아인 화가는 이 두 사건을 콰트르첸토 미장센의 온갖
장치들을 작동시킴으로써 시각화하였다.[12] 사티로스, 네레이드,[13]
큐피드, 달아나는 정령들, 부풀어오르는 천과 굽이치는 머릿단
등이 그것이다. 뒤러가 고전의 자료를 전용할 수 있었던 것은 바
로 이와 같은 이중 변형 이후였다. 여기에서 이탈리아의 원형들
과 무관한 것은 풍경의 요소, 즉 나무, 풀, 언덕, 건물 등뿐이다.
게다가 공간을 채운 방식은 처음부터 끝까지 철저하게 북유럽식
이다. 저 '분주한 작은 것들'의 많은 수가 고전적 사티로스와 목
양의 신과 바다의 신 등이라는 사실에도 불구하고 말이다.[14]

위 단락에서 언어와 의미의 핵심은 "뒤러는 … 접근하였다"는 첫

12. 콰트로첸토는 15세기, 미장센은 무대 연출을 뜻한다. 이에 대해서 필자는 뒤이은
본문에서 설명하고 있다. (옮긴이)
13. 그리스 신화에서 바다의 신 네레이드와 오세아누스의 딸 도리스 사이에서 태어난
바다의 요정 또는 여신. britannica.com 참조. (옮긴이)
14. Erwin Panofsky, *Meaning in the Visual Arts* (Harmondsworth: Penguin, 1970), pp.
284 - 286.

부분에 있다. 도상학적 논의는 예술가의 입장에서 일정한 '원형들'을 알거나 볼 수 있었으리라고 글쓴이가 읽는이를 납득시킬 수 있는 경우여야만 설득력이 있다. 이러한 원형들로부터 모든 연결 고리가 생겨나기 때문이다. 이 글에는 연구 방식에 대한 언어적 실마리가 많이 담겨 있다. 복잡한 여행임을 암시하는 '이중 우회'와 '언어적이고 감성적인 방언'의 언급에 주목하라. 그것은 합성된 문학적 변형을 설명하는 축약 방식이다.

도상학 연구의 특징적 논거는 폭넓은 학습으로부터 기인한다. 따라서 글쓴이 파노프스키의 주요 문제는 미술사학의 훈련을 받지 않은 읽는이에게 해당 자료를 어떻게 전달하느냐이다. 그는 이 문제를 두 가지 방법으로 극복하려고 한다. 우선 그는 자료를 두 영역으로 나눈다. 먼저 텍스트만 읽어내는 것이 가능하다. 오비디우스를 '당대의 언어적 및 감성적 방언'으로 번역한 것은 폴리치아노임을 시사하는 충분한 증거가 글쓴이에게 있음을 당연시하면서 말이다. 학구적인 읽는이라면 이쯤에서 해당 주제에 대한 각주 내용을 참고할 것이다. 다음으로 파노프스키는 보완적 조항을 제시하면서 어느 정도 읽는이를 돕는다. '콰트로첸트로'가 이탈리아어로 15세기를 가리키는 것임을 모른 채 '1400년대'라고 할지도 모르니까 말이다. '미장센'에 대해서도 어려움을 겪을 수 있다. 우리는 왜 글쓴이가 영어로 쓰면서 단순히 '무대 연출'이라고 할 수 없었는지 타당하게 질문해볼 수 있다. 하지만 파노프스키는 무엇이 15세기 무대 장치를 구성하는지 일부 읽는이가 알지 못하리라 상정하고 사티로

스와 네레이드 등 몇몇 구성요소의 목록을 제시해나간다. 마지막 문장의 독일어(파노프스키의 모국어였음) 어구는 '분주한 작은 것들'로 번역되는데, 그것이 실제로 필요한 부분이었는지 의아하다. 북유럽의 독일인 예술가를 다루고 있음을 상기시키기는 하지만 말이다.

다음 글에서는 중세 미술에 대하여 좀 더 요즈음의 글쓴이가 비교적 다른 접근법을 보여준다. 아래 문단은 사람들이 중세에 금을 어떻게 여겼을지에 대해 설명을 시도한다. 이 글은 당시에 금이 오늘날과 그 의미가 같지 않았으리라고 추정한다. 그러면서 그러한 내용을 전하기 위해 매우 현대적인(심지어는 구어체의) 언어를 활용한다.

금은 오늘날 여전히 지위의 상징이기에, 우리는 중세의 관찰자가 그 빛을 탄복의 눈으로 어떻게 바라보았을지 이해할 수 있다. 심지어 가장 고원한 조각상이나 판형 작품에 있어서도 '금의 무게만큼 가치가 있는' 것으로 인지하며 말이다. 금은 다른 많은 상징과 마찬가지로 두 가지 정반대 극단에 놓인 선악 가운데 하나에 대한 기표였다. '세상의 우상들은 금과 은으로 되어 있다'는 표현은 금을 더욱 가증스러운 것으로 만들었다. 이교의 신은 지나친 사치와 낭비된 부의 중심이었기 때문이다. 마크 블록(1886~1944)이 탐구했던 중요한 역사상 맥락도 있다. 그는 비잔티움이나 이슬람의 풍부한 자원에 비해 12세기와 13세기 서유럽에서 금이 부족하였음을 알려준다. 실제로 그러한 금화의 부족은 그 희귀성으로 왕중왕을 찬미하고, 탐욕스러운 이

교도의 추잡한 돈을 폄하하면서 금이 미술품에 사용된 방식을 바라보는 데 영향을 미쳤음이 분명하다.[15]

글쓴이 카미유는 '사용자 친화적'이 되겠다는 확고한 태도로 읽는 이의 경험에 호소하면서 글을 시작한다. 금시계와 금목걸이의 광고는 서양 문화에 친숙한 부분이다. 그런 다음 그는 '금의 무게만큼 가치가 있는'이라는 일상적 격언으로 작업하면서, 자신이 다루고 있는 맥락에서 이 점이 문자 그대로 사실이었을 것임을 주장한다. 그러나 글쓴이가 관심을 두고 있는 것은 금의 상징적 가치이다. 따라서 그는 오늘날처럼 이 물품의 공급이 사람들이 금을 바라보는 방식에 영향을 미쳤음을 짧은 인용구들로 지적해나간다. '추잡한 돈'을 언급하며 문단을 마무리한 것은 일상적 격언이 아득히 먼 과거로부터 유래함을 상기시킨다. 이렇게 카미유의 언어 사용법은 그가 탐구하고 있는 과거의 사안들과 현재의 독자를 연계시키는 효과가 있다.

글쓴이들은 그들이 다루는 문제에 대해 일정한 관점이나 접근 방법을 가지고 있다. 심지어 어떠한 접근 방법도 없다고 주장하는 경우, 아니면 너무나 명백하게 무게 있고 권위 있어서 마치 보편적인 진실로 보이는 서술을 제공하는 경우에도 그러하다. 예를 들어 미술 시장에 대한 글쓰기에서 종종 사회학이나 경제학의 언어 표현이 쓰인다. 그것은 절대적으로 수량화 가능한 확실성, 검증 가능

15. Michael Camille, *The Gothic Idol: Ideology and Image-Making in Medieval Art* (Cambridge: Cambridge University Press, 1989), p. 260.

한 자료 등을 시사한다. 어떤 작품이 어떻게 그리고 왜 구입되거나 도난되는지에 대한 아래 연구에서 짧은 문단을 예로 들어본다.

총체적으로 볼 *때*, 미술에 대한 미국의 수요가 늘어남으로써 보다 많은 도난으로 이어진 가격 상승은 그다지 중요하지 않은 부정적 *외부 효과*에 책임이 있다(그리고 이 점은 개선된 보존이라는 긍정적 외부 효과에 의하여 부분적으로 보상된다). 만약 미술 *가격*이 유럽의 수요로 인하여 오르게 된다면 틀림없이 동일한 효과가 발생할 것이다. 그렇다면 그와 같이 야기된 *외부적 성질*에 근거하여 미술의 국제 시장에 반대론을 펼 이유가 거의 없다고 판단되어야 마땅하다.[16]

우리는 위 문단을 시작한 '총체적으로' 같은 어구의 사용이 사실의 총합인 완전한 개요라는 개념을 어떻게 전달하고 있는지 주목해야 한다. 이것은 경제학의 언어이다. '수요', '외부 효과', '가격', '효과' 등 말이다. 원인과 결과라는 면에서 서술 가능한 대상을 다루는 물질주의의 언어인 것이다. 미술 시장에 대한 보다 섬세한 글쓰기에서 어떤 글쓴이는 자신의 방법론과 그것의 한계를 조심스럽게 제시한다. 특정 분석 방식, 그리고 답하고자 하는 질문에 도달한 방식 등을 설명하는 것이다. 18세기 경매의 소비 유형에 집중함으

16. Bruno S. Frey and Werner W. Pommerehne, *Muses and Markets: Explorations in the Economics of the Arts* (Oxford: Blackwell, 1989), p. 122.

로써 그림의 취향을 추적한 연구자의 예가 여기 있다.

여기에 제시된 개념은 그림을 개별적 속성의 묶음으로 파악하는 것으로서, 소비 습관에 대한 오늘날의 이론과 융합된다. 경제학자 켈빈 랭캐스터(1924~1999)는 1960년대에 속성의 묶음이라는 개념을 도입하였으며, 학자들은 이후 그 혁신적 사고를 미술의 소비에 적용해왔다. 그들은 그림이 본질적이자 자체적으로 작품이기에, 그리고 더 나아가 구성 성분의 특정한 결합을 대표하기에 과거와 현재에 구입된다고 주장한다. 미술의 1차 및 2차 유통 시장에 대해 가치를 산정하고 가격을 매기는 일은 서로 다른 속성을 개별적으로 평가한 결과이다. 이러한 속성들은 그림에 항상 내재하는 것이 아니다. 안트워프와 브뤼셀의 미술 재판매 시장에서 17세기 그림의 구매 경향은 경매 참가자들이 이러한 속성들을 그림에 부과하였음을 보여주었다. 화가가 의도했는지 여부에 상관없이 말이다. 그와 같이 그림의 속성들은 구입 행위에서 소비자에 의하여 운용되었다. 따라서 그러한 속성들은 취향의 정형화된 양상을 이해하는 데 결정적이다.[17]

미술사 연구자는 전통적으로 선례에 관심을 기울여왔다. 많은

17. Dries Lyna, 'Name Hunting, Visual Characteristics, and "New Old Masters": Tracking the Taste for Paintings in Eighteenth-Century Auctions', *Eighteenth-Century Studies*, 46/1 (2012), p. 74.

학생들이 미술사 관련 독서의 초기 단계에서 맞닥뜨리게 되는 첫 개념 가운데 하나는 영향이라는 것이다. 그것은 누가 누구로부터 무엇을 차용하였거나 전수받았는지에 대한 개념이다. 영향이라는 개념은 여러 세대의 미술사 연구자에게 강력한 지배력을 미쳐온 만큼, 최근 몇 해 제법 철저한 정밀조사의 대상이 되었다. 그렇다고 하더라도 작품의 선례, 연계, 그리고 특수성의 문제는 여전히 미술사 연구자에게 관심 사항이다. 1973년에 출간된 글쓴이의 아래 단락에서 저자는 전문 어휘나 미술사학의 메타언어를 사용하지 않는다. 그렇지만 그의 글은 계획적이고 통제되어 있으며, 의식적인 언어 처리로 효과를 낸다.

1848년 이후 수십 년 동안 쿠르베(1819~1877)와 보들레르의 사례들, 그리고 그들이 정치에 대해 구현한 서로 다른 대응은 끈질기게 존속되었다. 서로 부조화되는 것으로 보임에도 불구하고 19세기 후반 최고의 예술가 중 많은 이가 그러한 대응을 융화시키려고 애썼음은 특이하다. 예를 들면 1860년대에 마네(1832~1883)는 공적인 삶에 대한 보들레르의 경멸에 경의를 표하면서도, 쿠르베를 흉내내었고 공적인 그림에 가망이 없음에도 희망을 버리지 않았다. 감상자가 〈올랭피아〉(1865)를 대면하거나 〈막시밀리앙의 처형〉(1867~1868)을 바라볼 때 그렇게 느꼈던 것이다.[18] 그것은

18. 이 두 그림은 마네의 작품이다. (옮긴이)

감상자가 굳이 알고 싶어 하지 않는 것을 명시하는 그림이었다. 또는 친구들의 무정부주의에도 정치에 대해 침묵했던 1880년대 쇠라의 경우, 이후 아방가르드의 모든 현학에도 불구하고 예술의 우위를 주장했음을 상기하라. 그는 〈그랑자트 섬의 일요일 오후〉(1885)나 〈기묘한 춤〉(1889~1890)으로 기쁨이 없는 오락이나 피상적 유희 등 조직되고 경직된 이미지를 제작하였다, 그것은 유행하는 그림, 따라서 공적 및 사적인 삶의 교차 장소에 대한 그림이었다.[19]

여기에서 사용된 미술사학의 언어는 오늘날의 언어이며, 지속되어 온 언어이다. 최소한 이것이 윗글의 글쓴이가 성취하고자 애쓰고 있는 듯한 효과이다. 첫 구절의 구조가 두드러진다. 우선 당대를 다루고, 이어 '정치에 대한 대응'을 대표하는 것으로 쿠르베와 보들레르라는 두 인물을 다룬다. 그 다음엔 마지막으로 그러한 대응이 지속되어 '끈질기게 존속되었다'는 구절에서 능동형 동사를 사용하고 있다. 통상적으로 그것은 어떤 대응보다는 주체에 보다 어울리는 표현이다. 이 구절(미술의 사회사 서술에 대한 본보기)에 설득력과 연속적 과정의 느낌을 부여하는 것은 이러한 능동형 동사 및 빈번한 현재형 시제의 사용이다. '구현한다', '경의를 표하는', '희망을 버리지 않는', '바라보는'(우리가 감상자로서 마네의 작품 〈막시밀리앙의 처형〉을 보는 방

19. Timothy J. Clark, *The Absolute Bourgeois: Artists and Politics in France, 1848 – 1851* (London: Thames & Hudson, 1973), p. 181.

식, 그리고 그림 안에 묘사된 사건의 타당성 및 동시대성을 살펴보는 방식 모두를 간결하게 시사한 어법) 등이 그것이다. 다양한 단어가 클라크에 의하여 도발적으로 사용되었다. 예를 들면 '최고'의 예술가라는 표현은 읽는이의 입장에서 경계심을 불러일으킬 가능성이 크다. 마네와 쇠라가 우수한 예술가라는 점, 그리고 뒤이어 제시된 그들의 작품들이 성공적인 회화임에 동의하지 않을 사람은 거의 없겠지만 말이다.

클라크는 놀랍게도 읽는이가 어떤 것을 기대하도록 유도한 다음, 반대의 것 또는 최소한 예상하지 못한 것을 제시하면서 언어 능력을 활용한다. 세 번째 문장에서 읽는이는 클라크가 '공적'이라는 단어로 무엇을 의미하는지 알기를 원한다. 그러나 '보는 이가 알고 싶지 않은 것을 다루는 그림'이라는 '공적인 그림'의 정의는 짐작 가능한 의미의 정반대이며 오히려 삐딱하게 들린다. 이런 식의 미술사학 글쓰기 언어는 여러모로 도발적이다. 모호하기도 하다. 실제로 클라크는 모호함을 활용한다. 문단의 마지막 문장에서 '계획되고 동결된 피상적 유희'가 쇠라의 그림에 대한 내용인지 아니면 그것이 수행된 양식과 기법에 대한 설명인지 분명하지 않다. 그것은 그렇게 두 가지로 이해되며, 글쓴이는 주제와 양식 사이를 구분하지 않는다. 아마도 가장 중요한 점은 미술사학 전문 용어의 사용을 피하겠다는 글쓴이의 분명한 결의일 것이다. '정치,' '공적,' '사적'과 같은 단어의 사용에 의하여 야기된 언어학적 문제는 이처럼 남아 있다. 하지만 적어도 윗글은 미술사학 분야 밖의 사람도 이해 가능할 것이다.

권위를 지닌 또 다른 종류의 언어는 모든 미술사학 글쓰기가 일정한 접근 방식이나 관점을 지닌다는 요점을 인식한 글쓴이들의 것이다. 그것은 자신의 지위에 대한 언명을 중요시하는 글쓴이에 의해 사용된다. 다시 말해서 그들은 텍스트, 작가, 그리고 작품에 대하여 스스로 위치시킨 입지를 우리가 간단하게 추론해낼 수 있으리라고 생각하지 않는다. 그들은 분석 대상에 대한, 그리고 착수하고 있는 글에 대한 자신의 관계를 뚜렷하게 언명한다. 이것은 일부 미술 애호가가 확신해온 언어로 귀결된다. 환기적이며 분석적인 글에 나타나는 대리 만족의 묘사에서 즐거움을 누리는 데 익숙하고, 격론을 벌이며 엄격하고 고집 센 이들 말이다. 하지만 이러한 종류의 글은 미술사학 분야의 발전에 중요하게 기여하였다. 비록 초심자에게는 매우 도전적이겠지만 그 존재를 아는 것, 그리고 그것을 이해하려고 하는 것이 중요하다. 아래에 말로 이루어진 것과 시각적인 것이라는 두 종류 텍스트의 분석에 착수한 프랑스인 철학자이자 기호학자(언어적 기호를 분석하는 사람)의 예가 있다.

자신을 그린다는 것은 무엇을 의미하는가? *자아(에 대해)를 쓴다는 것은 무엇을 의미하는가?* 두 문제는 동시에 작용하게 되면서도, 서로에게 맞서는 것처럼 진행된다. 좀 더 정확하게 말하자면 우리는 텍스트에서 먼저 읽어지는 것과 그다음으로 이미지에서 보여지는 것 사이의 교차에 흥미가 있다. *표현과 내용이라는 두 종류의 기호론적 실체 및 형식, 그리고 언어적 진술과 시각적*

재현이라는 두 종류의 매체 사이의 교류 말이다. 그것은 심상
주의적인 것, 그리고 쓰여진 언어로 된 것들이다. (보여지기 위하
여) 독해의 대상으로 자신을 내어놓는다는 것은 무엇을 의미하
는가? 몽테뉴(1533~1592)의 「독자에 대하여(서문)」(1580)는 뒤러의
「만인의 순교」(1508)와 달리 시각적인 것에 대한 용어와 텍스트
로 된 것에 대한 용어 사이에 오차가 너무나 명백하다. *담론의*
은유적 가치들에 대한 표출에 불과하다고 여길 수만은 없을 정
도이다. 시각적 재현과 글로 된 재현이 역동적으로 상호작용하
도록 하려는 우리의 시도―단지 그림이 아니라 자신의 그림, 또
한 단지 글이 아니라 자아의 글―는 이와 같이 두 세트의 기표
가 기능하는 방식을 보다 철저하고 정밀하게 파악하는 이론 및
방법론의 계기가 된다.[20]

여기에서 글쓴이 마랭이 특정 단어와 문구를 괄호 안에 넣은 방
식에 주목하라. 이 방식은 처음 보기에 단순하고 문제가 없어 보
일 수도 있는 것의 복잡성을 읽은이가 깨닫도록 한다. 자신에 대해
쓴 글은 지극히 솔직한 것 같다(우리는 자서전이라고 생각되는 것을 떠올
리게 된다). 하지만 '에 대해'라는 점을 논외로 취급하고 나면―유지
하지만 분리시켜 주목해보면― 우리는 글쓴이와 쓰인 것 사이의 관

20. Louis Marin, 'Topic and Figures of Enunciation: It is Myself that I Paint', in Stephen Melville and Bill Readings, eds, *Vision and Textuality* (Basingstoke: Macmillan, 1995), p. 199.

계가 결코 솔직한 것이 아님을 떠올리게 된다. 단어나 이미지가 어떻게 상호작용하는지가 위 글쓴이의 관심사이다. 화가와 그려진 것에 대해서도 마찬가지이다. 상이한 매체의 작품이 공유하는 요소를 다루기 위하여 글쓴이는 기호론이나 언어학에 의지한다. 위에 인용한 구절(훨씬 긴 문단으로부터 발췌함)의 마지막 문장에서 '기표'라는 용어는 기호가 취한 형식, 그리고 기의記意, signified 또는 기호가 대변하는 개념 사이에 분리를 나타낸다. 언어학자 페르디낭 드 소쉬르(1857~1913)의 성과 덕분에 회화적 및 언어적 텍스트를 다루는 이론가들은 기호가 말, 이미지, 사물, 소리 등이 될 수 있음을 보여준다. 그러나 이러한 것들이 내재적인 의미를 지니는 것은 아니다. 우리가 그것에 의미를 부여하고 그에 따라 그것이 기호화되기 전까지는 말이다. 예를 들면 장미는 그 기의가 사용되는 상황에 따라 원예, 사랑, 성처녀 마리아, 또는 여성의 해부상 일부 구조가 되는 기표이다. 문단 중반에 '담론'이라는 단어 역시 글쓴이가 매우 또렷하게 착수한 일련의 문제에 대하여 어떻게 다루려 하는지를 보여준다. 담론 이론[미셸 푸코(1926~1984)로부터 비롯]은 한 사람이 말하는 것에 대해서가 아니라 관심 분야에 걸친 다양한 방식의 소통에 관한 것이다. 물리학 담론이나 모더니즘 담론도 그러한 식으로 다루어보는 것이 가능하다.

우리가 기억해야 하는 점은, 미술사학의 글쓰기에 진지하게 종사하는 사람이라면 누구나 내부적 묘사에 대한 외부적 틀의 결정이라는 일종의 분투 과정에 관여하고 있다는 사실이다. 이것은 프

랑스 철학자 자크 데리다(1930~2004)가 설명한 점으로, 달리 말하자면 우리가 과연 어디까지 해석해낼 수 있는 것인지의 문제이다. 개인이 새로운 방식을 찾기 위하여 애쓸 때, 언어는 차용되고 적응되며 구축된다. 그리고 단어는 선원(또는 글쓴이)이 미답의 바다로 여겨지는 곳으로 항해하는 배에 신원을 표시하기 위해 돛대 꼭대기에 고정한 것이다. 이러한 의미에서 단어는 정보나 생각을 전할 뿐 아니라 글쓴이의 지적 소속을 나타냄으로써, 관심이나 맹비난을 불러일으킨다. 글쓴이가 속하는 입장이나 모임을 언어가 나타낸다고 말하면 냉소적이거나 경멸조로 들릴 수도 있다. 그렇지만 필자가 의도하는 바는 그것이 아니다. 일부 글쓰기 형식의 '정치적 적절성'은 주제넘은 문제가 될 수 있다. 필자인 나의 바람은 그러한 점을 지지하려는 것이 아니다. 미술사학의 언어가 다수의 목적에 기여하는 방식을 전하려는 것이다. '이것은 글로 다루는 소재와의 관계에서 글쓴이인 나(또는 우리)의 위치이며, 협력자들이 있다고 생각되는 학문적 연구 분야이다' 같은 식 말이다. 이러한 언술은 다른 입장에 대한 무언의 반격, 도전, 또는 익명의 반대에 대한 대응을 수반할 수도 있다.

와토(1684~1721)의 작업에서 *서사적 구조 전체*는 의미의 전달을 강조하면서도 그와 동시에 의미를 보류하거나 무효화한다. 이러한 특징의 무대 의상을 예로 들어보자. 공연장에서 의복은 빈틈없이 연극적이며 중요한 기능을 갖춘, 관습화된 의상의 전반적 체계를

구성한다. 다이아몬드 무늬의 의상은 아를르캥, 헐렁한 흰 주름 옷깃의 의상은 페드롤리노나 쥘, 그리고 검정 모자와 가운은 박사를 나타낸다.[21] 그러나 무대의 틀을 벗어난 *야외* 축제에서는 그러한 *의미를 표상하는* 무대 의상이 의미론적 유보를 상실한다. 그리고 본래적 의미의 상실은 *고갈된 기호의 애석함*을 드러낸다. 음악적 유비, 그리고 *와토 관련 문헌에서 전기체의 강조*에는 일정한 배열이 나타난다. 그것은 현재의 기표에 부재하는, 단절된 기의를 고수하는 기호인 동시에, 회화적 기표에는 진술되지 않는 강력하고 매력적인 기의(비애)를 위한 기호이다.[22]

이러한 글에서 읽는이는 의미론적 언어를 또 다시 마주하게 된다. 그것은 미술사학의 언어('서사적 구조 전체')를 대체한 구조주의적 메타 언어이다. 앞서 다룬 글에서와 달리 특정 작품이나 작품군과의 관계에서가 아니라 작가에 대해 사용되어 있다. 연구의 대상은 더 이상 특정 그림이나 장르가 아니다. 관습적 의미에서 와토의 삶과 작업도 아니다. 글쓴이 브라이슨은 글에서 와토가 다루어져온 방식('와토 관련 문헌의 전기체적 강조')으로부터 와토에 대해 알게 되는 것, 그리고 그림의 표층에서 보게 되는 것으로부터 와토에 대해 알

21. 아를르캥은 이탈리아 희극에 등장하는 광대(할리퀸, Harlequin), 페드롤리노는 좀 더 어리석은 어릿광대(피에로, pierro), 쥘은 페드롤리노와 같은 역할로 프랑스 희극으로부터 유래하는 어릿광대 배역을 가리킨다. (옮긴이)
22. Norman Bryson, *Word and Image: French Painting of the Ancien Regime* (Cambridge: Cambridge University Press, 1981), pp. 71 – 72.

게 되는 것 사이의 관계를 드러내려고 한다. 두 영역 사이의 어딘가에서 의미가 생성되는 것이다. 문제는 '어떻게'이다. 와토의 그림에서 비애는 늘 인지되어 왔다. 하지만 브라이슨은 그림을 보는이의 주관적 반응에 의존하지 않고 이 점을 설명하려 한다. (예를 들면 이 그림은 슬픈 느낌을 가지고 있다거나 내가 슬픔을 느끼게 한다는 식이다.) 이렇게 하기 위하여 그는 그림의 이야기를 구성하는 요소를 그림 밖의 것에 대한 기호로 취급한다. 연극적 의상은 무대에서 일정한 의미를 표출하며, 그것은 브라이슨이 보여준 그림으로서의 인위적 구조('무대의 틀')와 같은 것이다. 하지만 그러한 의미는 상황이 야외 연회인 경우엔 상실된다. 의미론적 분석의 특징은 화가가 의미를 창출하고 이미지 안에 그 의미를 구현한다는 개념을 폐기한다는 점이다. 위 글에서 능동형 서술어의 주체는 예술가가 아니라 서술 구조이다. 그림을 대상으로서가 아니라 세상에서의 준거 틀('서사적 구조 전체')로 다루는 것이다. '고갈된 기호의 애석함'에 대한 언급은 시각 자료를 다루는 의미론자가 빠질 수 있는 어리석음 및 점강법을 시사한다. 그럼에도 불구하고 브라이슨은 화폭 위 이미지('기표')와 그것이 지니는 의미('기의') 사이를 구별하는 분석 체계를 채용하면서, 와토에 대한 문제의 이론화가 가능하다. 와토의 그림에서 그동안 인정되어온 일정한 풍조를 설명한다는, 그 작동 중인 근본 원리 말이다.

지난 20년 동안 이미지의 형상화에 대한 출판물은 아주 많은 양이 사진 분야에서 나왔다. 다음의 두 사례는 단일 매체에 대한 접근법에서, 그 고찰 대상을 서로 매우 다른 언어로 다룬 방식을

그림 4.3(a, b) (a) 베네딕트 렌스테드, 〈전통 복장의 팻 타이히〉, 1898년경 (b) 베네딕트 렌스테드, 〈개종 이후 팻 타이히〉, 1899년경, 명함판, 알부민 인쇄, 워싱턴 스미소니언 박물관의 국립 인류학 아카이브실 유진 레오나드 컬렉션. 이 미지 출처 : The National Anthropological Archives/Human Studies Film Archives at the Smithsonian Institution.

보여준다. 첫 번째 글은 19세기 후반 사진 분야에서 발생한 두 가지 상황을 언급한다(그림 4.3a 및 4.3b).

한 장은 이 시기에 각기 다르게 나타났던, 길들여진 야만의 것들로 이루어져 있다. 처음의 것은 헨리 모튼 스탠리(1841~1904)를 묘사한 1872년도 인쇄판 우편엽서에서 볼 수 있다. 스탠리는 콩고 지역의 탐사에서 불행히도 13살의 나이로 죽은 젊은 부하 카루루와 함께, 아프리카의 중심부에서 데이비드 리빙스

턴(1813~1873) 박사를 찾아낸 탐험가이다. 사진 촬영 스튜디오에 재현된 전형적 아프리카식 배경과 더불어 표현된 것은, *문자 그 대로* 굴복의 장면이다. 그것을 감추려는 시도는 없다.[23] 대상 주제에 대한 또 하나의 전형적 표현은 서로 다른 지리 및 문화 영역에서 찍은 이 두 사진에 나타나 있는 것처럼 '전'과 '후'로 설명될 수 있다. *사상적 전제*는 아프리카의 식민화에 연계된 이미지와 기본적으로 유사하다. 이것은 아메리카인디언 쇼쇼운 부족민 팻 타이히의 초상사진 두 점이다. 1894년 미국으로 이주한 덴마크 출신 여성 사진가 베네딕트 렌스테드(1859~1949)가 아이다호 주 포카텔로에서 찍은 것이다. 배경은 동일하지만 주체는 급격한 변동을 보인다. 한 사진에서는 아메리카인디언의 전통 방식으로(*또는 그러한 전통이 편성된 이미지에 따라*), 아마도 다음해에 찍은 것으로 보이는 두 번째 사진에서는 기독교인이 되어 서양식으로 옷을 입고 있다. 종교와 문화가 예속에 따라 동화되고, *고결한 야만인*에 대한 교육이 완성되어, 그는 그렇게 문명사회의 일부가 될 수 있었던 것이다.[24]

위에서 글쓴이는 분석 대상을 유형으로 분류하고 '전통'과 '사상적 전제'를 확인하려 한다. '정치'라는 단어가 쓰이지는 않지만, 글

23. 책에 이 이미지는 실려 있지 않다. (옮긴이)
24. Walter Guadagnini, 'The Journeys of Photography', in Walter Guadagnini, ed., *Photography: The Origins, 1839 – 1890* (Milan: Skira, 2010), pp. 136 – 137.

쓴이가 공들여 읽는이에게 상기시키려는 방식에서 분명히 드러나는 점이 있다. 이러한 종류의 표현들은 문화 코드에 따라 작용하며 사회 전반의 신념체계와 정책에 따라 구조화된다는 점이 그것이다. 필자는 '문자 그대로'라는 표현에 주목하게 되었다. 글 속에서 정확하게 사용되어 있기 때문이다. 글쓴이는 사진 작업의 대상이 자세를 취하고 촬영하는 과정에 종속되었음을 '문자 그대로' 설명한다. 그러나 사실 그러한 표현은 대화에서 제대로 활용되지 않으며 학생들이 글쓰기 과제에서 피할 법한 단어에 속한다. 또한 필자는 인용부호나 '따옴표' 안에 제법 많은 단어를 이탤릭체로 표기하였다. 글쓴이가 보편적 어법으로 용어를 쓰고 있지만, 그러한 용어의 의미를 본인이 지지하지는 않음을 드러내기 위해서이다. 예를 들면 '고결한 야만인'이라는 용어는 인종적으로 다양한 민족, 그리고 정식 교육을 받지 않은 자연 상태의 삶이 가져온 고결성을 두고 18세기 계몽주의가 관심을 가졌던 것으로부터 유래한다. 그리고 '전'과 '후'의 사진이라는 개념은 대상 주체를 설명하는 데 약칭으로 유용하기는 하지만 주의해서 접근할 필요가 있는 상투어이다. 게다가 여기와 같이 따옴표를 많이 사용하는 학생은 그들의 용어 선택에 보다 세심하지 않은 태만함으로 비판받기 쉽다.

이미지 형상화를 분석하는 일의 어려움은 미술사 연구자가 매체와 의미 사이의 관계를 매우 정밀하게 다루도록 하였다. 이것은 유일한 견해를 견지하는 것의 불가능함과 언어의 힘을 인정하는 시대에 미술사학이 전통적으로 고집하는 일 중 하나이다. 사진의 경우

실제에 대한 관계의 직접성(지표성으로 불림)은, 사진이 의미하는 것을 객관적으로 인식할 수 있는 합의를 이루어내지 못하였다. 사진은 존재하거나 존재하였던 것을 복제해내는 한편(흔히 '외연적'이라는 용어가 쓰임), 사진을 보는이가 개인적으로 관여하므로 '함축적'이다. 다시 말하자면 보는이는 그것을 중립적으로 보지 않는다. 위에 든 마지막 예와 비교할 때 그 제목에서부터 상이한 접근법과 언어 용례를 보여주는 사진 관련서의 구절이 아래에 있다. 이번에는 글쓴이 자신이 이탤릭체를 사용하였으므로 필자는 밑줄로 표시한다.

최근 몇 년 등장한 여러 사진가—이 중 다수는『사진의 불안』(2011)에서 다루어짐—는 사진 매체의 또 다른 역설을 고찰하고 뒤엎는 일에 노력을 들이고 있다. 2차원 형상의 제작자로서 어떻게 그 주된 기능이 물질적 성질의 양상을 크게 전복시켜 왔는지의 문제 말이다. 이러한 예술가들의 작업은 이미지 자체보다 바로 이 점에 더 많은 관심을 두고 사진 제작 과정, 그리고 특히 사물로서의 사진이 지니는 물리적 및 유형적 특성으로 우리의 주의를 전환시켰다. 이들은 다양한 아날로그 및 디지털 사진 기술을 구사하여 어떤 의미에서 매체를 해체한다. 그것은 사진의 구성요소—최종 이미지 또는 이미지의 최종 편성(시리즈)에 앞서 반드시 일어나야 하는 일련의 수많은 일—를 숙고 가능하게 한다. 종종 그 결과는 종종 확실히 촉각적이다. 매끄러운 표면에 대한 저항, 그리고 이미지로서의 사진에 대한 필연적

제거인 것이다. 이미지의 시각적 광학성光學性, opticality과 사진의 촉 각적 잠재력 사이에서 이와 같은 와해는 우리가 사진을 독해하 는 과정을 지연시킨다. 사진 매체의 본질적 성질과 사진이 세상 에서 기능하는 방식의 추정을 자주 혼란시키면서 말이다.[25]

'아날로그'와 '디지털'은 사진을 제작하는 두 가지 기술이다. 위 의 단락은 글쓴이가 사진에 대해 단일한 권위적 해석을 전달하려 는 것이 아니라는 점, 그리고 사진이 매체로서 작용하는 방식 자체 에 의문을 갖는다는 점에서 앞서 살핀 글과 현저히 대조된다. '자 료,' '속성,' '촉각적,' '표면,' '과정,' '생산,' '감촉적'(만질 수 있는 성질을 뜻함) 등의 단어는 우리가 읽는이로서 이미지의 광학성(보여지고 바라 볼 수 있는 것의 성질)으로부터 떠나 물리적 인공물로서 사진을 바라 보게 하는 것이다.

위의 인용 단락은 특정 매체를 다루는 미술사 연구자의 전문용 어 일부를 우리에게 소개해주었다. 글쓴이가 밝혔듯이 작품의 물리 적 성질은 의미로부터 분리된 것이 아니다. 이처럼 기법에 대한 글 쓴이들은 상당히 전문적 용어를 사용하곤 한다. 그렇지만 미술사 학 학생이라면 보다 기본적이고 흔히 사용되는 용어를 신속히 익힐 수 있을 것이다. 관련 사례를 완결 짓기 위하여, 이제 색에 대해 아 주 다른 방식으로 서술한 저자 두 명을 살펴본다. 첫 번째는 미술

25. Anne Ellegood, "The Photographic Paradox," in Matthew Thompson, ed., *The Anxiety of Photography* (Aspen, CO: Aspen Art Press, 2011), p. 94.

사 연구자이고 두 번째는 비전문 감상자를 상대하는 데 익숙한 미술관 관리인이다.

군청색을 절약하기 위하여, 화가는 좀 더 저렴한 *남동석*藍銅石, azurite 같은 청색 안료를 흔히 바탕색에 사용하고 군청색을 표면에만 한 겹 바르곤 한다. 페루지노(1446~1523)의 체르토사 수도원 제단화에서 하늘과 성모의 옷에서처럼 말이다. 이탈리아, 프랑스, 그리고 스페인에서 *남동석*은 *청금석*靑金石, lapis lazuli 보다 더 널리 사용되고 있다. 독일과 헝가리에는 그 큰 매장층이 존재한다. 그것은 17세기 말까지 회화에서 널리 사용되었는데, 그 무렵 유럽에 공급원이 불확실해졌다. 남동석은 안료의 재료로 활용하려면 굵게 가루를 내어야 한다. 그렇게 하지 않으면 색이 연하고 두드러지게 초록빛을 띠어, 하늘을 칠할 때 불리하다. *남동석*의 색은 아마도 〈담비와 찌르레기와 함께 한 여인〉(1526~1528)처럼 홀바인이 그린 초상화의 연청록색 배경에서 그 진가가 가장 잘 음미될 수 있을 것이다.[26]

윗글에서 우리는 마치 요리책에서처럼 안료(물감이 만들어지는 성분에 사용되는 단어)가 준비되는 방법과 그 재료의 특질에 대해 조언을 듣게 된다. 마치 지질학적 분석인 듯 남동석을 구성하는 광물을

26. David Bomford and Ashok Roy, *National Gallery Pocket Guide to Colour* (London: National Gallery, 2009), pp. 27 – 28.

찾을 수 있는 장소에 대하여 듣고, 그것을 역사적 맥락에 놓고 보
게 된다. 마지막에는 안료의 가격이 다양하고, 화가들이 때로는 절
약해야 했음을 알게 되면서 경제학 관련 용어도 접한다. 다음의 두
번째 단락은 현대 미술가 게르하르트 리히터(1932~)의 작품 〈4900
가지 색〉(2007)에서 색 사용법에 대한 분석 일부이다.

회화의 역사에서 색이 궁극적으로 *관념적 연상*으로 정의되지
않았던 적은 한순간도 없다. 최소한 뒤늦게 깨닫게 되더라도 말
이다. 그것은 특정 종교 또는 세속의 요구를 *수행해야 했던* 특
유한 *맥락*, 그리고 담당해야 했던 *정황적 기능*(예를 들면 후기인상
주의의 과학주의 말이다.)이다. 우리는 읽는이에게 푸른색의 *역사성*
을 상기시키는 것이 가능하다. 진청색은 순결과 성스러움을 나
타내는 푸른색으로부터, 19세기 후반의 상징 체계에서 *재부호
화*되어 정신적 *하늘색*의 성질을 획득하였다(예를 들면 오딜롱 르동
의 작품이 있다). 그리고 50년 뒤에는 이브 클랭(1928~1962)의 손에
서 *순수한 비물질화의 장관을 구현한다*는 특유의 주장에 이르
게 되었다. 20세기 미술에서 끊임없이 계속되는 논쟁의 주제가
되도록 한 것은 바로 이와 같이 색의 *기호학적 지위*에 관한 내
재적 양면 가치이다.[27]

27. Benjamin H. D. Buchloh, "The Diagram and the Colour Chip: Gerhard Richter's
4900 Colours," in *Gerhard Richter: 4900 Colours*, ed. Hatje Cantz (London: Serpentine
Gallery, 2008), p. 61.

위의 글쓴이는 색의 역사도 다루고 있다. 푸른색의 일종인 진청색 같은 안료용 기술용어 역시 포함시켰다. 그러나 그의 언어는 읽는이가 거의 눈치채지 못하는 가운데 작용 권한, 말하자면 변화를 가져오는 능력을 색에 부여한다. 색이 '수행해야 했고' '상정해야 했다'는 식이다. 여기에는 글쓴이가 우선시하는 점을 명백히 표시하는 간편한 핵심용어가 몇 개 있다. '관념 연상'(여기에서 우리는 근접성과의 연관도 포착 가능하지만, 글쓴이는 특정 문맥으로 정의하였다), '정황상 기능'(글쓴이는 사상적 또는 전문적으로 특수한 조건을 의미한 것으로 보이는데, 그러한 제반 조건은 특정 방식으로 색을 활용하도록 하므로, 아마도 덜 고정적일 것이라는 점에서 문맥과는 다소 구별된다) 등이다. '역사' 대신에 '역사성'이라는 단어는 난해하고 복합적인 용어이다. 그것은 글쓴이가 역사를 반론 없는 진실로서가 아니라 일어났던 일, 그와 동시에 반박의 여지 없는 접근 불가한 기록으로서 여김을 나타낸다. 마지막으로 글쓴이는 색이 언제 누구의 손에서 활용되느냐에 따라 다양한 대상의 의미에 활용될 수 있는 사례들을 제시한다. 그리고 이브 클랭의 작업에서 색은 완전히 추상적인 무언가가 된다고 결론 내린다. 산업디자인에 보다 연관된 단어인 '특허받은'의 사용은 다소 충격적이다. 그것은 추상표현주의자의 경쟁력뿐만 아니라 해당 예술가의 색 활용에 어느 정도 독특함을 시사한다. 그렇게 르네상스 시기로부터 20세기에 걸쳐 다소 숨가쁘게 다룬 다음 글쓴이는 결론에 이른다. 색은 항상 그것이 가리키는 대상 및 의미가 파악하기 어려웠다는 점 말이다(예를 들면 성모를 위한 푸른색이라고 하더라도, 르동의

경우에는 좀 더 추상적인 종류의 정신성을 상징하는 푸른색이었다). '논쟁'이라는 단어의 사용은 이러한 점이 결코 혼자만의 색 사용법을 조용히 개발하는 예술가 각자의 문제가 아니며 색은 의견의 불일치, 주장과 대응 주장 등이 따르는 진정한 논쟁거리임을 나타낸다.

이번 장은 대학 수준에서 미술사학을 공부하는 학생이 마주하게 될 법한 글쓰기 유형을 추적해보았다. 필자는 심오하게 전통적인 것에서부터 매우 혁신적인 것에 이르기까지 다양한 글에서 미술이 어떻게 쓰여지는지 세세하게 살펴보았다. 다음 장에서는 출력된 형식 또는 온라인에서 읽기라는 주제를 다룬다. 그리고 미술사학의 학부생으로서 접하게 될 서로 다른 종류의 간행물(실제 또는 가상)을 개략적으로 살펴볼 것이다.

5 미술사학 읽기

대학 도서관은 저자라이센싱및저작권협회ALCS, 그리고 도서 데이터 베이스 및 기타 전자 자료에 막대한 가입비를 납부한다. 가입비의 납부는 도서 각 장과 논문을 여러 부 복사할 수 있는 권리, 또는 교사가 도서 각 장의 스캔본이나 논문의 링크를 비롯하여 추천 도서목록을 게시하는 인트라넷, 말하자면 가상 학습 환경VLE에서 이러한 자료에 접근하는 권리를 위한 것이다. 학생 입장에서는 도서관에서 직접 접속하거나 다른 장소에서 암호로 원격 접속하여 자료를 읽어볼 수 있다. 전자 자료에 대해서는 이번 장 뒷부분에서 좀 더 이야기하겠다. 우선 필자 본인이 원고를 쓰는 지금도 큰 변화가 일어나는 중임을 알아야 한다. 웹에서 무료로 구할 수 있는 책이 늘어나고 있는 점, 그리고 수백 년 동안 변화 없이 운영되어온 학술지 구독의 현행 체계를 허물고 자유열람을 허용하려는 영국 내 움직임이 그것이다.[1] 하지만 저작권 문제가 여전히 남아 있어, 학생이 인터넷에서 수업용 주교재를 바로 찾아볼 수 있을 것 같지는 않다

1. 프로젝트 구텐베르그www.gutenberg.org/browse/authors/p 사이트에서 작가 및 제목별 어문 저작물의 검색 및 접근이 가능하다.

고 해야겠다. 게다가 학술지를 간행하는 전문단체들로부터 상당한 저항이 있을 것이다. 구독료 없이 지속해나갈 방법을 모르기에 그렇다. 따라서 지금이라도 예측 가능한 미래에도 현재 체계가 이런저런 형태로 이어질 듯하다.[2] 미술사학 학생이라면 웹 검색에 얼마나 전념하건 간에 미술사학 공부에서 주축은 종이로 된 자료임을 알게 될 것이다.

책이나 논문의 복사본을 찾는 일은 예산이 감소하는 요즈음 일종의 도전이다. 미술에 대한 책은 다른 주제를 다루는 책 대부분보다 비싸기 때문에, 이 문제는 미술사학을 공부하는 사람에게 특히 민감하다. 필독 자료의 원고를 확보할 때에는 여러분이 어디에서 공부하건 간에 동료 학생과 협력하여 작업하는 편이 당연히 유리할 것이다. 오늘날 진지한 고등 교육기관은 학생의 도서 보유 기간이 제한된 도서 예약제 및 단기대출 방식을 운영한다. 이와 같이 본인이 소속된 기관의 도서관 활용법을 익히는 것은 성공적인 학위 과정에 절대적으로 필요하다. 그것은 여러분에게 제공되는 도서관 견학 프로그램에 참석하기뿐만 아니라 스스로 알아나가기 위해 느긋하게 시간 들이기를 의미한다. 만약 어디에서 자료를 찾아야 할지 확신이 없으면 질문하기를 주저하지 말라. 도시에서 공부하고 있다면 비록 공공도서관이나 인근 기관에 대출 권한은 없더라도, 열람 가능한 곳에서 시간을 들여 책과 학술지에 대한 대안적 출처를 확

2. 무료로 볼 수 있는 저널은 오픈액세스저널 목록www.doaj.org에서 확인 가능하다.

보해야 한다. 복사나 스캔은 종종 해결책이 된다. 다만 여러분만이 활용하기 위한 것이라고 하더라도 책에서 한 챕터 이상을 복사하면 저작권법에 위배됨을 명심하는 것은 중요하다. 정리해보면, 독서 계획을 세우고 미리 준비하여 수업에 필요한 읽기 목록을 앞서 나아가고, 그리고 당황하지 말라! 만약 필독 자료를 확보하지 못하면 조언을 구하라. 대안이 있을 것이다.

참고문헌은 추천된 읽기 목록과는 다르며 오히려 달라야 한다. 참고문헌은 여러분이 공부하는 분야를 통틀어 폭넓은 범위의 출판물을 제시한다. 그에 비하여 추천 읽기 목록은 해당 수업에서 필수적으로 읽어야 하는 대상을 보다 정확하게 가리킨다. 이 두 종류는 필수 항목이 강조된 단일 목록으로 합쳐질 수 있다. 무엇을 읽어야 할지 또는 어떤 인용이 무엇을 의미하는지 확신이 없다면 교사에게 물어보라. 기본적 질문을 하는 것은 모욕적인 일이 아니다. 앞장에서도 설명한 것처럼 학술 문헌은 (특히 제목이 긴 학술지의 경우) 매우 복잡하며, 초심자에게는 해독 불가한 축약어가 포함되어 있을 수 있다.

이처럼 읽을거리의 복사물을 확보하였다면 조용한 장소를 찾도록 하라. 방해받지 않으며, 난해한 페이지를 놓아두고 어느새 친구들과 한 잔 마시러 가버리고 싶어지지 않을 만한 곳 말이다. 학생들의 압력으로 현재 많은 대학 도서관은 단체 작업이나 대화를 위한 구역을 별도로 두고 있지만, 조용한 (또는 조용해야 하는) 구역도 갖추고 있다. 대학에 진학하는 학생 대부분은 일단 10주 또는 12주 학

기 동안 읽어야 하는 독서량에 충격을 받는다. 일련의 한정된 필독 교재와 일부 참고도서로부터 도전적인 읽기 목록과 참고문헌까지 마주하게 되는 것이다. 이제는 효과적인 독서술이 필요해진다. 처음부터 끝까지 읽어야 하는 책이라고 하더라도 여러분 각자 특정한 수요에는 한 부분, 챕터, 또는 몇몇 부분 정도가 가장 적절하기 쉽다. 참고문헌 목록에 있는 것을 전부 읽으려고 하지 말라. 선별한 목록에서 다시 선택하라. 한정된 양을 읽고 이해하고 흡수하는 것이, 많은 양을 서둘러 읽고 그 가운데 수백 장의 내용을 잊어버리는 것보다 낫다. 색인을 활용해 핵심어를 확인하라. 읽은 것을 전부 기록하려 하지 말고 중요한 주제만 적으라. 책에서 구절 전체를 옮겨 적지 말라. 그것은 시간 낭비이고, 때로는 기억을 돕기 위해 메모해둔 내용을 과제물에 포함시키는 경우 결국 원고를 옮긴 것이 되어 무심코 표절을 초래하게 되기 때문이다. 그리고 읽는 책에는 적지 말라. 또한 접착식 메모지는 오래 부착되는 경우 종이를 손상시킬 수 있기에 도서관 사서가 그 사용을 막는다.

영리한 독서법이라고 충분히 검증된 방식은 흰 종이쪽지서표, 書標를 많이 준비해두고, 중요하리라 생각되는 페이지에 하나씩 끼우는 것이다. 왜 중요한지에 대하여 서표 위에 메모하고 책의 끝까지 가면 서표를 전부 거두어 검토한다. 그 가운데 여전히 중요하다고 생각되는 메모 내용은 보다 오래 간직할 수 있는 종이나 컴퓨터 파일 형식으로 정리하고 보관하라. 그리고 미리 정해둔 읽기 목록을 벗어나는 것은 영리한 모험이 아닐 뿐 아니라 바람직하지도 않다. 또

다른 관점으로 주의를 환기시킬 것이기 때문이다. 또한 출판일자를 주의해 기록하자. 본문에서 다룬 미술 작품에 대한 지식은 끊임없이 개정되며, 제작자의 귀속 및 작품의 위치 역시 재설정되기 때문이다. 효율적인 독서는 여러분이 교육 과정으로부터 충분히 이득을 얻을 수 있는 비결이다. 곤란을 겪는다면 도움을 청하라. 대학은 진도와 학습 요구에 적응하는 데 어려워하는 학생을 위해 공부법 무료 과정을 갖추고 있어야 할 것이다. 도움이 필요하다고 느끼면 이러한 과정에 대해 물어보라.

자신이 얼마나 '컴퓨터 기술'에 전문적인지, 그리고 얼마나 많은 조언을 구할 수 있는지에 따라 여러분은 연구 과정과 참고문헌 작성의 통합 작업에 소프트웨어 활용을 고려하기 시작할 것이다. 에세이 작성을 시작하고 학위 논문 및 연구 프로젝트를 개발하는 데에는 관련 소프트웨어가 필요하게 된다. 조테로www.zotero.org와 멘들리www.mendeley.com 같은 것은 무료이지만, 학계 및 출판계에서 무료 체험 가능한 엔드노트www.endnote.com는 재원의 뒷받침이 필요하다. 이와 같은 소프트웨어는 도서관 카탈로그와 데이터베이스로부터 인용 사항을 자동 추출하는 것이 가능하다(다만 이후에는 항상 교정이 필요하다). 그리고 원고의 전문을 제공하는 데이터베이스로부터 pdf 형식 파일을 확보하거나 웹사이트의 현재 상태를 이미지로 촬영하는 것도 가능하다. 이와 같은 소프트웨어 프로그램은 인용 내용을 묶고 주석과 태그를 붙이는 작업을 가능하게 하여, 연구를 체계화하고 끝까지 수행하는 것을 용이하게 한다. 참고자료 관리용 소프

트웨어는 에버노트^{evernote.com} 같은 메모 및 캡처 소프트웨어와 더불어 탁월하게 작용한다. 더 나아가 강사에게 허락받아 강의를 녹음하고 현장에서나 나중에 주석 달기를 할 수 있는 전문가용 소프트웨어^{www.sonocent.com/en/audio_notetaker}도 있다.

미술사학 분야의 문헌은 제2장 및 제3장에서 논의하였던 대로 주제에 관한 접근법이 다양하다. 여기에서 책 내용을 논의하고 그 언어를 분석하거나 책에서 다루어진 특정 작품의 장점을 평가하려는 것은 아니다. 제목과 저자를 이 글에서 언급한 것은 일정한 부류의 문헌에 적합한 예시를 든 것이다. 필자가 언급한 전자 자료 역시 학습의 시작 단계에서 미술사 학생이 활용할 만한 것들이다.

서점에서 미술사 관련 책을 둘러보려면 요즈음에는 상당히 적극적이어야 한다. 온라인 서점 아마존이 흔히 처음 들르게 되는 곳(영국 아마존보다는 미국 유통업체인 아마존닷컴에 보다 많은 선택지와 중고책이 있음을 주목할 것)임이 오늘날 상황이기 때문이다. 런던의 블랙웰이라는 미술 및 포스터 판매점(옥스퍼드 브로드 27번지)은 쾨니그 북스(차링 크로스 80번지 및 서펀타인 갤러리에 위치) 및 토마스 헤니지 아트북스(세인트 제임스 지역의 듀크 스트리트 42번지)와 더불어 미술 관련 서적을 전문으로 하는 얼마 남지 않은 서점이다. 워터스톤즈(고어 스트리트 82번지)는 일반적으로 런던대학교 학생을 대상으로 비교적 좋은 책을 구비하고 있다. 다운트북스와 런던리뷰오브북스 서점은 흥미로운 읽을거리를 갖추고 있는 편이다. 그러나 보다 나은 곳은 미술관에 위치한 서점이다. 예를 들면 에딘버러의 현대미술관은 훌륭한 서점

을 갖추고 있으며, 국립미술관의 서점은 런던에서 최고에 속한다. 어느 곳이든 괜찮은 서점이라면 테임즈앤드허드슨 출판사의 문고판 미술 시리즈 '세계의 미술' 및 맨체스터대학출판사의 '미술사 다시 생각하기' 등을, 곰브리치의 『미술의 역사』 및 존 버거(1926~2017)의 『보기의 방법』 같은 베스트셀러와 함께 확보하고 있을 것이다.

이 책의 관심사가 도서 출판업의 자본 환경은 아니지만, 지나가는 김에 경고 한마디 정도는 괜찮을 것 같다. 양질의 컬러 도판을 갖춘 미술 도서는 제작비용이 많이 들기에, 출판업자 입장에서 여전히 소수의 대중을 위한 것으로 여겨진다. 따라서 일단 미술 도서가 절판되고 나면 출판업자를 설득해 재판을 출간하는 일의 가치를 설득하기가 매우 어렵다. 교육 기관에서 널리 사용되는 문헌 사료도 여러 해 동안 절판 상태로 알려져 있다. 이러한 점은 정말로 문제가 될 수 있다. 이에 대해서는 웹에 기반해 여러 언어로 운용되면서 중고서적 1억 4,000만 권을 보유한다는 에이브북스가 잘 해나가고 있는 듯하지만 말이다.[3]

그렇다면 도서관은 어떠한가? 어떤 도서관도 예산이 무제한적으로 확보되지는 않는다. 책값이 오르자 지역 도서관은 다른 지역 도서관과 재산을 공유하면서 서로 협력하는 경향을 보이고 있다. 예를 들면 300파운드짜리(2013년도의 경우 이 정도는 그다지 드물지 않았다) 책이 동일 지역에서 중복으로 거래되지 않도록 논의한다. 그러므로

3. www.abebooks.co.uk/

도서관이 여럿 존재하는 지역 거주 학생이라면 특정 문헌을 확보하기 위해 다음 설명에서처럼 온라인으로 미리 확인해보는 일이 필요할 것이다.

대학 도서관 대부분은 '강습용' 도서관이다. 말하자면 보유 자료가 대학 교육 과정의 수요를 반영한다. 물론 예외적으로 옥스퍼드의 보들리언 도서관, 런던의 상원의사당 도서관, 맨체스터의 존라이런즈대학 도서관, 런던대학의 코톨드아트인스티튜트 도서관 등은 학부 공부를 위한 자료도서관이자 참고도서관이다. 한편 학부 논문 및 학위 논문이 일반화되면서 대학 도서관은 학생에게 모든 요구를 충족시키기가 어려워졌다. 대영도서관, 국립미술도서관, 웨일즈나 스코틀랜드의 국립도서관 등 전문 참고도서관의 많은 곳은 특히 여름 동안 이용객으로 크게 북적인다. 이들은 납본 도서관이기에, 영국에서 출간되는 모든 책을 기증받는다. 이곳을 이용하려면 여러분은 열람자 출입증을 신청해야 하며, 관내에서 열람만 가능하다. 많은 책이 서가로부터 벗어나 있어 미리 예약이 필요할 수도 있다. 이와 같은 대규모 도서관은 제법 주눅 들게 하지만 동시에 고무적이기도 하며, 사서도 기꺼이 도와주려고 준비되어 있다. 대도시에는 그래도 괜찮은 미술 전문 참고도서관이 여러 군데 있다. 예를 들면 에딘버러, 맨체스터, 리즈, 그리고 버밍엄의 중앙도서관에는 잘 구비된 미술 서가용 구역이 있다. 여러분이 미술사에 대한 새로운 출판 동향을 파악하고 싶다면 출판업자(예일대학출판사, 애쉬게이트, 테임즈앤드허드슨 등)의 전자메일 명단에 이름을 입력해, 1년에 주

기적으로 여러 번 발행되는 목록을 받아보면 된다. 또는 미술 전문지와 국내 신문의 리뷰란을 확인해도 된다.

전자 자료 및 출력 자료

도서관 장서 목록 및 참고문헌

전자 자료 가운데에는 우선 도서관에서 제공하는 장서 목록이 있다. 오늘날 대학에 들어오는 학생 대부분은 온라인 방식 목록에 익숙하다. 그렇지만 규모가 큰 대학의 도서관은 매우 복잡하고 도서관 장서 목록 역시 그렇다. 여러분이 어떻게 해야 할지 안다고 생각하더라도, 도서관에서 제공하는 안내 과정은 들어볼 만한 가치가 있다. 학생이라면 자신이 읽으려는 책이 도서관에 소장 중인지(아니면 주문 중이거나 수납 중) 여부뿐 아니라, 도서관에 몇 부가 소장되어 있으며 통상 어디에 꽂혀 있고 현재 도서관 내부에 있는지 대출 중인지, 또는 대출 중이라면 반납일이 언제인지 등을 알아낼 수 있어야 하기 때문이다. 어떤 목록은 도서관이 관리 중일지도 모르는 다른 종류의 자료(원고, 유물, 판화본 등)를 포함한다. 그리고 학술 및 전문도서관의 많은 수가 점차 자료탐색 도구RDT를 실행하고 있다. 그로써 종래의 도서관 목록 방식 외에도 검색 조건을 충족시키는 인쇄본 도서 및 개별 학술지의 논문(도서관이 구독하는 전자 자료)을 찾기가 가능하다. 대영도서관은 최근 '도서관 검색하기' 방식의 하나로 이것을 도입하였다. 매우 유용한 전자 자료의 예는 국립학술및특수도서관copac.ac.uk 목록이다. 이곳은 영국에서 70여 개 기관이 보

유하는 자료를 자세히 안내한다. 이곳은 유용한 간행 정보를 제공할 뿐 아니라 여러분이 찾는 책이 어디에 위치하고 있는지 알려준다. 전문지의 경우(사서는 연속간행물이라고 부르기도 한다)는 선캣[4]이 독자에게 제목으로 검색된 해당 자료의 영국 내 위치를 무료로 알려준다. 국제적으로 모든 형식을 망라한 도서관 소장 자료의 위치를 파악할 수 있는 이와 유사한 자원은 월드캣www.worldcat.org이다. 박사논문의 세부 내용은 대영도서관 홈페이지ethos.bl.uk에서 pdf 형식으로 내려받을 수 있다. 미술 관련 도서관 플랫폼인 미술사 카탈로그VKK의 영어 버전 아트디스컵러리넷artdiscovery.net은 관련 도서에 대한 일종의 가상 목록이다. 미술사학을 전문으로 다루는 캘리포니아 주 게티www.getty.edu/research/library 같은 연구 기관은 여러분이 도서관으로부터 멀리 떨어져 있다고 하더라도 일정 주제 관련 출간 자료를 검색해 포괄적으로 파악하는 데 유용한 목록을 갖추고 있다. 이상 언급한 자료는 모두 온라인으로 접속해 열람 가능하다.

지금까지 필자는 도서관의 도서 목록에 대해 다루었다. 한편 주제별 문헌은 서로 다른 종류의 폭넓은 간행물로부터 선별되어, 여러분을 위해 조사가 이루어져 있다. 게티는 온라인 사이트library.getty.edu/bha에서 미술사학문헌목록BHA 및 미술사문헌국제목록RILA에 대한 접속 열람을 허용한다. 이처럼 검색 가능한 인용 데이터베이스

4. Serials Union CATalogue의 약칭. 2019년 7월 이후 NBKNationlal Bibliographic Knowledgebase로 관할 업무를 이전하였다. www.jisc.ac.uk/national-bibliographic-knowledgebase에서 세 종류의 도서관 허브 서비스가 링크되어 있다. (옮긴이)

는 1975년과 2007년 사이에 출간된 자료를 망라한다. 국제미술문헌목록은 그보다 더 이전 출간물도 다루는데, 가입비를 내야 하므로 여러분이 소속된 도서관을 통해 접속하는 것이 좋다. 마찬가지로 아트비블리오그래피즈모던ABM은 가입한 도서관을 통해서만 접속 가능하다. 이곳은 모든 근현대 미술 형식에 대해 매년 1만 3,000건 이상이 추가되는 학술지 수록글의 초록, 도서, 논문, 전시 도록, 박사논문, 전시 평론 등을 제공하며 내용 전체를 모두 제공하는 기능은 1974년부터 시작되었다. 당시는 책이 처음으로 디지털화되었던 때로, 등재 자료는 1960년대 말까지 거슬러 올라간다. 게티 리서치포털portal.getty.edu/portal/landing은 상급 학년생의 수요에 보다 적합한데, 여러분의 북마크에 포함시켜두면 유익할 것 같다. 출처, 관련 문헌, 사진기록 그리고 연구 정보를 비롯해 디지털화된 미술사 문헌에 대한 포괄적 접속이 가능한 온라인 검색 플랫폼이기 때문이다. 그리고 건축사 학생에게 핵심적인 데이터베이스는 왕립영국건축가연구소의 도서관 카탈로그riba.sirsidynix.net.uk/uhtbin/webcat이다.

참고 자료

미술사 연구자는 주요 오늘날 참고 자료를 온라인으로 검색하고 접근한다. 하지만 그 내용에 실제로 접근하려면 여러분이 소속된 기관의 도서관을 거쳐야 할 필요가 있다. 이 중 중심이 되는 것은 옥스퍼드아트온라인이다. 이곳은 그로브아트온라인 미술사전(제인 터너 편집, 『그로브 미술 사전The Grove Dictionary of Art』, 34권, 런던 : 맥밀런, 1996), 베네

지트(엠마누엘 베네지트 지음,『화가, 조각가, 소묘가, 판화가에 대한 평론자료 사전』, 파리 : 그륀트, 1976),『옥스포드 미술용어사전 축약본』(옥스포드 대학출판사, 2010),『미학 백과전서』(옥스포드 대학출판사, 1998) 등을 망라한다. 저명 예술가를 포함해 정기적으로 갱신되는『옥스포드 영국 인명사전』(2004)은 도서관을 통해 온라인으로 제공된다. 이 모든 자료는 괜찮은 대학이나 시립 도서관에서 인쇄본으로도 자유 열람 가능하다. 한편『버그 복식 세계백과전서』(조앤 에이처 및 도런 로스 편집, 옥스포드 : 버그, 2010),『세계 건축사』(마이클 파지오 등 편집, 런던 : 로렌스킹, 2009),『조각 : 고대에서 중세까지』(조지 두비 및 장-룩 듀발 지음, 쾰른 : 타셴, 2006, 그리고 이 밖에 두 권이 중세로부터 오늘날까지를 다룬다),『20세기 사진 백과전서』(라인 워런 편집, 3권, 런던 : 루트리지, 2006),『펭귄 비평이론 사전』(데이비드 메이시 지음, 런던 : 펭귄, 2001),『비평 이론 용어사전』(피터 브루커 지음, 런던 : 아놀드, 2003) 등 유용한 참고자료 다수도 마찬가지이다.『비평 이론 용어사전』은『버그 복식 세계백과전서』와『20세기 사진 백과전서』와 더불어 여러분이 속한 기관의 도서관을 거쳐 엡스코www.ebscohost.com로도 접근 가능할 것이다.

독일어를 읽을 줄 아는 사람은 울리히 티엠(1865~1922) 및 펠릭스 베커(1864~1928) 공저로 1907년 라이프지히에서 출간되기 시작했던『예술가 사전』과 그 후속편『예술가 총사전』(1991~)을 참고할 수 있다. 이 자료는 데그루이터 출판사 플랫폼www.degruyter.com과 도서관에서 접속 가능하며, 예술가 100만 명에 대한 정보를 보유한다고 한다. 인쇄판도 있는데, 다루고 있는 논문은 독일어로 된 것이 많

기는 하지만 이제는 원어로 제공되거나 영어로 된 것도 많다. 그리고 학부 1년생이라면 경매 전문사의 매매 카탈로그를 조사할 필요는 없을 듯하지만, 경매 전문업체 기록물의 온라인 목록www.oclc.org/support/services/firstsearch/documentation/dbdetails/details/SCIPIO.en.html에 대해 알고 있다면 3년차 논문을 쓸 때 유용할 것이다. 그것과 유사한 서비스는 브릴www.brill.com/publications/online-resources/art-sales-catalogues-online에서도 제공된다. 대규모 도서관은 이 세 가지 데이터베이스를 제공한다. 국립미술도서관은 경매 카탈로그 다수를 소장하며, 열람 허가를 신청하는 사람에게 공개한다. 기독교 미술사에 관심이 있다면 프린스턴대학의 중세미술 관련 사이트ima.princeton.edu, 그리고 고전미술에 대하여 매우 유용한 공개 데이터베이스인 옥스퍼드대학의 비즐리www.beazley.ox.ac.uk를 찾아볼 수 있다. 이러한 것들은 대단한 속도로 성장하고 있는 수많은 온라인 자료 가운데 몇 가지에 불과하다. 아직 작동 중이지 않다고 하더라도, 이 책이 독자에 닿기 전에 아마 다른 데이터베이스가 추진되고 있을 것임에 의심의 여지가 없다.

참고 자료에 대한 접근 방식은 이처럼 숨 막힐 듯한 속도로 발달하고 있다. 장래에 주요 참고 자료는 온라인뿐만 아니라 응용 프로그램(또는 '앱')을 통해서도 활용 가능해질 것임이 틀림없다. 벌써 용어사전부터 니콜라우스 페브스너의 46권짜리 『영국의 건물』(1951~1974년 첫 출간되었는데, 내용까지는 아니더라도 색인이 요크대학에서 운영하는 검색용 데이터베이스로 제공된다)에 이르기까지 스마트폰이나 아이패드의 앱yalebooks.co.uk/display.asp?K=e2013012516430528을 통해 확인 가능하

다. 앞으로는 이런 방향으로 진행되어갈 것이다.

　어떤 참고 도서가 오래되었다는 사실이 그 자료가 유용하지 않음을 의미하는 것은 아니다. 여러분이 유난히 현대미술 분야에 집중하는 것이 아니라면 말이다.『세계미술 백과전서』(뉴욕, 1959~1968)은 오래전에 간행되었음에도 불구하고 여전히 참고하기에 유용하며, '에트루리아'이나 '초상' 같은 주요 시대와 장르에 대해 개인 및 공동 저자의 중요한 논문을 담고 있다. 보다 최근의 좀 더 전문적인 출판물로 보완할 필요는 있지만, 공부를 시작하는 데 여전히 좋은 참고가 된다. 대규모 참고 서적과 마찬가지로 백과전서는 오랜 기간에 걸쳐 간행된다. 따라서 그 내용은 미술품이 제작된 각 시대와 나라에서 중요하게 여기는 순서를 반영하며, 모집된 저자에 따라 수준이 다양하다.『브리태니커 백과전서』도 미술사 연구자를 위해 유용한 항목을 다수 수록하고 있다. 베네치아 미술을 다루는 학생이라면 이 전서에서 베네치아 공화국의 역사로부터 시작해도 나쁘지 않을 것이다.

　『브리태니커 백과전서』는 여러 판본이 출간되었음을 기억하라. 초기 판본을 활용한다면 최신 참고 자료라기보다 정통 사료를 가지고 작업하는 격이 될 수 있다. 예를 들어 1910~1911년에 출간된 제11판에서 '건축' 항목은 369~444쪽에 걸쳐 고대 이집트로부터 근대에 이르는 양식을 판화 및 사진 도해와 함께 개설한다. 글쓴이는 근대 건축의 미래, 그리고 공학 기술과 장식 미술 사이의 화해와 더불어 고전 양식의 생존을 예언한다. 그처럼 양면을 취하는 애매한

문구는 '첨단의' 분석이 아니라 제3장에서 다루었던 것 같은 역사 기록학적 표명이라고 볼 수 있다.

작품의 판매 가격과 전시에 대한 정보를 제공하는 참고 서적도 있다. 영국에서 일반인에게 공개된 시골 저택뿐 아니라 박물관과 갤러리의 안내 책자도 있다. 보통 이러한 자료는 괜찮은 박물관 내 서점에서 적은 돈으로 살 수 있으며 공공도서관에서 찾아볼 수도 있다. 이 종류의 (혼란스럽게도 서로 이질적인) 안내서로서 가장 유용한 것은 독일과 미국에서 데그루이터 사가 출간한 『국제 미술 디렉토리』(최신 판본은 2018년도 것으로 전자책으로도 볼 수 있다)이다. 이것은 '박물관과 미술관', '대학과 아카데미', '협회와 단체', '미술가, 수집가, 중개상, 경매인', '미술 관련 출판업자', '정기간행물과 학술지', '고서점', '복원 전문가', '전문가' 등 표제 아래 주소, 전화번호, 그리고 이메일을 포함하는 필수 정보를 수록하고 있다. 공공도서관 대부분은 참고자료 구역에 이 권호들을 비치한다. 전 세계 박물관 및 개관 시간의 세부 정보에 있어서 여기에 필적할 만한 안내서는 거의 없다. 그러므로 휴가나 현장 학습을 떠나기에 앞서 이 자료를 찾아보는 것은 좋은 생각이다.

기호와 상징 사전, 미술 용어집, 그리고 기타 전문 참고 서적은 정신없을 정도로 많다. 제임스 홀(1933~)의 『미술의 주제와 상징 사전』(런던:존 머레이, 1987년도 개정판)은 인기 있는 페이퍼백 판본으로 쉽게 구할 수 있다. 이 책은 대학 학부생이 많이 이용하지만, 연구가 심화되면 각자 더 전문화된 자료가 필요하게 될 것이다. 사실 여

러분에게 필요한 것은 공부하는 영역에 따라 상당히 달라진다. 예를 들면 『고대 인명록』(베티 래디스 저, 1971년에 초판 발행되었으며 이후 여러 차례 재판이 발행됨)은 고전미술뿐 아니라 18세기 같은 고전 부흥기 연구에 참고하기 편리하다.

이미지 컬렉션

지난 10여 년에 걸쳐 이 영역에서는 큰 변화가 있었다. 온라인에서 디지털 이미지의 범주와 화질이 모두 향상된 것이다. 이 분야에 가장 긍정적인 점은 주요 박물관과 미술관에서 일어났던 변화이다. 그들이 이제 소장품의 디지털 이미지에 접근을 허용할 뿐 아니라 학술 및 비영리 용도의 경우 저해상도 이미지를 무료로 다운로드할 수 있게 한 것이다. 이것은 어느 정도 학계로부터 강한 압력에 의하여, 그리고 어느 정도 미국에서 비롯된 크리에이티브커먼즈의 저작물 접근 방식에 의하여 이루어졌다.[5] 오늘날 위키이미지 시대에 자신들이 이기기 어려운 싸움을 하고 있음을 알게 된 것이다. 그러나 데이터베이스는 단지 정보로서만 의지 가능한 것임을 기억하라. 전자 자료로 검색하여 확보한 것은 단지 출발점일 뿐이다.

　미술관(컬렉션의 전부 또는 일부를 디지털 자료로 갖춘 곳)의 많은 수가 특정 조건으로 저해상도 자료를 제공한다. 가장 유용한 곳으

5. 크리에이티브커먼즈는 미국 캘리포니아 주에서 2010년에 설립된 저작권 사용 관련 비영리 재단. 저작권자가 사전에 제시해놓은 저작물 사용 조건을 따른다면, 사용자가 저작권자에게 별도로 허락을 구하지 않고서도 당해 저작물을 사용할 수 있도록 하였다. (옮긴이)

로 대영박물관(그다지 쉽게 찾아지지는 않는다. 이곳의 웹사이트는 www.britishmuseum.org/research/collection_online/search.aspx) 및 빅토리아앤드앨버트 박물관(웹사이트가 여럿 검색되는데 여러분이 원하는 곳은 collections.vam.ac.uk일 것이다)이 있다. 여러분이 각자 활용 가능한 기관의 도서관을 통해 이미지에 대한 대규모 데이터베이스로 들어갈 수도 있다. 그 가운데 주요한 곳으로는 아트스터ARTstor, www.artstor.org와 브리지맨 픽처라이브러리의 교육 분파www.bridgemaneducation.com가 있다.

이 밖에도 미술사 연구자에게 유용하며 무료로 접근 가능한 이미지 데이터베이스가 많이 있다. 구글아트프로젝트www.googleartproject.com, 그리고 현재 이 구글아트보다 더 많은 서양 작품 이미지를 제공하는 웹갤러리오브아트www.wga.hu 등이다. 여러 시대를 망라하는 초상화의 판화 이미지를 유형별로 검색 가능한 픽튜랄리심www.picturalissime.com, 그리고 13개국으로부터 방대한 미술 및 건축 이미지 200만 개를 갖춘 빌트인덱스www.bildindex.de는 마르부르크 필립스대학이 관장한다. 유러피아나 컬렉션즈www.europeana.eu는 유럽연합이 공동 출자한 곳으로 미술 작품의 이미지뿐 아니라 전시 소식도 쉽게 검색할 수 있는 사이트이다.

옛날식 흑백사진 기록은 데이터베이스화되지 못한 자료를 포함하므로 결코 무시되어서는 안 된다. 런던의 인스티튜트오브아트는 오랫동안 사진사에 대한 주요 연구 도서관 두 곳에 자료를 제공해왔다. 비트도서관(회화, 판화, 소묘 등)과 콘웨이도서관(건축, 설계도, 채식 필

사본, 중세의 벽화 및 패널화, 스테인드글래스, 조각, 아이보리 및 금속품 등)이 그곳이다. 이 도서관들은 비싸지 않은 요금으로 일반 대중에 개방되어 있다. 자료 일부는 코톨드 관련 사이트www.courtauldimages.com에서도 볼 수 있다. 연구 목적인 경우 자료 내려받기가 무료이지만, 기관 사이트 대부분과 마찬가지로 가입 등록이 필요하다. 런던의 국립초상화미술관과 워버그연구소도 사진 도서관을 구비하고 있다. 전자는 저명한 영국인의 초상, 그리고 후자는 도상학 관련 자료를 다룬다.

건축사 학생을 위해서는 건축 이미지 데이터베이스가 여러 군데 있다. 그 가운데 세 곳만 언급하자면 아키인폼www.archinform.net, RIBAPIXwww.ribapix.com, 그레이트빌딩스컬렉션www.greatbuildings.com 등이다. 프린스턴대학이 건축 전공 학생에게 제공하는 데이터베이스 관련 조언www.princeton.edu/soa-vrc/images/online이 가장 유용하며 자료가 풍부하다.

학술지(저널) 논문

미술사학을 공부하는 학생이라면 학술지의 논문을 읽도록 빈번히 지도받게 마련이다. 하드카피로 출력된 원고는 개가식 서가에 마련되어 있는 경우가 종종 있지만, 앞으로는 점차 전자식으로 접근 방식이 제한될 것이다(이번 장에서 맨 앞부분의 언급을 참고하라). 사실 출력본을 확보하면 보다 더 양질의 도판과 더불어 훨씬 읽기 쾌적해진다. 또한 학술지를 훑어보는 데에서 많은 것을 배우게 된다. 온라인 검색에 의존해서는 찾지 못하는 온갖 종류의 흥미로운 것을 발

견하게 되는 것이다. 대학 도서관 대부분 및 국립미술도서관(빅토리아앤드앨버트 박물관에 위치)은 미술사 연구자를 위하여 최근호 저널을 도서관 입구에 개가식으로 구비하고 있다. 여러분이 반드시 마주칠 법한 저널로는 전통적인 것(『벌링턴지』와 『아폴로』)에서부터 혁신적인 것(『미술사』, 『리프리젠테이션즈』, 『옥토버』)이 있으며, 그리고 그 중간쯤에도 다수 있다. 모두 나름대로 제공해주는 바가 있다. 전통적인 저널은 작품의 출처나 물질적 면에 대하여 새로이 발견된 점에 집중하는 편이다. 한편 다른 저널들은 좀 더 이론적 토대가 있거나, 전통적으로 '미술'로 이해되는 대상을 넘어서는 다양한 주제를 다룬다. 이러한 저널들의 논평란과 전시 목록은 독자가 실무에 대한 접촉을 유지하는 데 도움이 된다. 소속 기관의 도서관을 통하여 여러분은 각 저널의 간행본 전체에 걸쳐 논문을 읽을 수 있을 것이다. 그중 많은 수는 JStor라는 사이트에 보유되어 있다. 그곳은 사용하기가 쉽고, 일단 접속하면 일정 요건의 제한 아래에서 pdf 파일을 내려받을 수 있다. 저널 논문은 해당 분야에서 최첨단의 것에 해당한다. 어떤 것은 출간되기까지 약간 시간이 걸리지만, 그래도 논문은 책보다 빠르게 나오는 편이다. 또한 몇몇 외국어 저널이 몇몇 논문을 영어로 싣는 경우도 주목할 만하다.

미술사 학술지를 적절하게 분류하기란 매우 어렵다. 그리고 구체적으로 시각미술을 언급하지 않는 저널 많은 수가 미술사 연구자에게 매우 중요한 글을 때때로 수록한다는 점에 주의해야 한다. 그 가운데 역사지로는 『빅토리언 연구』 및 『과거와 현재』 그리고 문학,

역사, 문화학지로는 『페미니스트 리뷰』 및 『르네상스 연구』 등이 있다. 영화 연구 분야에 『스크린』, 철학 분야에 『영국 미학저널』, 그 밖에 『디자인 역사』도 있다. 만약 미술세계의 현황에 관심이 있다면 『아트뉴스페이퍼』(경매 등 거래 소식, 책 리뷰, 국제적 미술 관련 소문 등을 다룬다)를 살펴보라.

시각 커뮤니케이션 전문지의 경우 미술품 거래에 대한 상당량의 광고를 싣고 양질의 복제 이미지가 전문인, 광택 나는 재질의 대형판 국제지 종류를 구분하는 것이 필요하다. 이러한 종류로 가장 잘 알려져 있는 것은 『아폴로』 지이다. 이와는 달리 광고를 덜 싣고 논쟁과 분석에서 편집 방침의 영향을 좀 더 받으며, 귀속과 분류 작업에는 덜 관여하는 전문지가 있다. 바로 이 유형의 많은 수가 미술사학과에서 편집되며 일부는 개인, 그리고 일부는 공동사업체에 의하여 편집된다. 『미술사와 옥스퍼드 미술저널』(영국에서 선두격임), 『아트 불리튼』, 『아트먼슬리』, 『옥토버』, 『리프리젠테이션스』 등(미국에서 출간되는 것으로 특히 『옥토버』와 『리프리젠테이션스』는 시각커뮤니케이션 및 문학 이론에도 꽤 관련 있다)이 여기에 해당된다. 시각문화 및 물질문화에 집중하는 부류로는 『건축 리뷰』, 『리바저널』, 『말과 이미지』, 『사진의 역사』, 『예술에 대한 텍스트』, 『제3의 텍스트』, 『아르티부스 아시에』, 『국제 문화재 저널』 및 기타 다수가 있다.

도서

미술사학을 공부하는 학생에게 필요한 책 종류의 입수 가능성은

앞에서 이미 다루었다. 미술사학에 대한 전자 자료는 의학이나 법학 같은 분야에서보다 구하기가 덜 용이하다. 비록 대중적 책 몇 가지는 전자책 형식으로 구입할 수도 있지만 말이다. 때로는 구글북스books.google.co.uk(앱 형식도 있음)도 유용한데, 특정 문헌의 최근 판본이 아닌 경우가 자주 있고 일부는 불완전하므로 주의해야 한다. 디지털 문헌에 쉽게 접하는 방법으로는 인터넷아카이브 사이트www.archive.org를 거치는 것이 있다. 여러분에게 읽기를 추천하는 도서는 다음과 같이 나뉜다.

조망 및 역사 전반 미술사학 학생이라면 보통 먼저 마주하는 책이 있다. 그것은 시대에 근거해 일정 경향을 중심으로 정리하거나 장르에 기초한(예를 들면 양식으로 특징지어지는 작업이나, 초상 또는 풍경같이 주제 종류에 근거해 일정 시기나 국가의 미술과 건축에 치중하는 방식) 책일 것이다. 출판물 제작에 수반되는 일정한 지적 제약을 인정하는 독자에게 이러한 책들은 쓸모가 있다. 전반적 조망이나 일반적 역사는 연속성 및 발전 개념에 의존하므로, 역사적 과정에 대한 기존의 생각에 도전하기는 어렵다. 게다가 종종 광범위한 기간을 다루기 때문에 그 포함 대상이 매우 선별적이다. 따라서 무엇이 중요하고 의미 있는지에 대해 꽤 폭넓은 (그리고 보수적인) 공감대를 따르는 경향이 있다. 쉬어러 웨스트(1960~)의 『초상』(옥스포드대학출판사, 2004) 같은 책은 모든 것을 총망라하는 태도로 15세기부터 20세기 후반까지를 다루었다. 이러한 방식은 유용하기는 하지만, 경험이 부족한

독자를 유혹해 마치 책 내용이 대상에 대해 말해질 수 있는 모든 것을 제시한다는 식으로 납득시켜 버릴지 모른다. 그와 같은 책이 보다 대중적인 경우는 지나치게 단순하거나 오해의 소지도 있을 수 있다. 또는 빠른 수익을 목표로 하는 출판업자가 여러 번이고 재판을 찍어내어 근래의 연구 내용을 반영하지 못할 수도 있다. 그러므로 책꽂이에서 이러한 유형의 책을 뽑아볼 때에는 판권이 적힌 페이지를 살펴보고 첫 출간된 것이 언제인지, 그리고 개정된 적이 있는지 확인하라. 호화로운 도해가 피상적이거나 상투적인 본문을 보충해주지 못함도 기억하라.

시대별 조망으로 가장 유명한 책에는 1950년대 첫 출간된 펠리컨 미술사 시리즈가 있다. 그 시리즈는 이후 예일대학출판사에서 판권을 사들여 1990년대 초부터 개선된 이미지와 보다 큰 판본으로, 어떤 경우엔 완전히 새로운 본문으로 개정판이 출간되었다. 동시에 범위도 확대되어 중국, 러시아, 그리고 인도 아대륙까지 다루게 되었다.

그러나 시대 연구에 좀 더 풍부하고 도발적으로 접근하기 위해서는 마이클 백센덜(1933~2008)의 『15세기 이탈리아의 회화와 경험 : 회화 양식의 사회사입문』 같은 책으로 빠르게 옮겨가는 편이 타당하다. 옥스퍼드대학출판사에서 1972년 첫 출간된 이 책은 이러한 유형의 고전이며, 시대 개념을 비범한 호기심으로 접근한다. 미술사의 시대 및 장소 연구에 대한 혁신적(일반 통사를 구성하는 미술가 목록 및 장르라는 제한적 개념을 피하는) 접근 방식의 예로는 케이티

스코트(1958~)의 『로코코 인테리어 : 18세기 초 파리의 장식 및 사회적 공간』(뉴헤이븐 : 예일대학출판사, 1995)이 있다.

미술사에서 여성 미술가를 배제한 채 조망 작업이 전개되어 왔다는 주장은 로지카 파커 및 그리젤다 폴록의 공저 『옛 여성 대가들 : 여성, 미술, 그리고 이념』(런던 : 루트리지 및 케건 폴, 1981)에 의하여 제기되었다.[6] 여성 미술가를 캐논의 존재로 회복시키는 데는 최근 수십 년에 걸쳐 상당한 노력이 들었다. 지금은 2012년 로스앤젤레스와 멕시코시티에서 개최된 전시에 대해 아일린 포트(1949~) 등이 카탈로그로 제작한 『원더랜드에서 : 멕시코와 미국의 여성 예술가의 초현실주의 모험』같이 보다 전문화된 연구뿐 아니라, 엘케 린다 부크홀츠(1966~)의 『여성 미술가들』(뉴욕 및 런던 : 프레스텔, 2003)처럼 여성 미술가의 작업을 독점적으로 다루는 책이 나오고 있다. 좀 더 나아가 본다면, 서양 미술에 집중하고 르네상스 이후의 미술을 강조하는 경향에 대해서 비판 가능하다. 휴 아너(1927~2016)와 존 플레밍(1919~2001)의 공저 『세계 미술사』(런던 : 맥밀런, 1982. 이후 여러 판본이 나옴)는 동양과 서양, 그리고 고대와 근대 사이에서 균형을 잡기 위한 시도가 인상적이다.

후대를 위하여 편리하게 (통상 참여 예술가보다는 평론가에 의해) 이름 붙여진 미술 운동이나 발전상에 대한 책은 한데 묶여 발행된다. 인상주의, 야수주의, 입체주의, 초현실주의 등에 대한 이러한 종류의

6. 옛 거장 또는 대가라는 용어로 지칭되는 미술가가 거의 대부분 남성 대가에 국한되어온 상황을 의식하고 그에 의식적으로 대응한 제목이다. (옮긴이)

연구는 본문 및 도판의 질에서 편차가 매우 다양하다. 따라서 책을 선별하는 데 극도의 주의가 필요하다. 어떠한 경우에도 변치 않는 규칙을 정하기란 어려운 일이지만, 두 가지 유용한 기준이 있다. 우선 미술의 동향에 대한 진지한 연구는 시대나 집단의 비평적 역사에 대한 일화적 논의 이상의 것을 포함해야 한다. (다시 말해서 작품이 비평가와 대중에 의하여 다루어지는 방식, 그리고 미술가가 특정한 이름으로 불리게 된 경위 등 말이다.) 결국 그러한 동향들은 대개 '패키징[한데 묶어 내기]'의 편의, 그리고 그에 따라 역사를 간략화하고자 발명되어온 명칭이다. 그러므로 미술의 동향에 대해 가치 있고 성공적인 연구는 모순과 다양성을 희생시켜 가면서까지 균일함을 확립하려 하지 않아야 한다.

양식style에 대한 책에도 같은 점이 적용된다. '바로크'는 17세기 미술에 소급하여 적용된 명칭으로, 고전적 규칙으로부터 단절된 미술 형식에 대해 모순과 쟁점을 모호하게 만든다. 또한 이것은 당대 미술과 유흥의 분석가가 도입한 용어이기도 하다. 어떤 시대이건 미술가 집단의 활동과 창조력을 살펴본 사람이라면 역사가로서 자주 마주하게 되는 문제를 깨닫게 된다. 연구의 참가자와 대상이 너무나 다양하고 기이하며 개별적이어서 '그들이 공통적으로 가지고 있는 점이란 과연 무엇이었는지' 묻게 되는 것이다. 질문은 단순하지만 답은 복잡하다. 정돈된 설명적 해설을 위해 차이점을 제거하거나 모순점을 무시하려고 하는 미술사 연구는 의심해보아야 한다. 한 글쓴이가 최근 주장하였듯, 우리는 단선적 시대 구분으로 미

술을 개념화해서는 안 된다. 단순히 소급적 이해를 허용하는 것이 아니라, 역사적 개념화와 해석의 새로운 형식을 실제로 유발하는 '개념적 기술'로서 바로크를 생각해야 하는 것이다.[7]

1차 자료 선집 교육 기관을 통틀어 미술사학의 확장은 '학습용 컬렉션'이라고 부를 만한 자료의 증가로 이어졌다. 이러한 자료는 먼 과거의 것이든 보다 최근의 것이든, 또는 예술가가 쓴 것이든 평론가가 쓴 것이든 미술사 연구에 중요한 출간 자료의 선집選集, anthology 이다. 관련 출판물은 미술과 그 생산에 대한 우리의 사고를 형성하는 데 특히 중요하다고 판명된 문헌들로부터 발췌한 내용을 읽는이에게 제공한다. 엘리자베스 홀트(1906~1987)가 편집한『문헌 미술사』(1940년대에 시작되어 이후에는 앵커북스에서 개정 및 재간행)가 첫 사례에 속한다. 뒤이어 프렌티스홀 인터내셔널에서 출간한『미술사의 자료 및 문헌』은 여러 시대와 나라를 다루었으며 서로 다른 개인들에 의하여 편집되었다. 영국 미술 분야에는 버나드 덴버(1917~)의『영국 취향의 자료사』(런던:롱먼, 1983)가 있다. 그리고 찰스 해리슨 (1942~2009)과 폴 우드가 공동 편집한『미술 이론 1900~1990』(옥스퍼드:블랙웰, 1992)은 예술가, 비평가, 철학가, 정치가, 문학인 등의 글을 수록하고 있다.

오늘날에는 이와 같은 선집류가 과다하게 존재한다. 그 가운

7. Helen Hills, ed., *Rethinking the Baroque* (Farnham: Ashgate, 2011), p. 3.

데 세 가지만 언급해보면 첫 번째로 『미술과 그 역사들 : 독본』(스티브 에드워즈 편, 뉴헤이븐 및 런던 : 예일대학출판사가 오픈대학교와 연계, 1998)은 16세기부터 20세기 후반까지 주제 영역(학계와 박물관, 미술가의 지위 변화 등)에 따라 정리한 매우 유용한 자료 선집이다. 두 번째로 에릭 퍼니(1939~)가 편집한 『미술사와 방법론』(런던 : 파이든, 1995. 여러 재판본 간행), 세 번째로는 『미술사의 예술 : 비평 선집』(도널드 프레지오시, 옥스퍼드대학출판사, 1998)이 있다. 세 번째인 『미술사의 예술 : 비평 선집』도 주제 항목별로 정리되어 있다. 그렇지만 도전적 이론 및 철학적 글(임마누엘 칸트로부터 마르틴 하이데거에 이르기까지) 다수를 포함하는 등 전부 고전글이기에, 학부생의 경우 어느 정도 지도가 필요할 수 있다. 또한 알로이스 리글(1858~1905)이 쓴 『시각미술의 역사학적 문법』(자클린 E. 역, 뉴욕 : 조운북스, 2004)은 미술사학 관련 지식에 전반적으로 대비하기 위해 일부 기초 문헌을 번역하고 출간한 경우로서 환영할 만하다.

모노그래프 사람들이 '모노그래프monograph'라고 말할 때 다른 것을 뜻하기도 하지만, 우리의 목적상으로는 개인 또는 협력관계에서 동반자나 단체의 작업에 대한 전문 연구를 의미한다. 이 연구는 오랜 기간이나 특정 순간에 대한 탐구를 목표로 할 수 있다. 마크 크린슨(1959~)의 『스털링과 고완 : 건축의 금욕으로부터 풍요에』(뉴헤이븐 및 런던 : 예일대학출판사, 2012)는 제목이 시사하듯 저명 건축가가 설계한 건물을 나열하고 묘사하는 데 국한된 연구가 아니다. 그것은

1956년과 1963년 사이에 전개된 건축가 두 명의 협력관계를 이해하고 설명하는 것을 목표로 한다. 예술가나 건축가가 유명할수록 그들에 대한 모노그래프는 작품 전체(그들의 작업으로 알려진 것 전부)에서 특정한 면을 다루거나 그들과 동시대인 사이의 관계를 고찰할 가능성이 크다. 마가렛 캐롤(1960~)의 『북유럽의 회화와 정치: 반 아이크, 브뤼겔, 루벤스, 그리고 당대인들』(유니버시티파크:펜실베이니아 주립대학출판사, 2008)은 그러한 경우이다. 모노그래프는 점차 전시 카탈로그와 결합되어 제작되고 있다. 대규모 전시에서 전시 작품 목록을 훨씬 넘어서는 내용을 다루게 되면서, 이제는 글쓴이가 한 명이든 여럿이든 간에 과거 글쓴이 한 명이 저서로써 수행하던 과제를 종종 담당하게 된 것이다.

카탈로그 역사적 및 물리적 기록에 대한 내용을 갖추고 체계적으로 작성된 작품 카탈로그에는 두 가지 유형이 있다. 미술가의 단독 작업 또는 미술가의 한 종류 매체로 이루어진 작품 전체 가운데 특정 일부를 다룬 비평적 카탈로그가 그 한 가지 유형이다. 어떻게 카탈로그 레조네catalogue raisonné(해설이 붙은 작품 전집)가 기능하는지 설명하려면, 16세기 이탈리아 미술가 파르미지아니노(1503~1540)의 소묘와 1956년 사망한 에밀 놀데(1867~1956)의 회화를 예로 들 수 있다. 카탈로그의 또 다른 유형은 박물관이나 미술관이 (때로는 개인 수집가를 위하여) 영구 소장품에서 선별한 것 또는 일정 범주를 다루는 종류이다. 전형적으로 이러한 카탈로그 유형은 자료를 편집하는 데 여

러 해가 걸리며, 여러 해에 걸쳐 한 권씩 출간되기도 한다. 그리고 한정된 판매 시장 및 단기적 인쇄 부수로 인하여 갈수록 전자 형식으로 제한될 것이다. 그러나 대영박물관은 여전히 이 유형(예를 들면 호화롭게 도해를 갖춘 두 권짜리 도라 손튼과 티모시 윌슨의 공저 『이탈리아 르네상스 도기』(2009)으로 무겁고 두꺼운 근사한 카탈로그를 간행하고 있다.

카탈로그의 항목은 출판 당시 확보 가능한 모든 주요 사실자료를 압축된 형식으로 수록해야 한다. 그림 5.1 및 5.2는 앞에서 언급된 파르미지아니노와 에밀 놀데의 카탈로그 레조네에 포함되어 있는 항목이다. 비록 카탈로그마다 형식상 약간의 변형이 있지만 작품의 해독 과정은 어느 정도 동일하다. 새로운 정보가 나오면 카탈로그는 개정되고 부록이 간행된다. 카탈로그의 항목을 참조하기에 앞서 책 앞부분을 보면, 축약어 목록 및 정보의 접근과 활용에 대한 안내를 확인하게 된다. 그리고 카탈로그 레조네는 박물관과 미술관뿐만 아니라 경매업체와 중개인의 필요에도 부응하는 것이다. 따라서 그들이 출간을 지원하였을 가능성도 명심하는 것이 좋다.

앞에서 이미 언급하였듯 규모 전시는 전시에 대한 자료뿐 아니라 장문의 글도 포함하는 카탈로그 출판에 계기가 된다. 철저하게 조사 연구되고 제대로 도해된 카탈로그는 미술사 연구자에게 필수불가결하다. 그것은 매우 비쌀지 모르므로, 많은 전시가 무료로 전시품 일람표를 제공해 감상자가 전시를 둘러본 다음 나중에 도서관에서 카탈로그를 찾아볼 수 있도록 한다. 원론적으로 전시 카탈로그의 항목은 어느 정도 카탈로그 레조네의 기능을 수행하는데,

종이의 오른쪽 면 → 앞면(recto) 748 ← 포펌의 카탈로그에서 번호
여성 두상, 날개달린 사자와 꼭대기 장식에 대한 습작
(도판 34번) ← 포펌의 2권에서 도판 번호

매체 → 붉은 분필, 펜, 잉크

종이의 뒷면 → 왼쪽 면(verso)
식물을 뒤에 두고 앉은 숙녀와 신사 (도판 35번) ←

매체 → 펜, 갈색 잉크

크기 18.5×14.5cm(윗 모서리 잘림)
(높이×너비)
및 상태 출처: P. 릴라이 경(L. 2092); J. 리처드슨 시니어(L. 2184); ← 이 소묘가 속했
토머스 허드슨(L. 2432); B. 웨스트(L. 419); 폴탈로크 던 장소와 인
(Poltallock)의 존 말콤 물. 이전 소유
자 가운데 네
이 소묘가 언급 → 문헌: 『개소온-하디 카탈로그(Gathorne-Hardy Catalogue)』, 명은 유명한 예
되었거나 논의된 34번; 포펌, 도판 xv(앞면), xvi (뒷면); 『마스터 드로잉』, 1 술가이다.
이전 출판물(전 권(1963), 3쪽(복사인화, 도판 4번); 『루브르 전시(Louvre
시도록 포함) Exhibition) 1964』, 57번; A. G. 퀸타발레(Quintavalle), 『파라
고네 아르테 209(Paragone Arte 209)』(1967), 9쪽; 『젊은 시
절의 프레스코화(Afreschi giovanili)』, 91-107쪽(복사 인화,
도상 51번 뒷면).

앞면에 있는 얼굴 전체와 옆모습의 두상들은 아마도 프레스
코화로 장식된 폰타넬라토의 방에서 둥근 천장의 삼각 궁
륭을 마감한 테라코타 두상용 도안이다(프리드버그, 도상
21번 이하). 그리고 펜과 잉크 스케치는 같은 방의 네 모서 ← 이 부분에서 포
리를 위한 것이다. 나는 뒷면의 신사가 폰타넬라토의 장 갈 펌은 소묘의 주
레아조 산비탈레(Gian Galeazzo Sanvitale)인 것 같다고 주 제를 객관적으
장해왔다. 그의 초상은 1524년 파르미지아니노가 그렸다(도 로 묘사하고 인
상 111번). 물들을 확인할
것을 시도한다.
앞면에 좀 더 규칙적인 글씨는 파르미지아니노가 쓴 것
으로 보인다.
위에 언급된 글과 책에서 퀸타발레(Quintavalle) 부인
이 부분에서 포 은 앞면의 얼굴 전체와 옆모습이 테라코타 꼭대기 장식용
펌은 이전 글쓴 습작이 아니고 장 갈레아조 산비탈레의 아내 파올라 곤자가
이와 견해를 달 (Paola Gonzaga)의 실물 소묘라고 주장한다. 또한 지금 이
리한다. (이전 글 뒷면뿐 아니라 폰타넬라토에서 창문 위쪽 반달꼴 부분의 프
쓴이의 출판물 레스코화에 그려진 여인일 것이라고 본다(프리드버그, 도상
세부사항은 카탈 26번). 이러한 신원 확인을 뒷받침하는 증거를 언급하지는
로그 앞부분에 않았다. 아마 폰타넬라토에 있는 일련의 산비탈레 가족 초상
열거됨) 에 근거한 것은 아닐지? 장 갈레아쪼가 사비오네타의 로도
비코 곤자가(Lodovico Gonzaga)의 딸 파올라와 결혼한 일
자, 또한 그녀와 그의 아홉 자녀 누구에 대해서도 출생 일자
가 기록되어 있지 않다.
폰타넬라토에서 1524년 경 제작되었을 것으로 생각되는 ← 이 카탈로그에
소묘의 목록은, 신시내티에 있는 소묘에 대한 설명을 참조할 서 다른 항목이
수 있다(도판 38번) 상호 참조된 부
분이다.

그림 5.1 A. E. 포펌, 『파르미지아니노의 소묘 카탈로그』 (뉴헤이븐 및 런던, 1971), 1권, 215쪽.

이 출판물에서 이 그림에 부여된 카탈로그상 번호 →	739
	몽상가(Schwarmer)
독일어 및 영어제목 └→	(Dreamer)
제작 일자 →	1916
매체 →	캔버스에 유화
크기(높이×너비) →	크기(높이×너비): 101×86cm
서명 및 명문 →{	오른쪽 아래 서명: 'Emil Nolde'
	나무틀에 명문: 'Emil Nolde Schwärmer'
이전 카탈로그에서의 언급 →	일람표: '몽상가 1916'(1930)
이전 소유자 {	연혁: 윌리 한, 쾰른(1924년 이전)
	조제프 하우브리히, 쾰른(1924)
	발라프-리카르츠(Wallraf-Richartz) 박물관, 쾰른(하우브리히로부터 기증, 1946)
직전 소유자	장소: 루드비히(Rudwig) 박물관, 쾰른(1986)
이 작품이 제시된 놀데의 전시 {	전시
	A 1920 드레스덴, 에밀 리히터
	1922 하노버, 케스트너-게젤샤프트
	1958 취리히, 예술관(Kunsthaus), 35번
	1967 스톡홀름, 현대 미술관(Moderna Museet), 32번
	1973 쾰른, 미술관(Kunsthalle), 72번(원색 도해)
이 작품이 제시된 단체전 {	B 1925 쾰른, 미술협회, "쾰른의 개인 소장으로부터" 전, 66번
	1946 쾰른, 발라프-리하르츠 박물관, "하우브리히 컬렉션" 전, 97번; 유럽 및 상파울루에서 1947-1955년 순회 전시
	1948 베를린, 미술관, "파울라 모더존과 '다리파'의 화가들" 전, 118번
	1950 레클링하우젠, 미술관, "독일 및 프랑스의 미술" 전, 147번
	1964 피렌체, 팔라쪼 스트로찌, "표현주의 전시," 444번(도해)
	1971 도쿄, 국립서양미술관, "독일 표현주의" 전, 45번(원색 도해)
	1984 브뤼셀, 팔레데보자르, "베를린 표현주의" 전, 132번(원색 도해)
이 그림이 언급된 출판물 {	참고문헌
	Luise Straus-Ernst, "Die Sammlung Haubrich in Koln," *Das Kunstblatt*, vol. XI, no. 1, Potsdam, 1927, pp. 25-34. (도해 26쪽)
	Wallraf-Richartz-Museum, *Moderne Abteilung–Sammlung Haubrich*, catalogue, Koln, 1949, 197번. (원색 도해)
	L. G. Buchheim, *Die Kunstlergerneinschaft Bröcke, Feldafing*, 1956. (원색 도해)
	Werner Hoffmann, *Zeichnung und Gestalt*, Frankfurt, 1957. (도판 7번)
	Joseph-Emile Muller, *L'Expressionnisme. Dictionnaire de Poche*, Paris, 1972, p. 104. (원색 도해)

그림 5.2 어번, 『에밀 놀데 : 유화의 카탈로그 레조네』 (런던 : 소더비, 1990), 2권, 1915-51년.

통상 세부적 내용이 보다 적다. 말하자면 어떤 미술가의 소묘로 알려진 모든 작품에 대한 정보를 제공하는 것이 아니라, 전 세계의 공적 및 사적 컬렉션으로부터 전시를 위하여 모아들인 작품에 대한 기록을 제공한다. 전시의 주제는 미술가, 시대, 주제, 또는 매우 다양한 다른 것 중 하나일 수 있다. 그리고 전시 카탈로그에는 작품 항목과 더불어 서문 또는 소논문이 기재된다. 때로는 전시 카탈로그가 특정 미술가에 대해 인쇄된 유일한 자료인 경우도 있다. 특히 현대미술의 경우 전시 카탈로그는 독특하게 가치 있는 자료이다. 이상적으로라면 카탈로그를 지참해서 전시를 관람해야겠지만, 카탈로그가 무거운 경우라면 지참하고 싶지는 않을 것이다. 어쨌거나 전시가 끝나고 오래 지나도록 카탈로그는 흥미와 즐거움의 귀중한 원천으로 남는다. 전시 카탈로그는 통상 나란히 놓이지 않는 사물을 같은 공간에 나타나 보이게 하는 일종의 연구실 실험, 그리고 일시적 전시가 끝난 후 남는 기록물로 볼 수도 있다. 이것의 좋은 예가 앞에서 언급한 『원더랜드에서』 카탈로그이다(213쪽 참조).

도상학 분야의 연구　도상해석학은 미술사 분야의 수립자 중 한 명으로 여겨지는 파노프스키에 의하여 '미술품의 형태에 대응되는 주제나 의미를 다루는 미술사학 분파'로 해설된다.[8] 파노프스키는 두 단계의 연구를 구별하였는데(그의 서술은 166쪽에서 이미 예를 들

8. 파노프스키의『시각미술에서의 의미』(1955년 첫 출간 이후 여러 번 간행됨)에서「도상해석학과 도상(론)학 : 르네상스 미술 연구 입문」으로 다루어졌다.

어 살펴보았다), 첫 번째는 시각 영역에서의 모티프들을 확인하고 분류해야 한다는 것도상해석, iconography이고, 두 번째는 그러한 모티프들의 배치를 역사적으로 분석해야 한다는 것이었다. 그리고 그는 뒤의 것을 도상연구iconology라고 이름하였다.⁹ 도상해석을 다루는 저서는 보통 특정 주제를 택해 주어진 시대에 서로 다른 주창자의 작업을 두고, 그것의 재현 및 의미에서 변형을 추적한다. 그렇지 않으면 특정 기념물이나 이미지에 대하여 그 주제를 조사할 수도 있다. 많은 미술사학 저서가 여러 방법론 가운데 도상해석과 도상연구를 활용한다. 파노프스키가 설정한 한도를 훨씬 넘어서 그 내용을 확장시킬 수 있지만 말이다. 이러한 종류의 책이 미술품의 주제를 중시한다는 사실은 굳이 '도상(해석 또는 연구)학'이라는 단어가 쓰이지 않더라도 그 제목에서 분명히 드러난다. 마샤 쿠퍼가 편집한 『수난사:시각적 재현에서 사회적 드라마로』(유니버시티파크:펜실베니아주립대학출판사, 2008)를 예로 들 수 있다.

도상의 해석과 연구는 모더니스트를 포함하여 미술사 분야 전반에 걸쳐 만연하다. 그렇지만 여전히 초기 기독교, 중세, 그리고 초기 근대의 유럽 미술에 대한 출판물에서 특히 강세를 보인다. 종교적 신앙과 생활이 강한 사회에서 생산되었던 미술의 프로그램식 성질 때문이다. 이러한 전형적 예는 엘리자베스 스트루더스 맬

9. 제4장의 166쪽 각주에서 서술하였듯 iconography는 도상해석학(또는 도상학), iconology는 도상연구학(또는 도상해석학) 등으로 혼재되어 번역되어오고 있다. 이 글에서는 각각 도상해석(학)과 도상연구(학)으로 변역되었다. (옮긴이)

본(1947~)의 『유니우스 바수스 석관묘의 도상해석학』(뉴저지 주 프린스턴:프린스턴대학출판사, 1991)이다. 전통적으로 도상의 분석은 반복적 모티프, 그리고 의미의 변화와 변천 등 사례 도표화라는 작업을 수반한다. 따라서 다양한 언어를 망라하며 본문의 모든 방향으로 요지를 확장시키는 엄청난 각주로 뒷받침된다.

이론 및 방법론 이러한 유형의 일부 출판물은 자료 선집에 대한 앞부분에서 다루었다. 그 가운데에서도 이론 및 방법론은 보다 광범위하게 다룰 가치가 있는 성장 영역이다. 자존심 있는 미술사 연구자라면 반드시 자신의 방법론이 무엇인지(예를 들면 어떠한 근거에서 자료를 수집하고 어떠한 방법으로 결론을 도출하는지), 그리고 자신의 작업이 일정한 이론에 의해 뒷받침되는 것임을 확고히 하려고 할 것이다. 말하자면 그들이 대략적으로 다룬 '실제의 삶'에서의 사례와 해당 이론이 어떻게 작용하는지 실증하고자 할 것이다. 이론이 설득력 있는지의 여부는 실증적 조사에 기초한 증거가 얼마만큼 설득력 있는지에 달려 있다. 오직 경험에 기초한 작업(암묵적으로 이론이 빠져 있는)은 스스로 면밀한 검토를 견뎌내지 못하고 만다. 다소 과장된 가상의 예를 들어보면 미술사 연구자는 타히티 섬에서의 고갱(1848~1903)에 대해, 그가 매주 그린 화폭의 수와 크기 등에 기초하여 엄청난 규모의 자료를 모을 수 있다. 이러한 증거 자료가 기후(더운 계절에서 보다 많고 추운 계절에 더 적음), 시장(화폭이 클수록 비용이 더 듬), 정신분석(그림 제작에 시간적 간격은 타히티 섬 여성 주민의 생체 리듬을

나타냄), 또는 인류학(사회 및 종교적 의례나 원주민의 인구 구성에 상응하는 그림 제작) 등 무엇에 근거한 것이건 간에 이론에 근거하지 않은 설명은 아무것도 없다. 감상과 관객 행동(관음증으로부터 신경과학에 이르기까지) 이론은 '이것이 내가 보는 것이고, 이것이 내가 좋아하는 것이다'는 지나치게 단순한 태도로부터 이미지의 논의로 나아가는 데 중요한 역할을 하였다. 필자는 최근 갤러리에서 젊은 남성과 소년을 다룬 현대 사진이라는 주제에 대해 한 남자의 발표를 들었다. 그는 어떠한 이론적 입장도 스스로 생각해오지 않았기에 (예를 들면 사진가의 작업실을 자기극화의 공간으로 설정하거나, 조명을 신체의 재현에 있어서 조작적 작용주체로 제시하거나, 비가시적인 사진가와 가시적인 모델 사이의 관계 구성을 상정하는 등) 단지 자신이 파워포인트 발표에서 보여주는 것을 말로 표현하는 수준에 그쳤다. 그에게 개인적으로 특별한 반향을 일으키는 소년들의 특정 이미지에 대하여 과장되게 감정은 드러냈으면서 말이다. 불행히도 이러한 방식이 미술사학적 논의를 납득할 만한 것으로 만드는 방식은 아니다. 비록 비공식적이라고 하더라도 이론이 필요한 것이다.

지난 40년에 걸쳐 모든 인문학 분야에서는 이론의 폭발적 성장이 이루어졌다. 그리고 제3장에서 명시하였듯 가장 사납고 가장 격렬한 전투가 벌어지는 것이 이론에 대해서이며, 학계에서 이론의 위치이다. 회의론자에게 이론가는 장난을 치는 방종한 지성인이다. 이론의 지지자에게 그들의 반대자는 단순한 인과적 설명으로 만족하는 고집 세고 시야가 좁은 반동분자이다. 이론에 관여함이 미술사를 학

문으로서 강화해왔음은 틀림없다. 그리고 과도함이 있었다고 하더라도 때가 무르익으면, 그것은 미술사학의 형성 과정상 단지 딸꾹질처럼 보이게 될 것이다. 역사는 이론과 함께, 그리고 이론은 역사와 양립해야 한다. 학문에 대한 이론의 영향은 필자가 언급한 저널 일부만이라도 훑어보는 학생이라면 분명히 파악할 수 있을 것이다.

이론의 역할, 그리고 역사학자나 조르지오 아감벤(1942~) 또는 자크 데리다(1930~2004) 같은 철학자의 중요성은 시각문화를 공부하는 학생에게 여전히 매우 큰 논쟁거리이다. [데리다의 저서 중 하나는 도발적으로 『회화에서의 진실』(시카고: 시카고대학출판사, 1987)이라는 제목을 지닌다.], 이론서는 미술사 연구에 오랫동안 중심이 되어 왔다. 이론서는 교리와 신념의 유형, 그리고 미술가 개인이나 집단에 영향을 미친(것으로 주장될 수 있는) 이론이나 원리를 고찰하는 책이다. 이러한 종류로 전형적 연구는 앤소니 블런트(1907~1983)의 『이탈리아의 미술 이론, 1450~1600』(옥스퍼드: 클래렌든프레스, 1940) 및 루돌프 비트코우어(1901~1971)의 『인본주의 시대의 건축 원리』(뉴욕: W. W. 노튼, 1949)가 있다. 이 유형에서 권위 있는 이와 같은 저서들은 현대의 접근법과 조화가 덜 이루어진다. 현대의 접근법은 지적 탐구의 논쟁적이고 분열된 성질이 스스로 드러나도록 하는 경향이 있기 때문이다. 노먼 브라이슨, 마이클 A. 홀리, 그리고 키이스 목시가 공동 편집한 『시각문화: 이미지와 해석』(뉴햄프셔 주 하노버, 뉴잉글랜드대학출판사, 1994) 같은 선집은 단일 관점이나 통일된 언어를 공유하는 것이 아닐 뿐 아니라, 각 장의 끝부분에 상이한 저자의 반응을 포함시킴으로써 논

쟁을 실제로 강조한다.

오늘날에는 미술사 자료로 작업하는 방법 및 접근법을 서술하고 설명하여 학부생에게 길 닦아주기를 목표로 하는, 편집서 또는 단독 글쓴이에 의한 책이 많다. 그 지형은 결코 평평하지 않아, 어떤 시대와 매체가 크게 주목받는 한편 어떤 시대와 매체는 전혀 그렇지 못하다. 예를 들면 영화 분석과 관련한 이론이나 방법론은 입문서를 쉽게 찾을 수 있으나, 18세기 도기에 대해서는 유사한 것을 찾기가 거의 불가능하다. 그러나 학부생은 보편적으로 이론, 방법론, 또한 역사기록학(역사 연구에 대한 학문)에 대한 수업을 들어야 한다. 이러한 영역을 다루는 어떤 책은 입문자에게 너무 어렵다. 마가렛 이베르슨 (1949~) 및 스티븐 멜빌(1904~1977)의 공저『미술사 쓰기: 학문적 출발』(시카고: 시카고대학출판사, 2010)는 그 훌륭함에도 불구하고 상당히 도전적이다. 공부 시작 단계의 학부생에게 보다 친화적인 것으로는 마이클 해트 및 샬로트 클롱크(1965~)의 공저『미술사: 방법론에 대한 비평적 입문』(맨체스터: 맨체스터대학출판, 2006), 로버트 넬슨(1947~)과 리처드 쉬프(1943~)가 공동 편집한『미술사를 위한 비평 언어』(시카고: 사키고대학출판사, 1996 및 이후), 그리고 말콤 배너드(1958~)의『미술, 디자인과 시각문화 입문』(베이싱스토크: 맥밀런, 1998) 등이 있다.

기법에 대한 책 기법과 관련하여 미술사 연구자에게 가장 중요한 책은 미술가 자신이 쓴 것이 되곤 한다. 알베르티의『건축, 회화, 그리고 조각에 대하여』(원래 3권의 책으로 출간되었으나 1755년 이후 영어 번

역 합본으로도 나옴), 레오나르도 다 빈치의 『회화론』, 그리고 첸니노 첸니니의 『예술에 관한 책』(전부 현대 영어 번역본으로 구할 수 있다)은 르네상스 화가의 기법과 작업에 대한 정보의 광맥과 같다. 각 저자가 본론에서 벗어나 일화로 나아가기를 망설이지 않았기에 매우 재미있는 읽을거리이기도 하다.

기법을 다룬 가치 있고 흥미로운 책의 많은 수는 19세기 후반 출간되었다. 당시는 유럽의 여러 수도에 있는 각 국립박물관이 미술 자료의 과학적 및 분석적 연구에 기세를 더하던 때였다. 매리 필라델피아 메리필드 부인(1894~1889)의 저서 『이탈리아 및 스페인 옛 대가가 수행한 프레스코화 미술:프레스코화에 사용된 색채의 성질에 대한 예비적 조사, 관찰 및 기록과 함께』(1846)는 어리둥절하리만치 긴 제목에도 불구하고 읽어볼 만하며 정보가 유용하다. 1952년도 재판본이 남아 있으므로, 언뜻 보기에 구하지 못할 것 같으나 그렇지 않다.

이처럼 오래된 책들은 대상 주제에 대한 보다 최근의 참고 자료와 함께 찾아보고 읽어야 한다. 글쓴이가 자신이 사는 시대의 기술적 전문 지식과 역사적 관심사에 제약을 받기 때문이다. 가장 잘 알려진 경우는 아마도 막스 두어너(1870~1939)의 『미술가의 재료 및 회화에서의 활용, 옛 대가의 기법에 관한 주해와 함께』(1976년에 번역 및 개정)일 것이다. 이 밖에 특정 매체 작품의 전시 도록으로 만들어진 책도 유용한 일반서가 된다. 두 가지 예를 들면 마저리 콘의 『칠과 구아슈:수채화 재료의 발전에 대한 연구』(케임브리지, 매사추세츠

주 : 포그미술관, 1977), 그리고 수전 램버트의 『증폭된 이미지』(런던 : 빅토리아앤드앨버트 박물관, 1987)가 있다.

기법 및 보존에 대해서는 매우 전문화된 많은 기술 문헌이 있다. 이 가운데 상당수가 자금 지원이 많은 북미의 박물관 및 재단에서 출간된다. 이러한 문헌은 정식 훈련받지 않은 사람의 경우 필연적으로 가까이 하기 어렵게 마련이다. 그렇지만 주요 전시들은 종종 이 종류의 자료를 감당 가능할 만한 방식으로 다룬다. 그리고 영국 런던 국립미술관의 기술회보 같은 간행물은 흥미로운 읽을거리이다. 그것은 미술품의 물질적 구성과 조건에 대한 지식을 향상시켜 줄 수 있다. 제4장의 뒷부분에 이와 같은 문헌에서 발췌한 예를 포함시켜 두었다. 하지만 과학과 기술에 현혹되지 않는 것이 중요하다. 기술적 문제는 유물을 다룰 때 역사적 문제가 되기도 한다. 편년이나 안료 분석 기법이 아무리 새로운 것이라 하더라도, 그러한 기술이 제공하는 증거물을 어떻게 해석하느냐의 문제가 중요한 것이다.

6 그렇다면 이제 어떻게 할 것인가?

케이트 미들턴(1982~)의 경우 미술사학으로 학위를 취득한 것이 왕가의 일원이 되는 데 일종의 디딤돌이 되었을지 모르겠다.[1] 그러나 졸업생 대부분에게 학위 취득 후의 진로는 직업 갖기이다. 학생과 학부모는 대학에서 어떠한 학위 과정을 가야 할지 숙고하는 가운데 자연스럽게 진로에 대하여 염려하게 된다. 통상의 신화적 사고와는 대조적으로 미술사학은 (이 책이 미리 명확히 밝혔어야 하듯) 학위를 향한 치열한 학문의 과정이다. 창조 산업이라고 이름 붙을 수 있을 만한 분야의 졸업생이라면 모두 증언하려고 할 만큼 이것은 결코 '시시한' 문제가 아니다. 인문학 과정의 학사 학위가 일반적 전제 조건이 되는 직종(회계, 법, 경영, 교육 등)으로 진출하는 데 미술사학 과정에서 우수 학점을 받은 사실이 방해가 되지는 않는다. 이처럼 'A'레벨 학과목 요강에서 미술사학의 위치가 점점 더 보잘것없어 보이면서, 대학의 미술사학 학위 과정을 선택하는 사람은 어떠한 진

1. 영국 세인트앤드루스대학에서 미술사 학사 학위를 받았다. 그녀는 같은 대학에서 만난 윌리엄 왕자와 지난 2011년에 결혼하여 왕세자비가 되었다. (옮긴이)

로가 자신에게 펼쳐질지 파악하는 일이 어느 때보다도 중요해졌다. 이번 장은 영국의 대학에서 미술사학 과정을 졸업하고 다양한 분야의 진로를 쌓아온 남녀 개인별 진술로 구성된다. 전부는 아니지만 그중 몇몇은 대학원 과정으로 나아가기도 하였다. 이들의 이야기는 재미있을 뿐 아니라 고무적이다. 끈기와 투지, 낙담하기를 거부하고 언제든지 어디라도 제안이 있다면 실무 경험을 쌓으려는 의향, 그리고 창의적으로 도약하는 사례로 풍부하다. 그들은 각자 어떻게 현재의 지위에 이르렀는지, 그 지위에 어떠한 일이 수반되었는지, 그리고 미술사학 학위가 실제로 도움이 되었거나 유용하였는지 등을 설명해줄 것을 요청받았다. 학창 시절을 막 시작하는 사람이 앞으로 무엇이 성취 가능할지 살펴볼 수 있도록 돕기 위해 각자 바쁜 삶에서 기꺼이 시간을 내어준 기고자들(실제로 내용을 써준 '참여자'들을 이렇게 이름하려 한다)에게 필자는 매우 감사하다.

올리비아 릭먼은 대영박물관에서 언론 및 홍보 책임자이다. 그녀는 글래스고우대학에서 미술사학 전공으로 2004년에 졸업하였다. 그녀를 이러한 궤도에 올려놓은 것은 미술사학의 A레벨 과정이었다.

시야를 넓히려는 기대로 미술사학의 A레벨 과정을 선택한 다음부터, 미술에 대한 공부와 그 기쁨은 설레고 성취감 있는 여정으로 나를 이끌었다. 그것은 힘든 일이었다. 내가 보수를 많이 받아왔다고 하지는 않겠다. 하지만 나는 그러한 과정에서 가장

흥미로운 최고의 친구를 만났다. 공부와 문화 부문에서의 일은 늘 재미있고 흥미진진했다. 요즈음 나는 각종 공과금을 낼 수 있을 만큼 벌어들이며, 전 세계의 프로젝트에 참여할 수 있다. 나는 기회의 면에서 매우 운이 좋았지만, '열심히 할수록 운이 좋아진다'는 사실을 믿는다.

궁극적으로 나는 열정을 따랐다. 내 기량이 어느 정도인지 자신 없던 나는 비록 이 학위가 직업과 직접 관련되지는 않지만, 남은 생애 동안 즐기며 혜택이 되는 지식을 제공하리라 생각하였다. 대학 시절 나는 전단 배포와 카운터 업무부터 미술 프로젝트의 행정에 이르기까지 학생 부직을 거치며 맥주값을 벌고 이력서를 개발하였다. 더 나아가 법인의 대학 졸업생 훈련 설계 같은 실질적인 업무도 할 작정이었다. 조사, 지원, 그리고 제안용 편지와 전화로 여러 달을 보낸 다음 내가 꿈에 그리던 직위를 얻었다. 그것은 베니스에 있는 페기구겐하임 컬렉션이었는데 급료는 적었다. 그 자리는 전 세계의 미술 전공 졸업생 동료들과 나란히 일하는 진정한 훈련의 환경을 제공했다. 그곳에서의 경험은 내게 큰 힘을 실어주는 결과를 낳았다. 영감을 얻은 나는 런던으로 이주해 박물관 일자리를 찾기로 하였다. 하지만 인턴직이나 정식 취직은 매우 경쟁적이고 급료가 낮으며, 구겐하임에서처럼 현장 훈련에 주력하지 않음을 알게 되었다. 이것은 용인할 만한 상황이 아니지만, 그와 같은 상황이 서서히 변하고 있다고 나는 믿는다. 나는 경력의 진로를 통해 실무 경

험이 가능한 직책을 구성하고 수행했다. 그리고 그러한 방식이 유익한 것이 되도록 열심히 노력해왔다.

경력상 첫 몇 년 동안 나는 신입 역할로서 극도로 열심히 일해야 했는데, 그동안 자신에게 맞는 일을 찾게 되었다. 박물관을 홍보하고 마케팅하는 일에 능숙함을 알게 되었던 것이다! 나는 작은 박물관에서 조직 전반에 걸쳐 소규모의 팀과 작업하면서 업무를 처리하였다. 나의 조력이 박물관의 전반적 성공에 적합할지 여부를 재빨리 익히고 이해할 수 있었던 것이다. 오늘날에는 대영박물관의 홍보 담당부서에서 언론 보도를 다루며 주요 전시의 캠페인을 이끌고 있다. 그리고 이 분야에서 가장 총명하고 재미있는 사람 몇몇과 함께 일한다. 나는 늘 자신의 역할을 넘어서는 경험을 향해 스스로를 진전시켜 왔으며, 배우고 주목받을 수 있는 기회를 포착하였다(또는 만들어내었다). 현재는 정해진 업무 외에 지역 내셔널트러스트에서 자원봉사하는 일과 더불어, 영국 전체에서 사내 홍보 책임자를 위한 연례 문화홍보 회의를 설립하고 조직하는 위원직에 있다. 나는 내가 하는 일을 정말 좋아한다.

벤 펜트리스는 전문적으로 분류가 어려운 사례이지만, 자신이 하는 일을 대단히 즐기는 것은 역시 분명하다. 그의 웹사이트www.benpentreath.com에서 놀라운 폭의 전문 지식과 관심사를 파악할 수 있다. 그는 건축 및 인테리어 사인 벤펜트리스의 사장이며 블룸스베

리에 가게도 운영한다. 그곳은 여러분의 집에 필요하지만 평범하지 않은 것들을 제공하는 기분 좋은 장소이다. 그의 웹사이트에는 '영 감'이라고 이름 붙은 난이 있다.[2] 나는 벤이 비정기적으로 『파이낸 셜 타임스』의 주말 기고란에 쓰는 글을 통해 그에 대하여 알게 되 었다. 다음은 그가 나의 권유에 답하여 자신에 대해 쓴 내용이다.

내가 도르싯 주 캔포드에서 학교에 다닐 때, 건축가가 되기 위 해서는 수학 및 물리학에서 A레벨 수업을 들어야 한다고 진로 상담자로부터 들었던 것을 기억한다. 나는 수학자도 아니고 물 리학자도 아니었기에 미술사학, 미술, 정치학, 그리고 역사학 수 업을 들었다. 건축가는 수학을 할 필요 없도록 신이 기술자를 창조하였음을 내가 깨달은 것은 그로부터 10년 정도 지나서였 다. 나는 에딘버러대학에 진학하여 순수미술로 학위 과정을 시 작하였다. 그렇지만 미술대학은 내게 맞지 않아(지나치게 무질서했 다) 미술사학으로 되돌아갔으며, 내가 들은 수업의 다수는 건축 사학 분야였다. 그동안 내내 나는 건축에 관심이 많았고, 내 진 로는 내셔널트러스트 또는 그러한 종류의 복원 분야가 될 것이 라고 생각했다. 에딘버러에 있을 때 만난—당시 내가 운영하던 대학동아리를 통해서—훌륭한 건축가 찰스 모리스는 과거를 복원하는 일보다 미래의 역사를 디자인하는 일이 훨씬 더 흥

2. 지금 웹사이트에는 보이지 않는다. (옮긴이)

미로울 것임을 넌지시 알려주었다. 찰스는 내게 실무 경험을 할 수 있게 해주었고, 나는 4년 동안 그를 위해 일하였다. 이후 나는 미국으로 옮겨, 뉴욕에 있는 젊고 생기 넘치는 페어팩스앤드새몬스 사에서 일하였다. 그로부터는 9년 동안 고전적 견습직에 가까운 매우 실질적인 훈련을 받았다. 나는 늘 전통적 성질의 건물을 설계하고자 하였기에, 이러한 과정에서 미술사학은 크게 도움이 되었다.

여전히 자신을 건축가라고 부를 수는 없지만 나는 2004년에 독립해 지금은 설계사무소, 실내디자인 스튜디오, 관련 소매 가게 등 다양한 방식으로 15명을 고용한 건축사무소를 운영하고 있다. 한 영역에서 다른 영역으로 옮겨가는 우리의 가변성은 아마도 도시에서 건물, 그리고 가구에 이르기까지 우리를 둘러싼 모든 규모의 환경에 대한 본질적 감상으로부터 생겨나는 것이리라. 나는 진로의 선택이 이른 시기에 이미 정해져 있다는 식의 태도를 혐오한다. A레벨 수업이나 학위가 20년 후 여러분의 삶에서 하게 될 일을 좌우한다는 생각 말이다. 내가 관찰한 바에 의하면 정말 흥미로운 친구들은 어렸을 때 예상할 수 없었던 일에서 성공을 거두고 있다. 대학 경험, 그리고 본질적인 배움의 경험은 상상할 수 없을 만큼 중요하다. 여러분이 학위 논문 쓰기에서 진정으로 배우게 되는 점 가운데 한 가지가 바로 다수의 복잡한 연구를 다루는 일과 기한에 맞추어 작업을 넘기는 일임을 깨닫게 되는 것은 그로부터 수년이 지나서이다. 분

명히 먼지투성이인 미술사학계에서 활기찬 삶의 교훈을 배우게
되리라는 사실을 당시 누가 알겠는가?

루시 뱀포드는 런던의 코톨드인스티튜트오브아트에서 2007년에
학사 학위를 받았다. 그녀는 학위 과정 동안 헨델하우스박물관에
서 자원봉사자로 활동하였다. 그녀는 학사 학위 논문이 18세기 영
국 미술가인 더비의 조지프 라이트(1760~1775)에 관한 것이었으며,
뒤이어 석사 학위를 취득하려고 계획하였다. 그러나 불행히도 대
학원 과정의 자금 지원이 실현되지 못하여, 그녀는 더비박물관www.
derbymuseums.org에 소장품 관리자 모집 공고를 보고 신청하여 그곳에
자리 잡게 되었다. 그녀가 자신의 진로를 어떻게 설명하고 있는지
살펴보자.

더비박물관의 소장품 관리 담당자로 임명된 지 거의 5년이 지
난 지금 내가 여전히 담당 중인 이 일은 계속 확장 중이다. 주
요 활동은 국제적으로 중요한 조지프 라이트의 작품 컬렉션에
대한 것이다. 이 미술가에게 열렬한 존경심을 품어왔던 나로서
는 이러한 상황이 매우 행운이라고 여겨진다. 미술에 대한 나의
첫 경험 가운데에는 열정적 아마추어 미술가였던 아버지가 권
유했던 미술 실기에 대한 흥미, 그리고 이 박물관에 조부모님과
함께 했던 수차례 방문이 있다. 그리고 러그보로우대학에서는
순수미술 기초 과정에 착수하기 전에 A레벨 과정으로 미술을

배웠다.

미술사학은 내가 거주하던 주에서 학제 과정에 포함되어 있지 않았다. 미술사학 전공 졸업생이었던 학교 도서관 사서가 곰브리치의 『서양미술사』로 내 주의를 끌었을 때까지 나는 이 분야에 대해 알지 못하였다. 그 책을 처음부터 끝까지 읽고나서 새로운 발견에 매료되어, 나는 미술 관련 이론으로 진로를 추구할 수 있을지 고려하기 시작하였다. 러그보로우에서의 이론 수업은 다시 한 번 형세를 역전시켰고, 실무에 대한 내 열정이 더 커져갔다. 또한 러그보로우에서의 학업 비용을 대기 위하여 전시 담당 보조로 더비박물관에서 일하기 시작하면서, 문화유산 산업 분야의 진로에 대하여 끌림이 커져가는 것 역시 느끼고 있었다.

일을 시작하였을 내 직책은 단기간 근무제였고, 그 미술품 컬렉션은 몇 년 동안 자원 부족으로 학예사가 없던 상태였다. 첫 2년은 특히 힘들었다. 당시 의무사항이었던 박물관학 석사 없이 학예사 직급으로 들어갔기에, 나는 스스로 능력을 입증하기 위해 다른 누구보다 열심히 일해야 한다고 생각했다. 학사 학위는 나의 성공에 필수 요소였다. 해당 직책에 대한 최소한의 요구 조건이면서, 공부하며 습득한 기량과 지식을 통하여 근무 현장에서 자신감에 바탕이 되었던 것이다. 이전에 박물관에서 무상으로 또는 보수를 받고 일한 경험도 실용적 방편을 제공해 준 귀중한 것이었다.

박물관에서 내 경험은 하나의 길고 끊임없는 학습 곡선에 비견될 수 있다. 하루하루가 완전히 달랐기에 한때 나를 불안하게 만들었지만, 지금은 내 역할의 다양성이 마음에 든다. 전시 개발과 전시실에서의 무료 강연 및 안내에서부터, 원작을 이례적으로 가까이 접하면서 전시품을 도록으로 정리하는 데 들이는 시간에 이르기까지 이보다 더 즐거운 직업은 없다고 확신한다. 오늘날에는 조지프 라이트의 인지도를 향상시키려는 박물관 주요 정책에 대한 요직에서 전임제로 일하고 있다. 이 일은 소속 도시와 공동체의 건강 및 전망에 관련되어 있다. 미술사에 대한 관심을 추구해나가기로 한 결정이 옳았다고 나는 확신하고 있다. 박물관 일을 통하여 알게 된 사람들은 미술사학 공부로 주어진 다양한 기회와 진로에서 유사한 사례들이다. 경매사, 복원가, 예술가, 교수로부터 박물관 관리자, 학예사, 저술가에 이르는 직업군은 이 분야의 다양성과 공명에 대한 증거이다.

이상 루시가 확언하듯 미술사학 전공 학위는 서로 다른 다수의 방향으로 나아갈 수 있다. 루시의 경우처럼 엘리자베스 배럿은 기초 과정 단계에서 미술 실기 학생으로 출발하였다. 그녀는 '미술가가 세상에 너무 많다고 생각한 것이 미술사학으로 향한 나의 첫걸음이었다'고 회상한다. 엘리자베스는 자신이 그림 붓을 쎘는 일보다 글쓰기에 더 소질이 있다고 결정 내리고 리즈대학으로 진학하였다. 그곳에서 그녀는 '훌륭한 멘토와 함께 박물관학으로부터 시작해 홀

로코스트를 어떻게 재현해낼 것인지의 문제에 이르기까지 모든 것을 연구하며 아주 고무적인 3년'을 보냈다. 2001년에 졸업 당시 그녀는 영국국립오페라www.eno.org의 홍보 책임자로 글을 쓰고 있었다. 그녀는 '리즈에서 보낸 나의 시간은 많은 기량을 갖추게 해주었지만, 가장 중요한 것은 성인이 되는 법에 대하여 깨닫게 해주었던 점이다. 모든 대학, 특히 수업이 반드시 그런 것은 아닐 것이다. 세상에는 예술가가 너무 많다고 더 이상 생각하지 않지만 말이다'라고 결론짓고 있다. 그러한 직책에 이른 엘리자베스의 길은 주도권을 잡고 위험을 감수하려는 각오와 더불어 선견지명과 계획하기의 본보기이다. 그녀의 이야기를 들어보자.

대학을 떠나기 전 나는 진로에 대하여 생각할 필요가 있다고 판단했다. 텔레비전 방송 제작이 할 일이라고 느꼈던 나는 열망하던 큰 대회에 나갔다. 결국 3만 명끼리의 경쟁 끝에 다른 한 명의 후보에 대항하게 된 자신을 발견하였다. 이후 몇 차례 빅브렉퍼스트하우스에 다녀오면서,[3] 나는 미술사학의 석사 학위도 고려 중임을 면접에서 발설해버렸다. 아! 진짜 세상에서 내가 첫 번째로 겪은 중요한 배움의 순간이었다. 다른 선택지들을 고려하면서, 나는 그처럼 내 삶의 종말이라고 생각했던 상태로부터 상당히 빠르게 회복하였다. 나는 진로 변경이라는 당면한 필

3. Bic Breakfast는 영국의 Channel 4에서 1992~2002년에 방영한 오락 TV쇼. (옮긴이)

요보다 런던에서 살고 싶은 더 강한 욕구로 리즈에서의 첫 2년을 행복하게 보내었다.

『벌링턴지』에서의 일을 거쳐 나는 미술계로 되돌아왔다. 전임 편집자의 아들로 미술사를 가르쳤던 허버트 리드(1893~1968)와의 연결은 그 일에 지원하는 데 도움이 되었다. 나는 기고자, 그리고 보다 재미있게도 골동품 상과 연계해 카탈로그를 편집하기 시작하였다. 그러한 역할에서 연락하고 소통하는 면이 편집보다 더 매력적이었기에, 나는 소규모 홍보 대행사 아이디어 제네레이션에 편지를 보냈다. 그리고 얼마 안 되는 보수를 받고 국제커뮤니케이션학회ICA 같은 고객을 대하며 거래처 영업 담당 임원으로 일하기 시작하였다. 3주만에 임원으로 승진했던 것은 나의 재기才氣에 대한 지표였다기보다는 그 에이전시가 좀 살아 본 사람(당시 나는 26살이라는 상당히 나이 든 축이었다)을 필요로 하였기 때문이다. 일 년 뒤 나는 급여가 세 배로 올랐고, 전략을 짜고 경영 팀을 관리하는 새로운 사업을 벌이기 시작하였다.

나는 또 다른 시각미술 에이전시 서튼 PR사의 이사로 옮겨갔다. 베니스비엔날레에서 영국관, 프리즈아트페어, 맨체스터 국제페스티벌, 그리고 상업 갤러리 및 딜러 등과 함께 작업하였다. 예술가들과 갤러리 만찬의 끝없는 반복 속도가 더욱 흥미진진해지기보다 피곤해지면서 나는 일을 그만두었다. 해방되었지만 약간 겁이 났다. 운 좋게도 당시 홍보 담당실장을 구하고 있던 빅토리아앤드앨버트 박물관에서 나는 자리를 구할 수 있었다.

그 경험은 어마어마하였다. 자신이 진정으로 신뢰하는 조직 내부에서라면 큰 일을 성취할 수 있으며, 서로 다른 많은 영역에 책임을 맡게 될 수 있었다. 나는 라파엘의 비공개 태피스트리를 보러 시스틴 예배당으로 가서, 일반적으로 가능한 수준보다 더욱 깊이 대상 작품을 관찰할 수 있었다. 아이러니하게도 그 경험으로 나는 보다 전통적인 장식미술에 대한 지식을 갖추게 되었다. 사실 그것은 원래 내가 리즈에서 포스트모더니즘 및 여성학 같은 흥미진진한 주제에 집중하면서 일부러 회피하였던 것이었다. 음악도 늘 관심의 대상이었기에, 이후 영국국립오페라 홍보 실장직으로의 이직 또한 꽤 자연스러웠다. 이곳에서 나는 조직의 모든 면에 걸쳐 일하면서, 다시 한 번 공연 예술에 대해, 또한 갈수록 더 도전적인 환경에서 성공하는 법에 대해 배워나가고 있다.

이 책의 편집을 마감하였을 때, 엘리자베스는 '계속해서 움직이면서 시각미술이라는 그녀의 뿌리로 돌아오기 위하여' 테이트(테이트 모던, 테이트 브리튼, 테이트 리버풀, 그리고 테이트 세인트 이브스)의 커뮤니케이션 수석 대리 임시직으로 옮기기로 결심했음을 내게 전해주었다.

대학을 다니는 모든 학생이 18살에서 23살 사이의 연령대인 것은 아니다. 보다 나이 든 학생이 미술사학 학위 과정의 연간 입학생 수에서 가장 많은 몫을 차지한다. 다이애너 그래턴의 이야기는 삶의 후반기에 어떻게 진로를 바꾸어 경력을 시작하였는지 보여준다.

그녀는 고등교육 과정을 거쳤다. 고등교육 품질보증대행기관QAA이 관리하는 과정들은 도시 대부분에 있는데www.accesstohe.ac.uk/Pages/Default. aspx, 학교를 일찍 그만두었거나 형식적 자격 조건을 갖추지 못한 사람에게 대학 학위 과정에 지원하기 위한 수단을 제공한다. 다이애너는 2007년도 학사 및 2011년도 석사 학위로 이스트앵글리아대학을 졸업하였다. 그녀는 현재 남아시아 장식미술및공예 컬렉션 신탁에서 학예사로 있다. 그녀가 어떻게 이 직책으로 나아갔는지 살펴보자.

나는 평범한 성적에다 무엇을 하고 싶은지 아무 생각 없이 18살에 학교를 나왔다. 소명 의식이나 이타주의에 이끌렸던 것은 아니지만, 나는 런던의 의과대학 부속 병원에서 간호사로 훈련받으며 매우 행복한 3년을 보내었다. 간호사 자격을 갖춘 뒤에는 결혼을 하였고, 4명의 딸을 양육하며 20년 이상을 지냈다. 하지만 어린 시절부터 예술과 그 역사는 내게 변치 않는 관심의 대상이었다. 아이들이 비교적 독립할 시기가 되었을 때 나는 학문적으로 도전하여 이러한 주제에 대한 지식을 발전시키겠다고 결심하였다. 대학 입학 요건에 맞추기 위하여 지역의 성인교육 전문대학에서 대학 진학용 특별 준비과정을 들었다. 거기에서 통계와 정보통신 기술뿐 아니라 미술사, 영어, 그리고 문화학을 공부하면서 공부가 주는 보상을 순식간에 발견하였다.

나의 미술사학 학위는 인류학 및 고고학적 접근 방식도 다루

었으며, 고립된 학문 영역에서 이루어진 것이 아니었다. 선택했던 주제와 과목은 서로 일관성 있게 연관된 것이 아니고 다방면에 걸쳐 있었다. 하지만 2학년 말에 결정적 순간이 찾아왔다. 세인스베리 시각미술센터SCVA와 공동 작업하는 기회가 학부생에게 주어졌던 것이다. 그것은 프랜시스 베이컨에 대해 곧 있을 주요 전시를 위하여 학습 자원 영역을 디자인하고 시행하는 일이었다. 이러한 경험과 더불어 미술관과 전시의 세계에 대한 나의 열정은 시작되었고 이후 노리치캐슬박물관의 전시 예정 대상에 대한 연구, 선별, 그리고 진열을 수반하는 3학년 과정으로 더욱 강화되었다. 졸업년도와 석사 과정의 첫 학년에는 세인스베리 시각미술센터에서 그다음 네 번의 전시를 도왔다.

학예직이나 관련 분야에서 구직 가망이 현실적으로 거의 없다고 생각한 나는 석사 과정에 박물관학 전공으로 지원하지 않았다. 대신 나는 '유럽의 미술'을 선택하였고, 다소 놀랍게도 초기 기독교 및 후기 고전 미술을 연구하게 되었다. 튀니지의 답사 여행에서 로마의 동쪽 변방에 매료된 나는, 고대 로마 제국의 시리아 지역에서 발견된 중국 한 왕조의 직물에 대해 연구하고 학위 논문을 쓰게 되었다. 졸업 후 얼마 되지 않아 새롭게 설립된 공익기관 남아시아 장식미술 및 공예 컬렉션 신탁에 학예사 직위가 생겼다. 나는 그곳에 지원하여 해당 직위에 임명되었다. 사실 그 신탁기관의 전문적 관심 분야는 내가 이전에 공부하던 분야로부터 상당히 거리가 있는 지역과 시대였지만 말이다. 바

로 이 점이 미술사학 학위의 다용도적 성격을 보여주는 증거라고 생각된다. 전환 가능한 다양한 기량, 그리고 그것을 무수히 많은 분야에 적용할 수 있는 능력이 학생에게 제공되는 것이다. 세인즈베리 시각미술센터에서의 실무 경험, 그리고 그곳을 비롯하여 이스트앵글리아대학의 미술사학 및 세계미술연구 과정에서 만난 사람들은 소중하였다. 더 나아가 학위 과정으로부터 습득한 훈련, 원칙, 그리고 기량에 직접 의지하는 영역에서 나는 지식을 더욱 늘리는 특권과 더불어 큰 즐거움을 얻으며 일하고 있다.

이번 장을 위해 조사하던 필자에게 매우 흥미로웠던 점 가운데 하나는 미술사학 전공 졸업생들이 다양한 경험을 얻은 뒤 다른 전문 분야로 나아가는 데 매우 진취적이라는 사실이었다. 아이다 셸마노빅은 2002~2006년을 거쳐 세인트앤드류스대학에서 학사 학위를 받았다. 그리고 2008년에는 코톨드인스티튜트오브아트에서 근대 영국미술사로 석사 학위를 받았다. 그녀가 미술사에 흥미를 가지게 된 과정, 그리고 법의 영역으로 나아가는 데 자신이 전용 가능한 기량을 어떻게 활용하였는지 살펴보자.

미술사에 대한 나의 관심은 보스니아와 헤라체고비나 서부 도시 비하치에 위치한 우리 집 맞은편의 오래된 먼지투성이 박물관에 첫발을 내딛었던 어린 시절부터 시작되었다. 비하치는 중

세 도시로 정치적 및 문화적으로 막대한 변화를 겪었다. 옛 대장의 탑에 위치한 이 박물관은 그러한 역사를 입증한다. 나는 박물관의 이상한 물건들에 강한 호기심이 생겼으며, 그 자연스러운 호기심은 지속되었다. 나는 미술사학을 A레벨 단계에서 영어 및 역사와 함께 공부하였다. 그 과목들은 서로 보완되었는데, 나는 대학에서 무엇을 공부해야 할지 갈피를 잡지 못하게 되었다. 동료 대부분은 역사를 선택하였다. 법과 컨설팅 관련 직업으로 진출 가능한 과목으로 여겨졌기 때문이다. 그러나 나는 미술사학에 끌렸고 여러 학기를 들어보며 세인트앤드류스대학에서 4년을 보냈다.

두 가지 학위를 취득한 나는 서펀타인갤러리에 인턴으로 합류하였다. 인턴 활동은 연구와 미술전문지에 전시 리뷰를 쓰는 일 등 몇몇 자유계약직을 향한 관문이 되었다. 운 좋게도 나는 미술품 딜러인 프레데릭 멀더 박사에게 고용되어 매일 뒤러와 피카소의 판화를 다루었다! 그리고 다음 2년은 테이트에서 보조 학예사로 일하였다. 국내 전시를 조직하면서 창의력의 중심에서 일하는 것은 즐거운 경험이었다. 외국의 박물관에서 개인 수집가에 이르기까지 다양한 사람과 일하는 것이 나는 특히 좋았다.

이와 동시에 나는 미술품 수집과 운용의 유통 및 법적 측면으로 마음이 끌리게 되었다. 전시 준비 과정에서 창조적 양상에 대한 매력이 가라앉으면서, 나는 법과 관련된 직업을 추구하

기 시작하였다. 나는 미술과 법에 대한 관심을 결합시켜 사무 변호사가 될 생각으로 BPP 로스쿨의 법학 전환 과정에 등록하기로 결심하였다. 이렇게 삶의 후반에 법조계로 들어가게 되었지만, 대학에서 미술사학을 공부한 것은 내게 분석과 연구 능력을 갖추게 해주었다. 그것은 업무 현장에서 필요한 기량이었다.

대학에서 습득한 기량을 폭넓은 범위의 전문적 활동에서 활용하는 미술사학 과정 졸업생의 능력은 아래 매튜 샌더스의 경우에서도 예시된다. 그는 워위크대학에서 1995년에 미술사학 학사 학위를 받았고, 지금은 매직렌턴이라는 미술 교육 자선단체에서 책임자이자 자유계약직의 영화 홍보 담당자이다. 진로에 대해 강한 마음을 품지 않았다면 완전히 다른 두 종류의 직업을 가지게 되었을 것이라고 그는 말한다: "지금의 두 직업은 서로 몹시 잘 어울린다. 예를 들면 전시실 안내에 할리우드 배우들을 데리고 갔을 때처럼 가끔은 중복되기도 한다! 내 진로가 한 바퀴를 돌아 원점으로 돌아와 너무나 기쁘다. 가능한 거의 모든 주제에 대해 배울 수 있는 관문으로서 나는 미술사학에 관심이 있었다. 매직랜턴과의 작업을 통하여 현재 내가 보여주고 있는 활동이 바로 그러한 것이다." 그가 자신의 일, 그리고 그것에 이르기까지 '한 바퀴 돈 것'에 대하여 어떻게 설명하는지 살펴보자.

매직랜턴www.magiclanternart.org.uk의 책임자인 나는 매일 미술사학 학

위를 활용한다. 우리는 취학 아동과 더불어 교도소, 노숙자 시설, 요양 시설 등을 포함하는 성인 단체에 쌍방향 워크숍을 실시한다. 그리고 그것을 통해 누구라도 다양한 기법으로 미술에 참여하여 즐길 수 있음을 보여준다. 우리는 사람들을 대단히 많은 그림과 조각에 접하게 한다. 그럼으로써 미술이 의사소통, 관찰, 자신감 등 생활 기능뿐 아니라 역사, 지리학, 과학, 수학 등 삶을 향상시키는 어떠한 주제에도 생기를 불어넣을 수 있음을 보여준다. 매직랜턴에서 나의 일은 모금 행사와 마케팅 등 자선 단체의 모든 면을 관리하는 일과 회기를 운영하는 것까지 망라한다. 미술사학 학위는 매직랜턴의 회기에 직접 활용되는 주제 관련 지식 그리고 단지 누가, 언제, 무엇을 그렸는지가 아니라 그림 보는 법에 관한 기술을 가르쳐주었다. 더 나아가 그것은 진로의 모든 면에 활용하였던 필수적 기량을 개발하는 데 도움이 되었다. 예를 들면 세미나를 개최하는 일은 여러 단체의 사람들에게 편안하게 이야기하도록, 그리고 미술품을 자세히 보는 법의 학습은 실제 보이는 대로 받아들이는 것이 아니라 세부에 주의를 기울이는 것의 중요성을 가르쳐주었다.

대학에 있는 동안 나는 무엇이 하고 싶은지 알지 못했다. 내가 관심 있었던 유일한 분야는 영화였다. 실제 일자리를 염두에 두고 있었던 것은 아니지만, 영화 보러 가기가 좋았고 나머지는 운명이 책임지리라 생각하였다. 곧 나는 인맥에 접촉하는 것이 영화 산업으로 들어가는 길임을 알게 되었다. 그렇게 하는 보

통의 방식은 실무를 무상으로 경험하는 것이었다. 나는 작은 영화배급사에서 마침 홍보 부서에 있었고, 그렇게 우연히 영화 홍보 담당자가 되었다. 실무경험에서 쌓은 인맥은 1995년 졸업 이후 바로 런던의 필름 페스티벌에서 홍보부 보조 업무로 이어졌다. 그리고 미라맥스 영화사에서 승진하여 5년(1995~2000)을, 그리고 2006년에 프리미어 홍보사가 된 맥도널드앤드러터에서 9년(2001~2010)을 보내었다. 2000년부터 2001년은 오스트레일리아에서 여행하며 영화 저널리즘을 시도해보면서 한 해를 보내었다.

나의 전문 영역은 국제 홍보이다. 주로 칸, 베를린, 그리고 베니스 같은 영화제에서 이루어지는 독립 영화사가 제작한 새 영화를 출시하는 것을 돕는 일이다. 영화제 기간 동안 많은 수의 다양한 일 가운데 나는 감독과 배우의 인터뷰 일정을 조정하고 관리하며, 그들의 연락 담당자로서 언론인에게 영화에 대한 입소문 내는 일을 맡았다. 운 좋게도 소피아 코폴라(1971~), 빌 머레이(1950~), 페드로 알모도바(1949~), 월터 살레스(1956~), 짐 자르무시(1953~), 샐리 포터(1949~) 등 내가 동경하는 영화제작자 다수, 그리고 심지어 미국 부통령 앨 고어(1948~)와도 일할 수 있었다! 하지만 12년을 영화 홍보에 주력하고 나자 나는 교육 분야도 탐험하고 싶어졌다. 그것이 늘 나의 큰 열정 중 하나였기 때문이다. 다시 한 번 우연히 새로운 진로를 발견하였다. 2005년에 공통의 친구를 통해 매직랜턴의 창업자를 만났는데, 그녀가 한 부서에 나를 채용하였던 것이다. 나는 그녀가 후임자를 찾고 있

는 줄 모르다가, 2010년에는 책임자 직책을 인계받았다.

필리파 리처즈는 옥스퍼드브룩스대학에서 그래픽 디자인 선공으로 미술 및 디자인 과정을 거친 다음 2002년에 미술사학 학사 학위를 받았다. 필자가 출판 분야의 경력에 관하여 글을 써주겠느냐고 물었을 때, 그녀는 1999년에 대학 과정을 시작하기 전 이미 이 책의 이전 판본을 구입하였고 유익했다면서, 이번 장에 참여한 여러 기고자와 마찬가지로 장차 미술사학을 고려하는 학생의 선택을 기꺼이 돕겠다고 하였다. 필리파의 경력에서 보이는 궤적은 고집, 때로는 다른 일로 옮기거나 점검하고 다시 시작하는 과정이 얼마나 필요한 것인지를 보여준다. 많은 사람들처럼 필리파 역시 일단 구할 수 있는 일자리로부터 시작하였다. 학위 과정에서 배운 기량이 자신에게 얼마나 유용하였는지 그녀의 이야기를 들어본다.

졸업 직후 내 자격에 보다 어울리는 일자리를 찾는 동안 나는 건강보험사의 회계 부서에서 일하였다. 감사하게도 2년 뒤 국내의 결혼 관련지에서 편집 보조직을 제안받았다. 그로부터 2년후 부편집장이 되었는데, 그 직책에 있는 동안 잡지에 특집 기사를 쓰고 게재하면서 잡지 출판과 제작에 대해 깊이 배우는 환상적인 경험을 얻었다. 또한 나는 온라인 포럼의 편집자가 되었다. 그 일을 위한 첫 면접에서 나는 학위에 대한 질문을 받았다. 내 학위는 연구 과정에 기초한 것이어서 직위에 적합하게 여

겨졌음이 질문자들의 반응으로 볼 때 분명하였다. 직책에 필수적인 연구와 글쓰기 능력이 있음을 보여줄 수 있었던 것이다. 학위 과정에서 학습한 기량이 특정 독자에게 글을 쓰고 그것을 자신 있게 교정할 수 있음을 보장하였고, 더 나아가 탐구하고 논리적으로 생각하는 능력을 뒷받침해주었다고 나는 확신한다. 그것은 나중에 석사 학위를 위하여 공부하러 돌아왔을 때도 도움이 되었다.

거의 4년 동안 잡지사에서 일한 다음 나는 출판 경력을 확장시켜야 한다고 결심하고, 2008년에 옥스퍼드브룩스대학으로 돌아와 출판 전공 석사 학위를 취득하기 위해 지원하였다. 그리고 2009년에는 우등으로 석사 과정을 졸업하였다. 석사를 마치자마자 나는 위트니 시를 기점으로 하는 국내의 교육 전문지에 직위를 제안받았다. 작년까지 일했던 그곳은 불행하게도 문을 닫는 바람에 나는 실직당했다. 그때부터는 옥스퍼드셔 주에 있는 소매업체에서 광고의 문안 작성 및 디자인을 포함하는 기업 홍보의 교열 담당자로 일하고 있다. 미래에는 인쇄본이건 온라인이건 간에 잡지 출판 분야로 돌아가거나 프리랜스 편집자로 일하고 싶다.

아마도 여러분은 눈치챘겠지만, 학생들은 예비 과정에서 종종 미술 실습을 먼저 해보고 미술사학 학위 과정으로 진입한다. 이처럼 미술사에 대한 애정을 미술 제작에 대한 헌신과 결합시킬 수 있

었던 사람으로는 머천트테일러스스쿨의 미술 및 디자인 전공 담당자 크리스 오틀리가 있다. 크리스는 대학에서 무엇을 공부해야 할지 결정하는 데 애를 먹었다. 예비 과정 후 그는 진정으로 자신이 원하는 것이 "시각문화를 탐구하는 한편 보다 '학문적인' 논문 기반의 학위" 추구였음을 깨달았다. 물론 여러분이 어느 곳에 있느냐에 따라 기회가 차별화되지만, 그의 경력에 대한 개관은 대학에서 쌓는 교과 외 경험이 얼마나 중요할 수 있는지 보여준다. 크리스는 코톨드인스티튜트오브아트를 2005년에 미술사학 학사로, 그리고 2006년에 석사 학위로 졸업하였다.

나는 코톨드인스티튜트에서 보낸 시기 내내 미술 관련 영역에서 폭넓은 경험을 얻으려고 애썼다(현금 거래를 위한 별난 경험들과 더불어서 말이다. 나처럼 늦은 밤에 텔레비전 포커 방송을 본 사람 누구 없나요?). 서머셋 사내 교육부에 자원하여 대중에게 전시실 안내를 하고, 학생 사생 교실을 마련하고, 국세 세무청의 유산 부서에서 일하고(사설 미술 컬렉션의 조사), 노섬브리아 성에서 관광 안내자로서 두 번의 여름을 보내고, 최근에는 순수미술 전공 졸업생들의 초상화 전시를 기획하며, 그리고 월러스 컬렉션에서 전시 관련 인턴으로 활동하였다. 궁극적으로 나는 미술사와 명백히 관련된 진로(경매회사, 갤러리 등)의 많은 수가 그것이 다루는 대상인 미술품보다 때로 사업과 더 관련 있다고 생각되었다. 나는 영국의 해부학적 소묘에 대해 비교적 별난 관심이 있었지만 미

술사학이 본질적으로 무궁무진한 형식으로 된 시각 소통의 연구, 제시, 그리고 논의에 관한 것이며 나의 장래가 그처럼 가르치는 것에 있음을 깨닫게 되었던 것이다.

이전 학교 선생님 중 한 분께 격려를 받아 나는 남학생 자립형 명문학교의 미술 교사직에 지원하였는데, 석사 학위를 가지고 바로 취직할 만큼 운이 좋았다. 자립형 학교라는 것은 교사가 정식 교원 자격을 갖추지 않은 채 다양한 배경 출신인 경우가 흔하다. 그 경험은 내게 매우 가파른 학습 곡선이었음이 틀림없지만, 학생들에게 덜 친숙한 미술사를 미술 교육에 도입할 수 있었기에 믿을 수 없을 만큼 보람 있는 일이 되었다. 미술 교육은 미술가이자 평론가라는 이중 역할을 두루 탐사해야 한다. 초기에 나는 미술가의 실무적 면을 가르치는 것에 대해 염려가 있었는데, 그것은 미술사 연구자로서 교육받아 온 평론에 대한 자신감으로 상쇄되었다. 교사로서 3년째 해에 나는 부서장이 되었다.

순수미술 실기를 가르치는 일은 자신만의 작품을 만드는 것에 대한 나의 열의를 다시 불러일으켰다. 그것은 내 대학원 연구 과정의 상당 부분에 해당했던 18세기 일러스트레이션에 깊이 연관된 것이었다. 점차 나는 스스로를 교육자 못지않게 미술가로서 생각하게 되었다.[4] 어린 제자이자 학생으로서 '안전한'

4. 기고자 본인의 소묘 작업을 소개하는 개인 홈페이지는 www.chrisotley.com이다. (옮긴이)

선택이라고 부정확하게 인식되었던 분야라기보다, 진정한 관심사로 추구하도록 격려받게 된 것이다. 이 점은 믿을 수 없을 정도의 행운으로 느껴진다. 대학에서 겪은 학문의 경험이 나의 노동 생활을 통틀어 연료를 공급하게 될 것이다.

주안점이 실기에 놓여 있는 대학 과정에 등록한 학생 역시 역사와 이론 일부를 공부해야 한다. 1998년에 윈체스터 미술대학을 시각미술 전공으로 졸업하고 골드스미스대학에서 파트타임으로 석사학위를 받은 애나 케이디의 흥미로운 경우를 보자. 그녀는 과정상 의무적으로 들어야 했던 이론 수업이 영화제작자의 진로를 개발하는 데 중요한 것이었음을 깨달았다. 그녀는 '교육 의제에서 이론을 실무와 더불어 매우 높이 평가하는 대학에서 학사를 하지 않았다면 골드스미스로 진입하는 데 자신감을 갖지 못하였을 것이다'라고 말한다. 더 나아가 그녀는 이러한 조합이 훗날 갤러리 및 학예사와 접촉하는 일을 가능하게 하였다고 보고 있다. 그녀의 진로는 여러 가닥의 일을 함께 엮어 공동 작업을 하고 기회를 포착하는 것의 중요성을 보여준다.[5]

골드스미스에 다니는 동안 나는 사진을 가르치면서 사립학교 크리슈나무르티에서 시간제 일거리를 얻었다. 그 직무는 학생을

5. 기고자 본인의 예술 작업 홈페이지는 annacady.com이다. (옮긴이)

가르치고 지도하는 경험이었다. 약 2년 뒤에는 예술진흥회의 지원을 받아 방갈로어에 있는 밸리스쿨에서 거주하게 되었는데, 그곳에서 내게 도움이 되는 멋진 인간관계를 맺었다.[6] 그 인도 여행은 중요한 프로젝트였다. 나는 직접 디자인하고 제작한 (말도 안 되는) 방대한 접이식 핀홀 사진기로 실험 작업을 하였다. 이후 소문난 갤러리의 '공모전'에 출품하였고, 포토넷-사우스 보조금을 받아 광고판 작업과 나의 첫 번째 웹사이트를 시작하였다. 그리고 예술진흥회의 자금 지원을 받아 시각 실기와 병행하며 시인과 함께 하는 작업으로 내 글쓰기 능력을 향상시킬 수 있었다. 나는 소외되고 취약한 어린이용 워크숍을 시행하는 교직의 계약을 담당하였다. 그때부터 나는 세상에서 발언권을 갖기가 쉽지 않은 사람들과 자주 협력해왔다. 그 일은 놀라울 정도로 보람 있었다. 뇌성마비로 말을 할 수 없는 루이자 매콜스키와 공동 작업한 2년짜리 프로젝트 '양쪽으로 작용하다'는 나에게, 그리고 그 작업을 하거나 보는 행위에 관여한 사람들에게 전적으로 인생을 바꾸는 경험이 되었다.[7]

인도에서의 시간은 작업의 가시성 및 실무의 개발이라는 면에서 내게 돌파구가 되었다. 전시를 하였고 책을 출간하였으며 비디오를 활용하기 시작하였던 것이다. 케임브리지 영화 컨소

6. 밸리스쿨은 크리슈나무르티 재단이 인도 카르나타카 주에 1978년 창립한 자립형 학교. (옮긴이)
7. 핀홀카메라를 활용하여 기고자와 매콜스키가 시도한 여러 시각 작업을 영상기록물로 이중 촬영하여 편집하였다. (옮긴이)

시엄이 파이널 컷 프로의 입문 과정을 제안하여, 이후 나는 영화 쪽을 좀 더 지향하는 진로를 개시하였다.[8] 그다음에 학생들은 실험적 공동 영화 그룹 네프Neuf, neuf.org.uk/wp를 설립하였다. 우리는 서로 협력하여 함께 전시하는 일을 이어가고 있다. 첫 영화 '스푼스'는 바르셀로나 국제 영화제에 선출되었다. 이후 '순수의 농장'은 '풍경 연출'로 선정되어 테이트모던을 비롯하여 국제적으로 순회 상영되었다.

2011년에 나는 개발연구원의 '여성의 역량 증진을 위한 길' 프로젝트 및 스크린 사우스 사의 의뢰를 받아 당시 '30%'라는 이름으로 불리던 영화('시에라 레온에서 여성과 정치')를 만들었다. 그것은 동영상과 생중계를 결합한 짧은 기록 영화로 가디언 지의 웹사이트에서 출시되어, 선댄스 영화제 및 다수의 다른 국제 영화제에 출품되었다. 2012년 가을에는 인도에서의 핀홀 사진기 작업에 대해 아이패드용 아이북을 출간하였다. 그것은 이미지, 텍스트, 그리고 '다른 세상 보기'라는 비디오를 포함하였다.

미술사와 미술 이론의 공부는 잠재적 관객에게 내가 하는 작업이 어떻게 연관될 것인지 살피고, 그러한 생각들을 시안에 포함시키는 데 분명히 도움이 되었다. 올해는 햄프셔 주의 내셔널트러스트 자산인 모티스폰트 마을에서 입주 작가 지위를 따내었고, 도처에 6개월 동안 설치되는 16편의 영화를 제작하

8. 주로 독립영화 제작자들을 위하여 개발된 애플사의 디지털 영상 포맷용 편집 프로그램. (옮긴이)

였다. 작년에 25만 명의 사람이 모티스폰트를 방문하였다. 내 작업이 마침내 이렇게 보다 많은 관중을 얻고 제대로 대우받고 있다!

런던은 세계 미술시장의 중심이기에 그에 알맞은 경험, 배경, 그리고 소질을 갖춘 미술사학 졸업생에게 대형 경매사나 딜러와 관련된 진로가 열려 있다. 예술가 가족의 딸이자 손녀인 엠머라인 홀마크는 먼지투성이 가구 더미와 그림 등 미술과 오브제에 매료된 채 성장하였다. 그것들은 그녀의 기숙사 옆에 위치하여 향수병으로부터 도피하기 위해 들르던 작은 골동품 경매 가게에서 발견한 것이었다. 이번 장에 참여한 많은 이들과 마찬가지로 엠머라인은 학교에서 미술과 미술사를 모두 공부하였다. 그렇지만 전문 화가가 되기에는 부족할 것으로 생각한 그녀는 다른 미술가의 작품과 골동품에 대한 강한 흥미에 집중하기로 결심하였다. 비록 런던에서의 외로운 학부 생활이었지만(시골이 그리웠으며 이질적인 도시에서 공동체 의식의 결핍을 느꼈다), 그녀는 코톨드인스티튜트오브아트에서 이탈리아 르네상스 및 19세기 프랑스 시기를 공부하여 1999년에 학사로 졸업하고 2005년에 석사 학위를 받았다. 그러나 곧 자신의 제한된 언어 능력으로는 영국 미술에 집중하는 편이 낫다는 사실을 깨달았다. 분명히 현명한 선택이었다. 지금 그녀는 런던에 있는 소더비 사 www.sothebys.com에서 1550~1850년대 영국 회화 담당 책임자이다. 여기에 그녀가 그 자리로 이르게 된 경로에 대한 이야기가 있다.

졸업 후 나는 베니스에 있는 페기구겐하임 미술관에서 인턴으로 일하였는데, 매 순간이 대단히 마음에 들었다. 베니스는 황홀했고, 그곳에서 본 2000년도 밀레니엄 기념 행사는 잊을 수 없을 정도였다. 그러나 당시 나는 관광객들에게 가장 가까운 화장실은 어디에 있는지 말해주느라 많은 낮 시간을 보내었다. 그들은 박물관 벽면에 정렬되어 있는 미술품에는 거의 관심이 없었다. 나는 박물관에서 일하는 것이 내게 맞지 않는다고 결정 내렸다. 당시 나는 크리스티 사의 대학원 연수 과정에 지원 중이던 사랑스러운 동료 두 명과 함께 살고 있었는데, 다른 귀국 계획이 없었으므로 나도 지원해보아야겠다고 생각하였다. 우리는 모두 같은 파시미나 숄을 두르고(당시에도 아마 지금도 경매 회사 직원의 실질적인 제복이다) 여권 사진을 찍었다. 놀랍게도 면접을 제안받은 한 명은 나였고, 심지어 합격하게 되었다.

나는 크리스티 사의 영국 초기 회화 및 수채화 부서에서 5년을 일했다. 그런 다음 끊임없이 돌아오는 마감, 그리고 매우 남성적인 구식 회사에서 젊은 기혼 여성이라는 정치적 문제로부터 벗어나기 위해 사직하였다. 그러고 나서 나는 석사 공부를 하러 코톨드로 돌아와, 미술계에서 덜 고달픈 영역으로 이후의 경력을 쌓아가고자 하였다. 또한 미술에 대해 재정적 사정이나 압력 없이 무언가를 다시 배우고 싶었다. 코톨드에서 다시 보내는 시간 동안 나는 이메일이나 전화가 오지 않고 집에서 일

할 수 있는 편안함을 충분히 만끽하였다. 그리고 미술계의 젊고 미숙한 풋내기로서 생각하고 쓰고 말하는 것에 대해 자신 없던 사람으로부터 자신감 있는 젊은 여성으로 탈바꿈하였다. 이제 그림이나 작품을 이해하기 위해 최소한 한 시간 동안 살펴보고 지도교수의 지원, 격려, 칭찬, 그리고 혁신적 조언 덕분에 국제 미술계를 마주할 준비가 되어 있는 사람이 된 것이다. 더 나아가 난독증, 게다가 논문으로 옮겨내어야 하는 다량의 메모를 연구하고 처리하는 일(엄청난 투지와 인내가 든다)의 어려움에도 불구하고 나는 1만 단어에 이르는 논문을 포함하여 석사 과정을 성공적으로 마쳤다. 졸업 후에는 비서로 일했는데, 재정적 편안함이라는 기대에다 소더비 사의 영국 초기 회화 및 수채화 부서를 운영하는 직책에 끌렸다. 한동안 헨리 윕즈라는 가장 고무적인 사람과 함께 일하여 매우 운이 좋았다. 비록 같이 일하는 동안 그는 뇌종양 때문에 비극적으로 사망하였지만, 그는 모든 미술품이 일정한 상황이나 주제에 대하여 미술가가 정서적으로 반응한 것의 산물임을 나에게 가르쳐주었다. 그는 내가 어린아이로서 목격하였던 미술 작업실과 실기를 상기시켰고, 그 이후 나는 미술을 다른 관점으로 보게 되었다.

이후 나는 소더비 사의 역사상 최연소 여성 부서장 및 선임 이사가 된 것은 말할 것도 없고, 7년 동안 여러 건의 세계기록 가격으로 수백만 파운드 또는 달러 가치의 미술품을 판매하고 수천 점을 거래하였다. 나는 최근에 자리에서 물러났다. 상업적

컨베이어 벨트의 고달픔이, 미술로부터 얻는 순수한 기쁨과 즐거움을 마비시키고 이옥고 압도할 조짐을 보였기 때문이다. 내가 좋아하는 미술 분야인 18세기 영국 풍경화에 대해 코톨드의 파트타임 박사과정을 고려해보자, 출판이 점점 더 부족해지고 있으며 연구는 외로운 길(내가 잘해내지 못하는 환경)이 될 수 있음을 깨달았다. 자신의 기량이 실제로 무엇인지 이제 나는 인정한다(예를 들면 사람들에게 미술에 대해 이야기하는 것이지, 많은 양의 연구와 글쓰기를 다루는 것이 아니다). 18세기 영국 미술, 특히 조지 스텁스(1724~1806)의 회화는 늘 내가 열중하는 대상이겠지만 말이다. 당신의 취향이 무엇이건 간에 그리고 당신이 어떤 미술가에 대해 매력을 느끼건 간에 나는 미술이 얼마나 많은 즐거움을 줄 수 있는지 보여주는 일에 열정이 있다.

나보다 운이 덜 좋은 이들과 미술에 대한 열정과 열의도 공유하는 한편, 이제 나는 소더비 사에서 비상근직으로 일하면서 신규 및 기존 수집가 관리를 도울 수 있기를 희망하고 있다. 우선 미술 치료사로서 미술을 통해 사람들을 '돕는' 데 전문 자격을 갖추기 위하여 4년제 파트타임 훈련 과정을 시작할 것이다. 그리고 자선 단체에 배치되어 나의 직업적 의무와 생계형 의무를 결합하고, 미술 치료사로서 사적 고객과 작업할 수 있기를 희망한다. 한정적인 직장과 급여가 될 것이지만, 나는 이러한 진로에 대해 가장 긍정적으로 느끼며 마음이 들뜬다. 돈이 내게 가장 중요한 요소가 아니었음을 자각하고 있다. 내가 나보다 우

위에 두던 사람들의 견해로는 가장 중요한 것일 수도 있겠지만 말이다.

무엇이 내게 영감을 일으키고 즐거움을 주는지를 자신만이 안다는 점은 의심할 여지 없이 삶에서 가장 큰 교훈이었다. 하지만 자신이 하려는 것이 무엇이건 간에 매일 아침 일어나 그것에 대한 열정을 느낄 자격이 여러분에게 있음을 기억하라. 최고의 예술가에게 영감을 주고 가장 획기적인 명작의 제작을 일으키는 것이 바로 그러한 자세이다. 내 생각에는 이것이 순수한 성공이다. '너 자신에게 진실하라.'

이번 장은 전부 진로에 대한 것으로, 기고에 참여한 사람들은 취업 능력에 대하여 염려 중인 독자에게 이런저런 조언을 하고 있다. 그런데 졸업생에게 진로 상담을 하는 일에서 경력을 쌓아나간 사람도 있다. 마크 볼드윈은 맨체스터대학을 미술사 학사로 1994년에 졸업하였고, 선택지를 고려하는 동안 돈을 벌기 위하여 고향에서 나무 치료 전문가와 함께 일 년 동안 일하였다. 그는 대학의 진로 상담 서비스를 이용해 영국 미술 분야에 지원하였다. 그러나 몇몇 일자리 제안에도 불구하고, 그는 자신이 접하게 된 일을 적합하다고 느끼지 않았다. 네덜란드 위트레흐트에서 결국 오늘날의 직위로 이어지게 된, 평생 동안 영향을 미치게 된 계획에 그가 나선 것은 바로 그때였다.

나는 맨체스터대학의 미술사학과 책임자에게 아이디어를 슬쩍

이야기해보았다. 미술사학과 학생들 사이에서 구직 능력 프로젝트를 개발하고, 지역의 문화 활동에 좀 더 참여할 것을 독려하자는 아이디어였으며, 내가 그것을 수행하도록 고용되어야 한다는 제안과 함께였다. 효과가 있었다! 나는 학과로부터 상당한 지지를 받아 특수사업 기금을 지원받았고, 그것으로 2년 동안 급여를 받았다. 다시 이후 2년 동안 나는 미술사 답사에 책임자가 되어, 일련의 문화 관련 인턴 과정을 개발했으며 채용 및 입학 팀을 지원하였다.

대학원생의 고용에 대한 나의 관심은 대학의 진로 서비스로 나아가게 하여, 그곳에서 인문학 전공생 진로 상담사로 6년을 일하였다. 관련 분야의 창의 산업계에 대학의 참여를 알리고, 일련의 지역 고용 프로젝트를 관리하였다. 이후 나는 외국에서 일하는 것에 관심을 가지게 되어(여자 친구가 네덜란드인이었다), 유럽의 국제 구인 웹사이트에 가입하였다. 업무조직상 암스테르담에 기반한 리버풀대학의 경영학 석사 온라인 과정 담당자로 일자리를 제안받았고 그 직업을 택하였다. 그것은 많은 양의 커뮤니케이션, 그리고 다른 사람에 대한 지도를 수반하는 일이었다. 맨체스터대학 학부 과정에서 세미나 수업하였던 경험으로, 신속하고 퉁명스러운 대화에 대응하는 데 대비가 되었음을 알 수 있었다.

외국에서 생활하고 일하기는 도전이며 모험이다. 나에게는 초기에 관료 체제가 때때로 번거로웠으며 언어 장벽도 있었다.

발견해간다는 긍정적 감각이 그러한 곤란함을 넘어서기는 하였지만 말이다. 다른 나라로 이주하는 것을 관리하는 일은 그 자체로 하나의 프로젝트가 될 수 있다. 그 일에는 에너지와 사고능력이 필요하다. 나는 언어 수업을 들었는데, 일상의 노출(라디오, 신문, TV, 대중교통 이용하기 등)이 기본적인 것을 익히는 데 훨씬 나았다. 무턱대고 뛰어든 것이다! 한두 해가 지나 나는 암스테르담의 영국 문화원에 선임 프로젝트 관리자로 합류하였고, 베네룩스 3국에 걸쳐 문화 교류 사업을 전담하게 되었다. 이윽고 성공적인 프로젝트 관리에서 협력, 기획력, 그리고 지도력의 중요성을 깨달았다. 이러한 기량을 일찍 개발하려면, 대학에서 교과 외 활동에 참여가 필수적이다. 나는 학생 미술 단체인 위트워스미술협회 회장이었으며, 그 경험은 확실히 도움이 되었다.

2011년에 나는 위트레흐트대학에 채용되어 폭넓은 역할을 맡았다. 그것은 일반 관리 업무, 학생 복지, 장학금 관리, 혁신 지원, 위기 개입 및 정책 개발 등을 포함하였다. 나의 학위는 미술에 대해 일생에 걸친 애정을 촉발하였으며, 다양하고 변형된 진로를 설정하게 하였다. 하지만 일의 세계는 빠르게 변화하기에, 하나의 계획을 고집하기보다 기민하고 기회에 따르는 태도가 보다 가치 있음을 알게 되었다. 내 전공의 주제는 진로를 개시하는 데 매우 유용하였으나, 그다음부터는 연관성이 적어졌다. 보다 중요한 것은 공부 과정, 특히 세미나에서 개발한 기량과 적성이었다. 예를 들면 다른 사람과 협상하기, 세부 사안에

대한 주의, 압박 상황에서의 자신감, 별개의 개념을 이어 하나의 새로운 것 만들기 등이었다. 시간이 흐르자 나는 실수와 경험을 통하여 가장 잘 배우게 됨을 깨달았다. 그러한 교훈은 매우 개인적이었으며 깊게 자리잡았다. 학위는 일을 그르치는 배짱을 가져다주었고, 결국 나를 올바른 곳으로 인도하였다!

마크와 마찬가지로 레이첼 윌리엄즈는 여러 업무 경력을 활용하였다. 처음에는 고려하지 않던 직업을 그녀는 주도적으로 얻어내었다. 여기에 서술된 일부 여성 및 남성과 마찬가지로 그녀는 기초 과정을 들었고, 브라이튼대학에서 건축 공부를 선택하였다. 하지만 그것에 잘 맞지 않음을 알고서 전공을 바꾸어, 시각미술 전공으로 2002년에 학사 학위를 받았다. 그리고 이후 여러 해 동안은 스스로 묘사하듯 '길고 짧은 여행들 사이의 비정기적 업무'에 관여하였다.

나는 1년은 바를 운영하며, 3개월은 미국 어린이 캠프에서, 1년은 사무 행정으로, 8개월은 프라하에서 외국어로 영어를 가르치며, 18개월은 미숙한 IT 기술자로, 그리고 2년은 세계의 반을 돌며 보냈다. 직무의 즐거움에는 큰 차이가 있고 더 이상 흙, 술, 또는 연회를 수반하는 일을 하지 않을 것이며 대신 나의 자연스러운 소질, 지식, 그리고 관심사에 의지하는 일을 추구하겠다고 느닷없이 깨달았던 것은 호주 북부의 타는 듯한 더위에서 나의 약 2천 그루째 백단나무를 심던 중이었다.

그에 따라 졸업 후 6년이 지나 영국으로 돌아온 나는, 새롭고 제법 큰 도시를 골라 내 방향에 대해 진지하게 착수하였다. 상이한 일을 많이 하는 것이 늘 성공적인 이력서를 만드는 것은 아니지만, 내 경우에는 많고 다양한 업무 경험의 연속이 실제로 무궁무진하게 전환 가능한 기량을 부여하였음을 알게 되었다. 여러 정보통신 기술을 활용하고 서로 다른 역할에 효과적으로 적응한 다양한 사무 경험의 하찮은 순간들이 직업적 환경에 대한 나의 확고한 기반을 보여주었던 것이다(희망하건대 말이다).

잉글리시헤리티지www.english-heritage.org.uk의 관리 및 연구직을 위한 면접을 확보하게 된 것은, 건축에 대한 나의 초기 시도와 결합된 바로 이러한 점이었다고 믿는다. 면접에서는 성공적이었으며 나는 망설이지 않았다. 그 분야는 경쟁적이고 급여는 평범하였지만, 사람들은 대단하고 주제는 매력적이었다. 나는 해당 부서에서 4년 동안 무형 유산을 등록된 건물로 지정하고, 전쟁터 및 난파선에 더하여 기념물을 포함시키거나 공원을 목록에 기재하는 일을 하였다. 시각문화는 비판적 고찰, 역사의 해석, 논쟁을 형성하고 간결한 글쓰기를 통하여 소통하기 등과 연관된 것이었기에 모든 기량은 이러한 새로운 역할에 결정적이었으며 충분히 전환 가능하였다.

졸업 후 10년이 지난 지금 나는 역사적 기념 건축물 보존에 대해 대학원 과정, 즉 나의 초기 분야로 복귀 중이다. 지난 10년 동안의 진로는 대학 공부를 시작할 때 예상하였던 대로는

아니었지만, 흥미롭고 다채로웠다. 그리고 가장 중요한 점은 고용 전망이 열려 있는 상황에 있게 되었다는 사실이다. 나의 학위는 주요한 요인으로, 그것이 없었다면 더 많이 닫힌 문을 마주하였을 것이다. 만약 시간을 되돌린다고 하여도, 내 선택은 대략 동일할 것이다.

미술사학 학생은 종종 박물관이나 미술관에서 일하기를 염원한다. 우리는 이미 더비(큰 지역 박물관)에서 루시의 일, 그리고 동남아시아 미술 관련 다이애나의 일(자선 단체)에 대해 들어보았다. 남은 세 가지의 개요는 상당히 다른 유형의 박물관 업무로 자리 잡았고 그 직업에 이른 길 역시 독특하였던 미술사학 졸업생들을 다룬다. 하나는 보존 관리자, 다른 하나는 국립박물관에서 부 학예사, 그리도 세 번째는 왕립미술원에서 연구 학예사에 대한 것이다.

레슬리 스티븐슨은 글래스고우대학을 복수전공 학위(미술사와 연극학)로 1988년에 졸업하였다. 그녀는 그 과정 동안 버렐 컬렉션에서 전시를 돕고 스코틀랜드 국립초상화미술관에서 자원봉사를 하였다. 그녀는 말하자면 '단지 복제로만 연구하는 것이 아니라 유물을 직접 다루는 경험이 가능한' 영역인, 미술에 대한 실질적 직업에 끌렸다. 그리고 이번 장의 다른 참여자들처럼 그녀는 길을 결정하는 데 시간이 걸렸다.

나는 '생각할' 시간을 가지기로 결심하고, 외국어로 영어를 가르

치는 단기 TEFL 과정을 마친 다음 이탈리아 남부에서 영어 교사로 1년을 일했다. 그다음 회화 보존 분야에서 경력을 추구하려는 계획으로 영국에 돌아왔다. 대학원 과정은 상당한 준비가 필요하여, 나는 작품 포트폴리오를 준비하기 위해 다양한 미술 수업뿐 아니라 화학과 이탈리아어(두세 개의 외국어 능력이 요구되었다)의 저녁 수업에 등록하였다. 기쁘게도 코톨드인스티튜트오브아트에서 3년제 이젤화 보존 과정에 입학 제의를 받아, 1990년 10월에 과정을 시작하였다.

코톨드에서 보존학을 공부한 것은 나에게 잊을 수 없는 경험이었다. 그것은 자극적이었고 도전적이었으며 고된 작업이었지만 또한 매우 즐거웠다. 학생들이 적고(매년 신입생이 5명) 부서는 작았지만, 학습 환경은 치열하였다. 나는 2학년과 3학년도 사이에 약간의 보조금을 받아, 마지막 해 논문 준비로 연구 조사를 수행하며 미국의 주요 박물관 다수를 방문하였다. 당시에는 많은 수의 인턴 과정이 있었기에, 나는 졸업하자마자 수도 워싱턴의 국립미술관에서 12개월짜리 직위를 제안받았다. 그 일은 명망 있고 자금이 충분한 조직에서 대규모 보존 부서를 매일 하루하루 꾸려가는 것에 대해 이례적인 통찰을 제공하였다. 고도로 숙련된 박식한 동료와 일하기, 우수한 소장품을 가지고 직접 일하는 경험, 그리고 일종의 특사로서 작품 대여 및 전시와 더불어 널리 여행하기를 가능하게 하였던 것이다.

나의 추가적 인턴 경험은 런던의 테이트, 그리고 그다음에는

스코틀랜드의 내셔널 트러스트를 위해 일하면서 에든버러의 스코틀랜드 국립미술관www.nationalgalleries.org으로 이어졌다. 1996년에는 미국으로 돌아가 2년제 연구원 자리에서 일할 기회가 생겨, 나는 두 번째로 워싱턴의 국립미술관에 갔다. 1998년에는 다시 스코틀랜드 국립미술관에 회화 보존 전문가로서 단기 임시직 계약으로 돌아왔다. 그 직무는 1년 뒤 정규직이 되었고, 2004년에 등급이 재조정되어 선임 미술품 관리위원이 되었다. 그로부터 14년이 지나서도 나는 여전히 그곳에 있다!

다른 미술 관련 진로와 마찬가지로 박물관 세계에서 정규직을 향한 여정은 통상 쉬운 것이 아니다. 내게 펼쳐진 상황은 실제로 매우 운이 좋았다. 보존 분야는 미술품이 의미하는 것뿐 아니라 어떻게 만들어지는지 궁금해하는 사람이라면 이상적인 선택이다. 전반적으로 '기술의 미술사' 분야(미술가의 재료와 기술에 대한 탐구)는 확대되고 있다. 이에 따라 보존 관리자의 업무 역시 그 중요성과 가시성이 꾸준히 증가하고 있다. 보다 장기적으로 볼 때 이러한 사실은 보존 관리직 전반에 있어서, 그리고 물론 새로운 졸업생을 위하여 좋은 징조가 되어야 할 것이다.

아네트 위컴은 현재 런던의 왕립미술원www.royalacademy.org.uk에서 일하고 있다. 그녀는 학교에서 A레벨로 미술사를 공부할 수 있었을 만큼 운이 좋았고, 대학 전공으로 미술사학을 선택해 1994년 맨체스터대학을 미술사 학사로 졸업하였다. 다른 많은 학생처럼 그녀는

근현대 미술에 끌렸지만, 개설과목을 수강한 다음 중세 및 19세기 미술에 보다 관심이 있음을 알게 되었다. 코톨드인스티튜트에서 그녀는 석사과정 동안 언어 능력의 결여 때문에 비잔틴 미술에 대한 관심을 추구하지 못하게 되지 않으려고, 비잔틴 지역에 대한 19세기 미술가의 재현을 주제로 논문을 쓰기로 하였다. 그리고 시간제로 자신의 경력을 유지하였다. 여기에 그녀의 설명을 들어보자.

공부하는 동안 나는 켄싱턴 궁에서 전시 안내자로 일했는데, 그것은 공적인 말하기 능력과 영국 역사에 대한 일반 지식을 향상시키는 데 도움이 되었다. 그 수입과 탄력적 근무 시간으로 아트뉴스페이퍼 및 빅토리아앤드앨버트 박물관에서 시간제 인턴 활동도 가능하였기에, 졸업 후 나는 그 일을 계속하였다. 빅토리아앤드앨버트 박물관에서 나는 빅토리아 여왕시대 고딕 양식의 금속제 명작 히어포드 스크린에 대해 보존 및 개축 자금을 지원하는 캠페인에 참여하였다. 이 일은 정말 즐거웠고, 바로 그 자금 지원 프로젝트에 자리를 제안받았을 때 매우 기뻤다. 일반 행정뿐 아니라 스크린의 역사에 대한 연구와 함께 대외 홍보를 돕고 작품의 보존관리자, 디자이너, 후원자, 외부 자문위원, 박물관 동료 등 사이에 조정자로서 활동하는 일이었다. 전부 훌륭한 경험이었다. 하지만 나는 특히 연구 방면에 끌렸는데, 매우 운 좋게도 기술 공유 밀레니엄 위원회의 상을 받아 코벤트리의 허버트 박물관 및 미술관에서 프랜시스 스키드

모어(1817~1896)에 관한 전시를 공동 기획함으로써 관심사를 더욱 추구할 수 있었다. 그곳에서 중세와 19세기 미술 양쪽에 대한 대학 공부가 특히 유용하였던 것 같다. 비록 박물관 연구의 초점은 대학에서보다 좀 더 사물에 기초한 것이었고 덜 이론적이었지만 말이다.

2002년에는 왕립미술원의 소장품 부서에 연구직 학예사로 합류하여, 소장품을 전면적으로 목록화하고 출간하는 새로운 계획에 착수하였다. 역사적으로 왕립미술원의 작품은 박물관 소장품과 동일한 방식으로 기록화되어 있지는 않았으므로, 그 연구 과정은 도전적이면서도 만족스러운 작업이었다. 직책의 초기 목적은 왕립미술원의 소묘, 디자인, 그리고 수채화를 목록화하고 소장품 형성의 배후에 추동력을 탐구하는 것이었다. 지식의 기반을 설립하는 일은 전시를 개최하고 전시실과 웹페이지에 자료를 쓰고 설명과 강연을 제공하며 대중의 질문에 답하고 미술품에 접근할 수 있는 기회를 제공하는 등 핵심적 학예 직무를 개발하는 기초가 되었다. 뿐만 아니라 예를 들면 자금을 신청하고 왕립미술원이 박물관 인가 및 지정 자격에 성공적으로 지원하는 데 뒷받침되는 정보를 제공함으로써 해당 부서 업무의 다른 면에도 활용되었다.

목록화 작업은 왕립미술원 소장품에 대해 나 자신의 흥미를 확립하는 데에도 일종의 발판이 되었다. 관련 주제 중 일부에 대한 논문을 발표하고 출간할 수 있었던 것이다. 현재 나는 여

러 저자가 왕립미술원에 대하여 공저한 책의 출간을 조정하며 그에 기고하는 중이다. 이 프로젝트는 학자들이 미술사 교육 관련 연구의 나날을 보내도록 하였다. 내 경우 1768년부터 1900년경까지 왕립미술원의 발달사를 조사하면서, 소속 학교들에 관한 관심을 탐구하는 기회가 되었다.

이러한 직책들에서 작품 다루기 등의 행정적 및 실용적 기술은, 경험 많은 직원으로부터 조언을 얻어 익힐 수 있을 만큼 내게 쉬웠다. 하지만 미술사에 대한 나의 학문적 배경은 광범위하고 다방면에 걸친 소장품 전반에 대해 작업하며, 기본 정보를 형성하고 주제에 보다 가까이 접근하는 방법을 찾는 데 실제로 자신감을 주었다. 전문 지식은 중요하지만 서로 다른 시대와 주제를 공부하는 것 또한 유용할 수 있다. 이 점은 학자보다는 학예사로 일할 때 특히 그렇다. 나는 미술사의 전문화에 앞서 폭넓은 일반 지식을 갖추는 것이 보다 많은 융통성과 균형 감각을 가져다준다고 생각한다. 맨체스터대학 및 코톨드인스티튜트 오브아트에서 미술사학을 공부한 경험은 서로 다른 유형의 미술사 연구자와 서로 다른 종류의 미술사학이 존재한다는 사실을 내게 보여주었다. 박물관에서 관여한 일은 대학에서의 연구와 완전히 같지는 않지만 이 두 가지가 서로 보완적이라는 점, 그리고 내 학문적 배경이 미술사 연구의 상이한 방법론과 접근법을 의식하는 데 매우 중요한 것이었음을 알게 되었다.

에이미 컨캐넌은 테이트브리튼에서 부학예사이다. 그녀는 노팅

엄대학에서 역사학 및 미술사학으로 2006년에 학사 학위를, 그리고 코톨드인스티튜트오브아트에서 2010년에 석사 학위를 받았다. 구직 시장이 축소되고 실업이 증가한 포스트밀레니엄 시기에 그녀는 사회로 진출하였다. 그녀의 이야기는 해낼 수 있는 것이 무엇인지를 보여준다. 그녀는 학부에서 '자신이 사랑하는 주제에 대한 가능성 차단을 주저하여' 복수 전공을 선택하였다. 비록 당시엔 그 의미를 잘 몰랐으면서도 그녀가 학예사의 진로에 대하여 생각하게 된 것은 A레벨 수업 중 리버풀테이트 갤러리의 답사에서였다. 가족 가운데 누구도 인문학 전공을 택하지 않았기에 그녀로서는 역사학과 미술사학을 선택한 것조차 '믿음의 도약'이었다. 또한 그녀가 설명하였듯이 '부모님은 지지해주셨지만 직업과 직접 관련되지 않은 학과의 성격 때문에 약간 걱정이 있었다. 바로 이 책은 내가 바라는 진로에 대한 선택의 타당성을 입증해줌으로써 그러한 불안감을 가라앉히는 데 도움이 되었다'고 한다. 그녀는 미술사를 학교에서 공부한 적이 없었기에 A레벨에서 이미 공부한 학생들을 노팅엄대학에서 만났을 때 어떻게 불안하였는지 이야기한다.

나는 학습 욕구에 이끌려, 그리고 진로 조언자들이 제안해주는 실무 경험과 교과 외 활동을 추구함으로써 자신감을 얻었다. 나는 대학 미술관에서 방문 서비스 보조로 일하였으며, 미술사학회에 관여하게 되었다. 여름마다 소규모 사설 갤러리에서 자원봉사 활동을 하였고, 지역 소속의 갤러리 올덤에서 전시 설치

작업으로 경험을 쌓기도 하였다.

많은 수의 인정받지 못한 문의와 성공하지 못한 구직 활동을 거쳐, 졸업 후 워즈워스 트러스트 사에서 전일제 인턴이 되었을 때 나의 고집은 성과를 올렸다. 나는 단체의 활동 전반에 걸쳐 일하도록 훈련받았으며, 대학에서 나를 사로잡았던 낭만주의 시대의 연구에 행복하게 빠져들었다. 6개월이 지나서 나는 전사 조직 및 도록 제작으로 학예사를 보조하는 일에 고용되었다. 그 것은 학예직 사다리에서 나의 중요한 첫걸음이었다.

진로 개발에 추가 공부가 필수적임을 깨달음과 더불어 업무를 통해 서류 작업에 흥미를 개발한 나는 코톨드에서 18세기 영국 및 프랑스 소묘 전공으로 석사 과정에 착수하였다. 운 좋게도 예술인문연구심의회AHRC의 자금 지원이 당해 재정의 우려를 상쇄시켜주었지만, 나는 일자리를 계속 알아보아야 했다. 2010년에는 덜위치 미술관 전시 관리자로 임명되었고, 그 다양하고 창조적인 역할이 맘에 들었다. 그렇지만 정말로 내가 들떴던 것은 그곳에서 1년 뒤 부학예사로 임명되었을 때였다. 옛 대가의 멋진 회화 컬렉션에 대한 전시, 연구, 그리고 보존이라는 새로운 책무를 통하여 공부를 더해나갈 수 있게 되었던 것이다.

미술사를 근원으로 한 여러 경험의 각 가닥은 내게 발판이 되었다. 노팅엄대학에서 전공 교과목의 선택, 직장 경험, 워즈워스 트러스트에서 낭만주의 시대에 대한 연구, 전시 및 학예직과 더불어 전문 석사 학위 등 단계마다 쌓아올린 영국 미술과 역

사에 대한 기초 교육은 2012년 6월 테이트 브리튼에서 시작하게 된 부학예사직의 달성에 기여하었다. 그것은 바로 내가 꿈꾸던 일자리였다.

찾아보기

옮긴이

장승원

서울대학교 고고미술사학 전공 및 영문학 부전공으로 학부를 졸업하였다. 그리고 풀브라이트 장학생으로 뉴욕대학교 박물관학 과정에서 '18세기 후반 프랑스 Sèvres 연결자기 장식 가구의 생산과 소비 및 양식과 취향'을 주제로 석사를 받았다. 이후 직장생활을 거쳐 다시 서울대학교에 편입학하여 법학부를 졸업하였다. 현재 고고미술사학과 박사과정 수료 후 동서양 시각문화의 혼화 또는 수용에 대하여 학위논문을 준비 중이다. 예전 번역서로는 『호가스Hogarth』와 『왜 디자이너는 생각하지 못하는가』가 있다.

지은이

마르샤 포인튼

노위치대학의 선임 연구교수이자 맨체스터대학 미술사학과의 명예교수이며 코톨드인스티튜트오브아트의 연구원이다. 최근 저서로는 2011년도 영국미술사학자 도서상을 수상한 『눈부신 효과: 보석과 장신구의 문화사(Brilliant Effects: A Cultural History of Gem Stones and Jewellery)』(2009), 『초상의 묘사와 정체성의 탐구(Portrayal and the Search for Identity)』(2012) 등이 있다.